미술시장의 탄생

고려청자의
대체재,
조선백자
'발견'

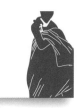

서양화 전시회는
언제부터
시작됐을까

한국인, 마침내
고려청자의
주인이 되다

미술시장의 탄생

— 광통교 서화사에서 백화점 갤러리까지 —

손영옥 지음

화랑의 전신
'서화관'과
한국판 사설
아카데미 '화숙'

이왕가박물관과
일본인 상인
커넥션

민화를
사러
지전에 가다

푸른역사

책을 펴내며

마흔이 넘어 미술사 공부를 시작했다. 누구나처럼 '마흔앓이'를 한 뒤였다. 나는 그때 인생 2막을 준비해야 한다는 강박에 시달렸다. 그런데 고미술이라니. 스스로 생각해도 황당한 욕구가 기어 올라왔다. 신문사에서 경제부 기자로 가장 오래 일했다. 훗날 경제전문기자의 길을 걷겠다며 미국에서 연수 기회를 활용해 공공정책학석사MIPP 학위까지 받았지만, 어디서 봤던 김홍도의 〈마상청앵도〉가 뇌리에 깊숙이 박혔던 것 같다.

현실과 욕망 사이에서 고민했다. 경로이론을 들먹이며 말리던 선배가 말했다. "근데, 넌 해도 될 거 같아. 표정이 간절해 보여."

석사과정에 입학한 건 2007년 가을이다. 첫 수업에서 나를 사로잡은 건 작가도, 작품도 아닌 컬렉터였다. '조선시대 서화 감정연구' 수업이었는데, 그 때 조선 최고의 컬렉터 석농 김광국(1727~1797)을 알게 됐다. 영조 때 어의를 지낸 그의 컬렉션은 화첩 《석농화원石農畵苑》

에서 알 수 있듯 동시대 서화가 윤두서 등의 작품은 물론, 일본의 우키요에•에서 네덜란드 동판화까지 아울렀다. 실로 국제적이었다. 갓 쓰고 상투 튼 18세기 중인 출신 부자가 사랑방에 모여든 지인들에게 피터르 셴크Pieter Schenck(1660~1718)의 동판화 〈술타니에 풍경〉을 꺼내놓고 자랑하는 모습은 상상만 해도 흥분됐다.

2010년 석사학위논문과 함께 첫 저서 《조선의 그림 수집가들》을 낼 만큼 컬렉터의 세계에 빠져 있었다.

박사학위논문 주제를 한국 미술시장 형성사로 정한 건 그즈음이다. 작가가 제작한 미술품은 수요자에게 수용될 때에야 비로소 완성된다고 생각한다. 컬렉터에 대한 관심이 자연스레 미술품의 유통 환경, 즉 미술시장으로 확장한 것이다. 박사과정을 이수할 때는 집안 사정이 겹쳐 1년 휴직하는 결단을 내렸다. 경력 단절의 불안이 없었던 건 아니지만, '전업 학생'이 되어 학문의 즐거움을 온전히 맛보는 기쁨이 더 컸다.

박사학위논문 〈한국 근대 미술시장 형성사 연구〉에서는 개항기~일제강점기인 약 70년 동안 서화 시장과 골동품 시장이 발전해가는 과정을 추적한다. 이 책 《미술시장의 탄생》은 그 박사 논문을 뼈대로 했다. 책은 시장의 세 주체인 수요자·생산자·중개자 간의 상호 관계에 초점을 맞추었다. 특히 수요자의 역할에 더 주목했다. 즉 매 시기별로 새롭게 대두한 수집가(미술 수요자)에게 자극받은 화가(생산자)와 화상(중개자)이 어떤 제도적인 창안과 혁신을 꾀했는지, 그 결과로서 화랑(1차 시장)과 경매(2차 시장)에서 어떤 제도적 진전이 이뤄지며 근대적 성격의 미술시장이 완성되어갔는지에 대해 이야기한다.

우키요에浮世繪: 일본의 무로마치室町시대부터 에도江戶시대 말기(14~19세기)에 유행한 목판화木版畵 양식을 뜻하며 그림 내용은 대부분 풍속화다.

개항기에는 문호를 열어젖히자 찾아온 서양인과, 시대의 격변과 함께 부상한 중인·지주층이 시장의 새로운 수요자로 가세한다. 1905년 을사늑약 이후에는 조선으로 이주한 일본인 통치층과 관료층, 변호사 같은 전문직 고소득층 등이 미술시장의 새로운 수요층으로 떠오른다. 1920년대에는 일본의 통치가 10년을 넘기면서 수장가의 세대교체가 일어나는 한편, 일본인 중산층 지식인들도 수집 문화에 합류한다. 1930년대에는 간송 전형필이 보여주듯이 마침내 한국인들도 미술시장에 수요자로 이름을 내밀기 시작한다. 이렇게 시기별로 성격을 달리하는 수요층은 어떤 역동성을 부여하며 미술시장 발전을 견인해갔을까. 이 책은 그 과정을 추적한 기록이다.

* * *

2015년 가을 박사학위를 받은 후 책을 내기까지 5년 가까운 시간이 흐른 것은 그 사이 몇몇 소논문을 쓰며 연구를 보완하고 심화했기 때문이다. 〈이왕가박물관 도자기 수집 목록에 대한 고찰〉은 한국 첫 근대박물관인 이왕가박물관이 1908년부터 해방 이전까지 수집한 도자기 내역을 입수해 분석한 논문이다. 초기 고려자기 시장을 일본인 골동상들이 장악한 사실은 익히 알려졌지만, 이왕가박물관에 도자기를 팔았던 골동상의 이름과 가격, 구체적인 유물을 통해 입증이 된 건 처음이다.

〈일제 강점기 서양화 거래에 관한 고찰〉은 서양화가 과연 일제강점기에 거래되기는 했을까 하는 의구심에서 출발한 연구였다. 《매일신

보》에서 서양화 매매 기록을 뒤지고, 조선미술전람회의 약식 도록 격인《진열품목록》,《선전목록鮮展目錄》등 문헌 자료를 발굴해 당시 서양화 시장의 윤곽을 잡을 수 있었다. 그때도 안방에 서양화를 걸어두고자 했던 컬렉터층은 있었다. 일본에서 이주해온 관료나 전문직 등 일본인 고소득층 위주였으나 조금씩 한국인이 가세했던 것이다.

〈미국 스미스소니언박물관 소장 버나도Bernadou·알렌Allen·주이Jouy 코리안 컬렉션에 대한 고찰〉은 스미스소니언박물관이 한국에 체류하던 자국인을 '원격 컬렉터'로 활용해 모은 민속품과 회화, 도자기 등 수집품 내역을 분석한 논문이다. 제국주의 야욕을 뒷받침하기 위한 구미의 민족학박물관들의 활동 양상에 대한 통찰을 준다. 우리가 근대화를 거치며 내다버린 개항기 생활사 유물이 외국의 박물관에 고스란히 보존되어 있는 현실은 아이러니하다.

미술 수집가 및 미술 유통공간에 대한 연구는 2000년대 이후 활발해졌지만 대개 특정 시기나 특정 장르에 국한하는 한계가 있었다. 반면 이 책은 화랑과 경매의 발전사를 양대 축으로 해서 동시대 서화와 고미술품을 두루 다룸으로써 미술시장의 무늬를 훨씬 풍성하고 입체적으로 직조한다. 연구 시기도 비교적 장기간인 70년에 걸쳐 있어 변화의 궤적을 읽을 수 있다는 점에서 국내 최초의 한국 미술시장사 연구라고 자부한다. 좁게는 갤러리의 탄생사, 미술품 경매의 역사라고도 할 수 있다.

박사학위논문이 토대가 됐지만, 일반 독자들도 아주 흥미를 느낄 수 있는 이야기다. 이를테면 개항기 고종의 외교 고문을 지냈던 독일인 파울 게오르크 폰 묄렌도르프와 선교 의사였던 미국인 호러스 앨

런이 고국에 있는 박물관을 위해 한국의 민속품과 그림, 도자기 등을 수집해서 보냈던 컬렉터였다는 사실, 화가 이중섭에게 영감을 준 국립중앙박물관 소장품 〈청자상감포도동자문표형주자승반〉이 최초의 일본인 골동상 곤도 사고로가 이왕가박물관에 납품한 고려자기였다는 사실, 고려 공민왕의 〈천산대렵도〉와 조선 초기 화가 강희안의 〈고사관수도〉 등 한국 회화사의 걸작들이 조선총독부 초대 총독으로 무단통치를 자행했던 데라우치 마사타케의 수집품이었다는 사실 등이 그러한 예다.

이 책은 한국에서 근대 미술시장이 탄생하는 과정을 경제·사회사적인 측면에서 접근한다. 아르놀트 하우저의 역저 《문학과 예술의 사회사》가 보여주듯 경제·사회사적인 관점에서 미술사를 들여다보는 시도다. 책장을 넘기다보면 제국주의 열강에 의해 문호가 개방되고 결국 일본의 지배를 받는 격동의 한국 근대사가 미술시장도 비켜가지 않으며 빛과 그림자를 남겼다는 사실에 놀라게 될 것이다. 근대사의 이면을 미술이라는 창을 통해 들여다보는 기분이 들 것이다.

1906년 12월 8일 자 《황성신문》에는 화랑의 효시인 '수암서화관守巖書畵館'의 등장을 알리는 광고가 나온다. 서양의 '갤러리'에 대한 자생적 표현인 '서화관'을 쓰면서 평양 출신 서화가 수암守巖 김유탁金有鐸이 자신의 호를 따 서울에 설립한 곳이다. 같은 해 조선에 진출한 일본인에 의해 도굴품 고려청자를 거래하기 위해 최초의 미술품 경매가 서울에서 열렸다. 그로부터 110년도 더 흘렀다. 미술시장에서 1, 2차 시장의 핵심인 화랑과 미술품 경매회사의 발전과정을 통시적으로 다룬 책이 지금 나온 것은 늦은 감이 없지 않다. 이제라도 내게 돼 다행이다.

박사학위논문의 출간을 제안했을 때 선뜻 원고를 받아준 도서출판 푸른역사 박혜숙 대표에 깊이 감사드린다. 책이 나오기까지 많은 선행 연구에 빚졌다. 세상이 온통 인기를 좇아 유튜브로 몰려가지만, 그러거나 말거나 묵묵히, 외롭게, 읽고 쓰고 공부하는 연구자들에 경의를 표한다. '주경야독'했던 '늦깎이 제자'를 따뜻하게 이끌어주신 정영목 교수님, 이태호 교수님께 감사드린다. 정 교수님은 왜 문학이 아니고 미술인가에 대해 근본적인 질문을 던지는 법을 가르쳐주셨다. 이 교수님으로부터는 답사든, 옥션이든 작품이 있는 곳이면 어디든 가는 현장주의를 배웠다. 일일이 거명하지 못하지만, 도와주신 많은 분들을 마음에 새기겠다. 부엌보다 책상에 앉은 엄마와 아내를 더 많이 기억하는 가족들에겐 고마우면서도 미안하다.

돌이켜보면 미술은 운명처럼 돌아왔다. 소녀시절, 아주 강렬하게 화가를 꿈꾼 적이 있다. 하지만 진로를 선택할 때는 세상의 시선에 더 반응하지 않았나 싶다. 인생 2막의 선택은 내면의 목소리에 귀 기울이고 싶었다. 이 책을 내기까지 꽤 먼 길을 걸어온 것 같다. 나 자신에게도 애썼다고 등을 두드려주고 싶다.

2020년 4월 봄날에
손영옥

차례

책을 펴내며 4

서장 | 120년 전, 한양에서 어쩌다 마주쳤을 서양인 12

**1부
개항기
1876~1904년**

01 외교 고문 묄렌도르프와 선교사 앨런도 미술 컬렉터였다 24
　구미 박물관은 왜 묄렌도르프와 앨런에게 수집을 부탁했을까 | 개항기에
　서양인에 의해 재발견된 풍속화 '수출화' | 일본인보다 먼저 고려자기에
　눈뜬 서양인들 | 개항장에 서화 점포가 들어서다

02 청나라와의 교류_'기명절지화'에 담긴 중인 부유층의 욕망 72
　상하이의 감각적 미술을 받아들이다 | 떠오르는 중인 부유층, 미술시장
　흐름을 바꾸다

03 민화를 사러 지전에 가다 98

**2부
일제
'문화통치'
이전
1905~1919년**

04 이토 히로부미와 데라우치 마사타케, 고려청자 대 조선서화 106
　이토 히로부미의 고려청자 '사랑' | 데라우치 마사타케와 조선시대 서화

05 이왕가박물관과 일본인 상인 커넥션_그들만의 리그 128
　최초의 일본인 고려청자 골동상 곤도 사고로 | 일본이 이식한 고미술품
　시장 | 이왕가박물관과 '미술 정치' | 한국인 고려자기 골동상 이창호와
　쏟아진 한국인 골동상 | 이왕가박물관과 일본인 골동상의 커넥션 | 조선
　서화 시장까지 진출한 일본인 골동상

06 조선총독부박물관의 '동양주의' 선전_중국 불상 구입 166

07 화랑의 전신 '서화관'과 한국판 사설 아카데미 '화숙' 176
　화랑의 맹아, 서화관 | 사설 아카데미, 화숙

3부

'문화통치'
시대
1920년대

08 고려청자의 대체재, 조선백자의 '발견' 202

09 '경성의 크리스티' 경성미술구락부 214
설립 배경 | 운영 방식

10 전람회 시대의 개막 228
봇물 터진 각종 민·관 전람회 | 과도기적 성격 | 외국인 미술품 유통 공간

11 서양화 전시회는 언제부터 시작됐을까 246
1920~1940년대: 서양화 가격의 변화 | 동양화와 가격 추이 비교 | 누가
서양화를 사들였을까 | 서양화의 인기가 동양화를 누르다 | 미술품, 가격
으로 거래되다

4부

모던의 시대
1930년대~
해방 이전

12 미술품, 투자 대상이 되다 280

13 무르익는 재판매시장 296
경성미술구락부 | 조선미술관

14 한국인, 마침내 고려청자의 주인이 되다 312
한국인 수장가들의 등장 | 한국인 골동상점의 시대가 열리다

15 근대적 화랑 '백화점 갤러리'의 등장 334
젊은 서양화가, 미술시장의 주역으로 부상하다 | 서양화 전시 공간의 등장

글을 마치며 368 / 주석 374 / 찾아보기 416

120년 전, 한양에서
어쩌다 마주쳤을 서양인

서양인에게 조선은 '은둔의 나라'였다. 조선이 막 서구에 빗장을 연 1901년 말, 그런 조선을 찾아온 사람이 있다. 고종 황제 시의侍醫로 부임했던 독일인 의사 리하르트 분쉬Richard Wunsch(1869~1911)다. 그는 애인에게 보낸 편지에서 서울 남산에서 내려다본 시가지 모습을 이렇게 묘사했다.

(남산에서 내려다보면) 서울 시내는 굉장히 크고 높은 바위들로 둘러싸인 아늑한 계곡 안에 자리 잡고 있으며, 나지막한 오두막집들은 마치 막 심은 곡식들이 자라고 있는 밭과 같은 인상을 줍니다. 다만 유럽의 성 건축 모양을 본떠 지어진 낯선 외국 공관들만이 이러한 단조로운 풍경 속에서 더욱 두드러져 보입니다.¹

그랬다. 1876년 강화도조약을 체결한 지 25년, 서울은 전근대의 전

형으로 보이는 초가집이 바다를 이룬 가운데 근대 건축물인 서양식 외국 공관이 둥둥 뜬 섬처럼 선명한 대비를 이루고 있었다. 1901년에는 서양인들이 가져온 변화가 도시의 풍광을 아주 조금, 그러나 선명한 흔적을 드러내며 바꿨고 조선인의 일상에도 스며들었다. 불과 7년 전인 1894년 "한 나라의 수도이면서도 현 산업 문명을 대표하는 공장도, 굴뚝도, 유리창문도, 계단도 없"던 한양에 지어진 서양식 외국 공관은 서양인의 존재를 선명히 증거하고 있었다.[2]

480년 넘게 지속된 쇄국의 빗장이 풀린 후 제물포, 부산, 원산 등 개항지와 대도시에는 외교관, 선교사, 의사, 사업가 등 여러 목적으로 온 외국인들이 우리가 지금 생각하는 것 이상으로 거리를 활보하고 다녔다. 이는 미술시장에서도 마찬가지였다. 서양인들은 새로운 수요자로 등장했다. 수백 년간 변화가 없었던 미술시장은 그들의 등장으로 활기를 띠게 되었다. 1904년 무렵의 제물포 거리를 찍은 사진을 보자. 2층짜리 일본식 상가 가옥에서 일본인이 운영하던 사진관 간판엔 'Y. TAKESITA PHOTOGRAPHER'(다케시타 사진사)라는 알파벳이 선명하다. 사진관의 주 타깃 고객이 조선인도, 일본인도, 중국인도 아닌 서양인이었음을 알 수 있는 대목이다.[3]

놀라운 부분은 이 서양인들이 도자기든, 민화든, 민속품이든 미술로 분류될 수 있는 무언가를 사고자 했던 새로운 유형의 미술 수요자이기도 했다는 점이다. 이는 우리가 외국에 나갔을 때 기념이 될 만한 이국적인 무언가를 사고자 하는 열망과 같다. 이들의 열망은 기념품이나 사고자 하는 것 이상이었다. 이제부터 그 이야기를 하려고 한다.

15쪽의 삽화를 보라. 중절모를 쓴 외국인 신사가 조선백자 항아리를

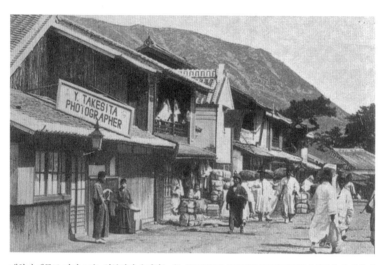

개항기 제물포 거리 모습. 일본인이 운영하는 'Y. TAKESITA PHOTOGRAPHER'(다케시타 사진사)라
는 사진관이 보인다. 1904년 영국인 어니스트 해치Ernest F. G. Hatch가 한국·중국·일본 세 나라를 여
행하고 쓴 여행기 《파 이스턴 임프레션즈*Far Eastern Impressions*》에 수록된 사진이다.

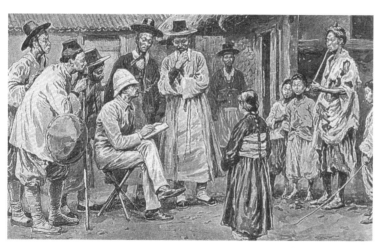

서양인 화가가 조선 사람을 스케치하고 있다. 이 삽화는 영국 런던에서 발행된 주간 화보 신문 《더 그래
픽*The Graphic*》 1894년 10월 27일 자에 실렸다.

미술시장의
탄생

들고 조선인 상인들과 흥정을 하고 있다. 갓을 쓴 조선인 상인 2명은 짐짓 여유를 가장하고 있다. 그 가격엔 팔 의향이 없다는 듯한 포즈다. 몸이 단 쪽은 서양인으로 보인다. 서양인들이 비싼 값을 치르고서라도 사고 싶어 한다는 사실을 상인들이 알아차린 것 같다. 낯선 서양인의 출현은 그 자체가 구경거리여서 코흘리개 동네 아이들이 이 흥정의 현장을 빙 둘러싸고 있다. 영국 런던에서 발행된《더 그래픽 *The Graphic*》의 1909년 12월 4일 자에 실렸던 이 삽화는 개항 이후 서양인의 등장이 한국의 미술시장에 끼친 영향을 상징적으로 보여준다.

우리나라에서 근대적 의미의 미술시장이 출현한 것은 언제부터일까. 시장은 사람들이 모이는 일정한 장소이기도 하지만 동시에 상품으로서의 재화와 서비스의 거래가 일어나는 추상적인 영역을 지칭하

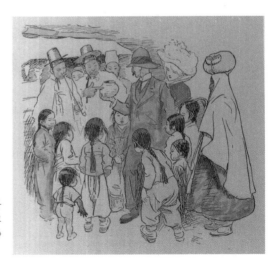

중절모를 쓴 외국인 신사가 조선백자를 사기 위해 조선인 상인들과 흥정하고 있다. 이 삽화는《더 그래픽 *The Graphic*》 1909년 12월 4일 자에 실렸다.

는 용어이기도 하다.[4] 미술시장은 미술품이라는 구체적인 재화, 미술품 제작이라는 구체적인 서비스의 거래가 이루어지는 영역으로서의 의미가 강하다.

필자는 한국 근대 미술시장의 형성사를 살피면서 첫머리를 개항기에서 시작하고자 한다. 한국 미술시장이 전근대적 성격을 벗어나 근대적인 자본주의적 생산 방식으로 이행한 시점이 개항기라고 보기 때문이다.

이는 '근대=자본주의' 등식에 따른 것이다. 근대에는 시장 참가자들이 전근대적인 관급官給 중심의 국가 종속 관계에서 벗어나 시장에서 이윤을 목적으로 자유롭게 경제활동을 한다. 모든 재화는 상품으로 생산되어 수급 논리에 따라 시장에서 화폐가치로 교환된다. 시장경제 하에서는 시장에서 결정된 가격이 시장 주체에게 참여 동기를 부여해 제도적 창안과 혁신, 기술의 진보를 이루어가는 동인이 된다. 이러한 관점은 사용가치가 아닌 교환가치가 우위를 점하는 사회를 근대로의 이행으로 봤던 폴 스위지Paul Sweezy의 주장과 궤를 같이한다.[5]

이를 미술시장에 대입하면, 자유경쟁하에서 화가들이 수요자의 취향과 구입 목적을 염두에 두고 상품으로서 미술품을 제작·판매하는 방식이 주류가 될 때가 근대적 미술시장의 출발기다. 화가가 국가에 예속되어 공납품으로서의 미술 작품을 제작하는 것이 아니라, 완전히 자유인의 신분이 되어 미술시장에서 불특정 수요자를 대상으로 상품으로서의 미술품을 제작하는 것이 근대적 미술시장의 형태다. 또한 예술의 수요자(왕, 귀족)와 예술의 생산자(화가)가 직접적으로 연결되던 이전과 달리 예술의 중개자를 통해 다수의 수요자와 생산자가 매

미술시장의
탄생

개되는 형태가 근대적 시스템이다.

한국 근대 미술시장의 기점에 대한 견해는 학자마다 다를 수 있다. 필자는 한국 근대 미술시장의 기점과 관련해 소모적인 논쟁을 벌이고 싶지 않다. 그 대신 개항 이후부터 시기별로 새롭게 등장하는 수요층에 자극 받아 생산자인 화가, 중개자인 화상畫商들이 만들어내는 미술시장의 각종 제도의 등장과 진화에 주목하고자 한다. 이는 이제는 일상에 자리 잡은 갤러리, 전시회, 골동품 가게, 박물관, 미술품 경매회사 등 근대적인 미술제도들이 언제, 어떻게 등장하고 발전해왔는지를 추적하는 과정이 될 것이다. 좁게 말하자면, 한국 화랑의 역사에 대한 기록이다.

개항기는 한국 미술시장에서 가장 격동적인 변화가 일어났던 시기다. 지금은 한국을 대표하는 최고의 고미술품으로 인정받는 '미술로서의 고려청자의 발견'이 이때 이뤄졌다. 갤러리의 전신인 '지전●', '서화관' 등이 모습을 드러낸 것도 이 무렵이다.

지전紙廛: 지물상. ●

조선시대 화가는 두 부류였다. 하나는 왕실에 소속되어 왕실과 관官에서 필요로 하는 초상화, 지도, 기록화 등을 그리는 직업화가로서의 화원화가다. 다른 하나는 교양과 취미로 여기餘技 삼아 그림을 그렸던 문인화가다. 시중에서 그림을 팔아 생계를 유지하는 제3의 직업화가들도 존재하긴 했으나 시장이 충분히 형성되어 있지는 않았다.

이를테면 '한국의 고흐'로 불리는 17세기의 시정화가 최북은 기인적인 삶을 떠나 문인화가도, 화원화가도 아닌 새로운 유형의 미술 생산자의 등장을 보여주는 상징적인 사례로 평가되어야 한다. 금강산 그림이 큰 인기를 끌었던 18세기의 선비화가 겸재 정선도 주문을 받

아 그림을 그리고 이를 통해 생계를 영위한 민간인 화가로 볼 수 있다. 최북, 정선 등은 17~18세기 상업의 발달과 함께 미술 수요가 증대하면서 직업화가가 증가했음을 보여주는 사례지만 그 규모가 얼마였는지 가늠하는 것은 쉽지 않다.

무명의 직업화가들은 민화 수요에 부응해 그림을 그리기도 했다. 18~19세기 전반 한양의 '광통교廣通橋 그림 가게'는 외부 충격 없이 자생적으로 근대적 유통 공간인 화랑과 근대적 직업화가의 맹아가 자라고 있었음을 보여준다.[6]

> 광통교 아래 가게 각색 그림 걸렸구나
> 보기 좋은 병풍차屛風次에 백자도百子圖·요지연瑤池宴과
> 곽분양郭汾陽 행락도며 강남금릉 경직도耕織圖며
> 한가한 소상팔경 산수도 기이하다.
> 다락벽 계견사호鷄犬獅虎, 장지문 어약룡문魚躍龍門……[7]

1844년 지어진 이 〈한양가〉에서는 청계천 광통교 아래 민화 가게에 걸린 민화에 대해 상세히 묘사하고 있다. 이들 민화는 자식을 많이 낳거나 복을 누리거나 출세하고 싶다는 소망을 담아 병풍으로 만들거나 장지문• 혹은 다락의 벽 등에 붙여 집안을 꾸미기 위해 그려진 길상화吉祥畫다. 〈한양가〉는 이런 가정집들의 수요에 응해 그림을 그려 파는 직업화가들이 존재했음을 증거하는 글이다. 광통교의 그림 가게는 시전市廛의 한 종류인 '서화사書畫肆'를 말한다.[8] 각종 생필품을 사고파는 시전에서 그림이 상품처럼 판매되고 있는 것인데, 이전과 다른 이

• 장지문障子門: 방과 대청마루 사이의 문.

〈백자도(백동자도)〉(부분), 19세기, 종이에 채색, 56×32.5cm, 국립민속박물관 소장. 백자도는 '어린이 신선
仙童' 100명이 등장해 연날리기, 팽이치기, 썰매타기, 씨름 등 온갖 놀이를 하는 모습을 담아 그린 그림이
다. 광통교 그림 가게에서 인기 있던 그림 종류다.

현상은 근대성을 보여준다.

광통교 서화사는 불특정 다수의 고객을 대상으로 기성품이 판매되는 유통 공간의 출현, 그곳에서 판매되는 민화를 지속적으로 공급하는 민간 직업화가의 존재, 서울의 상업화·도시화에 따른 장식 그림 수요자로서의 상업 부유층의 존재를 웅변한다. 근대 미술시장의 3요소인 생산·중개·수요가 공존하는 모습이다.[9]

그러나 광통교 서화사만으로 근대 미술시장의 보편적 양태가 이 시기에 출현했다고 해석하기에는 여러 가지 면에서 한계가 있다. 우선 전근대적인 미술 생산자인 화원화가와 문인화가가 이때까지 건재했다. 특히 문인화가는 양반층 외에 중인층에서도 새롭게 출현하여 오히려 확산하는 양상을 보였다.

반면 개항기는 그림을 팔아 생계를 유지하는 직업화가들이 본격화한 시기다. 전근대의 두 부류 화가, 즉 정부 녹봉을 받는 화원화가와 취미로 그리는 문인화가의 존재 기반은 무너졌다. 화원화가들은 왕실의 미술 담당 기관인 도화서가 1894년 갑오경장으로 폐지되면서 거리로 내몰렸다. 신분제 역시 폐기되어 취미로 그림을 그리던 양반과 중인층 문인화가의 존재 기반도 약화되었다. 이제 화가라면, 18세기 이후 서서히 등장한, 그림을 팔아 생계를 유지하는 직업화가가 유일한 존재 양식인 시대가 열린 것이다.

이러한 변화는 한국 근대 미술시장의 탄생 과정을 서술하는 이 책이 개항기에서 출발하는 이유이기도 하다. 확실히 개항기부터 화가들의 태도와 작업 방식에서는 미술 '상품'을 팔아 돈을 벌겠다는 경제적 동기가 뚜렷이 보인다. 화가들은 서양인이 새로운 미술 수요자로 등

장하자 그들의 취향에 맞춘 '수출화輸出畵'를 창안해 개항장과 대도시에서 판매했다. 이 같은 변화는 유통 공간의 측면에서도 감지된다. 상인들은 통제적인 시장경제 체제인 시전이 폐기되자 자유경쟁에 따라 점포를 운영했다. 이 시기에 출현한 화랑의 맹아 '서화포書畵鋪'는 상인들이 중국과 일본의 제도를 본떠 만든 점포다.

이처럼 미술품이 자본주의적인 교환가치를 획득하여 본격적으로 유통되기 시작한 시기가 개항기다. 그때로 날아가 상투 튼 남정네들이 외국인과 마주치는 게 낯설지 않았을 개항기의 한양 종로길을 어슬렁어슬렁 걸어가보자.

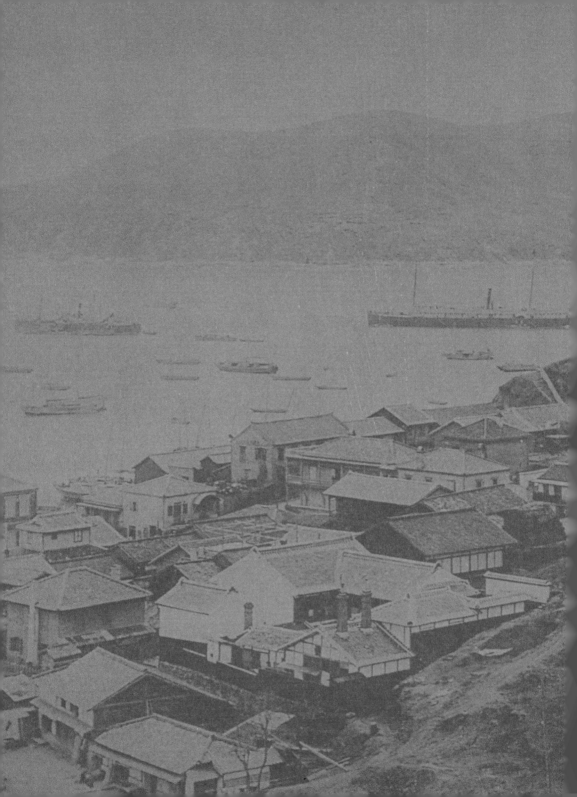

1 [부]

개항기

———

1876~1904년

개항기는 고종이 직접 통치를 한 지 수년 뒤인 1876년(고종 13) 일본과 강화도수호조약을 맺은 것을 기화로 구미 여러 나라와 통상조약을 체결하며 봉건적 사회질서를 타파하고 근대적인 사회를 지향해가던 시기를 말한다.

대외 개방은 미술시장에도 영향을 미쳤다. 서양인들이 외교, 선교, 사업 등 여러 목적으로 들어왔고, 이들은 미술시장에 새로운 수요자로 참여했다. 수요는 공급을 창출한다. 화가들은 서양인의 취향과 목적에 맞춰 '수출화'라는 풍속화를 개발해 만들어 팔았다. 중개상들은 서양인들의 동양 도자기 애호 취미를 눈치채고 무덤에서 꺼내진 옛 도자기와 토기들을 몰래 거래하기 시작했다. 또한 서양인들은 민속품을 수집해 고국의 민족학박물관에 제공하기도 했다.

청나라와 교역이 늘어남에 따라 상하이를 중심으로 번성한 해상화파의 감각적이고 실용적인 화풍이 한국으로 건너와 유행하게 된다. 고종의 근대화 의지에 따라 신식학교가 생겨나고 철도가 부설되고 전차가 놓이고 신분제가 폐지된 새로운 시대, 이렇게 달라진 세상에서 청나라의 감각적이고 세련된 화풍은 크게 사랑받았다.

한반도 지배권을 둘러싼 열강의 다툼이 일본의 승리로 끝나면서 개항기도 막을 내린다. 러일전쟁에서 승리한 후 을사늑약(1905)을 맺어 한국의 외교권을 뺏은 일본은 서양인들에게 출국을 강요한다. 개항기는 30년이 채 안 된다. 그 시공간을 야누스의 얼굴을 하고 활보했던 서양인들은 공과를 떠나 한국 미술시장에 역동성을 부여했다.

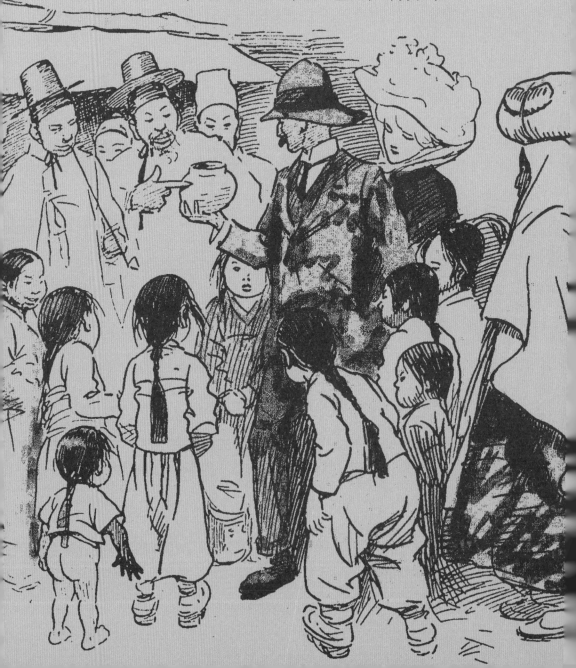

01 외교 고문 묄렌도르프와
선교사 앨런도 미술 컬렉터였다

19세기 격동의 제국주의 정치는 조선이 쇄국을 더 이상 고집할 수 없게 만들었다. 조선은 1876년 일본과 강화도수호조약을 맺어 문호를 개방한 후 미국(1882), 영국(1883), 독일(1883), 프랑스(1886) 등과 차례로 수교했다. 청이 일본의 진출을 견제하기 위해 조선으로 하여금 서양 각국과도 조약을 맺도록 한 결과였다. 쇄국의 빗장이 풀리자 개항장과 대도시를 중심으로 우리와 피부색이 다른 서양인들이 활보하기 시작했다. 조선 사회에도 변화는 불가피했다.

　개항과 이어진 대한제국 시기를 시공간적 배경으로 했던 드라마 〈미스터 션샤인〉(2018)은 "처음엔 쓰지만 곧 시고 단 오묘한 그 맛에 반하게 된다"는 가배•, 미끈한 독일제 총, 금색 단추를 단 서양식 군복, 침대와 커튼을 갖춘 호텔 같은 시각적 장치를 통해 서구 문화의 유입에 따른 일상의 변화를 보여줬다. 서양인의 등장과 함께 조선의 삶과 문화는 변화를 겪을 수밖에 없었다. 영어를 가르치는 학교가 들어섰고, 서양인들을 위한 호텔이 생겼고, 서양식 병원이 세워졌고, 거리에 전차가 다니기 시작했다.

가배咖啡: 커피. •

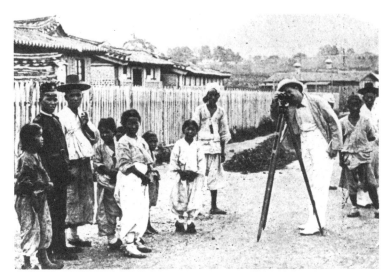

1900년대 서울 거리에서 땅을 측량하는 서양인. 이를 흥미롭게 구경하는 한국인들의 모습이 함께 카메라에 포착이 됐다. 촬영 장소는 당시 외국인들이 많이 모여 살았던 충무로 일대로 추정된다. 정성길 제공.

개항기 서울 시내를 운행 중인 전차. 눈빛출판사 제공. ⓒ NB아카이브.

미술시장의
탄생

하지만 이러한 시대의 혁신이 일어나는 가운데 그들이 미술시장에 변화를 초래할 힘을 지닌 새로운 수요자로 가세했다는 점은 지금까지 주목받지 못했다. 이를테면 대한제국기 고종의 외교 고문을 지낸 독일인 파울 게오르크 폰 묄렌도르프Paul Georg von Möllendorff(1848~1901), 선교사이자 의사이며 외교관이기도 했던 미국인 호러스 앨런Horace Allen(1858~1932)은 개항기의 대표적인 서양인 컬렉터였다. 두 사람은 고국에 있는 민속박물관의 요청을 받아 조선의 미술품과 민속품을 수집해서 보내주었다.

서양인들이 미술품을 바라보는 시선은 우리와 같지 않았다. 그것은 무엇이었으며 미술시장에 어떤 식으로 영향을 미쳤을까.

먼저 개항기 조선을 찾은 서양인의 숫자가 얼마였는지부터 확인해 보자. 1901년 말 고종 황제의 시의로 부임했던 독일인 의사 분쉬에 의하면 당시 인구 30여만 명이던 서울에 체류 중인 유럽인(미국인 포함)은 60여 명이었고, 그중 독일인은 7명이었다.[1] 그러나 이 수치는 개인적 경험의 한계에서 오는 오류로 보인다. 실제로 그 시절 서울에 거주했던 외국인은 이보다 많았던 것 같다. 《1897연중경성상황연보年中京城商況年報》 등에 따르면 1897년 서울 거주 외국인은 3,597명이며 일본인이 57퍼센트, 중국인이 35퍼센트를 차지한 것으로 나와 있다.[2] 이 통계에서 중국인과 일본인을 뺀 서양인을 추산하면 서양인들은 1897년에만 300명 가까이 되었던 것으로 추정된다. 여행자 등 일시적으로 체류한 이들을 감안하면 그 수는 더 많았을 것으로 보인다.

영국 저널리스트 프레더릭 매켄지Frederic A. Mckenzie의 저서 《대한제국의 비극Tragedy of Korea》을 보자. 조선 체류 경험을 담은 이 책에

서 그는 미국과 수교한 이후의 조선 사회 분위기에 대해 "1883년부터 1884년까지 외국인들이 물밀듯이 들어왔다"고 했다.[3]

외국인들로 인해 대도시 서울의 풍경은 달라졌다. 구한말의 지식인 황현(1855~1910)은 《오하기문梧下記聞》에서 "영국, 독일, 미국 등 서양의 여러 나라 공사들도 일본을 따라 들어와 정동에 크고 작은 공간을 설치했고, 청인들은 종로의 큰 길을 점거했다. 이에 성안이 온통 이색인異色人들로 넘쳐났다"고 했다.[4]

항구도시 제물포와 그로부터 42킬로미터 떨어진 서울 사이에 철도가 개통된 뒤부터 서울에는 외부 사람들의 왕래가 더욱 늘었다. 배로 여행을 다니던 여행객 중 대부분은 선박이 항구에 도착해서 짐을 부리는 몇 시간 동안만이라도 서울을 구경하기 위해 배에서 내리자마자 기차를 이용하여 방문하곤 했다.[5] 이들 서양인의 직업은 외교관, 선교사, 의사, 군인, 상인, 학자, 비즈니스맨, 과학자, 엔지니어, 광부, 여행가, 작가, 기자 등 다양했다. 주목할 부분은 이들이 조선에 온 목적이나 직업과 상관없이 미술품을 구매하면서 미술시장의 새로운 수요자 역할을 했다는 점이다. 그것은 이전에 없는 새로운 풍경을 만들었다.

당시 한국을 찾았던 서양인들의 수집 행위는 개인의 취미 차원을 넘어 조직적·국가적 차원의 수요 때문에 이뤄진 경우가 많았다. 서양인들은 고국 민속박물관의 의뢰를 받아 한국 관련 민속품과 미술품을 확보하기 위해 '원격 컬렉터'로 활동했던 것이다.[6]

개항 이후 서울에 입성한 최초의 서양인으로 통하는 독일 출신의 고종 외교고문 묄렌도르프가 대표적이다. 청나라 주재 독일 영사관에서 근무하다가 리훙장李鴻章의 추천으로 한국에 왔고, 통리아문統

理衙門의 참의參議·협판協辦을 지내며 외교·세관 업무를 봤던 그는 갑
신정변 때 김옥균의 개화파와 반목해 수구파를 돕는 등 정치적 격변
의 한가운데 있었던 인물이다. 그런 그가 1869년 독일 라이프치히에
설립된 라이프치히 그라시민속박물관Grassi Museum für Völkerkunde zu
Leipzig의 의뢰를 받아 400여 점의 민속품을 수집해 1883, 1884년 두
차례에 걸쳐 제공했던 사실은 거의 알려지지 않았다.[7] 그의 수집품은
각종 빗·거울·화장용기·나무그릇·찬합·바구니·화로·젓가락·베갯
모·빗자루 등 생활용품에서 자·주판 같은 상업용구, 벼루·먹 같은
문방구, 담뱃대·투전·장기 말·마작 같은 오락기구까지 다양했다. 마
치 19세기 말 조선인의 일상 자체가 그대로 담긴 듯한 수집품이다.[8]
묄렌도르프는 이런 민속품뿐만 아니라 당시 최상급 실력을 갖췄던 도
화서 화원인 조중묵趙重默(1820년경~?)에게 의뢰한 〈미인도〉와 어느
지전에서 구입했을 법한 꽃과 석류 민화가 그려진 여덟 폭 병풍도 기

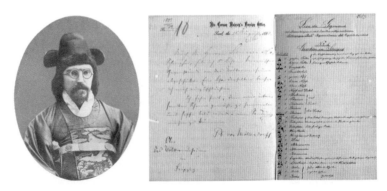

묄렌도르프. 오른쪽은 그가 1883~1884년 한국 유물을 그라시민속박물관에 보내면서 동봉한 편지. 1883
년 8월 15일 자로 된 이 편지에는 한국 유물 목록도 적혀 있다. 라이프치히 그라시민속박물관 소장.

증했다.

제물포에서 한국 첫 독일회사 세창양행을 운영했던 독일인 상인 에두아르트 마이어Eduard Meyer(1841~1926)도 있다. 마이어는 조선 정부로부터 독일 주재 첫 조선국총영사로 임명되었던 함부르크 사람이다. 1884년 묄렌도르프의 권유로 제물포에 세창양행을 설립하고 동업자인 칼 볼터Carl Wolter(1858~1916)를 지사장으로 파견했다.[9] 마이어는 1886년 말에서 1887년 초 한국을 여행하는 동안 고종을 알현한 적도 있다.[10] 을사늑약으로 1905년 12월 함부르크 내 한국영사관이 폐쇄되자 1907년 초 제물포에 있던 회사를 볼터에게 팔기 위해 다시 한국을 방문했다. 함부르크 민족학박물관Museum für Völkerkunde Hamburg은 그런 마이어를 통해 모시, 창호지, 촛대, 연적, 무속용구 등 한국 민속품을 구입했다.[11]

미국 선교사 앨런은 1884년 의료 선교사로 조선에 들어와 조선 왕실의 의사로 일하면서 고종의 정치고문도 역임했다. 갑신정변 때 부상당한 민영익을 치료한 것이 계기가 되어 왕실 의사와 고종의 정치고문이 되었고, 1885년 왕이 개설한 한국 최초의 현대식 병원 광혜원廣惠院의 의사와 교수로 일했다. 1887년에는 참찬관*에 임명되어 주미 전권공사 박정양의 고문으로 도미, 한국에 대한 청나라의 간섭이 부당함을 미 국무부에 규명했다. 1890년 주한 미국공사관의 서기관 자격으로 조선에 돌아와 외교 활동을 시작한 그는 철도, 전등과 전차, 선로 등의 부설권을 미국이 획득하는 데 앞장섰다.

미국의 이권 획득에 깊숙이 개입한 외교적 수완가였던 앨런의 공식적인 삶의 이면에서는 미술품 수집, 정확히는 민속품 수집 행위가

참찬관参賛官: 조선시대 경연청에 속한 정삼품 벼슬.

미술시장의
탄생

스미스소니언박물관Smithsonian
Museum: 당시는 미 국립박물
관United States National Museum
이었다.

진행되고 있었다. 앨런은 미국 국립 스미스소니언박물관*의 의뢰를
받아 조류학자 피에르 루이 주이Pierre Louis Jouy(1856~1894), 해군 무
관 존 버나도John Bernadou(1858~1902) 등과 함께 조선의 민속품·미
술품을 구입해 고국으로 보냈다.[12] 버나도, 앨런, 주이가 스미스소니

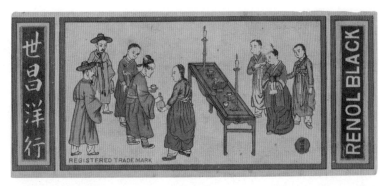

세창양행 상표. 국립민속박물관 소장. 상표 도안은 신랑 신부가 처음 만나 절하고 합환주 마시는 예식인
초례청 행사를 표현한 것이다. 등장인물과 초례상 위치 등으로 봐서 기산 김준근의 기존 그림(아래)을 옮
기다시피 본떴다. 세창양행은 독일 회사지만, 한국에서 상품을 파는 만큼 한국적인 이미지를 상표에 사
용함으로써 현지화하려는 전략을 구사했던 것으로 보인다.

김준근, 〈신랑신부 초례하는 모양〉, 19세
기 말, 비단에 채색, 26.5×36cm. 출처: 갤
러리현대 엮음, 《옛 사람의 삶과 풍류―조
선시대 풍속화》, 갤러리현대, 2013, 62쪽.

버나도가 수집한 모자와 신. 　　　　　앨런과 버나도가 구입한 돌솥 등 돌로 된 조리기구.

앨런, 버나도, 주이가 각각 구입한 담배상자.

앨런과 버나도가 각각 구입한 고려자기(왼쪽).《버나도·앨런·주이 코리안 컬렉션》표지(오른쪽).

출처: Walter Hough, *The Bernadou, Allen and Jouy Corean Collections in The United States National Museum*(Washington: Government Printing Office, 1893).

언을 위해 집중적으로 수집활동을 한 시기는 1883~1885년이다. 이때는 세 사람 모두 미 공사관에 배속되어 있었기에 스미스소니언박물관으로서는 그들에게 공적 업무로서 한국 민속품을 수집해달라고 요청하는 일이 수월했을 것이라 판단된다. 이들 세 사람의 컬렉션을 정리해 박물관 소속 민속학자 월터 휴Walter Hough가 1893년 출간한 책《미국 국립박물관 버나도·앨런·주이 코리안 컬렉션》(이하《버나도·앨런·주이 코리안 컬렉션》)을 보면 앨런의 수집품에는 당시 서양인들에게 사랑받았던 고려청자도 있지만 베갯모, 담배갑, 솥 같은 일상의 시시콜콜한 물품이 대부분을 차지한다. 빗, 향낭, 은장도 등 여성용 화장용품과 액세서리도 상당수다.

구미 박물관은 왜 묄렌도르프와 앨런에게 수집을 부탁했을까

독일의 라이프치히 그라시민속박물관과 함부르크 민족학박물관, 미국의 스미스소니언박물관 등 구미의 민속박물관들은 설립 초창기인 1880~1890년대, 비서구 국가에서 활동하는 자국인에게 그 나라 민속품(미술품) 수집을 의뢰했다.[13]

이들은 왜 소속 큐레이터가 아닌 외부인에게 수집 활동을 부탁했을까. 왜 그라시민속박물관은 외교관 묄렌도르프에게, 함부르크 민족학박물관은 상인 마이어에게, 스미스소니언박물관은 선교사 앨런, 해군무관 버나도, 조류학자 주이에게 고려청자부터 장난감에 이르기까지

한국의 민속품을 구입해달라고 부탁했을까.

민속박물관의 등장 초기에는 수장고를 채우는 것이 발등에 떨어진 불이었다. 특히 한국은 막 서양에 빗장을 연 '미지의 나라'였다. 중국·일본 코너와 달리 텅 빈 한국 코너를 채워야 하는 일은 시급한 숙제였다. 따라서 이른 시일 내에 바다 건너 멀리 떨어진 아시아, 아프리카 국가의 민속품을 갖추기 위한 방법을 고민하다가 이들 나라에 체류하고 있던 자국인들을 떠올린 것으로 보인다.

당시 민속박물관이 수집하고자 한 물품은 전문적 식견과 예술적 안목을 필요로 하는 미술품이 아니라 그 나라의 민속에 대해 알 수 있는 일반 물품이었다. 이 때문에 비용 절감과 편의성을 위해 현지에서 활동하는 자국인을 적극 활용했던 것으로 추측된다. 여기서는 본국의 민속박물관을 위해 수집 활동을 한 이들을 '원격 컬렉터'라 부르고자 한다. 이들이 개인적 취향에 의거해 모은 것이 아니라 박물관이 준 가이드라인대로 물품을 모았다는 점에서 박물관이 행한 일종의 원격 수집 행위로 볼 수 있기 때문이다. 미국과 유럽의 여러 민속박물관들은 이들 원격 컬렉터에게 구체적인 수집 목록을 보냈고, 그 내용은 아주 유사했다.●

이는 〈표 1–1〉~〈표 1–3〉에서 확인 가능하다.

민속박물관 설립 초창기인 1873년 독일 베를린에 설립된 왕립 민족학박물관Royal Ethnological Museum의 초대 관장 아돌프 바스티안Adolf Bastian(1826~1905)은 개인 컬렉터, 무역업자, 행정가 등 아시아·아프리카 현지에서 수집 행위를 대리할 원격 컬렉터들에게 수집과 관련된 지침을 내렸다.[14] 그라시민속박물관도 고종의 외교고문 묄렌도르프에게 '수집 기준collecting plan'을 제시했다. 이는 그가 1883~1884년 한

미술시장의 탄생

국 유물을 박물관에 보내면서 동봉한 편지에서 확인할 수 있다. 1869년 설립된 독일 그라시민속박물관의 한국 민속품 수집은 묄렌도르프의 기증에서 시작되었다. 초대 관장 헤르만 옵스트Herman Obst는 묄렌도르프가 중국에서 한국으로 간다는 소식을 듣고 민속품 수집을 부탁했다.[15]

함부르크의 자연과학협회가 관리를 담당하던 '문화사박물관Kultur historisches Museum'을 모태로 1879년에 발족한 함부르크 민족학박물관은 앞서 이야기한 상인 마이어에게 수집 지침을 내렸다.[16] 그가 한국 민속품 수집 요청을 받은 사실은 1906년 5월 2일 자 편지에서 확인된다. 예산 부족으로 인해 이 박물관이 유물 수집에 본격 나선 것은 게오르크 틸레니우스Georg Thilenius(1868~1937)가 관장으로 취임한 1904년 이후였다. 틸레니우스 관장은 마이어에게 보낸 1906년 5월 2일 자 편지에서 〈함부르크 민족학박물관이 원하는 한국 유물 목록〉이라는 제목의 자료를 별첨해 수집 가이드라인을 제시했다. 목록에는 골동품에서 장신구, 부엌용품에 이르기까지 7쪽에 걸쳐 26가지의 수집할 항목과 요구사항이 꼼꼼하게 기재되어 있다.

당시 민속박물관들이 얼마나 열정적·체계적으로 민속품을 모았는지는 그라시민속박물관장인 옵스트의 사례를 통해 알 수 있다. 그는 외교관, 상인, 의사, 선교사 등 해외에 나가 있는 독일인들에게 수집을 부탁했는데, 이들에게 위임장을 수여하고 박물관 연보에 이름을 올려주면서 '명예회원'으로 관리하기까지 했다.[17] 민속품 수집 행위가 조국을 위한 애국적 행위임을 강조하며 명예욕까지 자극했던 것이다.

스미스소니언박물관 역시 확인되지는 않지만 비슷한 가이드라인을

〈표 1-1〉 스미스소니언박물관 《버나도·앨런·주이 코리안 컬렉션》의 수집품 분류 방식

분류	수록 내용
농업과 연관 산업	기장, 수수, 보리, 쌀 등의 낟알 샘플
해양 및 어업	그물에 걸린 생선을 낚아채는 쇠
제조업과 기타 세공업	도자기 및 그 제작술(도자 예술): 술병, 식기 등 당대에 쓰인 도자기Korean modern pottery와 정병, 항아리, 접시, 대접, 잔 등 고려자기 직물: 항라, 명주, 모시, 베 등 종이: 닥종이, 편지지, 유지 등
가정용품과 장신구(집안 가구)	침실: 문갑, 장롱, 요와 방석, 베개, 발, 돗자리, 타구 등 부엌과 거실: 곱돌솥, 신선로, 젓가락과 숟가락, 사발, 종지, 대접, 탕기, 주발, 접시 세탁: 인두, 빨래방망이, 바구니 등
복식	아동복: 두루마기, 바지, 색동저고리, 버선, 댕기, 신발, 짚신, 주머니 여성복: 누비저고리, 적삼, 속곳, 모시치마, 장옷, 버선, 가락지, 신, 남바위 등 남성복: 적삼, 바지, 버선, 도포, 신, 망건 등 상복: 굴건, 두건, 패랭이 등 액세서리(모자/신발): 갓, 사모, 탕건, 짚새기(짚신), 유삼油衫 등
화장실용품Toilet articles과 액세서리	거울, 족집게, 각종 빗, 옥잠, 장도, 부채, 담배, 담배 파이프, 담배갑 등
그림·조형·장식 예술	금속 장식: 화로덮개, 워낭 자수: 각종 베갯모 등 수묵화: 용그림 족자, '조선의 봄' 두루마리 그림(조중묵), 영모화 화첩Huin-ja(즉 Ye Chok), '송하맹호도' 족자, 왕실용 가림막 사진, 장교 하인 여성 등 인물군상도 17점, 도석화 화첩, 미인도 족자, 십장생·화조·기명절지 등 시리즈 12점, 《단원 풍속도첩》 한진우 모사본 28점 등
사회관계 및 복지	의사소통과 기록: 벼루, 두루마리, 붓, 필통 등 재산, 무역, 상업, 통신: 엽전, 은전, 당오전 등 오락과 소일거리(게임과 도박): 장기, 투전, 골패, 용방망이와 줄 음악과 악기: 거문고, 양금 대중편의와 안전: 장승 전쟁기술(무기와 갑옷): 갑옷, 화살, 전동(화살통), 환도, 총, 총알통, 화약통, 뿔 등
통치와 법	국기, 깃털 장식, 궷돈gui-don
과학·종교·교육 인간성취	종교의식용: 불상, 염주, 호랑이산신목조각상, 목탁, 부장용 다라니경, 탑, 짚인형(제웅) 책과 문학: 사례편람, 오륜행실, 임진록, 마가서, 흥부전, 서울지도

* 필자가 책에 나열된 목록을 표로 작성한 것이다.

미술시장의 탄생

〈표 1-2〉 라이프치히 그라시민속박물관 유물 수집 기준

종류	내용
1. 음식기	자기와 놋으로 제작된 식기 및 화병, 반상기, 타구 등
2. 조리기구	냄비, 칼, 주걱, 양동이, 바구니 등
3. 주거용품	돗자리, 방석, 초, 병풍, 화로 등
4. 화장용품	솔, 빗, 분합 등
5. 일상용품	가위, 안경, 주머니칼 등
6. 놀이용품	장난감, 장기, 바둑, 인형 등
7. 상업용품	동전, 저울, 자, 주판 등
8. 무기류	활, 화살, 화살통, 칼, 창 등
9. 모형(운송수단)	사인교나 탈 것
10. 기호품	담뱃대, 담배주머니, 재떨이, 담배합, 성냥 등
11. 필기용품	종이, 책, 도장, 벼루, 붓 등
12. 진귀한 물품	돌조각, 목조, 부적, 동전 등
13. 잡화	여인도, 말안장, 열쇠, 굴레 등
14. 장식품	보석, 남녀 장신구
15. 공구	대패, 망치, 다리미 등

〈표 1-3〉 함부르크 민족학박물관 유물 수집 기준

문자와 언어(중국어나 한국어로 된 한국에 관한 모든 종류의 책들), 관모, 군복, 무녀舞女 복식, 무기류, 산업제품(특히 종이제품과 수공업품), 종교 및 미신 내지 주술용품, 제웅, 종교적 가면, 제사용 떡살류, 연, 장승, 오락(악기류 포함) 및 놀이기구, 어린이장난감, 경제관계 용구(수렵, 어로 등), 금속 및 도자기 제품, 기타 가정용품(부엌용품 포함), 농기구, 교통수단, 의복류, 지위 표시품, 세공품, 장신구, 신발류, 의약품(환약, 부적, 인삼 등), 골동품.

* 출처: 조흥윤, 〈세창양행, 마이어, 함부르크 민족학박물관〉, 《동방학지》 46·47·48집 합집, 1985년 6월, 738쪽.

제시했을 것으로 추정된다. 스미스소니언박물관이 세 사람의 수집품을 나중에 책으로 엮은 《버나도·앨런·주이 코리안 컬렉션》에는 수집품을 ▲농업과 농업 연관 산업 ▲해양과 어업 ▲제조업과 기타 세공업 ▲가정용품과 장신구 ▲복식服飾 ▲화장용품 ▲그림·조형·장식예술 ▲사회관계와 복지 ▲통치와 법 등으로 분류하고 있다. 이는 당시 인류학의 물질문화 분류체계를 따른 것이다.[18] 그릇, 풍속화, 장승, 게임기구 등 항목 구성에서 그라시민속박물관의 수집품과 비슷한 것을 보면 유럽의 민속박물관과 비슷한 분류 방식을 택해 수집해달라고 부탁했을 것으로 추정된다.

지장함

질화로

얼레빗

묄렌도르프가 수집해서 라이프치히 그라시민속박물관에 보낸 한국 민속품의 일부.
라이프치히 그라시민속박물관 소장.

미술시장의
탄생

수요는 공급을 부르기 마련이다. 유럽에서는 19세기 후반 민속박물관이 설립된 초기에 아시아 국가 미술품과 민속품에 대한 수요가 급증하자 그것을 전문적으로 취급하는 유물 수집 상인이라는 새로운 직업도 등장했다. 그라시민속박물관의 한국 관련 소장품 3,000여 점 중에는 몇몇 유물 수집 상인에게 구입한 것이 상당한 비중을 차지한다.[19]

백자철채양각모란문병

백자호

백자청화동화거북형주자

라이프치히 그라시민속박물관이 유물 상인 쟁어에게서 구입한 조선 백자. 라이프치히 그라시민속박물관 소장.

백자청화운룡문호

백자투각팔괘문향로

함부르크에 거주하던 유물 수집 상인 H. 쟁어H. Sänger는 1902년에 무려 1,638점을 이곳에 판매했다. 국립문화재연구소가 발간한 《독일 라이프치히 그라시민속박물관 소장 한국문화재》를 보면, 거문고, 장고, 자바라, 징, 떨잠, 노리개, 은장도, 옥비녀, 망건을 고정시키는 관자, 뒤꽂이, 필낭•, 인두, 자, 부채 등 도대체 없는 것이 없었다. 조선시대 청화백자와 백자도 항아리, 병, 연적, 주자•, 향로 등 종류별로 다양하다.

개항기는 약 30년에 불과한 짧은 기간이었다. 하지만 고국 민족학 박물관에서의 이런 조직적인 수요가 있었기에 서양인들은 한국 미술시장에서 생산자인 화가와 미술 중개상에 강력한 영향력을 행사할 수 있었다. 즉 이들은 단순히 기존의 민속품을 구입해 보내는 수준을 넘어 새로운 장르를 미술시장에서 창출하기도 했다.

필낭筆囊: 붓주머니.

주자注子: 주전자.

개항기에 서양인에 의해 재발견된 풍속화 '수출화'

'수출화'와 고려자기는 서양인이 '창출'한 장르다. 왜 그러한가. 개항 이후 19세기 중후반 서양인들이 구입한 풍속화와 18세기 조선인들이 즐겼던 풍속화 사이에 분명히 차이가 있기 때문이다. 서양인들이 애호해 마지않았던 고려자기도 기존에 시중에서 팔리던 골동품이 아니었기 때문이다.

서양인에게 팔리던 풍속화는 그들의 구입 목적과 취향에 맞게끔 소재와 양식을 달리해 제작된 경우가 대부분이었다. 고려자기도 무덤

미술시장의
탄생

속 기물에 지나지 않던 것이 서양인의 수요에 힘입어 도굴되어 처음으로 미술품으로 거래되었다. 이런 이유로 서양인 수요자가 이들 장르의 미술시장을 '창출'한 것으로 보고자 한다.

개항기 한국 미술시장은 서양인에게 두 가지 점에서 매력적이었다. 우선 '미지의 신선한 나라'라는 점이었다. 동양으로서의 중국과 일본은 이미 수교를 맺어 정보 욕구가 어느 정도 채워진 상태였다. 그러니 서양인들은 이제 막 쇄국의 빗장을 연 '신선한 나라' 조선에 강한 호기심을 가질 수밖에 없었다.

독일인 기자 지크프리트 겐테Siegfried Genthe는 1901년 한국을 여행한 후 견문기 《독일인 겐테가 본 신선한 나라 조선Siegfried Genthe: Korea-Reiseschilderungen》을 출간했다. 이 책에서 그는 중국, 일본과 비교해 조선이 갖는 매력을 신선함에서 찾는다.

외부의 세력에 물들지 않아서 아직까지 고유함을 간직한 미지의 나라에는 사람의 마음을 끄는 신선한 매력이 있었다. 중국과 일본은 우리의 흥미를 잃어버린 지 오래다. …… 중국과 일본은 우리에게 더 이상 미지의 나라가 아니었다. …… 티베트는 제외하더라도, 오랜 문화를 지닌 나라 중 조선처럼 외국인을 철저히 멀리하는 나라는 없었다.[20]

이들에게 조선은 티베트만큼 신비에 둘러싸인 나라이자 '전근대'의 나라였다. 서구의 우월적 시선에서 조선인의 삶을 들여다볼 수 있도록 일상에서 쓰는 각종 물건들이 민속품이라는 이름으로 수집되었다. 조선인의 삶을 담은 풍속화도 그런 관점에서 사진 대용 주문품이 되

었다.

두 번째는 동양에 대한 동경이다. 18세기 이래 유럽과 미국에는 중국과 일본의 자기를 소장하고 향유하는 쉬느와즈리● 문화가 있었다.[21] 이 같은 문화의 연장선상에서 그들이 처음 밟게 된 조선 땅에서 대체품을 찾는 수요가 생긴 것은 당연했다

《독일 라이프치히 그라시민속박물관 소장 한국문화재》를 한번 펼쳐보라. 829쪽에 달하는 이 두꺼운 책 속에는 없는 것이 없다. 청화백자 항아리와 병, 접시, 백자합● 같은 일상 그릇, 밥상이나 주칠함 같은 가구, 열쇠 등의 생활용품, 나장의 집무복, 상복, 두루마기와 저고리 등 각종 의복, 정자관· 방건 등 각종 모자, 여인들이 사용했던 노리개와 단추·옥가락지, 베갯모, 돗자리, 오락에 쓰던 장기와 바둑돌, 곱돌솥과 곱돌주전자, 부젓가락, 저울, 심지어 침을 뱉는 그릇인 타구까지 소장하고 있다. 민화로 사랑받은 백자도 등 회화도 빠지지 않는다. 19세기 조선인이 일상에서 입고 사용하는 물품 치고 빠진 것이 없을 정도다.

사진이 없던 시대, 한국인의 삶의 모습을 보여주는 풍속화도 서양인들의 사랑을 받았다. 이 시기에 제작된 풍속화는 서양인들이 주문한 장면을 담으려 했던 직업화가들의 상업적 노력과 혁신의 결과물이라는 점에서 주목할 필요가 있다. 18~19세기 중국 상하이 등지에서 외국인에게 대량으로 판매하던 그림을 '수출화'라고 불렀다. 조선에서 개항 이후 그려졌던 풍속화는 1905년 을사늑약을 전후해 서양인들이 강제 출국당하면서 갑자기 사라진 장르다. 말하자면 수출화는 개항기에 한국을 찾은 서양인을 위해 생산되고 그들에 의해 소비된

● 쉬느와즈리Chinoiserie: 중국풍.

● 합盒: 뚜껑 달린 그릇.

미술시장의
탄생

독특한 장르였던 것이다.

수출화를 언급할 때 반드시 기억해야 할 이름이 있다. 바로 기산箕山 김준근金俊根(생몰년도 미상)이다. 수출화의 아이콘 같은 김준근의 풍속화는 미지의 나라 조선을 알고자 하는 서양인의 욕구를 충족시켜주기 위해 그려진 것이다. 그의 그림은 지금 국내보다 해외에 더 많이 소장되어 있다. 네덜란드 국립 라이덴박물관, 독일 함부르크 민족학박물관, 프랑스 기메 동양박물관 등 국내외 17곳에 1,200점 가까이 소장되어 있다.[22]

김준근의 풍속화는 중국의 수출화처럼 외국에 팔기 위해 집단 제작되었던 수출용 그림은 아니다. 그렇지만 서양인 고객을 위해 대량 제작되고, 그들의 취향에 맞춰 주제를 선택하는 등 18세기 풍속화와는 소재와 양식에서 많이 달랐다. 내국인을 위해 제작되는 풍속화와는 확연히 구분된다는 점에서 수출화적 성격을 띠었다. 따라서 '수출화'로 부르는 것이 이 시기 그림을 18세기 김홍도식의 풍속화와 구분해 이해하는 데 도움이 된다.

아마도 서양인들은 김준근처럼 서양인들 사이에 이름난 조선의 화가를 수소문하여 자신들이 원하는 그림 주제를 얘기했을 것이다. 이를테면 조선인의 삶을 보여주는 그림을 그려달라, 이왕이면 어떤 장면이 들어가면 좋겠다는 식으로 말이다. 조선의 화가들 사이에 서양인들이 좋아하는 풍속화 종류에 대한 정보도 공유되었을 것이다.

수출화가들이 서양인 고객을 위해 풍속화를 그린 방식은 몇 가지로 정리할 수 있다. 첫째 기산 김준근이나 일재一齋 김윤보金允輔(1865~?)처럼 직업화가들이 옛 풍속화를 참고하여 새롭게 그리는 방식, 둘째

한진우韓鎭宇(생몰연도 미상)나 문혜산文蕙山(1875~1930 활동)처럼 18세기 풍속화가 김홍도의《단원풍속도첩》같은 옛 풍속화첩을 그대로 모사하여 그리는 방식, 셋째 모리츠 샨츠Moritz Schanz가 그라시민속박물관에 기증한 조선의 풍속화처럼 신윤복, 김득신 등 기존 유명 화가의 풍속화에서 배경, 기물, 구도 등을 조금씩 가져와 합성하여 그리는 방식 등이다.

그럼 18세기 풍속화와는 무엇이 달랐을까. 물론 김준근의 풍속화에도 농사짓는 장면, 기생과 놀이하는 장면, 혼례하는 장면 등 18세기 풍속화에도 주로 다뤄졌던 소재들이 나온다. 그러면서도 100년 전과 달라진 19세기 당시의 세태를 담은 새로운 주제가 등장했다. 또한 죄인에 대한 형벌, 조상에 대한 제사, 장례 풍습 등 서양인의 관심을 끄는 장면들이 많이 그려졌다.

19세기에는 관영 수공업 체제가 붕괴함에 따라 민간 수공업이 출현했다. 이는 김준근의 풍속화에 가마를 굽는 가마점, 독을 짓는 독점, 사기그릇을 굽는 사기점 등으로 재현되었다.

형벌과 관련된 작품들은 '아시아 미개국'에 대한 서양인의 우월적 시선이 느껴지는 주제다. 아이들이나 부녀자들의 놀이 장면도 많다. 그라시민속박물관에서 묄렌도르프에게 수집을 의뢰한 목록이나 버나도 일행이 수집해 스미스소니언미술관에 기증한 민속품에도 장기, 골패, 투전 등 오락기구와 어린이 장난감 항목이 포함된 걸 보면 민속학적 견지에서 서양인들이 흥미를 느낀 주제로 보인다.[23]

평양 출신 직업화가 김윤보도 '수출화가'로 꼽을 수 있다. 그는 일제 강점기 조선미술전람회朝鮮美術展覽會에 출품하는 등 1930년대까지 활

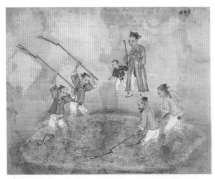

〈타작하는 모양〉

〈중한 죄인 형벌〉(26.5×36cm)

〈소대상을 지내고〉(30×36cm)

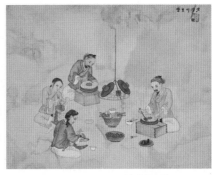

〈갓장이 모양〉(29×35.5cm)

출처: 갤러리현대 엮음, 《옛 사람의 삶과 풍류─조선시대 풍속화》, 갤러리현대, 2013, 76·82·83·86·88쪽.

〈기생과 더불어 쌍륙놀이를 하고〉(26.5×36cm)

약한 화가였는데, 서울 다음으로 인구가 많았던 평양이 주무대였다. 평양은 서양인 선교사들이 활발히 활동했던, 서양인들의 그림 수요가 생겨날 여지가 큰 곳이었다. 김윤보도 조선의 풍습을 알고 싶다는 서양인의 바람을 반영한 그림을 모아 풍속도첩을 남겼다.

김윤보가 그린 풍속도첩으로는 평양감영을 중심으로 조선시대 관아의 형벌제도를 담은 《형정도첩刑政圖帖》과 농촌의 세시풍속을 담은 《풍속도첩》이 있다.[24] 〈주리 틀기〉, 〈코에 잿물 붓기〉, 〈죄 지은 여인 매질〉 등 48장면을 그린 《형정도첩》의 경우 서양 사람들이 우월적 시선에서 조선의 행형제도에 많은 관심을 가진 것으로 미루어볼 때 서양인 수요자를 의식하고 그린 그림이라 추정할 수 있다. 《풍속도첩》은 〈쟁기질〉, 〈모내기〉, 〈타작〉, 〈소작료 납입〉 등 농촌의 사계절 노동 풍경을 시기에 따라 이어 붙인 23점으로 꾸며져 있다.

김윤보의 작품은 18세기 풍속화가 김홍도 이후 농촌 풍속도의 계보를 잇는 것이기는 하나 변화된 사회상을 담고 있다. 김홍도의 풍속화에서 양반은 곰방대를 물고 돗자리 위에 드러누워 백성들이 일하는 모습을 지켜보고 있을 뿐이다. 반면 김윤보의 풍속도에 담긴 양반층은 방건을 쓴 상태로 직접 비질을 하거나(〈타작〉), 술 주전자를 들고 있다(〈벼 베기〉). 양반층의 거만한 모습이 담긴 이전 풍속도와 큰 차이를 보이는 것이다. 이는 18, 19세기 일어난 농민층 분해로 일손이 부족해지자 지주층도 직접 노동에 참여하지 않으면 안 되었던 시대 상황이 반영된 결과다.[25]

두 번째는 유명한 화가들의 작품을 그대로 베껴서 판매하는 모사본이다. 김준근·김윤보는 스스로 창안해서 풍속화를 그려 팔았지만, 이

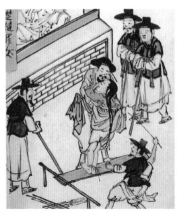

김윤보, 〈죄 지은 여인 매질〉, 《형정도첩》

김윤보, 〈타작〉, 《풍속도첩》, 19세기 말, 종이에 수묵담채, 개인 소장.
출처: 이태호, 《조선 후기 회화의 사실주의 정신》, 학고재, 1996, 281~282쪽.

김홍도, 〈타작〉, 《단원풍속도첩》, 18세기경,
종이에 수묵, 39.7×26.7cm.
국립중앙박물관 소장.

미 알려진 화첩을 베껴서 파는 화가들도 있었다. 김홍도의 《단원풍속
도첩》은 아주 인기 있는 원본이었다. 여러 시정 화가가 그 화첩 속 주
요 장면을 그대로 그려서 팔았다. 한진우, 문혜산이 그런 예다. 한진
우 모사본은 1884년 3월부터 1885년 4월까지 약 1년간 미국 스미스
소니언박물관을 위해 한국에서 미술품을 수집했던 버나도가 구입해
갔다. 문혜산 모사본은 현재 영국 브리티시뮤지엄British Museum에 소
장되어 있다.

　한진우의 모사본은 총 28면의 화첩으로 버나도가 당시 조선 화폐
200냥을 주고 구입했다는데 실물은 유실됐다.[26] 1886년 스미스소니
언의 큐레이터 메이슨Otis Mason(1838~1908)이 《사이언스Science》지에
기고한 〈조선 화가들이 그린 조선Corea by native artists〉이라는 글을 통
해 모사본의 내용을 간접적으로 알 수 있다. 당시 그는 이 그림에 대
해 소개하면서 전체 28점 중 〈빨래터〉, 〈기와 이기〉, 〈노상탁발〉 등 8
점을 모사한 삽화를 함께 실었다.[27] 삽화는 스미스소니언박물관의 삽
화가인 챈들Chandle이 그린 것으로, 국립중앙박물관이 소장하고 있는
《단원풍속도첩》과 구성이나 선묘 등이 완전히 동일하다. 민속학자 휴
가 작성한 버나도 수집품 목록에 의하면, 한진우의 모사본은 '한국의
사회상scenes from the social life of Korea'이라는 제목을 붙일 수 있는 '백
묘화白描畵(outline sketches in India ink)'라고 설명되어 있다. 버나도의 수
집 목적이 한국의 사회생활에 관한 정보를 입수하려는 민속학적 관심
이었음을 알 수 있는 대목이다.[28]

　한진우가 어떤 사람인지는 알려진 바가 없다.[29] 당시 민화 수요가
많아 거기에 응했던 시정의 직업화가군 가운데 외국인 주문을 받아

한진우 모사본을 보고 스미스소니언박물관 소속 삽화가인 챈들Chandle이 그린 김홍도 풍속화. 국립중앙박물관이 소장하고 있는 《단원풍속도첩》과 구성이나 선묘 등이 완전히 동일하다. 출처: Otis Mason, "Corea by Native Artist," *Science* Vol Ⅲ(August 1886).

그려준 직업화가였을 것으로 짐작된다.

《단원풍속도첩》을 모사한 또 다른 직업화가인 문혜산은 단청과 불화 등을 그리는 승려, 즉 화승畵僧 출신이다. 당시 상업적 그림 제작에 나섰던 화승 집단의 활동상을 보여주는 사례다. 이 《단원풍속도첩》 모사본에는 '문혜산장文蕙山章'이라는 도장이 찍혀 있다. 문혜산은 구한말에 서양화풍의 불화를 그린 대표적 화승이었던 고산당高山堂 축연竺演으로 밝혀졌다. 그의 속세에서의 성은 '문文', 호는 '혜산惠山'이다. 1895년부터 1910년 사이에 파계한 뒤에는 '문혜산'이라는 속명俗名으로 활동했다. 이 화첩은 '긴치서점Kinchi Shoten'에서 수집된 뒤 1961년 대영박물관에 정식 등록됐다. 화첩 소장자였던 '긴치서점'이 일본식 이름인 것으로 보아 대한제국 시기에서 일제강점기 사이에 일본인이 수집한 것으로 추측된다.[30] 문혜산이 그린 김홍도 화첩의 모사본은 채색이 일반 시중에서 보기 힘든 강렬한 원색이라 불화佛畵 물감을 사용한 것으로 짐작된다.

문혜산은 서양인들에게 실력이 제법 알려졌던 모양이다. 1909년 한국을 찾은 독일인 안드레 에카르트Andreas Eckardt(1884~1971)의 저서 《조선미술사Geschichte der Koreanischen Kunst》(1929)에는 병풍 앞에 승복을 입고 포즈를 취한 인물의 사진이 '불화화가 문

문혜산
출처: 안드레 에카르트, 권영필 옮김,
《에카르트의 조선미술사》, 열화당, 2003.

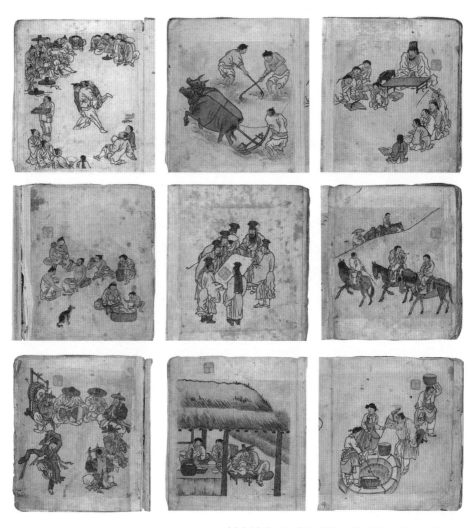

문혜산이 《단원풍속도첩》을 모사한 그림들. 영국 브리티시뮤지엄 소장.

고산'이라는 설명과 함께 실려 있다.[31] 에카르트는 1915년경 문혜산으로부터 혁필화[●]를 사기도 했는데, 현재 문혜산의 불화 작품 50여 점이 남아 있다.[32]

● 혁필화革筆畵: 넓은 쇠가죽 붓으로 그린 문자 그림.

문혜산의 그림을 다수의 서양인이 소장했다는 사실은 당시 서양인들의 그림 구매 패턴을 보여준다는 점에서 흥미롭다. 시정의 조선 화가가 서양인에게 한 번 신뢰를 얻으면 그들끼리의 네트워크를 통해 다른 서양인에게 소개되고 또 소개받는 식으로 새 고객을 확보했던 것으로 추정할 수 있다.

조선 말기 경제 상황이 나빠지면서 사찰들이 대대적인 불사를 일으킬 수 없게 되자 일감을 잃은 화승들은 절 밖으로 나가 시정의 민화 제작에도 참여했던 것으로 보인다. 문고산(혜산) 이외에 김달기金達基, 이만봉, 원덕문 등 민화 제작에 참여한 다른 화승의 사례들이 이런 추정에 힘을 보탠다.[33]

한진우와 문혜산의 모사본은 《단원풍속도첩》의 부활, 나아가 풍속화의 부활을 의미한다. 풍속화는 중국에서 명·청 간 왕조가 교체되자 노론을 중심으로 일어난 소중화小中華사상에 뿌리를 두고 있다. 중국 왕조가 오랑캐인 청으로 교체됐으니 이제 조선이 소중화, 즉 작은 중국이라는 조선중화 사상은 우리 것에 대한 자부심을 낳았다. 이는 '조선 사람을 그린' 풍속화, '조선 땅을 그린' 진경산수화의 태동으로 이어졌다.

흥미롭게도 풍속화 개척자들은 선비화가였다. 17세기 숙종 때의 선비화가 공재 윤두서, 18세기 전반 영조 때의 선비화가 관아재 조영석이 그들이다. 조선 중기까지만 해도 회화 속의 산은 중국의 산이었고,

인물은 중국 고사 속의 도인이었다. 반면 두 선비화가는 '나물 캐는 여인', '돌 깨는 석공', '절구질 하는 여인', '새참' 등 조선인의 일상 모습을 그림 속으로 불러들였다.

풍속화는 18세기 후반 정조(재위 1776~1800) 치하에서 왕의 후원을 업은 김홍도, 신윤복, 김득신 등 화원화가들에 의해 절정기를 구가했다. 정조가 세상을 떠나고 순조가 등장하면서 급격히 쇠퇴의 길을 걷던 풍속화는 70~80년이 지나 조선을 찾은 서양인들에 의해 또 다른 맥락에서 재발견된다. 풍속화에 담긴 조선의 생생한 생활풍속은 민족학적 견지에서 조선의 정보를 구하려는 서양인들에게 좋은 시각자료로서 주목받았다. 이들 모사본 풍속도첩은 《단원풍속도첩》에 장정된 그림보다 숫자가 많거나 적은데, 이는 상업적인 필요에 따라 첨삭한 때문으로 보인다.[34]

세 번째로 별칭을 붙이자면 '짬뽕 풍속화'가 있다. 풍속화의 상품화가 이뤄지는 가운데 단순 모사에서 한 걸음 더 나아가 여러 유명 풍속화가의 작품 특징을 차용해 적절히 재구성하는 방식의 풍속화가 등장한 것이다. 1905년 직업 미상의 독일인 샨츠가 그라시민속박물관에 기증한 조선 풍속화가 대표적인 예다. 정원이나 산수 등을 배경으로 하여 풍속을 묘사한 작자 미상의 이 그림은 12점의 크기가 같고 모두 제문과 인장이 동일한 형식으로 들어가 있다. 병풍 용도로 일괄 제작된 풍속화로 보인다.[35]

특징적인 것은 제문●이 끝나고 작가의 관지●가 있어야 할 자리에 '우투호右投壺', '우골패右骨牌'와 같이 그림의 주제를 한자로 적어 놓았다는 점이다. 이는 기존에 볼 수 없었던 형식이다. 그림에서 묘사하고

제문題文: 그림의 주제, 그림을 그린 계기, 감흥 등에 대해 쓴 글.

관지款識: 문장이 끝나고 성명이나 호가 있는 자리에 찍은 붉은 도장. 도장에는 성명이나 호를 새기기도 하고 좋아하는 글귀를 새기기도 한다.

19세기 말 풍속화. 작자 미상, 종이에 채색, 64.5×42cm, 라이프치히 그라시민속박물관 소장. 샨츠가 1905년 라이프치히 그라시민속박물관에 기증한 풍속화다. 시정의 화가가 여러 유명 작가의 그림 특징을 모아서 그렸다. 제문이 끝나고 작가의 관지가 있어야 할 위치에 우투호右投壺, 우골패右骨牌와 같은 형식으로 그림의 주제를 적어 놓은 점이 특이하다.

있는 풍속이나 배경을 이루고 있는 도상, 인물 표현은 김홍도, 신윤복, 김득신의 특징을 모두 차용해 적절히 재구성하고 있다. 그림의 주제는 투호, 쌍륙雙陸, 악기 연주[作樂], 강가 버드나무 아래에서의 낚시[江柳長垂], 밭 갈기[起耕], 소를 타고 가는 사람[騎牛人], 바둑[圍棋], 골패[骨牌], 폭포를 바라보는 승려[禪僧], 놀이를 하며 휴식을 취하는 나무꾼들[樵夫], 장기[象戱], 말을 타고 가는 사람[騎馬善] 등이다. 작가의 이름이나 호가 들어가는 관지 자리에는 이처럼 한자로 놀이 이름이나 하고 있는 행위에 대한 설명이 있다.

앞에서 열거한 세 종류의 사례들에는 공통점이 있다. 그림에 서양인들이 알고자 하는 조선의 생활풍속을 담았다는 점, 특히 조선이 전근대의 미개한 나라라는 오리엔탈리즘적 시각을 투영한 듯 종래의 17~18세기 풍속화에서는 보이지 않던 형벌 장면 등이 새롭게 다뤄진다는 점이다.

그림의 내용을 알려주는 제목을 작품 속에 병기한 것도 공통적이다. 샹츠가 기증한 풍속화 속 각각의 장면에 '우투호', '우골패' 식의 제목을 붙였던 것과 마찬가지로 김준근의 풍속화에도 '중 수륙하는 모양', '씨름하는 모양' 등 그림 내용을 설명하는 한글 제목이 우측 상단에 표시되어 있다. 평양 화가 김윤보의 《형정도첩》, 《풍속도첩》에서는 그림 제목이 한자로 표기되어 있다. 이들 그림에 적힌 제목은 그림이 한국인이라면 당연히 알 수 있는 풍속을 외국인에게 알리기 위한 목적으로 그려진 것이라고 판단하게 만든다. 서양인이라는 새로운 수요자를 만나 화가들이 스스로 창안한 형식이다.

서양인들의 '조선 풍속'에 대한 그림 수요에는 개항장의 시정 화가

들뿐 아니라 도화서 화원들도 응했다. 초상화로 이름을 날렸던 도화서 화원 조중묵의 그림인 〈미인도〉는 묄렌도르프가 1883년 주문해 구입했다.[36] 풀밭 위에 서 있는 여인을 그린 이 19세기 말의 미인도는 그보다 100여 년 앞서 신윤복(1758~?)이 그린 미인도와 비교하면 저고리와 치마의 주름이 명암 처리되어 입체감이 나는 등 서양화의 영향이 또렷하다. 또 치마를 걷어 올림으로써 속바지와 속치마가 차례로 드러나게 하는 효과를 내 한국 여성의 복식에 대한 정보도 넌지시 제공한다. 이런 점에서 묄렌도르프가 조선 여인의 머리 모양과 한복 등에 대해 알 수 있는 민속자료로서 미인도를 주문한 것이 아닌가 추정된다.

비슷한 시기 스미스소니언박물관이 파견했던 주이가 입수한 〈조선의 봄Spring in Korea〉이라는 제목의 족자Scroll Painting에도 조중묵이라는 이름이 명기되어 있다. 조중묵은 19세기에 활동한 도화서 화원으로, 이야기꾼 전기수 등 재미있는 풍물·일화·인물에 관한 70여 편 이야기를 담은 《추재기이秋齋紀異》를 쓴 중인 출신 시인 조수삼趙秀三(1762~1849)의 손자다. 조중묵은 초상화에 뛰어나 철종 어진(1852)과 고종 어진(1872)을 제작할 때 책임자 격인 화사畵師로 참여하기도 했다.

묄렌도르프가 조중묵을 어떻게 알게 됐는지는 확실하지 않다. 그가 고종의 외교고문이었던 만큼 궁중에 소속됐던 도화서 화원 가운데 실력이 출중했던 조중묵을 소개받기에 유리했을 것으로 짐작된다. 서양인의 그림 의뢰는 조중묵뿐만 아니라 다른 여러 도화서 화원들에게도 이루어졌을 개연성이 있다.

이 같은 의뢰에 따라 그려진 '수출화'는 주로 화가와 구매자 간 1대 1

묄렌도르프가 구입한 조중묵의 〈미인
도〉, 1883, 종이에 수묵채색, 127×
49.5cm, 라이프치히 그라시민속박물
관 소장. 저고리와 치마 등에 표현된
입체감에서 전통적인 초상화와는 다
른 서양화의 영향이 느껴진다.

주문에 의해 제작되었다. 수요자의 규모가 크지 않았기 때문이다. 그러나 개항기 민속적 풍속화를 구매한 서양인들은 구매 의사가 분명하고 지불 능력이 뛰어났다. 이는 이전 시대에서는 볼 수 없었던 생산자들의 상업적 태도와 상업적 제작 방식을 자극하는 요인으로 작용했다. 풍속화가 제작 방식에서 혁신을 이룬 것은 이런 이유에서다. 김준근의 경우 그림에 '기산箕山'이라는 인장이 찍혀 있는데 10여 년간 1,200여 점이 제작된 것으로 확인된다. 생산량이 방대하고 작품 기량에 차이가 난다는 점에서 위작이 다수 존재하는 게 아닌가 의심할 수 있으나 그보다는 김준근이 직간접적으로 관여해 다량 생산에 응하는 제작 방식을 취했을 것으로 추정된다.[37]

공방 형식의 생산체제가 가동되었을 가능성도 있다. 신선영에 따르면 스미스소니언박물관 소장품을 포함하여 김준근의 작품에는 2명 이상의 필치가 보인다.[38] 기산의 작품은 무표정한 얼굴과 도식성 탓에 작품성이 떨어지는 것으로 평가받는다. 이는 다량 주문에 응하기 위해 예술성을 연마하기보다 도식화를 통해 쉽게 양산하려는 상업적 고려가 작용한 때문으로도 볼 수 있다.

일본인보다 먼저 고려자기에 눈뜬 서양인들

이제 서양인의 동양 도자기 사랑이 낳은 고려자기 수집 취미에 대해 이야기하고자 한다. 고려자기는 고려 불화와 함께 세계적으로 인기 있는 고려시대의 미술품이다. 1996년 뉴욕 크리스티 경매에서 고려

청자 〈청자철채상감초문매병〉이 297만 2,500달러(약 33억 8,000만 원)에 낙찰된 바 있다. 크리스티 경매에서 팔린 고려자기로는 역대 최고가다.

익히 알다시피 고려자기는 고려 고분 안에 시신과 함께 묻혀 있던 기물이었다. 고려에서 조선으로 왕조가 바뀐 데다가 제작 기법 자체가 전수되지 못하면서 고려자기는 조선시대에는 일상의 물건으로도, 예술품으로도 향유되지 못했다. 고려시대 문신의 집터에서 발견되거나 땅을 파다가 우연히 습득된 것들이 가전되어 조선 후기 문인들 사이에서 감상된 일이 있긴 하다.[39] 하지만 고려자기는 왕과 귀족의 무덤 속에 잠들어 있다가 서양인들의 수요에 의해 500~700년 만에 빛을 보게 된 경우가 대부분이다.

그렇다면 고려자기는 언제부터 각광받는 미술품으로 변신했을까. 학계에서는 그 시점을 1905년 을사늑약 전후로 잡는다. 고려자기가 대한제국의 초대 통감을 지낸 이토 히로부미(伊藤博文(1841~1909)를 위시한 일본인 통치층의 개인적인 고려자기 수집 열기에 의해 도굴되며 '미술품'으로 변

청자철채상감초문매병, 12세기 중엽, 높이 26cm. 1996년 뉴욕 크리스티 경매에서 고려자기 중 역대 최고가인 297만 2,500달러(약 33억 8,000만 원)에 낙찰되었다. ⓒ 1996 Christie's Images Limited.

신했다고 해석했기 때문이다.●

　그러나 고려자기를 일본인 호사가들보다 20~30년 앞서 주목하고 애타게 찾았던 이들은 서양인들이었다. 개항과 더불어 조선을 찾은 서양인들은 '쉬느와즈리', 즉 동양 취미의 연장으로서 고려자기를 수소문해 도굴품임에도 암암리에 수집하고 향유했다. 쉬느와즈리는 원래 18세기 이래 서양에서 불던 중국 자기 애호문화를 일컫는데, 그 대상이 중국 자기에 이어 일본 자기로, 다시 조선 자기로 변모한 것이다. 서양인들은 자신들이 좋아하고 그래서 애써 일본을 찾아 구입했던 일본 도자기가 실은 과거 조선 도공의 가르침을 받아 만들어진 물품임을 알게 됐던 것이다.

● 이토 히로부미가 '고려청자 광狂'으로 불릴 정도로 고려자기 애호가였다는 것은 널리 알려진 사실이다.

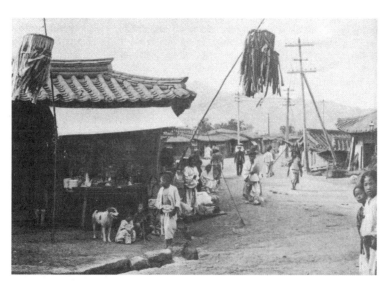

1900년대 초 골동품 상점. 1902~1903년까지 서울에 주재한 이탈리아 총영사 카를로 로세티Carlo Rossetti 가 찍은 사진이다. 김상엽 제공.

미술시장의
탄생

민속적 풍속화에 대한 수요가 서양인의 우월적 시선에서 비롯된 것이라면, 도자기 수요의 이면에는 오리엔탈리즘의 또 다른 얼굴로서 동양에 대한 동경의 심리가 배어 있다.[40] 개항 이후 국내에 거주하거나 체류한 외교관, 의사, 군인, 저널리스트나 지리학자 등이 고려청자를 비롯한 조선의 골동품을 수집했다는 사실은 각종 기록을 통해 확인된다. 흔하게 회자되는 사례는 한성법어학교의 도예교사인 에밀 마르텔Emile Martel(1874~1949)의 회고담이다.

지금으로부터 40여 년 전(1894)의 이야기이지만, 내가 처음으로 조선에 왔을 때에는 이렇다 할 재미있는 골동품을 찾아볼 수 없었으나 프랑스 공사 콜랭 드 플랑시Collin de Plancy 씨의 집이라든지, 미국 공사 앨런 씨의 집에서 처음으로 고려자기를 관상하게 되면서 나는 그것을 사랑하기 시작했다. 당시만 해도 그러한 고려자기 꽃병이나 항아리·접시·사발 같은 것은 서울 거리를 아무리 걸어도 어느 골동상에서도 볼 수 없었을 뿐 아니라 구하려 해도 좀처럼 손에 들어오지 않았다. 그런데 몇 해 후가 되니까 스스로 구하려고 하지 않는데도 조선인이 자꾸 팔러 오는 바람에 차차 수집을 하게 되었다.[41]

마르텔의 회고담은 1894년 이전에 한국에 체류했던 서양 지식인층 사이에서 고려청자가 음성적으로 거래되는 단계까지 와 있었음을 보여준다. 실제로 이보다 10여 년 앞선 1880년대 초반에 이미 고려청자가 서양인들에게 판매되었음이 기록을 통해 속속 확인되고 있다. 익히 알려진 바, 1884~1885년 조선 주재 영국 영사를 지낸《조선 풍물

지Life in Korea》의 저자 윌리엄 칼스William Carles(1848~1929)가 서울에서 완벽한 형태의 고려청자 36점을 구한 것은 특수한 사례가 아니었던 것이다.[42]

미국 스미스소니언박물관을 위해 한국에서 민속품과 미술품을 수집했던 버나도와 주이, 앨런의 수집품에도 고려청자 정병, 매병, 접시 등 9점이 포함되어 있다. 미 국립박물관은 스미스소니언박물관의 전신이다. 이 책자에 따르면 주이 역시 시대를 알 수 없지만 무덤에 부장되었던 자기를 매입했다.[43]

1884년 조선을 찾은 영국인 고고학자 W. 고랜드W. Gowland도 학술지에 기고한 글에서 "내가 처음 고대의 항아리를 만난 것은 서울에서였다. 송도에서 가져온 빛나는 크림색의 항아리로, 일반적으로 무덤에서 나온 것"이라며 고려자기를 거래한 사실을 전한다. 그는 이 글에서 또 "부산으로 가는 도중에 스미스소니언의 컬렉터인 주이를 만

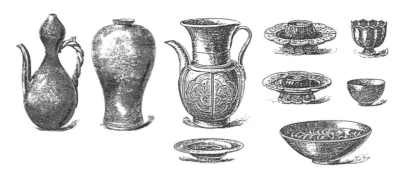

1884~1885년 조선 주재 영국 영사를 지낸 칼스William Carles가 서울에서 구입한 고려자기. 그의 저서 《조선 풍물지Life in Korea》에 수록되어 있다. 출처: W. R. 칼스, 신복룡 역주, 《조선 풍물지》, 집문당, 1999, 108·109쪽.

미술시장의
탄생

났으며 그는 몇 개 얻는 데 성공했다고 한다"고 적었다.[44] 이러한 기록은 고려자기 수집이 개항 초기인 1880년대에 한국을 찾은 서양인들 사이에서 공유되던 하나의 문화적 경향이었음을 보여준다.

당시 고려자기는 헐값에 서양인들에게 팔려나갔다. 마르텔은 불법적으로 도굴된 고려자기가 판매되는 방식과, 그래서 더욱 헐값에 거래되던 상황을 다음과 같이 회고한다.

나는 그들이 갖고 온 물건들 속에서 눈부신 것 서너 개를 집어 들고 하나씩 가격을 묻는다. 그러면 그들은 4개를 모두 사준다면 10원만 받겠다고 말한다. 나는 그건 좀 비싸니까 8원으로 하자고 교섭하나 그들은 좀처럼 응하지 않는다. 나는 할 수 없다는 듯이, "내일이면 8원으로도 살 사람이 없을 거다. 7원밖에 못 받을 거다. 내 말이 믿어지지 않으면 내일 가서 보라"고 말해서 돌려보낸다. 그러면 그들은 잠시 떠나갔다가 곧장 되돌아와서 "그러면 8원으로 하자"고 한다. 결국 그런 식으로 물건을 팔고 갔다. 나는 당시 값이 너무나 싸기도 했으므로 그렇게 상당수를 수집했고, 나 외에도 그런 방법으로 산 사람이 상당수 있었던 걸로 안다.[45]

그런데 일제강점기 '문화재 수탈론'이 강력한 힘을 발휘하면서 검증이 소홀하게 이루어진 부분이 있다. 대한제국기에 고려자기가 일본인에 의해 도굴되고 암암리에 유통되고 있었지만 고종은 이를 전혀 몰랐다는 '고종 무지론'이 그것이다. 본래 조각가로 1913년에 한국에 와서 한국의 옛 도자기 문화를 연구했던 일본인 아사카와 노리타카浅

川伯教(1884~1964)가 창경궁 이왕가박물관장으로 있던 스에마쓰 구마히코末松熊彦에게서 들었다는 기록이 이를 뒷받침하는 예다.

어느 날 이태왕(고종황제) 전하께서 처음으로 구경을 하시게 되었을 때, "이 청자는 어디서 만들어진 거요?" 하고 묻자, 이토 통감이 "이것은 이 나라 고려시대의 것입니다" 하고 설명을 하니, 전하께서는 "이런 물건은 이 나라에는 없는 거요"라고 말씀하시는 것이었다. 그러자 이토는 말을 못하고 침묵해버렸다. 알다시피 출토품●이라는 설명은 그 경우에 할 수가 없었으니까.[46]

● 출토품出土品: 무덤을 파서 꺼낸 물건.

그러나 고종 19년인 1882년 임오군란 직후 조선이 사죄 사절단 성격의 수신사를 일본에 보낼 때 고려자기가 예물에 포함되어 있었다.[47] 또 명성황후는 러시아 공사 카를 베베르Karl Veber(1841~1910)와 어의를 지냈던 릴리어스 언더우드Lilias Underwood(1851~1921)에게 각각 고려청자를 하사했다.[48] 고려자기를 외교적 목적으로 쓴 것이다. 베베르에게 하사한 고려청자는 러시아 표트르대제 인류학민족학박물관에 소장되어 있는데, 연꽃무늬가 음각으로 새겨진 청자완●의 단아함이 그것을 담은 지장함의 기품 있는 무늬와 잘 어울린다. 명성황후가 선교사 언더우드의 아내인 릴리어스 언더우드에게 하사한 청자는 주전자 손잡이의 애벌레와 뚜껑의 나비를 대구를 이루듯 장식한 감각이 아주 창의적이다.

● 완碗: 차를 마시는 잔.

이런 사실들을 봤을 때 '고종의 고려자기 무지론'은 과장된 것이 아닌가 의심하지 않을 수 없다. 일본에 보낸 수신사 예물 목록에 고려자

미술시장의
탄생

기가 포함된 사실을 고종에게 보고하지 않았을 리 없다. 또 명성황후가 공적으로 행한 일을 남편인 고종이 모를 리 없다. 청자를 선물하거나 하사한 사실로 보아 이미 개항기에 조선 왕실은 서양인의 고려자기 애장과 감상 취미를 인지하고 있었음이 확실하다. 이는 일본 고위층의 고려자기 수집열 이전에 서양인들이 먼저 고려청자의 열렬한 애호가들이었음을 보여주는 중요한 사례이지만 지금까지는 '일본인 문화재 수탈론'에 묻혀 주목받지 못했다.

18세기 이후 서양에서 일었던 극동에 대한 관심은 구미인들이 한국 미술품 수집에 나서는 요인이 되었다. 서양 외교관들의 고려청자에 대한 관심과 수집은 도굴품이나 가전家傳되어오던 고려청자가 유통되는 초기 시장을 열었다. 따라서 필자는 고려청자 시장의 개항기 태동설을 제기한다.

릴리어스 언더우드
출처: 위키피디아.

명성황후가 자신의 어의를 지냈던 릴리어스 언더우드에게 하사한 청자양각연판문주자. 언더우드의 친척이 기증하여 현재 미국 브루클린박물관에 소장되어 있다.
출처: 국립중앙박물관 엮음, 《미국, 한국을 만나다》, 국립중앙박물관, 2012, 3쪽.

일본 사학자 후지타 료사쿠藤田亮策는 이 같은 필자의 견해를 뒷받침해준다. 그의 주장을 들어보자.

경성에 영사관이 설치되자마자 무슨 일에서든지 열심인 구미 외교관들은 고국에 조선의 특산물을 보내고, 청일전쟁과 러일전쟁 사이에는 기행문을 통해 신흥국의 풍토를 소개하는 데 진력하여 조선의 토속품을 폭넓게 수집하는 이들도 생겨났다고 한다. …… 따라서 메이지 40년(1907)을 전후해서 개성과 강화도의 고려 유물이 활발하게 도굴되어 아름다운 청자, 백자가 연이어 시장에 나왔다.[49]

서양인들의 고려자기 구매 배경에는 경제적 요인도 작용했음에 틀림없다. 중국 송대 자기와 일본의 자기는 이미 서양인을 대상으로 한 시장이 형성되어 값이 많이 올랐다. 그래서 시장 자체가 형성되어 있지 않아 상대적으로 값이 싼 고려청자로 눈을 돌린 것으로 보인다.

개항장에 서화 점포가 들어서다

서양인의 미술품 구매가 일어난 장소는 주로 인천·부산 등 개항장이나 서울·평양 등 대도시였다. 특히 서양인이 집중 출몰하던 개항장은 미술품 거래가 가장 빈번하게 일어나는 공간이었다. 서양인 고객들의 작품 구입 장소에 관한 기록이 남아 있는 김준근의 경우, 개항장이었던 부산(초량), 원산, 인천(제물포) 등지를 이동하며 그림을 제작해 판

매했다.[50] 그는 장돌뱅이처럼 서양인 고객을 찾아 개항장을 옮겨 다니던, 개항기가 낳은 인기 화가였다.

개항장에는 골동품이나 서화를 전문적으로 취급하는 점포도 들어섰다. 부산·원산에 비해 늦은 1883년 개항한 인천에서도 일본인들이 상권을 장악했는데, 1893년 인천 거류 일본인 영업표를 보면 고물상이 2곳, 표구점이 1곳 있었다.[51] 고물古物은 개항기와 일제강점기에 고분에서 출토된 고려청자 등의 골동품을 뜻하는 용어로도 쓰였다.[52] 서화를 표구해주고 판매도 하는 표구점이 있었다는 사실은 점포를 차려 이익을 낼 수 있을 정도로 서양인의 그림 수요가 많았음을 시사한다.

그러나 상설 점포를 차려 골동품이나 서화를 판매하는 것은 인천처럼 외국인 수요가 집중된 지역에서 나타난 특수한 경우로 보인다. 이보다 보편적인 유통 방식은 1대 1 거래였다. 귀신을 몰아내고[辟邪] 집안을 꾸밀 목적으로 한국 가정에서 즐겨 붙이던 민화류는 외국인도 시전에서 구입했다. 이와 달리 '수출화' 성격을 띤 민속적 풍속화는 서양인 고객이 화가를 수소문해 제작을 의뢰하는 방식이 일반적이었다.

고려청자 역시 1대 1 거래가 보편적이었다. 한국인 상인의 사례는 아니지만 이를 간접적으로 보여주는 경험담이 있다. 1927년 조선전매연초유통회사를 세워 사장으로 취임한 다카기 토쿠야高木德彌는 17세인 1895년 무일푼으로 조선에 건너온 일본인이다. 말이 통하지 않는 조선 경성에 와서 그가 처음 시작한 일은 노상에서 외국인을 상대로 고려자기와 옛 기물을 판매하는 것이었다. 그는 개항장에 정박한

외국 군함에까지 승선해 고려자기 등 한국의 옛 유물을 판매했다.[53]

외국 신문도 이를 뒷받침해주는 조선 관련 삽화를 실었다. 영국 런던에서 발행된 주간 화보 신문 《더 그래픽 *The Graphic*》 1909년 12월 4일 자에는 거리에서 한국인 거간과 흥정하는 서양인의 모습을 담고 있다.[54] 외국인에게 한국의 특색 있는 장면으로 포착될 정도로 당시에는 어렵지 않게 볼 수 있는 거리 풍경이었던 것이다.

1대 1 거래는 외부적으로 존재감이 두드러진 수집가가 고려자기를 사고자 한다는 사실이 알려지면, 정보를 공유하는 중개상들이 경쟁적으로 찾아오는 거래 메커니즘이 작동했기 때문에 가능했다.[55] 조선시대에 중국의 고대 서화나 골동품 등 값비싼 미술품의 경우 거간들이 이를 살 만한 명문가를 찾아가는 판매 방식이 많았던 것과 비슷하다.

개항기에 고려자기가 거간을 통해 매매된 것은 거래 자체가 불법행위인 데서 연유한 측면도 있다. 당시는 골동품 하면 중국에서 건너온 고대 종정류•나 송나라 자기나 명·청 시대 연적 등이 값나가는 것이었다. 고려청자나 삼국시대 토기는 가정에서 향유되는 골동품이 아니었다. 무덤 속에 부장품으로 묻혀 있던 것이라 조선의 골동상점에서는 거래되지 않는 물건이었다.

1884년 고고학 연구를 하러 조선을 찾았던 영국인 W. 고랜드도 서양인 상대 출토품 거래가 불법성을 띤 것이었음을 전한다. 그는 자신이 부산 일대에서 구한 암회색 고대 토기에 대해 김해에서 난 것으로 한국인들이 불법 도굴해서 부산의 일본인 정착민에게 가져다주었다고 했다.[56] 무덤 속 고대 자기와 고대 토기가 팔아서 돈을 챙길 수 있는 물건이라는 인식이 일본인을 통해 조선인에게 전파되었음을 보여

• 종정류鐘鼎類: 제의에 쓰던 종이나 솥.

주는 사례다.

일본인의 사주를 받아 한국인이 고려 고분 도굴에 가담하다 적발된 사실이 신문에 소개되기도 했다. 《독립신문》 1896년 12월 31일 자를 보자.

이달 십구일 밤에 서울 천도한 김재천이가 일인 심천술일 고목덕미를 데리고 장단군 방목리 삼봉재 있는 고려국 양현왕 둘째 아들 무덤을 파고 옛 그릇들과 용 그린 석함과 벼룻돌과 각색 그릇을 돌라 가다가 본군 순괴들이 즉시 포착하여서 경무청으로 보내노라고 했거늘 이달 이십육일 일인 둘은 일본 영사관에서 데려가고 조선 도적놈 둘만 경무청에 갇혔다더라.

개항기엔 이처럼 서양인의 수요에 따라 한국인 중개상들이 고려자기를 암암리에 거래하는 등 음성적인 시장이 형성되어 있었다.

칼스의 경험담은 시장 형성 초기의 특징을 잘 보여준다. 그는 평양을 방문했을 때 고려청자를 사고자 했으나 실패했다. 평양의 일반적인 골동품 시장에서는 고려청자가 매매되지 않았던 것이다.[57] 칼스는 결국 서울에 와서야 원했던 고려자기를 구입할 수 있었다. 서양인들이 서울에서 찾는 경우가 많아지자 잇속에 밝은 중개상들이 서서히 고려자기를 취급하기 시작한 것이다. 전통적인 윤리관에 위배되는 일이라 중개상들은 거래를 하면서도 불안에 떨었다. 그런 조선인 고려청자 거간꾼들의 모습을 마르텔은 실감나게 전한다.

당시 조선인이 골동품을 팔러 오는 광경은 매우 재미있었다. 그들은 골동품을 보자기에 싸가지고 아주 소중하게 들고 오지만 그 태도가 도무지 심상치 않고 시종 주위를 살피는데 불안에 쫓기는 듯했다. 지금 와서 생각해보건대, 거기엔 두 가지 이유가 있었던 것 같다. 즉 양반의 소장품을 몰래 부탁 받고 팔러 오는 경우와 고분의 도굴품을 밀매하러 오는 경우였다.[58]

일본인 상인들이 시세를 모르는 서양인들에게 엄청나게 바가지를 씌워 파는 사례도 있었다. 일본인 골동상 취고당娶古堂 주인 사사키 초지佐佐木兆治는 1904~1905년 러일전쟁 시기의 일이라며 지인에게서 들은 얘기를 전한다. 5~10원이면 살 수 있는 조선의 오래된 그릇을 말이 통하지 않는 외국인에게 200원에 팔아볼 심산이었는데 2,000원에 팔았다는 것이다.[59]

개항기는 전근대적인 후원·왕실 종속 관계에서 벗어나 그야말로 상업적 목적으로 그림을 제작하는, 근대적 개념의 민간 직업화가가 보편적인 존재 방식이 되는 한국 근대 미술시장의 출발기다. 그럼에도 불구하고 수요자와 공급자 사이에 미술품을 상품으로 바라보는 인식과 태도가 충분히 형성되지는 않았다. 요컨대 전근대와 근대가 혼재된 시기였다.

서양인들은 이러한 전환기에 등장하여 강력한 구매 의사와 뚜렷한 구매 목적, 높은 지불 능력을 바탕으로 화가와 중개상들의 이윤 동기를 자극했다. 개항장과 대도시를 무대로 활동하던 시정의 화가 중에는 상업적인 이익을 얻을 기회를 놓치지 않기 위해 서양인 취향에 맞

춘 새로운 양식의 풍속화를 제작하고, 같은 시간을 투자해 더 많이 그릴 수 있게끔 제작 방법상에서 혁신을 꾀하는 이들이 출현했다. 일제 강점기 일본인이 고려자기 시장을 창출하기에 앞서 이미 개항기에 서양인 고객을 맞아 한국인 중개상을 중심으로 고려자기 시장이 생겨났다. 이는 비록 그것이 음성적인 거래라 하더라도 자본의 논리가 미술 시장에 분명하게 작동했음을 보여준다.

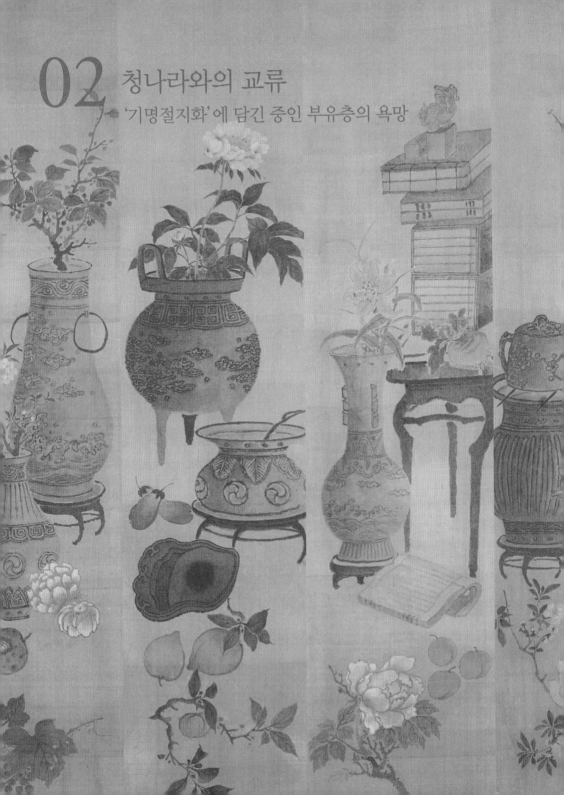

02 청나라와의 교류
'기명절지화'에 담긴 중인 부유층의 욕망

상하이의 감각적 미술을 받아들이다

개항이 가져온 큰 변화는 대외 교류다. 조선이 빗장을 걸어 잠갔던 쇄국의 시기에 서양화는 중국을 통해 간접적으로 들어왔다. 이후 1882년부터 서양과 차례로 수교조약을 맺음에 따라 서양화는 조선을 방문하고 체류하던 서양인 화가들이 직접 전하는 이국의 미술이 되었다.

서양인 화가가 그린 왕과 고관대작의 초상화는 그 자체로 신선한 충격이며 놀라운 볼거리였다. 1898년 영국 왕립예술가협회 회원이던 초상화가 휴버트 보스Hubert Vos(1855~1935)가 내한해 그린 고종의 초상화는 특히 유명하다. 이 초상화는 1900년 파리만국박람회에 전시되기도 했다. 보스는 광화문의 풍경을 그린 유화도 남겼다.[60] 민간에서도 법어학교●에서 도예교사가 학생들 앞에서 서양화를 그려 보였고, 이때의 놀라움이 학생 중 1명이던 고희동이 최초의 서양화 화가가 되는 계기가 되기도 했다.

그러나 서양화 구경은 극소수에게나 가능한 일이었다. 이런 점에서

서양화의 영향이 서구 문화를 접하는 첨병인 궁중 회화에서 먼저 표출되는 것은 당연해 보인다. 개항과 더불어 접한 서구 미술의 문법, 즉 투시도법과 원근법은 궁중 기록화에 바로 적용되어 나타난다.

서양에 문호를 개방하기 전인 1879년(고종 16)에 그려진 〈왕세자두후평복진하계병王世子痘候平復陳賀契屏〉을 보라. 이것은 왕세자 시절의 순종이 천연두를 앓다가 극적으로 회복하자 이를 기념하여 제작된 병풍이다. 병풍에는 책봉례●와 진하● 장면이 그려져 있다. 천연두의 완쾌와

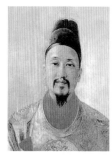

휴버트 보스, 〈고종황제 초상〉(부분), 1898,
캔버스에 유채, 199×92cm, 8년,
국립현대미술관 대여소장.

휴버트 보스, 〈서울 풍경〉, 1899,
캔버스에 유채, 31×68cm, 국립현대미술관 소장.

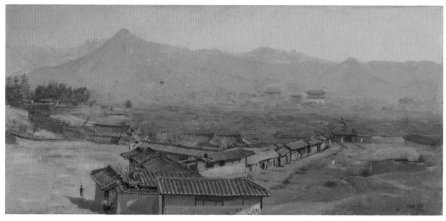

미술시장의
탄생

관련한 장면을 그리기가 애매했던 때문으로 추정된다. 이 그림은 투시도법은 전혀 반영되지 않고 전통적인 의궤 그림과 같은 방식으로 제작되었다.

그런데 22년 뒤인 1901년(광무 5), 고종의 50세 생신을 축하하기 위해 황태자가 올린 진연• 장면을 담은 병풍 〈고종신축진연도병高宗辛丑進宴圖屏〉에서는 명확히 투시도법이 반영되었다. 명성황후가 시해된 을미사변이 터진 후 신변의 위협을 느낀 고종은 러시아 공사관으로 피신해 지내다가 1년 뒤인 1897년 환궁했다. 이때 고종이 선택한 곳은 경복궁이 아닌 경운궁(덕수궁)이었다. 덕수궁에서 고종은 부국강병의 의지를 다지며 대한제국을 선포했다. 그로부터 몇 년 후 덕수궁의 침전인 함녕전 마당에서 거행된 이 궁중잔치 그림은 기존의 궁중 기록화와 달라져 있었다. 전통 그림처럼 위에서 내려다본 진연 장면, 정면에서 본 궁전 모습 등 여러 시점의 장면이 섞여 있긴 했지만, 도열한 신하들과 악공들의 줄이 뒤쪽으로 갈수록 폭이 좁아진다. 춤을 추는 여인이나 악기를 부는 악공, 시립한 신하들의 키가 작아지지는 않으면서 뒤로 갈수록 줄만 좁아지는 것이 어색하다.

그러나 이런 식의 표현은 궁중 기록화를 제작한 화원들이 서양화의 일점투시도법 영향을 받았음을 분명하게 보여준다. 투시도법은 이전 궁중 기록화에서는 보이지 않던 방식이다. 고종이 서양인 화가에게 자신의 초상화를 그리게 할 정도로 서양식 그림에 관심이 있었던 것이 이런 기록화 제작 태도에도 영향을 미친 것으로 보인다. 이 그림에서는 또 고종의 어좌와 휘장 등의 의물은 모두 황색으로 채색해 황제국으로서의 위상을 드러냈다. 태극기의 등장과 군졸들이 신식 군복

진연進宴: 나라에 경사가 있을 때 궁중에서 베풀던 잔치.

차림으로 바뀐 것도 눈에 띈다.

한 해 뒤인 1902년에 제작된 〈고종임인진연도병高宗壬寅進宴圖屛〉에는 투시도법이 더 분명하게 나타난다. 고종이 국가 원로기구인 기로소에 가입하는 의식 장면과 등극 40년을 경축하는 잔치 장면이 그려져 있다.[61] 이 그림 역시 인물들의 크기는 가까이에 있거나 멀리 있거나 같은 크기로 그려져 있다. 투시도법이 여전히 어색하게 적용된 것

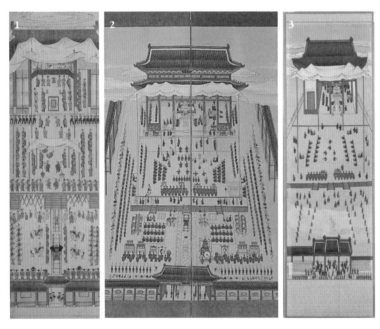

1 〈왕세자두후평복진하계병王世子痘候平復陳賀禊屛〉(부분), 1879, 비단에 채색, 10폭 병풍, 병풍 각 폭 170×38.3cm, 고려대학교박물관 소장.
2 〈고종신축진연도병高宗辛丑進宴圖屛〉(부분), 1901, 비단에 채색, 8폭 병풍, 병풍 각 폭 177×50.5cm, 연세대학교박물관 소장. 문화재청 제공.
3 〈고종임인진연도병高宗壬寅進宴圖屛〉(부분), 1902, 비단에 채색, 10폭 병풍, 병풍 각 폭 199×62cm, 국립국악원 소장.

미술시장의
탄생

이다. 주목할 부분은 인물들이 도열한 세로줄이 급격하게 소실점을 향해 좁아지는 등 1년 전에 그려진 그림보다 투시도법이 과감하게 적용되었다는 점이다.

고종 어진의 경우 유화가 아닌 전통 안료로 그려진 그림인데도 얼굴과 의복에서 명암법이 뚜렷했다. 이는 궁중 장식 그림에도 어김없이 나타난다. 국립고궁박물관에서 소장하고 있는 〈한궁도漢宮圖〉가 그런 예다.[62] 한궁도는 중국 궁궐을 상상하여 그렸기에 붙여진 이름이다. 태평성대에 대한 염원을 담은 궁궐 누각은 19세기 초부터 반복적으로 그려진 주제다. 총 6폭의 이 그림은 다채로운 채색의 전통 화원화 기법을 쓰면서도 입체감 있는 표현, 한 곳으로 시선을 모으는 일점

〈한궁도漢宮圖〉(부분), 19~20세기 초, 비단에 채색, 6폭 병풍, 병풍 각 폭 95.1×34.2㎝, 국립고궁박물관 소장.

투시도법 등 서양화법과 절충된 양식으로 그려져 19세기 말~20세기 초 궁중 회화의 새로운 경향을 보여준다.

그런데 왕실이 아닌 여염집에서 체감할 수 있는 보다 광범위한 외풍은 청나라에서 불어왔다. 1842년 청나라가 아편전쟁에서 패하면서 개항한 상하이가 그 중심에 있었다. 개항 후 동양 최대의 근대적 상공업 도시로 성장한 상하이는 미술시장 측면에서도 중국 제일의 서화 중심지로 발돋움했다.

조선도 1876년 문호를 연 뒤 '동도서기론'●에 입각해 개화정책을 추진했다. 조정의 이런 입장은 청과 서구의 다양한 물품이 확대 수입되는 데 영향을 미쳤다. 왕실이 나서서 화려한 사치품뿐만 아니라 각종 서적과 화보, 시전지詩箋紙 등 문방구를 수입했다. 상하이에서 발간된 화보와 시전지에 그려진 그림은 근대 한국 화단에 중국 '해상화파海上畵派'의 감각적인 화풍을 전하는 통로가 되기도 했다.[63]

중국에서 상업 자본의 움직임을 따라 1820년경부터 상하이로 몰려들기 시작한 화가들은 1840년대 본격적인 유파를 형성했다. 700명에 달하는 이들 화가들을 상하이화파, 해상화파 혹은 해파라고 부른다. 허곡虛谷(1824~1896), 조지겸趙之謙(1829~1884), 임이任頤(1840~1896), 오창석吳昌碩(1844~1927) 등이 해상화파의 흥성을 주도했다.

해상화파는 산수화, 인물화뿐만 아니라 동양식 정물화인 기명절지화, 꽃과 새를 그린 화조화, 동물을 그린 영모화를 즐겨 그렸다. 기명절지화器皿折枝畵, 화조화, 영모화는 감각적이고 장식성 있는 채색화여서 대중이 좋아했다. 이들의 그림 스타일은 한국에도 건너와 당시 미술시장의 주요 소비층으로 부상한 부유층의 감각과 맞아떨어지며 유

● 동도서기론東道西器論: 동양의 유교적 가치관을 유지하면서 서양의 기술과 기기만을 수용하여 국가의 자강을 이루자는 주장.

미술시장의
탄생

행하게 된다.

사실 개항기 서화시장에는 청나라의 영향이 클 수밖에 없었던 정치 사회적인 요인이 있었다. 1876년 일본과의 강화도수호조약 이후 '조공'을 매개로 한 조선과 청의 교역은 축소됐다. 반면, 일본은 조선의 경제적 이권을 찬탈하며 빠르게 교역을 확대해갔다. 가만히 있을 청나라가 아니었다. 기회를 노리던 청은 1882년 6월 일어난 임오군란을 빌미 삼아 한양에 자국의 군대를 주둔시켰다. 같은 해 8월 조선은 청나라와 최초의 통상 규정인 〈조청상민수륙무역장정朝淸商民水陸貿易章程〉을 체결했다.

1883년 3월 리홍장李鴻章의 추천으로 파견된 위안스카이袁世凱가 조선의 내정에 간섭하면서 청나라는 조선과의 교역에서 일본보다 유리한 위치를 점하게 되었다. 청의 상인들은 이때를 기회 삼아 한양 청계천 광통교를 중심으로 본격적인 상업 활동을 벌였고, 그 결과 광화문과 남대문 일대의 청나라 상권이 확대되었다.

조선시대 청계천 일대는 대대로 의관, 역관, 화원 등 중인층이 모여 살던 지역이다. 이곳에 청나라 상인이 대규모 상권을 형성하면서 이들과의 교류를 통해 청나라 해상화파 화풍이 유입되고 조선인의 청나라 그림 수요가 촉발된 것으로 보인다.[64] 개화기에 화명을 떨친 오원吾園 장승업張承業(1843~1897)의 화실 '육교화방六橋畫房'이 광통교에 위치했다는 사실은 그런 면에서 흥미롭다.

1883년 11월 인천과 상하이를 직항으로 연결하는 정기노선이 설치됨에 따라 양국 교역은 증대되었고 상하이는 양국 교류의 핵심지로 부상했다.[65] 뱃길이 뚫리면 사람이 오가고 물자가 오가고 문화가 오가

게 된다. 그렇게 해서 당시 동북아의 국제적 화풍이라 할 수 있는 청나라의 새로운 화풍, 즉 신흥 도시 상하이를 중심으로 발달한, 감각적이면서 현실적인 해상화파 화풍이 자연스럽게 유입되었다.

중국과 일본, 미국, 독일, 프랑스 등 '근대'라는 이름을 띤 외부의 공기가 막 들어오기 시작한 19세기 후반~20세기 초입의 시공간을 살아가는 사람들의 예술 취향은 이전과 달라져 있었다. 당시 미술시장의 주 수요층으로 부상한 중인 부유층 사이에서 유행했던 그림을 관통하는 세 가지 키워드는 채색과 길상성, 그리고 장식성이었다. 장수하고, 부자가 되고, 출세하고, 자손을 많이 낳아 가문이 번성하는 등 현실적 욕망을 시각적으로 담아낸 도석인물화•, 화조화, 화훼초충화•, 기명절지화 등이 선호되었다.

이는 19세기 중반까지 추사秋史 김정희金正喜(1786~1856)가 이끌던 문인적 취향의 남종화풍이 한풀 꺾였음을 의미한다. '서권기書卷氣', '문자향文字香'을 강조하던 남종화풍은 책의 기운, 문자의 향기라는 뜻에서 보듯, 산수화의 나뭇가지에서도 서예의 기운이, 난초 그림에서도 서예의 필법이 강조되었다. 김정희와 그의 추종자들에 의해 유행한 문인화 지상주의는 '완당 바람'이라 불릴 정도로 거셌다. 18세기 겸재 정선으로 대표되는 진경산수화, 김홍도 등 화원화가들이 꽃피웠던 풍속화의 유행이 소멸되다시피 할 정도였다. 그랬던 문인화풍의 남종화는 19세기 중반 무렵 '중인 문인사회'를 주도하던 조희룡趙熙龍 (1789~1866)과 유최진柳最鎭(1791~1869)이 사망하면서 급격히 위축되었다.[66] 이런 와중에 대중적 취향의 청나라 해상화파 그림이 개항의 파고를 타고 밀려든 것이다.

도석인물화道釋人物畵: 불교와 도교의 인물을 그린 그림.

화훼초충화花卉草蟲畵: 꽃과 풀, 벌레를 그린 그림.

미술시장의
탄생

산수면 산수, 인물이면 인물, 꽃이면 꽃, 동물이면 동물 등 모든 화목에서 당대 최고의 경지에 오르고, 특히 중국 취향을 가진 신흥 부유층의 입맛에 맞는 기명절지화를 조선 화단에 보급하며 최고 인기를 구가한 직업화가 장승업의 시대도 이런 시대적 분위기 덕분에 가능했다.

시정의 직업화가뿐 아니라 신명연申命衍(1809~1886), 남계우南啓宇(1811~1888), 홍세섭洪世燮(1832~1884) 등 문인화가조차도 시대적 미감에 맞춰 길상적인 의미가 담겨 있고 화려한 채색을 자랑하는 장식용도의 나비 그림, 기러기 그림 등을 그렸다.

영모화翎毛畵: 새와 짐승을 그린 그림.

이를테면 영모화*로 독자적인 영역을 개척한 홍세섭은 한 쌍의 오리를 전통적인 수묵으로 그리면서도 자신만의 감각적인 담묵 방식으로 부부의 행복이라는 당시 유행한 통속적 소재를 소화해냈다. 또 신위의 아들인 신명연은 진한 채색의 절지화훼도와 나비 그림을 남겼다. 신명연의 〈접희락화도蝶戲落花圖〉는 화려한 진채를 써서 나비가 떨어지는 꽃잎을 희롱하는 장면을 묘사했다. 나비 '접蝶'은 80세 노인을 뜻하는 '질耋'과 중국 발음이 같아 장수를 상징한다.

이런 그림들이 등장한 데에는 여러 요인이 있다. 19세기 후반 청과의 교역이 증가하면서 물건뿐 아니라 사람들도 더 빈번하게 중국을 방문하게 되었고, 중국에서 발간된 수입화보를 구해서 보기도 했다. 수입된 중국 시전지의 영향도 컸다. 예컨대 신명연의 〈접희락화도〉는 베이징 금성호 시전지 나비 그림과 유사하다.

시전지는 종이에 색을 첨가하거나 문양을 찍어서 미감을 자극하는 예쁜 편지지다. 인천−상하이 정기 노선을 타고 수입된 중국 시전지는

신명연, 〈접희락화도蝶戲落花圖〉,
《산수화조도첩》, 1864, 비단에 채색,
33×25cm, 국립중앙박물관 소장.

금성호 시전지. 신명호의
〈접희락화도〉는 이 시전지에 그려진
나비 그림과 유사하다.
국립고궁박물관 소장.

미술시장의
탄생

조선의 시전지에 비해 색상이 다양하고 화려할 뿐 아니라 중국 해상
화파 화가들의 작품이 인쇄되어 있기도 했다. 베이징, 쑤저우, 톈진,
상하이 등지의 여러 상점에서 제작·판매한 시전지에 그려진 그림은
대부분 임훈, 전혜안, 금란, 허곡, 주한, 호원, 양유교, 주칭, 마문희
등 해상화파의 것이라는 공통점이 있다.[67] 중국 시전지는 개화기 조선
의 일상에서 소비되며 동시기 해상화파 화가들의 화풍을 자연스럽게
접하는 기회를 제공했다. 이는 개화기 한국의 문인화가나 직업화가들
이 새로운 조형성을 모색하는 데 영향을 끼쳤다.

　당대 가장 인기를 끈 직업화가 장승업의 경우 해상화파 화보의 영
향을 받은 흔적이 뚜렷하다. 미천한 집안 출신이었던 장승업에게 상
하이를 직접 방문할 기회는 오지 않았다. 그럼에도 그는 값비싼 중국
서화와 화보를 소장하고 있던 '후원자들' 덕분에 청나라에서 유행하
던 화풍을 접할 수 있었다.

　고아로 떠돌던 장승업은 서울로 흘러들어와 수표동에 거주하던 역
관 이응헌李應憲(1838~?)의 집에 기식했다. 이응헌이 원元·명明 이래
중국 유명 서화가의 작품을 많이 소장하고 있던 터라 그의 집에는 그
림을 연습하던 사람들이 함께 모여 작품을 감상하는 일이 잦았다. 물
긷고 장작 패고 마당 쓸면서 밥 얻어먹던 떠꺼머리 총각 장승업이 어
깨너머로 배운 그림 재주의 탁월함을 발견한 이응헌은 그를 화가로
키워준다.[68]

　장승업은 서화 감상과 수집 취미가 있던 변원규卞元圭(1837~1894 이
후)의 집에서도 고용살이를 했다. 변원규는 구한말의 역관으로 중국
청나라와의 외교 업무에 관여하며 고종의 신임을 얻어 중인으로서는

하기 힘든 한성판윤●까지 지낸 인물이다.[69]

● 한성판윤漢城判尹: 지금의 서
울시장.

　장승업은 39세가 되던 1882년부터는 역관 출신의 정치가이자 서
화가, 서화 수집가였던 오경석吳慶錫(1831~1879)의 동생 오경연吳慶淵
(1841~?)의 집에 드나들면서 그가 소장한 중국 회화나 상하이 발간 화
보를 많이 보게 되었다. 이때의 경험은 장승업이 기명절지화를 그리
게 된 계기가 되었다고 한다.[70]

　중인인 역관뿐 아니라 고종의 최측근이었던 양반 민영환閔泳煥(1861~
1905)도 장승업을 아꼈던 후원자 중 하나였다. 예조·병조·형조판서 및
한성부윤 등 높은 벼슬을 두루 지냈고, 고종의 특명으로 러시아 황제
니콜라이 2세 대관식에 참석하기도 했으며, 1905년 을사늑약이 체결
되자 망국의 슬픔을 이기지 못하고 자결했던 인물이 그다.

　그림을 둘러싼 두 사람의 일화는 장승업의 나이 41세 무렵의 일이
다. 그림 재주가 소문이 나면서 벼락감투까지 쓴 장승업은 고종에게
불려가 10폭 병풍 그림을 주문받았다. 하지만 자유분방했던 터라 궁
궐의 답답함을 이기지 못하고 번번이 뛰쳐나가는 바
람에 고종의 노여움을 사 처벌받을 위기에 처했
다. 그때 민영환이 나서 "본래 장승업과 친하
오니 저의 집에 가두어 두고 그 그림을 끝
내도록 분부해주시기를 간청"해 허락을
받아냈다.[71]

민영환. 원수부元帥府 총장을 맡았던 1904년
경 찍은 사진이다. 국립중앙박물관 소장.

미술시장의
탄생

장승업이 화명을 날린 것은 40대 이후로, 조선이 문호를 개방한 시기와 일치한다. 이런 점에서 장승업의 성취를 개방의 파고와 연결지어 생각하더라도 무리가 없을 것이다. 그런 측면에서 40세 무렵 드나들기 시작한 오경연의 집에서 중국의 유명한 고금 서화를 많이 보고 중국 화보를 임모한 경험은 중요했다. 임모臨摸는 동양화에서 전통적으로 행해지던 화가 수업의 하나로 유명한 서화를 그대로 옮겨 그리는 방식을 말한다. 장승업은 상하이에서 막 간행된 화보의 그림을 따라 그리며 해상화파 화풍을 적극 수용했다.

예컨대 1885년에 간행된 청나라 마도馬濤의 《시중화詩中畫》를 임모하면서 자신의 독특한 화풍을 형성해갔다. 〈왕희지관아도王羲之觀鵝圖〉, 〈삼인문년도三人問年圖〉, 〈고사세동高士洗桐〉 등에서는 《시중화》 화본 도상의 복장이나 머리 모양을 바꾸거나 수염을 없애는 식으로 약간의 변형을 가하긴 했지만 그 원형이 그대로 보인다.[72] 〈풍림산수도〉 등 산수화에서도 1888년 출간된 《고금명인화보古今名人畫稿》 속 〈산수도〉의 흔적이 보인다.[73]

영모화, 화조화, 기명절지화에서도 해상화파의 영향이 감지된다. 장승업의 〈산수영모도〉 10폭 병풍 중 〈계도鷄圖〉는 맨드라미가 핀 수석 아래 수탉이 있는 그림인데, 닭의 벼슬처럼 생겨 계관화라고도 부르는 맨드라미를 그려 넣음으로써 높은 관직에 오르고 싶은 장삼이사의 욕망을 담아냈다. 이 닭 그림은 해상화파 장웅張熊(1803~1886)의 〈추방도秋芳圖〉(1882)와 유사하다.[74]

당시 장승업의 활동무대는 서울에만 그치지 않았다. 그의 그림을 전국의 부자들이 갖고자 했기 때문이다. 경상남도 구포•에서 한 지주

구포龜浦: 현 부산 일부.

《시중화》 속 화본.

장승업, 〈삼인문년도〉, 연도 미상, 비단에 채색, 152×69cm, 간송미술관 소장. 그림 속 인물을 《시중화》 속 화본을 참고해서 그렸다.

의 초청을 받아 3개월간 대접을 받으며 주문 그림을 소화한 적이 있고, 충남 공주에 거주하던 유복열의 부친인 유병각劉秉珏에게 그려준 작품도 있다. 개항장을 중심으로 새롭게 발흥했던 지주층 등이 장승업의 해상화파식 장식 그림을 구입하고자 했던 것으로 보인다. 현재 전하는 장승업의 작품에는 제자인 안중식安中植(1861~1919)의 대필代筆 관서款署가 많은데, 이는 장승업에게 쏟아진 그림 주문이 그만큼 많았음을 뜻한다.[75]

장승업의 화풍은 제자 안중식, 조석진趙錫晉(1853~1920) 등에게도 계승되었다. 화보를 임모하는 방식도 이어졌다. 화보를 통해 그림을 익히는 방식은 독창성보다는 숙련도를 높이는 데 도움이 됐다. 이 방식은 스승과 제자의 그림에 큰 차이가 없었다. 스승이 바쁘면 제자가 대신 그리는 대필의 관행도 그래서 가능할 수 있었다. 김은호金殷鎬(1892~1979)는 회고록 《서화백년》에서 "경향 각지에서 소림(조석진) 선생에게 들어오는 그림 주문에는 문하생들도 일조했다"고 전한다. 조석진이 주문받은 그림 가운데 산수화는 노수현盧壽鉉(1899~1978)이, 기명절지화는 변관식卞寬植(1899~1976)이 주로 그렸다는 것이다. 스승인 조석진은 제자들에게 "이건 네가 좀 그려보라"고 그림을 맡겨놓고 훌쩍 일어서서 친구처럼 지내던 안중식의 화숙畫塾 경묵당耕墨堂으로 놀러가기 일쑤였다고 한다.[76]

　　안중식과 조석진은 김규진과 함께 개항기~일제강점 초기 3대 화가로 불렸던 스타 미술인이었다. 이들은 모두 중국을 직접 방문한 경험이 있었다. 안중식과 조석진은 1881년 청나라 무기제조국에 파견되는 정부 유학생으로 중국에 발을 들여놓게 된다. 이후 안중식은 1891년과 1899년에 개인적으로 상하이를 여행하며 견문을 넓힌다. 구한말 대구 출신의 서화가인 서병오徐丙五(1862~1935)는 1898년 대원군 이하응(1820~1898)의 권유로 중국 유학길에 올라 1905년 귀국까지 8년간 베이징, 상하이, 쑤저우, 난징 등지를 주유하며 포화, 민영익, 서신주, 오창석 등과 만난다. 1909년 2차 상하이 여행 때는 다시 포화를 만나 지속적으로 교유한다.[77]

　　이렇게 직간접으로 견문을 넓히면서 화가들은 화풍뿐만 아니라 제

이상범, 〈동방삭투도도 습작〉. 1910년
대중반, 비단에 수묵, 79.4×54.4cm,
삼성미술관 리움 소장.

안중식, 〈동방삭투도도〉,
출처: 고려대학교박물관 엮음,
《근대 서화의 요람, 경묵당》,
고려대학교박물관, 2009, 42쪽.

작 기법도 수용했다. 중국에서 유입된 화보를 이용함으로써 과거에
비해 훨씬 체계적으로 미술 교육과 제작에 나설 수 있었던 것이다. 직
업화가에게 화보를 이용하는 방식은 그림 제작 시간을 단축한다는 점
에서 획기적인 혁신이었다. 안중식이 문하생을 길러냈던 사숙 경묵당
에서도 상하이에서 건너온 화보를 임모하는 방식이 수업에 적극 활용

미술시장의
탄생

중국 화보 속 화본.

작자 및 연대 미상, 〈연거귀원도蓮炬歸院圖 습작〉, 종이에 수묵, 63.5×39.6cm. 경묵당에서 중국 화보의 화본을 임모하며 습작한 것이다. 고려대학교박물관 제공.

되었다. 중국 화보를 참고하여 그린 〈연거귀원도蓮炬歸院圖 습작〉, 《시중화》를 참고한 〈무송반환도〉 등이 이를 잘 보여준다.[78]

이들의 그림은 지주층뿐 아니라 고위 관료, 의사 같은 중인 전문직, 종교인까지도 갖고 싶어 했다. 1912년 조석진은 안중식과 함께 당시 고위 관료로 재직 중이던 역관 출신 현은玄檃(1860~1934)의 주문을 받아 〈해상군선도海上群仙圖〉를 그리기도 했다. 현재 한양대학교박물관에서 소장하고 있는 이 그림은 중국 신선에 관한 여러 사람의 고사에

관한 내용이다.[79] 개화기에서 식민지시기에 걸쳐 의사로 활동했던 유병필 역시 조석진의 어해도와 도석인물화를 즐겨 구입했다.[80] 종교인으로는 천도교주 김연국金演局(1857~1944)이 안중식, 조석진, 그리고 두 사람의 제자인 김은호 등으로부터 영모화나 화조화를 구매했다.[81]

부귀영화에 대한 욕망은 서민들도 마찬가지였다. 서민층에서도 길상적인 내용의 민화에 대한 수요가 급증했던 것이다. 누구나 평생 한 번 가고 싶어 하던 금강산을 그린 산수화, 오래 사는 신령스런 동물인 거북 그림, 충과 효 등의 글씨와 그림을 병치한 문자도, 과거에 급제해 대궐에 들어가 벼슬살이하기를 소망하는 마음을 담은 궐어도, 부귀를 상징하는 모란도, 부능하고 부패한 관리에 대한 비판을 담은 까치호랑이 그림이 대부분이었다.

통속적인 주제의 이런 그림들이 유행한 데는 격변기였던 구한말의 신분질서 동요가 바탕에 깔려 있었던 것으로 보인다. 양반 호적을 돈으로 거래하고, 중인도 부자가 되고 벼슬까지 할 수 있는 세상에서 고아한 정신적인 세계 추구에만 매몰되는 이는 그리 많지 않다. 누구라도 부귀영화를 꿈꾼다. "왕후장상의 씨가 따로 있냐"며 양반 감투 한 번 써보고 싶다는 욕망에 사로잡힌다.

유명 서화가가 아닌 시정의 삼류 화가가 그린 민화에도 신분 상승 욕구가 담겼다. 민화는 지전 등에 고용된, 기량이 낮은 '기술적 화가'들이 제작하여 공급했다. 주로 도화서가 폐지되기 직전에 도화서 시험에 낙방한 화가들, 화원을 꿈꾸며 생도로 도화서에 들어갔지만 끝내 생도에 머문 화가들, 약간의 기술적인 지도를 받아 기량을 쌓은 화가들, 유명 화가들의 그림을 모방하면서 화법을 익힌 화가들이 민화 공

급을 담당했다. 장승업도 유명해지기 전에는 지전에 고용되어 민화를 그리지 않았던가. 민화 역시 다량 생산을 위해 '본그림'이 활용되었다.

떠오르는 중인 부유층, 미술시장 흐름을 바꾸다

부귀, 행복, 장수 등 기복적이고 세속적인 목적의 해상화파식 그림 유행은 단지 교류의 영향만이 아니다. 그러한 그림이 당시 지배적인 미술 수요층으로 부상한 중인 부유층의 미감에 보다 부합했기 때문이다. 이는 장승업에 대한 새로운 해석을 요구한다.

조선 말기 화가 장승업은 대중에게 영혼이 자유로운 화가의 이미지로 각인되어 있다. 임권택 감독이 메가폰을 잡은 영화 〈취화선〉 (2002)의 영향이 크다. 그런 이미지를 증폭시키는 장치는 술과 여자다. 장승업의 삶에도 이는 어김없이 따라 붙었다. 장지연張志淵 (1864~1921)이 《일사유사逸士遺事》에서 "성품이 또한 여색을 좋아하여 노상 그림을 그릴 때에는 반드시 미인을 옆에 두고 술을 따르게 해야 득의작이 나왔다고 한다"고 밝힌 것이 그러하다.[82] 고아 출신이라는 점, 그럼에도 그림 재주가 뛰어나 화명을 떨쳤고 급기야 그것이 임금의 귀에까지 들어갔다는 일화, 궁궐로 불려 들어가 그림을 그렸으나 답답함을 이기지 못하고 몰래 뛰쳐나왔다는 에피소드 등 드라마틱한 요소들이 이어지며 장승업의 삶에는 구속을 싫어하는 자유인의 이미지가 겹쳐진다.

그러나 장승업의 그림 세계엔 자신이 살았던 19세기 후반인 구한말

~개항기의 격변기에 사회적으로 부상하며 미술시장의 주 수요층으로 떠오른 중인층과 농업 및 상업으로 돈을 번 신흥 부유층의 취향이 반영되어 있다. 생전 그와 교유했던 위창葦滄 오세창吳世昌(1864~1953)은 《근역서화징槿域書畵徵》에서 이렇게 밝혔다. "술을 좋아하고 거리끼는 것이 없어서 가는 곳마다 술상을 차려놓고 그림을 그려달라고 하면 당장 옷을 벗고 책상다리하고 '절지折枝와 기명器皿'을 그려 주었다."

주목할 점은 그가 주문받아 그린 그림의 종류가 기명절지화였던 사실이다. 기명절지화는 중국 고대의 청동기나 도자기에 꽃가지, 과일, 채소 등을 곁들인 일종의 정물 그림으로, 구한말 이후 일제강점기를 거치며 크게 유행한 '동양식 정물화'다. 기명절지화의 유행을 일으킨 주인공이 장승업이다. 전술했듯이 그는 특히 기명과 절지 등을 깊이 연구한 것으로 전해진다.[83] 장승업은 청대 양주화파와 해상화파에 의해 개성적으로 그려진 기명과 화훼 그림을 수용하여 기명절지화 양식을 창안했다. 장승업이 창안한 기명절지화는 그의 명성이 높아지면서 조석진·안중식, 그리고 두 사람의 제자인 관재貫齋 이도영李道榮(1884~1933) 등 세대를 이어 전파되며 근대 화단에서 큰 인기를 끌었다.

보통 기명절지화에서는 계절이나 정물의 상호연관성에 구애받기보다 길상의 의미를 강조해 기명이나 꽃 종류를 선택한다. 청동기, 괴석, 복숭아, 모란 등의 경우 부귀영화를 상징하는 식이다. 기명절지화가 갖는 화려한 색감과 장식성, 행복과 장수, 출세를 비는 길상성 등은 당시 미술시장의 새로운 수요층으로 자리 잡은 중인 부유층, 지주층의 세속적인 취향에 제대로 부합했다.

19세기 말 장승업에 의해 크게 유행하게 된 갈대밭 기러기 그림 노안
도蘆雁圖가 안중식과 조석진을 거쳐 근대 화단으로 이어진 것도 비슷한
맥락에서 해석할 수 있다. 갈대의 한자어인 '노蘆'가 중국어에서는 '늙
을 로老'와 발음이 같고, 기러기의 한자어인 '안雁'이 평안의 '안安'과 발
음이 같아 이 두 소재를 합하면 늙어서 평안하라는 뜻이 되어 사랑받은
주제였다.

개항기에 '머리칼을 머리 꼭대기에 맨' 조선인과는 전혀 다른 이목
구비와 옷차림을 한 서양인들이 미술시장의 새로운 수요층으로 등장
했다면, 역관·의관·서리·향리 같은 중인과 상업·농업으로 부를 취
득한 신흥 부유층은 미술시장의 흐름을 좌우할 정도의 핵심 수요층으
로 성장했다.

경화세족京華世族: 대대로 한
양에 세거하며 관직과 부를 누
렸던 양반 가문.

조선시대 들어 왕과 종친에 이어 경화세족•에게까지 퍼지던 서화
수장문화는 18세기 이후 중인층이 모방하며 더욱 확산했다. 중인 수
장문화의 막을 연 이는 영조 때 의관을 지낸 석농石農 김광국金光國
(1727~1797)이었다. 19세기 들어서는 중인층 가운데서도 부를 성취할
기회가 많았던 의관·역관을 중심으로 서리 등 하급 관리층에게까지
퍼졌다. 신위가 중인 서리의 집까지 골동품으로 채워졌다며 개탄할 정
도였다.[84]

1876년 일본과의 수교 이후 실권을 잡은 흥선대원군은 양반에게
줬던 복식상의 특전을 파기하고 면세권을 철회하고, 상인들에게도 검
은 신발을 신도록 허락하는 등 양반과 같은 특권을 누리게 했다.[85] 개
항 이후에는 갑오개혁(1894)을 통해 신분제가 공식 폐기되기 전부터
중인층이 사회적 지위와 부가 상승하는 기류 속에서 컬렉터로서의 파

장승업, 〈기명절지도〉,
19세기, 비단에 채색, 131.2×33.7cm,
간송미술관 소장.

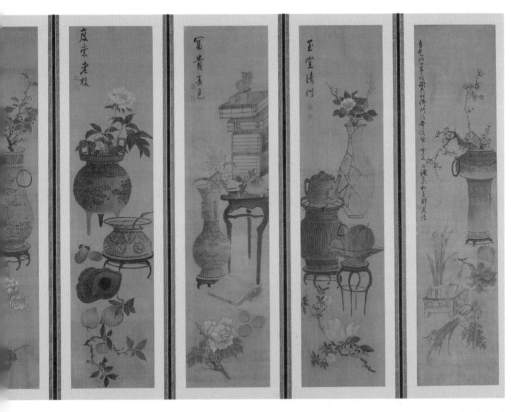

안중식·조석진, 〈기명절지도〉, 1902, 비단에 채색, 8폭 병풍, 병풍 각 폭 138.0×33.0cm, 아모레퍼시픽 미술관 소장. 이 병풍은 안중식이 양 끝의 두 폭을 그리고 조석진이 나머지 여섯 폭을 그렸다. 1902년 고종의 재위 40주년을 기념한 어진 제작에 안중식과 조석진이 함께 참여했던 시기에 제작됐다.

워 역시 커질 수밖에 없던 상황이었다.

당시 가장 인기 있던 장승업의 주변에 포진하며 후원자 역할을 했던 이응헌, 변원규, 오경연·오경석 형제 등은 하나 같이 중인 출신 역관이었다. 조선시대에도 그림 값은 싸지 않았다. 따라서 이는 그 시대 가장 인지도와 역량이 있는 '스타 화가'에게 그림을 주문할 수 있는 서화 향유층이 기존의 권문세가에서 중인층으로 확산하거나 이동

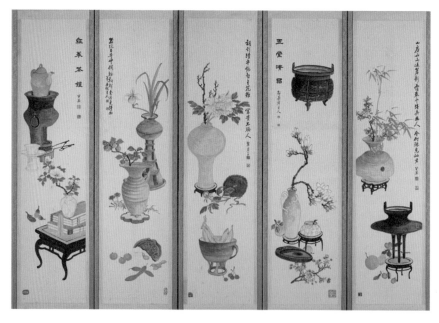

이도영, 〈나려기완도羅麗器玩圖〉(부분), 1930, 종이에 채색, 12폭 병풍, 병풍 각 폭 137.3×32.3cm, 경기도 박물관 소장. 이도영이 1930년 서화협회전람회에 출품한 기명절지화. 이런 그림의 유행은 일제강점기에도 지속되는데, 바나나·서양식 유리병이 등장하는 등 소재에도 변화가 나타난다. 민속적 정체성을 추구한 이도영의 예술세계를 보여주는 작품으로, 중국 고대 청동기 대신에 사슴장식 구명 단지, 청자기린 장식 향로, 청자상감운학문 매병 등 삼국시대와 고려시대 유물이 각 폭마다 그려져 있다.

미술시장의
탄생

했음을 보여주는 것이며, 당시 미술시장을 지배하는 수요층의 미감이 바뀌었음을 의미하는 것이다.

중인층의 미감은 사대부의 취향과는 달랐다. '문자향 서권기'의 문인화가 아니라 보다 현실적인 그림이 대세였다. 조선 후기의 문인들이 문방구 위주의 그림을 그린 데 반해, 장승업은 고동기古銅器에 다양한 소재를 더하고 수묵에 채색을 곁들여서 길상성과 장식성을 강조했다. 장승업이 산수나 도석인물화 그림보다 세속적인 욕망을 투영한 기명절지화나 화조화를 많이 그린 사실은 그만큼 이런 장르에 대한 주문이 많았음을 보여준다.[86]

03 민화를 사러 지전에 가다

서화 작품의 경우 유명 서화가에게 주문하는 고급 미술시장과 일반 서민을 위한 기성품의 민화시장으로 나눌 수 있다. 고급 미술의 경우 화가에게 직접 의뢰하여 제작하는 방법이 주로 사용되었다. 장승업에게 그림을 주문한 지방의 지주들은 그를 몇 달간 집으로 초청하여 머물게 하면서 그림을 그리게 했는데, 이는 당시 인기 작가에 대한 보편적인 그림 주문 방식이었다.

개항기 국내 수요자를 위한 서화시장에서 주목할 특징은 처음으로 유의미한 1차 시장이 등장했다는 점이다. 서민들이 벽장에 붙여 집안을 장식하거나 길상吉祥의 목적으로 구입하는 중저가 기성품의 경우 점포에서 거래되었다. 이는 18~19세기 초반 광통교 서화사에 한정됐던 그림 가게가 독점적인 시전체제의 붕괴 이후 확대된 것이라는 점에서 본격적인 1차 시장의 형성으로 볼 수 있다. 그림 가게는 서서히 전국적으로 확산되었다. 판매 공간의 유형도 서화포, 지전, 서점 등으로 다양해진다.

사실 지전, 서점 등에서의 그림 판매는 서화를 부수적으로 취급하는

형태였다. 아직 서화시장이 충분히 무르익지 않았다는 이야기다. 그렇더라도 지전, 포목점, 서점 등에서 서화를 팔았다는 것은 불특정 수요자를 대상으로 기성품의 판매가 이뤄진 것이라는 점에서 주목을 요한다. '정두환품지상'이 1890년대 지점紙店이라는 형태로 점포를 운영하다가 1900년부터 '서화포'로 이름을 바꾸고 종이와 서화를 함께 취급한 것이 그런 예다.[87] 이보다 조금 뒤의 일이지만,《황성신문》1910년 8월 19일 자 김성환 지물포 광고에도 종이류와 함께 '도화圖畫 각종'을 판매한다고 적혀 있다. 이를 봤을 때 종이를 취급하는 지물포에서 도화를 함께 판매하는 것이 당시 유행했던 판매 형태로 추측된다.

지전에서의 그림 판매는 장승업이 서울 당주동(신문로) 부근인 야주개의 지전에 고용되어 민화를 그려주었다는 기록에서 보듯, 시정의 수요에 보다 직접적으로 대응하려는 상인들의 이윤 동기가 강하게 작용한 결과다.[88] 특히 장승업이 고용됐던 지전의 위치가 신문로 부근인 야주개라는 점은 주목할 만하다. 야주개는 조선시대 광통교 인근 시전 행랑에 자리 잡았던 지전의 위치와는 거리가 있었다. 전통적인 시전체제가 무너지면서 새로운 지역에 지전이 생겨났던 것이다. 중국 등으로부터 값싼 종이가 수입되어 다양한 종이의 판매가 가능했다는 점에서 지전은 각광받는 사업 품목이었다.[89] 이곳에서도 당시의 서화 수요에 부응해 민화 등을 사전 제작해 팔았을 것으로 추정된다.

지전마다 그림 그리는 종을 두고 그림을 그리게 했다. 지전에 고용되는 화가는 무명의 직업화가가 대부분이었다. 그림 그리는 종(화가)이 있는 지전은 민화를 찾는 사람들이 많아져 장사가 잘됐다. 그중 그림 실력이 뛰어난 '환장이'는 입소문이 나면서 스스로 독립해 화방을

차린 후 주문을 받았다. 야주개의 지전에 고용되어 민화를 그렸던 장승업도 유명해지자 독립해서 1890년대 광통교 일대에 '육교화방'을 차리고 양반가나 부유층의 주문 그림을 제작했다.[90] 육교화방은 스스로 차린 화방이라는 점에서 화가가 직접 중개상의 역할을 겸하는 과도기적 형태의 출현을 예고한다.

대한제국의 개혁정책 여파로 생겨난 서점에서도 책과 함께 서화를 판매했다. 서점은 1896년《독립신문》창간호에 광고를 낸 '대동서시大同書市'를 효시로 갑오개혁(1894)을 전후하여 등장하기 시작했다. 1897년 대한제국 시대에 두 번째로 개점한 '고제홍서사高濟弘書肆'는 1902년대 초기까지 민족계 출판서적상으로는 가장 큰 출판사였다. 이 서점은 1907년 출판을 겸한 서적상으로 확장한 후 회동서관으로 개칭한다. 1900년에는 '김상만책사金相萬册肆'가 신문광고에 등장하는데, 1907년 광학서포廣學書舖로 개칭한다. '박문서관博文書館'은 1907년 노익형盧益亨이 서울 상동 예배당 앞에 세운 출판사다. 1908년에는 김용준이 서울 소안동에 '보급서관普及書館'을, 남궁억이 '유일서관唯一書館'을 설립했다.[91]

이 시기 서점이 대거 등장한 데에는 여러 요인이 있다. 가장 먼저 고종시대의 자주외교 부국강병 정책을 들 수 있다. 대한제국기에 소학교·중학교와 함께 관립 외국어학교, 한성사범학교, 농상공학교, 의학교 등 전문 교육기관이 생겨났다.[92] 각종 사설학원도 생겨나 입학 안내 광고를 했다. 이런 이유로 번역·번안소설뿐 아니라 서양의 역사·법률·경영학 등에 대한 출판 수요가 대거 발생했다. 이들 서점들이 관련책의 광고를 공동으로 내는 것도 당시에는 일반적인 영업 형태였다.

서점에서 그림을 판매한 것은 그림 수요가 늘어났기 때문이다. 전문적인 유통 공간 등장 이전의 과도기적인 형태로 중개상들이 이익 추구 행위로서 서화까지 부수적으로 취급한 것이다.

지전, 서점 등에서 파는 그림은 가격이 비싸지 않은 대중적인 수요에 기반을 둔 것이었다. 장수와 건강을 바라는 길상의 의미를 담은 도석인물화나 귀신을 쫓아내기 위한 벽사화 등 기성품으로 다량 제작이 가능한 도식화된 그림이 주종을 이루었다. 가격은 몇 전에 불과할 정도여서 부담스럽지 않았다.

지전이나 서점 등에서 팔리는 그림의 종류와 화려한 색감이 신기했는지 조선을 찾은 외국인도 이에 대해 묘사하기 시작했다. 1902년부터 1903년까지 서울 주재 이탈리아 총영사를 지낸 카를로 로세티Carlo Rossetti는 당시 보고 느낀 바를 기록한 《꼬레아 꼬레아니*Corea e Coreani*》(1904)를 남겼다. 여기에서 그는 지전에서 서화를 판매하는 광경을 묘사하면서 판매되는 그림의 종류와 함께 가격을 몇 전이라고 언급하고 있다.

복제화와 종이를 파는 상인들이 모여 있다. 몇 전만 주면, 용이나 호랑이, 날개 돋친 말, 옛 전사들의 환상적인 형상을 구할 수 있는데 이것들은 문짝에 붙여놓으면 집에서 악귀를 내쫓는다고 한다. 이들 복제화 중에는 옛 신화에 등장하는 성현들과 수호신을 그린 것도 있는데, 이것들은 방에만 사용하며 한국의 어느 집에나 같은 그림들이 걸려 있다.[93]

1900년대 초 서양인이 그린 가정집 풍경을 보자(103쪽). 마루에서는

가장이 일을 보고 있고 안방에서는 아이가 마루쪽으로 몸을 내밀고 보모와 놀고 있다. 마루에서 안방으로 이어지는 장지문 위쪽에는 가로로 긴 민화가 걸려 있다. 지전이나 서화포에서 판매하던, 장지문에 붙이는 민화류로 보인다.

인기 화가의 그림을 걸지는 못하지만 싸구려 그림으로라도 집안을 꾸미고, 그 안에 부귀영화를 누리고 싶은 소망까지 담아내고자 했던 것은 서민층도 마찬가지로 공유하던 정서였다. 그림 점포는 그런 소박한 욕망이 거래되던 장소였다.

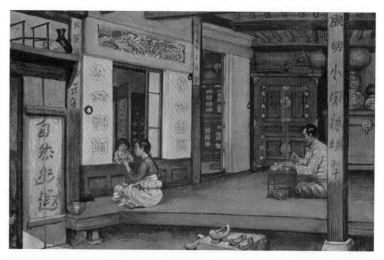

영국화가 엘리자베스 키스Elizabeth Keith가 그린 일제강점기 한국의 가정집 모습. 방안에 화조도 병풍, 여닫이문에 꽃그림, 장지문 위의 장생도 등 집안 곳곳에 민화가 걸려 있다. 출처: 엘리자베스 키스, 엘스펫 키스 로버트슨 스콧 지음, 송영달 옮김, 〈한옥 내부Korean Domestic Interior〉, 《영국화가 엘리자베스 키스의 올드 코리아》, 책과함께, 2020, 50~51쪽(Elizabeth Keith, Elspet Keith Robertson Scott, *Old Korea: The Land of Morning Calm*(London: Hutchinson & Co., Ltd., 1946)).

2 [부]

일제 '문화통치' 이전

――――

1905~1919년

한반도 지배권을 둘러싼 열강 간 치열한 다툼의 최후 승자는 일본이었다. 그 변곡점은 러일전쟁의 승리였다. 일본은 1904년에 시작한 이 전쟁에서 승리하자 1905년 7월에 미국과 밀약을 맺고, 8월에는 영일동맹을 수정해 한국 지배권을 인정받았다. 마침내 그해 11월에는 고종황제의 허가 없이 체결에 동조하는 5명의 대신과 을사늑약을 맺어 외교권을 빼앗고 간접통치기구인 통감부를 통해 한국을 지배하기 시작했다.

러일전쟁 승리 후 서울은 완전히 일본의 세상이 된다. 자국에서 기회를 잡지 못한 일본인들이 물밀듯이 조선으로 밀려들었다. 일본의 무법천지가 된 세상에서 일본인 상인들이 재빨리 움직였다. 개성에서 도굴된 고려자기를 거래하기 위해 경매와 골동상점이 서울(경성)에서 차례로 문을 연 시점이 1906년이라는 사실은 그래서 시사적이다.

공식적인 식민지 전락은 1910년의 경술국치이지만 이처럼 미술시장에서 체감된 일본의 지배는 5년 앞섰다. 한국 근대 미술시장사를 서술하는 이 책이 문화통치 이전의 시기 구분을 1905~1919년으로 설정한 이유다.

일제의 제국주의 기획에 따라 개관한 이왕가박물관(1908)과 조선총독부박물관(1915)의 수집 행위는 일본인 골동상들이 발빠르게 미술시장을 장악하는 발판이 되었다. 일본인 골동상들은 '골동 신상품'인 고려자기뿐 아니라 전통적으로 애호되던 조선시대 고서화 분야까지 진출했다. 나라가 망하자 양반가에서 흘러나온 고서화는 그렇게 일본인 중개상을 거쳐 일본인 상류층 호사가의 손으로 넘어갔다. 식민지 조선의 권력과 부를 거머쥔 일본인들은 미술시장의 핵심 수요자로 부상했다. 바야흐로 일본인들이 미술시장을 쥐락펴락하는 세상이 됐다.

1906년 개성 지역에서 고려도기가 다수 출토되었다. 초대 통감 이토 히로부미가 현지 토산물 중 하나인 고려도기를 사 모았으며 이왕직에서 박물관을 설립함에 따라 고미야 미호마쓰小宮三保松 차관이 고려도기 및 옛 그릇에 주목하게 되는 등 유물이 왕성하게 발굴되는 시대가 드디어 막을 열었다. 이 무렵, 아카오赤眉라는 인물이 고려자기 경매를 시작했다. 나*는 낮에는 노점을 운영했으며, 밤에는 그 경매의 장부 기록을 담당했었다. 경매에는 아가와阿天, 아유가이鮎貝, 야마구치山口, 하조 다테巴城館 등 여러 인사들이 매일같이 드나들었다. 아무튼 도기가 담긴 조선싸리[朝鮮萩]로 만들어진 가늘고 긴 상자들이 끊임없이 개성에서 경성으로 보내졌다. …… 마침 이때 대담하게도 본정 4정목*에 골동 가게를 차린 곤도 사고로近藤佐五郎 씨도 경매에 참가했다. …… 곤도 씨는 경매에서 구한 것을 모 재판관에게 판매했다.[1]

사사키 초지. *

본정 4정목本町4丁目: 현 서울 중구 충무로 4가.

때로는 회고록의 몇 줄이 한 시대를 압축적으로 증언한다. 조선에서 고려자기 수집 열풍이 불어닥치기 이전의 초기 단계부터 고려청자

거래에 뛰어들었던 일본인 골동품 상인 사사키 초지가 쓴 이 글도 그렇다. 무엇보다 사사키의 삶 자체가 고려청자가 미술품으로 탄생되던 역동적인 시기를 관통했다.

사사키는 을사늑약이 체결된 이듬해인 1906년 2월 조선에 건너왔다. 일찌감치 고려청자 거래시장에 뛰어들어 돈을 번 그는 1922년 일본인 골동상인이 연합해 세운 고미술품경매회사 경성미술구락부 창립 멤버였으며 나중에는 사장까지 지낸 인물이다. 위의 회고는 1942년 《경성미술구락부 창업 20년 기념지》를 낼 때 사장 자격으로 남긴 글이다.

이 몇 줄의 문장은 무덤 속 부장품이었던 고려청자가 땅 속에서 꺼내져 암시장에서 거래되다가 당당히 골동품 가게에서 유통되기까지의 과정을 되살릴 수 있는 몇 가지 단서를 제공한다. 우선, 을사늑약 체결로 조선이 사실상 일본의 식민지로 전락한 상황에서 통감부統監府의 최고 권력자였던 이토 히로부미의 영향이다. 그의 고려자기 애호로 인해 도굴품 거래 행위가 묵인되고 결과적으로 거래가 양성화되는 수순을 걸었을 것이라는 추정을 가능하게 한다.

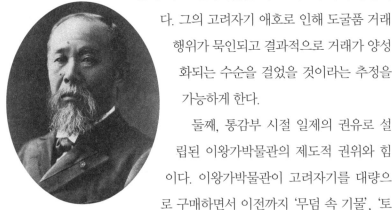

이토 히로부미
출처: 위키피디아.

둘째, 통감부 시절 일제의 권유로 설립된 이왕가박물관의 제도적 권위와 힘이다. 이왕가박물관이 고려자기를 대량으로 구매하면서 이전까지 '무덤 속 기물', '토산품'에 머물렀던 고려자기는 미술품으로서

미술시장의
탄생

의 전통과 아우라를 확보하게 된다.

셋째, 이미 일제강점 이전부터 아가와, 아유가이, 야마구치, 모 재판관 등이 보여주듯 조선에 거주하는 일본인 사이에 고려청자 애호문화가 어느 정도 형성되어 있었다. 일본 현지 상류층의 도자기 향유문화가 식민지 조선에도 이식되었고 그 대상이 고려자기였던 것이다.

이제부터 그 이야기들을 차근차근 하려고 한다.

이토 히로부미의 고려청자 '사랑'

을사늑약 체결 후 대한제국에 설치된 통감부의 초대 통감 이토 히로부미가 고려청자 수집 붐을 이끈 장본인이라는 사실은 여러 회고록을 통해 증언되고 있다. 최고권력자의 사적 취미가 얼마나 큰 힘을 가질 수 있느냐고 문제제기할 수도 있을 것이다. 하지만 당시의 정치사회적 상황과 연관시켜 생각하면 이해가 빠르다.

개항 이후 한반도를 둘러싼 열강의 주도권 다툼은 마침내 일본의 승리로 끝이 났다. 1880년대 임오군란(1882)과 갑신정변(1884)을 계기로 청나라에 밀렸던 일본은 1890년대 들어 판세를 뒤엎는다. 1894년 동학농민운동을 계기로 일어난 청일전쟁에서 승리하면서 중국 중심의 동아시아 질서에 종지부를 찍고 지역 패자로 등극했다. 이후 지배자적인 태도로 돌변한 일본의 분위기를 매켄지는 이렇게 전한다.

1895년 봄에는 심한 흥분과 소란이 전국적으로 일어났다. 청일전쟁에

서 승리한 일본은 분명히 조선에서의 상권을 휘어잡을 목적으로 정책을 추진하기 시작했다. 5월에 이르러 각국의 외교관들은 일본 세력이 독점적 태도와 상업상의 기회로부터 자신들이 배제되는 문제에 관해 심각히 반발했다.[2]

오토리 게이스케大鳥圭介의 후임으로 조선 주차 일본공사로 부임해 온 이노우에 가오루井上馨가 일본인 거류민들의 정복자적인 태도를 우려하며 다음과 같이 본국에 보고서를 보낼 정도였다.

일본인들은 무례할 뿐 아니라 종종 한인들에게 모욕을 준다. 그들은 한인 고객들을 대함에 있어서 천박하게 행동하고, 한인들과 조그마한 오해라도 생기면 서슴지 않고 주먹을 휘두르며, 심지어는 한인들을 강물에 처박거나 아니면 무기를 사용한다.[3]

이러한 일본인의 정복자적인 태도는 조선의 지배권을 놓고 러시아와 벌인 전쟁에서 승리한 후 극에 달한다. 그리고 이토 히로부미가 초대 통감으로 부임했다. 이토 히로부미의 권한에 대해 매켄지는 이렇게 묘사한다.

통감은 원하는 바를 모두 할 수 있는 권한을 갖는, 사실상 한국의 최고 지배자가 되었다. 그는 공익을 해친다고 여겨지는 법령을 철폐할 수 있는 권한을 가졌으며 1년 이하의 징역과 200원 이하의 벌금에 해당하는 형벌권도 가지고 있었다. …… 일본인 영사와 부영사가 전국에 배치되

어 사실상 지방 장관으로 행세하고 있었다. 일본인이 경찰관으로 배치되지 않은 곳의 한국인 경찰들도 일본의 사찰을 받았다. 농상공부는 일본인 감독관과 고문의 지배를 받았으며, 고위 관리를 제외한 모든 관리의 임명권은 최종적으로 통감의 손에 놓여 있었다. 여기에서도 고위 관리라는 상한선은 무의미한 것이었다. 통감은 사실상 한국의 지배자가 되었다.[4]

5년 뒤 한국은 일본에 강제병합되었다. 한국은 일본인들의 세상이 됐다. 매켄지에 따르면, 일본 군인이 백주에 길 가는 서양인 선교사 여인의 가슴을 만지는 성추행을 버젓이 자행하기도 하고, 성당 안에서 서양인을 모욕하고 매질하기도 했다.[5] 이 같은 변화로 인해 1880~1900년대 초 20여 년간 조선의 개항장과 주요 도시를 활보하며 고려자기와 골동품, 민화 등을 구매했던 서양인들은 무대 밖으로 퇴장할 수밖에 없었다.

일본인들은 조선의 상권을 장악했을 뿐 아니라 미술시장에서도 최대 수요자로 부상했다. 그 정점에 이토 히로부미와 3대 통감이자 초대 총독을 지낸 데라우치 마사타케寺內正毅(1852~1919)가 있었다.

'고려청자광'으로 통했던 이토 히로부미가 미술시장에 끼친 영향을 다루기 전에 을사늑약 이후 일본인들이 조선 진출 상황을 개괄해보자. 이는 일본인 미술 수요층의 형성과 관련이 있다.

일본인의 조선 진출은 을사늑약을 전후하여 본격화했다. 일본인의 서울 거주는 1885년부터 허용되었다. 1904년 말 5,000여 명에 그쳤던 서울(경성부) 거주 일본인 숫자는 사실상 조선이 일본의 식민지로

전락한 러일전쟁 이후 급증하여 1910년에는 3만 8,400여 명이었으며, 1920년이 되면 6만 5,600여 명으로 70퍼센트나 늘어난다.[6] 그러나 1910년에서 1920년 사이의 증가 속도도 1905년(7,677명)에서 1910년 사이에 일본인 인구가 5배 증가한 것에 비하면 빠르지 않다.[7] 일본인의 조선 이주는 러일전쟁에서의 승리를 기화로 폭발적으로 증가했던 것이다.

조선에 진출한 일본인들은 주로 상업에서 생계수단을 찾았다. 1910년 서울 거주 일본인의 30퍼센트가 상업에 종사했다. 진출 초기에 충무로와 명동을 아우르는 남촌에 주로 거주하던 일본 상인들은 한일합병을 거치며 한국인 상인들의 거점 지역인 종로에까지 침투했다. 서울 북부 지역의 땅값이 치솟을 정도로 그 기세가 만만치 않았다.[8]

공업 부문에서도 일본인은 조선인을 압도했다. 통감부 통계에 의하면 1907년 전국의 공장은 70개이며, 이 중 56개 공장이 일본인 소유였다. 그 외에 미국인 공장이 3개, 중국인 공장이 4개였고, 조선인 공장은 7개에 그쳤다. 조선인 공장 7개 가운데 5개는 서울에 있었다.[9] 공장 설립연도를 보면 전체 70개 중 50개가 1905년 이후 집중된다. 일본인들이 을사늑약을 기점으로 공업 분야도 빠르게 장악해갔음을 알 수 있는 대목이다. 개항 이후 조선에는 일본의 제일은행, 제18은행, 제58은행 등이 진출했는데, 일본인 상공업 종사자들은 이들 일본계 은행으로부터 자금 대출 등에서 우월한 위치를 점하여 조선에서 빠르게 정착할 수 있었다. 1900년 완공된 경인철도는 물류를 통한 물자의 서울 집산을 가능하게 했고, 이는 특히 유통 부문에서 일본인 상인들의 영향력이 배가될 수 있는 조건을 만들어주었다. 통감부가 시행한

화폐·재정 정리는 객주를 비롯한 한인들의 대규모 파산을 불러왔고 그 공백을 일본 상인들이 차지했다.[10]

이렇게 식민지 한국에서 행정 및 금융·상공업 분야에 종사하며 중상류층에 편입된 일본인들은 고려청자와 조선 서화 등 고미술품뿐 아니라 동시대의 이름난 한국인 서화가들의 그림을 구매하는 미술시장의 주요 수요자로 자리잡았다.

일본인 중상류층으로 확산된 미술품 수집문화의 발원지는 일본인 최고위 통치층이다. 주지하듯 초대 통감 이토 히로부미는 고려청자 애호가였고, 3대 통감이자 초대 조선총독부 총독을 지낸 데라우치 마사타케는 조선시대 서화를 수집하는 취미가 있었다. 이들의 수집 취미는 권력과 부의 주변부로 동심원을 그리듯 확산되었다. 이미 1910년대에 고위직 관료, 판사, 금융기관의 수장, 성공한 기업인, 학자 등 일본인 상류층에는 고려청자를 소장해 감상하고, 한국인 인기 화가의 서화를 구입하는 동호회를 결성하는 등 그들 사이의 네트워크를 통해 미술품을 수집하는 문화가 '계급적 문화'로 자리를 잡아갔다. 일정한 취향이 사회계급을 유지시키며 궁극적으로 사람들로 하여금 계급적 정체성을 갖게 한다는 프랑스 사회학자 피에르 부르디외Pierre Bourdieu의 논의에 따른다면, 이들 일본인 상류층에서 공유된 식민지 조선의 미술품 소장 및 감상문화는 문화계급적 범주에 속할 것이다.

지배층의 수집문화가 제도적 뒷받침 없이 단순히 개인의 취미 차원에 머물렀다면 이런 광범위한 확산은 불가능했을 것이다. 일본인 최고위 통치자들은 식민지 통치 수단으로서 박물관을 설립함으로써 제도적이고 조직적인 수요를 창출했다. 최고통치자의 권력과 박물관이 가

진 제도적 권위의 결합은 민간 미술시장에 폭발적인 영향력을 발휘했다. 특히 이토 히로부미의 청자 애호는 미술품 유통시장에 고려청자를 취급하는 1차 시장과 2차 시장의 동시 출현이라는 변혁으로 이어졌다.

상류층 문화의 모방, 즉 수집계층의 수직적 확산이 일어나 1910년대 중반에 들어서면 고려청자 수요자군은 총독부 관리에서부터 학자 및 연구원, 은행가, 사업가, 법률가 등 다양한 직종으로 퍼져나간다. 1910년 조선이 공식적으로 식민지가 되면서 서울이 한성부에서 경성부로 바뀌자 경성부윤으로 부임한 가나야 미쓰루金谷充, 1906년에 서울에 건너왔던 일본인 변호사 미야케 조사쿠三宅長策 등이 고려자기 수집 대열에 합세한다. 1906년 통감부 법무원 재판장의 평정관으로 부임한 미야케는 1906~1907년 도굴범 재판장으로 재직했고 이후 경성에서 변호사 생활을 했다. 일본에 있을 때부터 일본으로 반출된 고려자기에 큰 관심을 가지고 있던 그는 한국 근무를 자청했다고 한다.[11]

이 같은 변화에 따라 1910년대 초중반에는 서울 장안에서 품귀 현상이 생겨날 정도로 고려청자가 상류층의 인기 수집품 대상이 된다. 일본의 도자사학자 고야마 후지오小山富士夫는 "1906년경 이토가 초대 통감으로 조선에 머무를 때 고려의 도자기가 세인들의 지대한 관심을 끌게 되었고, 1912년에서 1913년경에는 그 모집열이 최고조에 이르렀다"고 회고한다.[12] 일본인의 고려청자 수집 열기는 "악머구리 떼 모양으로 거두는 데 여념이 없었다"는 말이 나올 정도로 왕성했다.[13] 이런 수집 취미의 확산은 "널리 알려지게 된 수집가의 관심이 예술가와 대중 사이를 매개하는, 영향력 있는 새로운 형식이 되는 과정"에 다름 아니다.[14]

이토 히로부미의 고려청자 수집 취미는 이미 여러 책이나 논저에서 다뤘다. 미술기자 출신으로 《한국 문화재 수난사》를 쓴 이구열은 이토 히로부미를 '고려청자 장물아비'라고까지 비난했다. 미야케는 일본인들에 의한 고려자기 도굴과 수집이 절정에 이른 시기는 이토 히로부미가 통감 자리에서 물러난 1909년 무렵이라며 다음과 같은 일화를 전했다.

당시 예술적인 감동으로 고려자기를 모으는 사람(일본인)은 별로 없었고, 대개는 일본으로 보내는 선물용으로 개성인삼과 함께 사들이는 일이 많았다. 이토 통감도 누군가에게 선물할 목적으로 굉장히 수집한 사람이었는데, 한때는 그 수가 수천 점이 넘었을 것으로 짐작되었다. 이 무렵 닛타新田라는 사나이가 있었다. 이토 통감의 연회석에 대기하고 있다가 춤과 노래로 흥을 돋우던 자인데, 그러다가 여관을 개업했다. 이토는 틈만 있으면 이 여관에 나타나 닛타를 시켜 '얼마라도 좋으니 고려자기를 가져오라. 몽땅 사자' 하는 식으로 마구 사들였다. 그리고 그것들을 '여기서 저기까지 30점, 50점' 하는 식으로 선물하기 일쑤였다. 언젠가는 곤도의 가게에 있는 고려자기를 몽땅 사버린 적도 있었다. 그 때문에 한때는 서울 장안에 고려자기의 매품이 동이 난 적도 있었다.[15]

호리꾼: '도굴꾼'의 비표준어. 이구열은 이토가 통감으로 재임하던 2년여 동안 일본인 호리꾼•들이 도굴한 고려자기를 수천 점 이상 무더기로 사들이자 도굴사태는 절정으로 치닫게 되고 서울과 본토의 일본인들 사이에 고려자기 장사와 수집이 큰 유행을 이루게 되었다고 보았다. 그 근거로 다시 미야케

변호사의 회고록을 인용한다.

(이토 통감이 골동 가게의 고려자기를 몽땅 사들이는 일이 있은 후) 그
경기에 자극되었는지 바야흐로 고려청자에 열광하는 시대가 출현했다.[16]

이때까지만 해도 고려자기 중개 장사와 소장문화는 일본인들끼리
의 문화였다. 일본인 최고통치자에게서 시작되어 확산된 고려청자 수
요는 일본인 골동상의 출현과 빠른 시장 장악을 이끌었다. 일본인끼리
리의 수요–중개 커넥션에 의해 불법 도굴이 조장되기도 했다. "고려
자기는 일본인들이 무덤 속에서 파내어 일본인들끼리만 사고파는 진
기한 물건이었던" 것이다.[17]

초기 개성 부근에서 시작된 고려자기 도굴 행위는 1910년대 들면 낙
동강 유역으로까지 범위를 넓혀간다. 〈표 2-1〉에서 보듯 1910~1913
년 지역별 골동상 수치는 개성과 가까운 경성부가 있던 경기도 지역에
압도적으로 많았고 증가세도 두드러졌다. 이외 지역의 경우에도 경주

〈표 2-1〉 골동상 전국 도별 추이(단위: 명)

연 도	지역 구분												
	경기	충북	충남	전북	전남	경북	경남	황해	평남	평북	강원	함남	함북
1910	377	2	45	14	8	35	121	5	49	14	1	23	28
1911	468	3	38	22	28	42	244	9	47	20	3	37	27
1912	1704	4	49	25	45	43	245	14	61	18	6	57	36
1913	826	12	64	53	40	67	301	12	61	18	10	62	82

* 출처: 조선총독부통계연감.

미술시장의
탄생

와 김해 고분이 있던 경상남도에 집중되었다.[18]

고려자기 수집 취미는 수요-공급 논리에 의해 고려자기 가격 상승을 불러왔고 이는 경제력 격차에 따른 진입 장벽을 만들었다. 고려청자는 일제의 권유로 설립된 이왕가박물관이 공식적으로 수집·진열하면서 가치가 급상승하여 중산층이 소유할 수 없는 초고가 미술품이 되었다. 1910년대 후반이 되면 고려자기는 경제력이 뒷받침되어야 수집 가능한, 다른 어떤 것보다 계급성을 반영하는 미술품이 된다.

고려자기는 경제적 장벽 때문에 소장할 수 없는 중산층에게 대체 수요를 통해서라도 충족되어야 하는 욕망의 대상이 되었다. 이에 따라 이들의 욕구 충족을 위한 대체재로서 재현 청자가 인기를 끄는 현상이 벌어지기도 했다.[19]

최진순崔瑨淳이 1928년《별건곤》에 쓴 〈현대공예보다도 탁월한 고려시대의 도자기〉를 보자. 그는 고려청자의 우수성을 언급하면서 그 가치를 먼저 발견한 일본인 덕분에 세계적인 것으로 자랑할 수 있게 되었다고 평가한다.[20]

지나支那: 중국. │ 참으로 얼마나 지나● 사람들이 그것을 귀貴엽고 아름답게 여기었던 것을 알 수 있습니다. 일본 사람들도 이 고려도자기를 여간히 여기지 아니했습니다. '고려소'라 하여 도자기 중에는 그 이상이 없는 줄 믿고 이것을 한 가보와 같이 귀중히 보존하며 애호했습니다. …… 이와 같이 귀중한 것을 고려시대에는 종교상 관습에 의하여 생전에 쓰던 것을 모두 죽은 후에 그 묘지에 이식하여 버렸습니다. 그리하여 이것이 지금 대부분의 능지에서 나옵니다. 조선 각지에 산재하여 있으나 고려 왕도

엿든 개성 부근에서 제일 많이 나옵니다. …… 역사상 미술상 이것을 예찬하게 되며, 또 외국인들이 더욱 그 정확 기묘함에 감탄하여 그 가치를 존중히 알아주게 되어 오인●도 가치와 기술이 참으로 우수하고 탁월한 것을 더욱 더 잘 알게 되었음이다. 과연 이것이 우리가 세계 사람들에게 세계문화상에 크게 자랑한 만한 가치가 있고도 남음을 믿습니다.

서울에 일본인이 차린 고려자기 골동상점이 처음 등장한 때가 1906년인데 불과 20여 년 만에 고려자기가 대중적인 찬탄의 대상이 된 것이다.

데라우치 마사타케와 조선시대 서화

일본인 통치 권력층 및 변호사 등 고소득 전문 직종들이 열렬히 모은 수집품은 고려자기만이 아니었다. 동서고금을 막론하고 한 국가의 몰락이나 전쟁 등 역사적인 사건이 발생하면 미술품 소유자도 바뀌게 된다. 조선이 일본에 강제병합된 이후 조선의 명문가에서 소장하고 있던 고서화도 헐값에 시중으로 흘러나와 일본인 권력층의 수중으로 넘어갔다.

역사학자 전우용에 따르면, 일본이 한국을 강제병합한 1910년 8월 29일 이후 몇 달 동안 양반 대가들이 몰려 있던 북촌 골목길은 거의 매일 서울을 떠나는 이사 행렬로 붐볐다고 한다. 나라가 망한 뒤 양

오인吾人: 나를 문어적으로 이르는 말.

미술시장의
탄생

반들의 생계수단인 벼슬자리를 일본인들이 꿰차면서 입에 풀칠할 길이 막막해지자 가산을 처분해 낙향하는 이들이 줄을 이었던 것이다. 그 과정에서 집안 대대로 내려오던 골동품과 서화도 내다팔거나 버렸다.[21]

한일합병 이후 서울은 일본인들이 밀려드는 도시, 조선인들이 떠나는 도시였다. 낙향하는 조선인들의 손을 떠나 시장에 나온 골동품과 서화는 새로운 고객, 일본인들의 품으로 들어갔다. 헐값에 팔려나가고 조선인 부역자들이 벼슬자리를 얻기 위해 일본인 권력자에게 갖다 바치기도 하면서 조선시대 고서화는 일본인의 수중으로 넘어가는 상황이 되었다.

일본인 권력층 가운데 조선의 고서화를 수집했던 대표적인 인물은 조선통감 및 초대 조선총독을 차례로 역임했던 데라우치 마사타케다. 그는 1902년 이래 육군대신으로 활동하면서 가쓰라 다로桂太郎 내각의 후원을 업고 러일전쟁에 참전하고, 남만주철도위원장을 지내는 등 경력을 쌓았다. 조선에 오기 전부터 조선병탄을 주장했던 급진파였던 그는 조선통감부 제3대 통감 재임기간(1910. 5. 30~8. 29) 동안 한일합병을 주도했고, 이어 조선총독부 초대 총독으로 취임한 후 1916년 10월 일본 내각총리대신으로 자리를 옮기기까지 약 6년간 무단통치를 자행했다. 오대산본《조선왕조실록》과 구한말의 외교문서 압

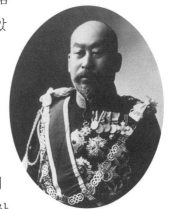

데라우치 마사타케
출처: 위키피디아.

수 반출 등으로 악명이 높았다.[22]

데라우치가 본격적으로 조선시대 서화를 모으기 시작한 시기는 총독 재직 기간인 1910~1916년으로 추정된다. 그는 그렇게 모은 고서화 등 조선 미술품을 총독직에서 물러나면서 총독부박물관에 기증했다. 개관 첫해인 1916년 4월부터 6월까지 도자기, 금속공예, 탁본, 서화 등 689건 858점을 기증했다. 1916년 조선총독부박물관 개관 당시 유물이 3,305점이었음을 감안하면 엄청난 비중이었다. 내용 면에서도 〈청동은입사포류수금문정병〉 등 국보급 도자기와 함께 정교한 금속공예품, 미술사에 획을 긋는 조선시대의 주요 회화 등이 포함되어 있었다.[23]

기증품 가운데 주목되는 것은 조선의 옛 명품 회화다. 이는 이토 히로부미의 컬렉션에는 없던 특징이다. 중국 그림 2점과 일본 그림 1점을 세외하면 한국 그림이 87점이나 된다. 고려 공민왕의 〈천산대렵도〉, 조선 초기 강희안의 〈고사관수도〉, 조선 중기 김명국의 〈산수인물도〉, 조선 후기 정선의 〈산수도〉와 김홍도의 〈이갑전로도•〉 등 한국 회화사에서 중요하게 다뤄지는 대가의 명품이 화목별로 망라되어 있다. 데라우치 마사타케는 미술품에 대한 애착이 강했던 것으로 전해진다. 이토 히로부미가 도자기 수집광이었다면 데라우치 마사타케는 조선시대 고서, 서첩, 서화 등의 수집 취미가 강했다. "데라우치 총독은 시국의 대강을 이미 해결함으로 심중의 한가함이 생기면 혹 남산구락에 출왕소요出王逍遙도 하고 혹 골동상 등을 소집하여 우리나라 고미술품을 수집 완상하더라"는 《황성신문》 1910년 8월 22일 자 기사에는 그의 서화 수집 취미가 그대로 담겨 있다.

• 이갑전로도二甲傳蘆圖: 게 두 마리가 갈대를 물고 있는 그림.

전傳공민왕, 〈천산대렵도天山大獵圖〉, 고려 후기, 비단에 채색, 24.5×21.8cm, 국립중앙박물관 소장. 원대元代 화풍의 영향이 배어 있는 그림이다. 그림이 조각나서 본래의 모습을 제대로 알 수는 없지만, 힘차게 달리는 기마 인물들이 사냥하는 모습이 섬세하면서도 기운찬 필치로 묘사되어 있다.

강희안, 〈고사관수도高士觀水圖〉, 종이에 수묵, 23.4×15.7cm, 국립중앙박물관 소장. 강희안은 조선 초기의 대표적인 문인화가다. 깎아지른 절벽을 배경으로 한 선비가 바위에 기대어 흐르는 물을 바라보고 있는 모습을 담고 있다.

사실 데라우치의 조선시대 서화 수집은 개인적인 애호 차원 외에 식민지 통치를 위해 문화적 이해를 넓히려는 전략적 접근이라는 측면도 고려해야 한다. 이는 일본의 유명한 미술사학자 오카쿠라 덴신岡倉天心(1862~1913)의 '코치'에서 엿볼 수 있다.

　오카쿠라 덴신은 메이지 시기 아시아 국가 간 문명적 동질성에 주목하고 이를 자민족 중심주의적으로 해석했던 대표적인 인물이다.[24] 그런 그가 1912년 5~6월 데라우치 마사타케를 만나 미술과 미술사

김홍도, 〈이갑전로도二甲傳蘆圖〉, 종이에 먹, 35.6×45.8cm, 국립중앙박물관 소장. 두 마리는 등을, 한 마리는 배를 보이는 총 세 마리의 게가 그려져 있다. 간략하게 담묵으로 수초를 그리고 진한 먹으로 게를 강조했다. 여백에 "유씨 노인의 과거 시험 길에 찬으로 바친다爲柳老贐行贊壽 寫贈 檀園"라고 적었다. 게 그림을 그려주면서 과거 보러 가는 길에 찬으로 드시라니, 김홍도 특유의 해학성이 엿보인다. 갑각류의 등껍질을 뜻하는 것이 갑甲과 과거 시험의 최고 성적인 갑甲이 같아서 게 그림은 과거 합격을 기원하는 의미를 담고 있다.

미술시장의
탄생

속의 한일관계, 박물관의 필요성, 고적 조사, 미술품 제작소, 공업견습소 등의 중요성을 역설했다.[25] 데라우치의 조선 고미술 수집이 개인적인 취향을 넘어 식민통치의 수단으로 활용된 성격이 짙다고 보는 이유다.

데라우치가 조선에 건너온 지 6년 만에 양과 질에서 탁월한 컬렉션을 구축한 것은 개인적인 수장 욕구를 넘어 권력과 금력에 기반을 둔 조직적 뒷받침이 있었기에 가능했다. 당시 수집 활동을 도왔던 인물로는 구로다 가시로黑田甲子郎와 구도 쇼헤이工藤壯平(1880~1957)가 지목된다. 구로다 가시로는 조선총독부 촉탁으로 조선사 조사와 규장각 도서 정리를 담당했다. 서책 전문가였던 구도 쇼헤이는 조선총독부에 근무하면서 데라우치를 위해 경성 등지에서 조선의 고서와 묵적류를 조사·수집했다.[26] 화가 출신인 구도 쇼헤이의 심미안은 데라우치의 서화 수집에 도움을 주었을 것이다.

데라우치는 수집한 식민지 조선의 고미술품과 유물을 한자리에 모아 식민지 전시행정을 펴려고 했다. 이런 그의 생각은 조선 통치 5년에 맞춰 개최한 '시정5년 기념 조선물산공진회'(1915)와 공진회에 출품된 미술품 및 공진회 전시공간을 활용한 총독부박물관의 건립으로 실현된다.

데라우치의 조선 서화 수집 취미 역시 관료, 은행인, 상공인 등 다른 상류층 일본인에게 확산되었다. 1912년 일본인 골동상 스즈키鈴木가 사학자이자 골동전문가로 알려진 아유가이 후사노신鮎貝房之進의 지도를 받아 조선의 고서화를 전문으로 취급했다는 사실은 1910년대에 이미 일본인 미술품 수요 대상에 조선의 고서화가 포함되기 시작

했음을 시사한다.[27] 경성부의 행정을 담당했던 후치가미 사다스케淵上
貞助의 경우 일본인 사이에서 조선 고서화 수장의 '선각자'로 평가받
던 사람으로 1914년 경성에서 가장 번화했던 본정 2정목● 자택에서
입찰회를 열고 조선 서화 수백 점을 판매했다. 상업회의소 서기장을
지냈던 야마구치 세이山口精는 조선 고서화 동호회를 열기도 했다.[28]

재조 일본인 상류층은 식민지 조선의 고미술품뿐 아니라 당대에 지
명도가 높았던 한국 서화가의 그림도 샀다. 당시 최고 인기화가였던
안중식, 조석진, 김규진의 그림은 일본인 고위 관료층에서 큰 인기를
끌었다. 1911년 4월 11일 자《매일신보》에 따르면 일본인 고위층들
은 안중식의 그림 애호가 그룹인 '백화회百畵會'를 조직하기도 했다.[29]
1910년 조선으로 건너와 조선총독부 토지조사국 총무과장을 지낸 와
다 이치로花田一郎(1881~?)는 안중식과 조석진의 그림을 자주 주문한
고객으로 꼽힌다. 일본인 관료로 보이는 세키야 데이자부로關屋貞三郎
(1875~?) 역시 서화 애호가로, 안중식, 조석진, 이도영, 김은호 등 당
대의 인기작가들과 교유하면서 그
림을 주문했다.[30]

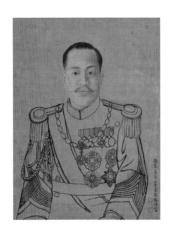

김은호의 경우 최초의 미술학교인
서화미술회 학생이던 1913년 고작
21세의 나이에 순종과 고종 어진을
차례로 완성했다. 이후 '초상화의 천
재'로 불리며 윤덕영尹德榮과 윤택영

김은호, 〈순종황제 인물상〉, 1923, 한지에 수묵,
59.7×45.5cm, 국립현대미술관 소장.

본정 2정목本町2丁目: 현
중구 충무로 2가.

124

미술시장의
탄생

尹澤榮 형제, 초대 이왕직장관을 지낸 민병석閔丙奭 등 일본의 작위를 받은 이른바 '조선 귀족들'과 일본인들로부터 초상화 주문을 받을 정도로 잘나갔다고 회고했다.[31] 1915년에는 조선물산공진회에 출품한 그림을 일본 사람이 사간 일도 있었다고 술회했다.[32]

이미 개항기 때부터 안중식과 조석진의 그림에는 '한인韓人'이라고 쓰인 관지가 있었다. 안중식의 1907년작 〈월하구폐도〉의 '한인韓人'이라는 관지는 그 그림이 일본인 수요자를 위해 그려졌다는 추정을 뒷받침한다.[33]

일본인 수장가층의 확대와 조선시대 고서화로의 수장문화 확산은 기존의 한국 명문 양반가 수장가층의 와해를 의미한다. 그들의 집에서 흘러나온 조선시대 고미술품이 일본인 수집가 혹은 중개상에게 유출되는 현상은 사회문제가 될 정도로 심각했다. 상황이 얼마나 극심했는지 병합 직전해인 1909년 신문에 옛 서화와 서책을 파는 행위를 나라 파는 것과 같은 행위라고 꾸짖으며 자제를 당부하는 글이 실리기도 했다.

● 명器皿: 살림살이에 쓰는 그릇.

● 인前人: 옛사람.

● 물古物: 유물 혹은 이를 취급하는 골동상.

나라 파는 놈을 꾸짖어 깨우다(속): (칠)옛적 도화 서책과 옛적 기명● 등물은 전인●의 손때가 묻어서 후인의 애국심을 발성케 했다. …… 이제 경향 각처를 볼진대 고물●에게 흥정하야 일인에게 파는 자들이 이루 셀 수가 없도다. 일대 영웅이 난세를 당하여 적국과 분투하여 애를 쓸어버리던 보검이며, 평생 학자가 세월을 허비하여 진리를 궁구한 서책이며, 기교한 생각이 특이한 옛사람의 그림이며, 아름답기가 비할 것이 없는 옛적 기명이 일환, 이환, 이십 원, 삼십 원의 헐가로 날마다 신호대판으

로 날아가니 일시의 영영세세한 이익을 탐하여 국민 조상의 고물을 외국 사람에게 내어주니 이것도 또한 나라를 파는 자며……[34]

이는 을사늑약 체결로 국권이 위협받는 상황에서 고서화와 고서적, 불교미술품 등의 유출이 본격화되자 고미술품을 지켜야 할 민족정신, 즉 '문화재'와 등치시키는 새로운 인식이 조선인 지식인층을 중심으로 형성되기 시작했음을 보여준다. 그 중심에 서화 수장가이자 민족 운동가였던 위창 오세창이 있었다. 위창의 문화재 수집은 대한제국이 국권을 상실한 1910년 이후 시작되었다. 국내에 진출한 일본인 골동상에 의해 우리 문화재가 헐값에 팔려나가고 불법으로 유출되자 상황의 심각성을 느껴 수집에 나선 것이다. 이는 이전까지 교양이나 과시적 취향이었던 고미술품 수집 취미와는 차원이 다른 수집이었다.

오세창
출처: 전통문화포털.

1915년 《매일신보》는 서화 수장품을 《근역서휘》와 《근역화휘》로 장첩●하기 이전에 관람하고, 조선의 유명 서화가 일본으로 유출되는 세태를 비판하는 동시에 조선의 고서화를 수집하는 오세창의 태도와 행위를 높이 평가했다. 이듬해 11월 민족시인으로 불렸던 만해 한용운(1879~1944)은 장첩된 《근역서휘》와 《근역화휘》를 감상한 후 《매일신보》에 오세창의 자택 방문기 〈고서화의 3일〉을 쓰면서 그를 '조선 고서화의 주인'이라고 극찬

● 장첩粧帖: 글씨나 그림 등을 잘 보존하기 위해 두꺼운 종이를 붙여 책처럼 꾸며 만든 것.

미술시장의
탄생

했다. 오세창의 수집품 규모는 서화를 중심으로 1,600여 점에 달하며 서화가를 집대성한 인물사전 격인《근역서화징》을 출간했다는 점에서 다른 수장가들과는 격이 달랐다.[35]

그러나 당시 미술시장은 이미 조선인에게서의 유출, 일본인으로의 유입으로 구조화되어 있었다. 이런 상황이라 오세창의 미술품 수집 행위는 그 상징성에도 불구하고 시장에 미치는 영향력이 크지 않았다.

05 이왕가박물관과 일본인 상인 커넥션
그들만의 리그

최초의 일본인 고려청자 골동상 곤도 사고로

1905년의 통감부 정치로 사실상 시작된 일본의 한국 지배는 한국에 고려청자라는 새로운 미술품 시장이 창출되고 이를 취급하는 일본인 주도의 골동상점이 탄생하는 획기적인 변화를 불러왔다.

식민지시기 생겨난 고려청자 시장은 서양인의 수요에 맞춰 1대 1 거래에 의존하던 개항기의 음성적인 시장과는 비견할 바가 아니었다. 5~10년의 단기간에 급류처럼 탄생한 신시장으로서 구체적인 거래 장소가 생겨났고 거기에서 거래가 이루어졌다. 고려청자는 기존에 방물점 수준의 한국인 골동상점에서는 상품으로서 취급하지 않던 신상품, 그것도 '노다지' 상품이었다. 그 시장을 일본인이 장악했다.

주목할 부분은 을사늑약 이듬해인 1906년 서울에 일본인들에 의해 소매 방식의 골동상점과 도매 방식으로 보이는 경매가 동시에 등장했다는 점이다.[36] 1906년 일본인 곤도 사고로는 서울의 본정 4정목에 일본인 최초로 고려자기 골동품 상점을 차렸다. 같은 해 일본인 아카오

는 고려자기 도굴품 경매를 최초로 시작했다.

곤도 사고로는 누구인가. 1913년 간행된 《재조선일본인실업가 인명사전》에 따르면 그는 1897년까지만 해도 일본에서 백신 제조업에 종사했다.[37] 도쿄의과대학 제일모범약국에서 일하다가 1892년 부산 공립병원 약국장이 되었고, 1897년 서울에 와서 종두용 백신 제조에 나서지만 실패했다. 이후 골동품에 취미를 갖게 되어 골동품 거래를 업으로 삼았다. 일본이 청일전쟁에서 승리한 후 일본인의 이민이 증가하던 시기에 한국으로 건너왔고, 일본에서 자신이 하던 백신 제조업으로 한국에서도 돈을 벌려 했지만 뜻대로 되지 않자 새로운 사업을 모색하던 중 고려청자 거래에 눈을 뜬 것이다.

사사키는 회고글에서 특히 곤도가 골동상점을 낸 일이 당시 분위기로는 '과감한' 행위였다고 썼다. 을사늑약으로 한국이 일본인 세상이 됐지만 도굴품을 거래하는 일은 여진히 '불법'이었고, 그래서 개성에서 도굴된 고려자기의 경매도 야간에 이뤄지는 상황이었는데, 곤도는 버젓이 일본인 거리인 충무로에 골동상점을 냈던 것이다. 이는 을사늑약 이후 불법을 자행해도 거리낄 게 없다는 재조 일본인의 변화된 '법 감정'의 단면을 보여준다.

곤도는 경성에 차린 골동품 상점에서 조선에 거주하던 일본인을 고객 삼아 중국 자기와 일본 자기를 팔면서 당시 인기가 치솟던 도굴품 고려자기에도 손을 뻗었다. 미야케 조사쿠라는 변호사의 증언을 보자.

당시 곤도의 가게에는 주로 백고려白高麗라 불리는 중국의 건백建白, 여

균呂均, 주니朱泥 같은 종류나 일본의 말차기류가 놓여 있었는데, 고려의 발굴품이 나오면 진귀하기 때문에 곧 누군가가 가지고 가버렸다. 이것에 맛을 들여 누군가가 부추긴 것인지, 그 후 가게에 놓이는 고려청자의 수가 날로 점점 많아지기 시작했다.[38]

아카오가 경성에서 선보인 경매는 전통적인 고미술품 거래에는 없던 방식이었다. 아카오의 경매는 밤에 노상에서 행해졌다. 도굴품의 거래 자체가 한국의 전통적 윤리관에 어긋나고 불법적인 일이라 취한 거래 방법이었던 듯하다. 당시 아카오를 보조해 장부 일을 맡았던 사사키 초지는 "도기가 담긴 조록싸리•로 만들어진 가늘고 긴 상자들이 끊임없이 개성에서 경성으로 보내졌다"고 회고한다. 이는 아카오의 경매가 개성에서 도굴된 고려자기의 1차적 거래였음을 짐작케 한다. 또한 "(조록싸리 상자) 다섯 개씩을 한 조로 10원에서 15원의 가격에 경매에 부쳐졌다"는 회고는 당시의 거래가 도매 성격이었다는 추정에 힘을 실어준다. 개성에서 고분이 집중적으로 도굴되던 초기에는 경매가 이런 도매 방식으로 진행되었던 것으로 보인다.

일본인 상인들이 선제적으로 이 시장에 뛰어든 배경에는 앞서 일본에서 동양 도자 열풍을 경험해봤다는 점, 즉 '학습효과'가 자리잡고 있었다. 일본에서는 이미 1870~1880년대부터 서양인들의 도자기 수집 바람이 불어닥쳐 1900년대 초에는 일본 자기를 비롯한 중국 수입 자기가 고가의 시장을 형성하고 있었다.[39] 이 같은 일본 현지에서의 학습효과는 일본인 골동상들이 고려자기의 상품가치를 먼저 알아보는 데 도움을 주었다.

조록싸리: 콩과의 작은 나무. 1~3미터 정도의 높이로 자란다.

청일전쟁과 러일전쟁은 일본인들이 고려자기의 '상품 가능성'에 눈을 뜨는 계기가 되었다. 전쟁 당시 개성 일대에 주둔했던 일본군은 고려 고분을 파헤쳐 고려청자를 비롯한 각종 유물을 도굴하여 일본에 유출했다. 고분 훼손에 가담했던 일본군은 본국으로 귀환한 후 고려청자 도굴에 목적을 두고 1900~1905년 일본인 수집가와 상인을 대동하고 재입국하기도 했다.[40] 일례로, 일제강점기 최대 고미술품 경매회사인 경성미술구락부 상무를 지낸 모리 이시치로毛利猪七郎는 러일전쟁 당시 개성 방면의 수비를 담당했던 군인 출신으로, 개성 방면에서 출토되는 고려자기의 가치를 알아보고 퇴역 후 이 시장에 뛰어들었다.[41]

일본이 이식한 고미술품 시장

일본인 곤도 사고로와 아카오가 물꼬를 튼 고려자기 거래시장은 가히 폭발적으로 확대되었다. 당시 골동은 고물古物이라는 용어로도 쓰였다.[42] 따라서 일제강점기 일본인 경찰의 영업 단속 대상 가운데 고물상, 고물경매소의 1910~1942년 수치를 보면 당시 골동품 시장의 성장 추이를 파악할 수 있다. 고물상(행상 포함)은 1910년 전국적으로 722개소에 불과했지만, 1914년 2,403개소를 기록하며 2,000개소를 넘어선 데 이어 1920년 1만 개소를, 1937년 2만개소를 각각 뛰어넘으며 가파르게 증가한 것으로 조사됐다.[43] 고물경매소는 1908~1909년 서울에 3개소가 있었는데, 이후 서울 단위로는 파악이 되지 않지

만 전국 단위로는 1919년 20개소, 1920년 43개소가 영업한 것으로 집계됐다. 이후 1942년까지 전국에 15~33개소가 존재한 것으로 조사됐다.

고물경매소와 비교할 때 고물상의 수치가 놀라운 증가세를 보인 것은 상점을 차리지 않고 행상으로도 쉽게 뛰어들 수 있는 골동품 도자기 거래의 성격 덕분이다. 고물경매소는 상대적으로 전문성과 자본이 더 요구되는 업종이다. 고물경매소도 등장 초기 도매 성격의 노상 경매에서 점차 영업 공간을 갖추고 재판매 물품을 취급하면서 본격적인 2차 미술시장으로서의 경매로 발전했다.

유럽의 경우 근대적인 1차 미술시장은 15세기 이탈리아 피렌체Firenze와 벨기에 브뤼헤Brugge에서 출현했다. 2차 시장인 경매는 1세기 이상의 시차를 두고 17세기 초 암스테르담, 17세기 후반 런던, 18세기 초반 파리 등지에 순차적으로 출현했다.[44] 당시 2차 시장인 경매의 등장은 파산이나 법원 명령에 의해 공매로 나온 재산을 처분하려는 목적에서 시작되었다. 경매의 전문화가 이루어지기 전이라 처음에는 중고의류 경매업자 등이 회화 경매에 참여하기도 했다.[45]

1차 시장과 2차 시장이 동시에 형성된 것은 서구의 미술시장에서는 볼 수 없는 한국적인 현상이었다. 이는 고려청자라는 고미술 상품이 주로 도굴을 통해 시장에 공급되는 특수한 상황에서 비롯된 측면이 크다. 고려자기 거래는 이전까지 음성적으로 이뤄지다가 을사늑약 이후 사실상 양성화되었고, 이를 계기로 고려자기 도굴이 늘었다. 갑작스런 공급 물량의 확대는 초기에 도매 성격의 경매가 출현하는 배경이 되었다.

소자본 고수익이 가능한 장사라는 점도 이 시기 고려청자 유통시장의 폭발적인 성장을 견인하는 요인이었다. 당시 번성했던 골동상과 고미술품 경매소에 대해 알아보자.

골동상

일본에서 골동상의 출현은 다도 도구를 취급하는 도구상道具屋의 등장에 기원을 둔다. 겐로쿠元祿 연간(1688~1704)에 출현한 것으로 전해진다. 센다이번藩의 4대 번주 다테 쓰나무라伊達綱村가 역대 번주들 중에서 특히 차를 좋아해 다도 도구를 적극적으로 수집했고 이에 다도 도구를 대기 위해 전문적인 도구상이 나타났다.[46]

그런데 초기 식민지 조선에서 골동상을 운영한 일본인들은 과거 일본에서 골동상을 운영해본 경험이 있는 사람들이 아니었다. 조선으로 이주해 와서 다양한 생계수단을 시도해보다가 골동품의 수요 과열을 목격한 후 돈벌이의 가능성을 보고 뛰어드는 경우가 많았다.

이런 비전문성에도 불구하고 일본인 골동상들이 고려자기를 비롯한 고미술품을 취급해 조선에서 성공할 수 있었던 것은 초기에 소자본 창업이 가능했고, 일본인 수요자들과의 커넥션을 통해 시장에서 재빨리 안착할 수 있었기 때문이다. 골동상의 창업이 얼마나 쉬웠는지는 1917년 일본인이 낸 책에서도 확인된다.

원래 고도구는 새로운 물품에 비해서는 대체로 7배 정도의 가격도 있고, 어떤 물건들은 가격을 정하지 않고 경매소처럼 입찰에 부쳐 가격을 정하는데, 그에 의해 가격을 다시 정하는 물건은 가격이 불확실할 수밖

미술시장의
탄생

감찰鑑札: 면허장.

에 없다. 영업을 하려면 먼저 경찰서에서 고물상 감찰*을 받고 영업에 관한 충분한 지식을 갖춘 뒤 약간의 돈을 가지고 돌아다니면서 매입에 나서야 한다. 이것을 경매에 부쳐 손익을 보면서 점차 200원 내지 300원의 자본을 만들어 영업점을 열 정도가 되면 생활상의 안정을 얻을 수 있다.[47]

골동품을 취급하기 위해 필요한 절차는 경찰로부터 고물상 감찰을 얻는 것 외에는 없다. 약간의 지식과 200원 혹은 300원 정도의 자본금만 갖추면 누구든 뛰어들 수 있었다. 1913~1917년의 공립 보통학교 한국인 남자 교사(훈도)의 월급이 전국 평균 20원 안팎이었으니[48] 당시 인텔리 직장인인 교사의 10개월에서 15개월치 월급을 모으면 골동상을 차릴 수 있었던 셈이다. 점포를 낼 경제적 여력이 되지 않을 경우에는 행상을 하면서 경매소에 내다파는 방법으로 수익을 낼 수 있었다. 이는 영세한 조선인들까지 골동품 판매시장에 우후죽순 뛰어들 수 있었던 배경이 되었다.

황금정黃金町: 현 을지로.

본정本町: 현 충무로.

앵정정櫻井町: 현 중구 인현동.

이에 따라 1917년 서울에서 일본인 골동상점은 일본인이 모여 살던 황금정*, 본정*, 앵정정* 등지에 약 30곳이 성업 중인 것으로 나타난다.[49]

고도구상은 대부분 황금정에 몰려 있었는데, 큰 곳으로는 실상점室商店, 길전상점吉田商店, 아등상점阿藤商店, 서도상점西島商店 및 진전상점津田商店 등이 있었고, 이외에도 25곳 내외가 있었다. 골동품점은 고도구점 이외에도 그 매매에 종사하는 곳으로 혼마치本町에 지내池內, 이

등伊藤 두 집이 있었고, 대화정●에 육관상점六館商店이, 황금정의 길전 ● 대화정大和町: 현 중구 필동.
상점이 겸업했으며, 기타 사쿠라이초櫻井町와 황금정 등에 있었고, 점
포를 갖고 있는 곳과 그렇지 않은 곳을 합해 30곳 안팎을 헤아렸다. 그
외에 모리 가쓰지森勝次·다카기 도쿠야高木德哉 씨 등 유력자들 사이에
도 골동품 취미를 갖고 있던 사람들도 있어서 그 수는 실로 많았다.

고미술품 경매소

1906년 아카오가 시행한 경매 방식은 참가자들이 높은 가격을 경쟁
적으로 불러 최고가격을 부르는 참가자에게 낙찰시키는 영국의 상향
식이 적용되었다.[50] 아카오의 노상 경매에 대한 사사키 초지의 회고에
따르면 당시 일본인 골동상인들에게 도굴된 고려청자는 '조록싸리에
무더기로 넣어' 운반하는 것으로, 1차산품과 마찬가지였다. 흙이 덕지
덕지 묻은 상태로 판매되기도 했다. 고려자기가 처음 노상에서 도매
형식의 경매로 매매된 것은 불법성을 의식해서이기도 했지만, 어패류
처럼 무더기로 공급되기 때문에 도매식 경매가 효과적이었던 이유도
있었던 것으로 추정된다. 당시 일본인 상인들은 대량 공급을 위해 개
성 사람의 무덤을 통째로 구입해서 고려자기를 도굴하는 불법적인 행
동을 감행하기도 했다.[51]

고려자기 거래가 양성화되는 것과 흐름을 같이하여 경매도 늘어났
다. 점차 점포를 갖춰서 번듯하게 경매가 이뤄지기 시작했다. 무덤에
서 꺼내진 자기가 아니라 누군가의 소장품에서 나온 자기가 거래되
는 등 미술품 경매 본연의 재판매 형태 경매회사로 발전해갔다. 취급
물품도 고려자기에서 조선시대 회화, 중국 고미술품 등으로 확대되

었다.

일본인이 운영한 경매회사로는 하야시 추자부로林仲三郎가 1912년

명치정明治町: 현 명동.

경 명치정•에 차린 삼팔경매소가 있다. 이곳은 베이징과 상하이에서
공수해온 중국 골동품을 중심으로 1919년까지 경매시장을 열었고 주
식회사로 발전할 정도로 인기를 끌었다. 사사키는 아카오의 경매에서
장부 일을 도우면서 배운 경매 경험을 살려 1915년경부터 서울 원금
여관에서 미술품 경매를 진행했다. 3~4년 뒤에는 동양척식회사 옆,
일본인 식목상植木商의 영업점을 빌려서 고미술 동업자들과 공동 경
매소를 열 정도로 재미를 보았다. 원금여관에서의 경매는 1차 세계대
전이라는 전쟁 특수 덕분에 1919년에 성공적이었다고 한다.

1919년 원금여관에서는 지금의 서울시장 격인 경성부윤을 지낸 가
나야 미쓰루가 평생 모았던 컬렉션을 처분하는 유품 경매가 열렸다.[52]
이는 당시 미술품 경매회사들이 누군가의 수중에서 나온 한 번 거래
된 고려자기 등을 재판매하는 2차 미술시장으로서의 경매 본연의 성
격을 갖춰가기 시작했음을 보여준다.

일본인 골동상인들이 고려자기 경매와 골동품 시장을 장악하고 빠
르게 성장한 배경에는 가나야 미쓰루의 사례에서 보듯 일본인 고미
술품 수장가층의 확산이 있었다. 재판관, 고위 행정관리, 총독부 공무
원, 은행가 등 식민 통치를 지원했던 일본인 상류층 사이에 고려자기
를 비롯한 골동품 수집문화가 유행처럼 확산되면서 수요층이 두터워
진 것이다. 수요자는 한반도를 지배하던 일본인 통치층뿐 아니라 일
본 현지에도 있었다.

이미 동양 도자기 시장이 원숙하게 형성되어 있던 일본에서의 수요

도 한국의 고려자기 시장의 성장을 견인한 요인 중 하나였다. 구미의 수집가와 박물관 큐레이터들은 한국을 직접 찾지 않고도 일본의 도쿄나 오사카, 프랑스 파리에 형성된 골동품 시장을 통해 한국의 고미술 걸작들을 구입할 수 있었다. 미국 보스턴미술관의 아시아부 큐레이터였던 오카쿠라 덴신은 한국 미술에 깊은 관심을 가지게 되어 일본에서 1911~1912년 한국 동경銅鏡, 상감청자병, 상감청자합을 구입했다.[53] 고려자기 수장가였던 보스턴의 수집가 찰스 호이트Charles B. Hoyt(1889~1949)는 1910년대부터 사망할 때까지 한국이 아니라 일본과 프랑스 파리에서 고려자기를 입수할 수 있었다.[54]

독일 베를린 국립 아시아민속박물관Museum für Asiatische Kunst in Berlin이 초기에 구입했던 핵심적인 한국 컬렉션은 파리에서 활동했던 일본인 골동상

청자상감연화유로문병, 고려 14세기 전반,
높이 39.0cm, 입지름 8.2cm, 밑지름 10.0cm.

청자상감국화문합, 고려 13세기 전반,
높이 3.5cm, 지름 8.6cm, 밑지름 4.3cm,
미국 보스턴미술관 소장.

오카쿠라 덴신이 20세기 초 보스턴미술관 아시아부 큐레이터로 있으면서 한국 도자기 특별기금을 조성해 구입한 고려자기 중의 일부이다. 출처: 국립문화재연구소 엮음, 《미국 보스턴미술관 소장 한국문화재》, 국립문화재연구소, 2004, 162·171쪽.

미술시장의
탄생

하야시 타다마사Hayashi Tadamasa에게서 산 30여 점의 자기 제품에 기초했다.[55] 일본 오사카에 본부를 둔 유명한 일본인 골동상인 무라카미村上가 구미로 고려자기를 수출해 큰돈을 벌었던 사례는 해외에서의 고려자기 수요를 입증한다. 이런 넓은 수요처는 일본인 중개상이 시장을 독식하는 유리한 조건으로 작용했다.

고려자기뿐 아니라 불화도 해외로 흘러나갔다. 미국의 아시아 미술품 수집가 개럿 피어Garrett Chatfield Pier는 1911~1912년 〈아미타불 지장보살도〉 등을 한국이 아닌 일본과 중국에서 다량으로 구입했다고 한다. 이것들은 현재 미국 메트로폴리탄미술관에 소장되어 있다.[56]

일본인 골동상들은 상류계급의 일본인 수요층과 같은 일본인이라 커넥션 형성에서 유리할 수밖에 없었다. 일본인들에게 유리한 자금대출 여건도 시장 진입 장벽을 낮추는 배경이 되었다. 개항 초기 한국에 들어온 일본인은 대부분 일확천금을 꿈꾸고 건너온 사람들이었고, 한국에서 전당포나 고리대금업을 통해 유리하게 자금을 융통할 수 있었다. 거류 일본인 열 사람이 있는 곳에는 반드시 고리대금업이나 전당포가 2~3개 존재했다.[57]

이왕가박물관과 '미술 정치'

미술품 수요는 크게 공적 수요와 사적 수요로 나뉜다. 조선시대 왕실에서도 왕을 중심으로 서화를 수집하고 수장고를 갖춘 사례가 더러 있었다. 그러나 박물관이라는 제도적 기구를 통해 연구와 전시를 목

적으로 미술품을 체계적으로 수집하는 행위는 서구의 근대 문물이 이식되는 과정에서 나타났다. 1910년 한일합병을 전후해 생겨난 이왕가박물관(1908)과 조선총독부박물관(1915)은 식민지로 전락한 조선에서 미술시장의 제도적 수요자로 처음 등장한다.

박물관은 창작물이나 기존의 기물을 평가해 미적·미술사적 가치를 부여하고 보존하는 일을 한다. 이런 점에서 박물관의 수집 정책 및 철학에 따른 미술품의 구매와 소장 행위는 시장에 기준 가격을 제시하고, 시중에서 유통되는 미술품 장르의 우위를 가르고 유행을 주도하는 역할까지 수행한다.

고려청자의 경우 그동안 무덤 부장품 등 사물로 존재해오다가 박물관에 의해 미술품이라는 지위를 단단하게 부여받은 사례였다. 앞에서 이야기했듯 고려자기는 이토 히로부미가 수집하던 초기에는 인삼처럼 일본의 지인들에게 선물할 한국 토산품 수준에 머물렀다. 그러던 것이 이왕가박물관의 집중적인 수집 행위를 거치면서 전통이 내재된 예술품의 지위를 확고히 하게 된다.[58]

이는 하우저가 박물관에서의 '변신metamorphoisis'이라고 칭했던 과정, 즉 박물관이 소장 미술품에 대해 전통의 보호자로서 정당성을 부여하는 기능 덕분이다. '기념비적인 예술품'을 수장하는 곳이라는 박물관의 권위는 원래의 환경으로부터 사물을 분리시킴으로써 가치를 상실하거나 상실할 찰나에 있는 것에도 새로운 가치를 부여한다.[59]

박물관은 미술품의 구입과 전시 행정을 통해 일제의 통치철학이 시중의 미술 장르에도 반영되어 서열화가 이루어지도록 조장했다. 박물관의 일본인 행정 책임자와 일본인 중개상 간 커넥션은 초기 고려자

기 시장을 일본인이 재빠르게 장악하는 구조를 만드는 데 일조했다. 제도권에서의 고려자기 구매는 가격의 이상 급등, 도굴의 전국화, 중개상의 난립 등 부작용을 초래했다. 특히 조선총독부박물관보다 먼저 생겨난 이왕가박물관은 고려청자 신시장이 창출되고 이 시장을 일본인들이 독점할 수 있는 배경으로 작동했다. 이왕가박물관과 '미술 정치'에 대해 구체적으로 살펴보자.

이왕가박물관은 우리나라 최초의 근대 박물관이다. 이왕가박물관은 일제 통감부 시절인 1908년 9월 대한제국 창경궁 안에 만들어졌고, 1909년 11월 1일 일반에 개방되었다. 창경궁 안에 식물원·동물원과 함께 박물관이 만들어졌다. 처음에는 제실박물관으로 불렸으나 한일합병 이후 이왕가박물관으로 명칭이 격하되었다.[60] 전시실은 창경궁 내 명정전, 경춘전, 환경전, 통명전, 양화당, 연희당 등을 수리해서 사용했다. 1911년 일본식과 서양식, 즉 화양和洋 절충 양식인 본관을 신축하여 주요 문화재를 이관했다.[61]

이왕가박물관의 소장품을 들여다보면 고려청자 시장뿐 아니라 한국인이 전통적으로 거래해온 조선서화 시장까지 일본인 골동상이 장악하는 과정을 엿볼 수 있다.

필자는 국립중앙박물관이 디지털베이스화한 소장품 아카이브 중에서 '덕수품•, 도자기'(기증+구입)만 추출해 분석해보았다.[62]《이왕가박물관 도자기 수집 목록》이라고 이름붙인 자료는 이왕가박물관이 존속했던 전 기간(1908~45)에 걸쳐 수집된 소장품(총 1만 1,019점) 가운데 도자기류 총 2,573점에 관한 정보를 담고 있다. 사진, 소장 구분(덕수품), 명칭, 수량, 국적/시대, 입수 연유(구입/기증), 입수 일자, 입수처

덕수품德壽品: 제실박물관이 발족한 1908년부터 이왕가박물관이 존속했던 해방 이전까지 수집된 유물들.

(판매자), 가격, 가격 단위(엔/전) 등이 충실히 기록되어 있다. 입수처와 가격이 나온 것은 처음이다.

입수 일자를 보면 1908년 477점, 1909년 435점 등 공식 개관에 앞서 2년간 구입한 물량이 전체의 35.4퍼센트를 차지한다. 이를 포함해 1910년 8월 29일 강제병합 전까지 구입한 물량이 40.3퍼센트에 달한다.

도자기를 납품한 이는 129명이다.[63] 〈표 2-2〉에서 보듯이 물량 기준 상위 20위는 모두 일본인이 차지하고 있으며, 상위 10위가 1,899점을 제공해 전체 공급 물량의 73.8퍼센트를 차지했다. 1위 시마오카 다마키치島岡玉吉와 2위 시로이시 마스히코白石益彦 등 최상위 2명이 전체의 37.7퍼센트에 달하는 압도적인 물량을 납품했다. 100점 이상 납품자는 7명, 50~100점 납품자는 5명이었다. 1점에 그친 공급자도

1910년대 창경궁 이왕가박물관 전경(왼쪽). 창경궁 이왕가박물관 명정전 전시 모습. 연도 미상. 국립중앙박물관 제공.

미술시장의
탄생

50명에 달한다.

한국인으로 추정되는 이는 23~24명이다. 전체의 0.2퍼센트가 채 안 된다. 한국인은 1점 납품에 그친 이도 15명 정도 되는 등 존재감이

〈표 2-2〉 이왕가박물관 도자기 납품 상위 20위(단위: 점)

순위	이름	납품수량	순위	이름	납품수량
1	시마오카 다마키치島岡玉吉	529	11	요시무라 이노키치吉村亥之吉	60
2	시로이시 마스히코白石益彦	443	12	아오키 분시치青木文七	54
3	야나이 세이치로矢内瀬一浪	174	13	사카이 타다오堺忠雄	42
4	에구치 도라지로江口虎次浪	168	14	이토 도이치로伊東藤一郎	40
5	오? 가메키치大?龜吉	157	15	우치다 스나오内田朴	29
6	아카보시 자이시치赤星在七	128	16	후지타 다케지로藤田竹治郎	24
7	곤도 사고로近藤佐五郎	100	17	아마이케 모타로天池茂台郎	23
8	쿠노 덴지로久野傳次郎	77	18	사와자키 노부유키澤崎信行	23
9	오다테 가메키치大舘龜吉	63	19	후지타 다케지로藤田竹次郎	21
10	이케우치 도라키치池内虎吉	60	20	아카오 모토키치赤尾元吉 외 2인	18

* 출차: 국립중앙박물관.

〈표 2-3〉 고려·조선·중국자기 연도별 수집 물량(단위: 년, 점)

연도 구분	1908	1909	1910	1911	1912	1913	1914	1915	1916	1917	1927	1928	1929
고려	318	103	49	87	123	118	139	63	44	11	–	–	6
조선	23	271	33	54	108	88	50	38	34	26	2	6	6
중국	136	61	45	47	112	88	85	26	29	14	–	1	1

연도 구분	1930	1931	1932	1933	1934	1935	1936	1937	1938	1939	1940	1941	1942
고려	11	2	1	–	–	3	3	–	1	3	–	2	–
조선	12	2	–	–	–	9	19	14	9	4	1	1	–
중국	2	2	1	–	–	2	5	2	1	3	–	–	–

* 1918~1926년 수집 활동 중단.
* 출차: 국립중앙박물관.

극히 미미했다. 상위 20위에 한국인은 한 명도 없었다. 한국인 최다인 이창호李昌浩의 경우 14점으로 전체 23위에 머물렀다. 그 외 이홍식李泓植이 30위(8점), 이성혁李性爀이 37위(6점), 배성관裴聖寬이 43위(5점)를 기록했다.

이는 일제강점기에 한국인도 아닌 일본인 골동상이, 그것도 10여 명이 이왕가박물관 도자기 납품시장을 과점했음을 잘 보여준다. 시마오카 다마키치, 시로이시 마스히코, 야나이 세이치로矢內瀨一浪, 오다테 가메키치大舘龜吉, 에구치 도라지로江口虎次郎, 곤도 사고로 등 이왕가박물관 납품(물량 기준) 상위에 오르며 식민지 조선의 고미술시장을 이끈 일본인 골동상의 성격에 대해 살펴보자.

우선 골동상별 납품 내역을 보자. 일제강점기를 통틀어 납품 물량 1 위를 기록한 시마오카 다마키치의 경우 1916년 판매한 조선 도자 〈분청사기인화문대발粉靑沙器印花文大鉢〉 350엔

(원)●이 납품 최고가였다. 물량 납품 최고가에 비해 취급한 도자기 수준이 높은 편은 아니었다.

● 엔으로 표기됐지만 당시는 원과 엔이 같았다. 이하 원으로 표기.

2위 시로이시 마스히코는 조선 도자도 취급했지만 고려 도자와 중국 도자의 물량이 월등히 많았다. 특히 고려 도자는 일제강점 초기인 1911

시로이시 마스히코가 이왕가박물관에 납품한 〈청자투각칠보문향로〉(국보 95호), 고려 12세기, 높이 15.3cm, 대좌 지름 11.2cm. 국립중앙박물관 소장.

미술시장의
탄생

년 8월 31일 그해 가장 비쌌던 1,200원짜리 〈청자투각칠보문향로〉
를 비롯해 주자, 매병, 침(베개) 등 100원 이상의 고가를 가장 많이 판
매한 것으로 나타났다. 뿐만 아니라 2~10원짜리 저가 접시, 대접, 병
류도 대거 공급했다. 이를 봤을 때 시로이시는 초기부터 질과 양 모든
면에서 납품시장을 장악한 거물로 추정된다.

3위 야나이 세이치로는 1908년 〈청자상감운학문매병〉을 650원에
납품하는 등 고려 도자를 가장 많이 납품했다. 1908년 중국 도자 〈백
유흑화화문잔白釉黑畵花文盞〉(40원), 조선 도자 〈분청사기상감국류문매
병粉靑沙器象嵌菊柳文梅瓶〉(100원)을 납품하는 등 중국 도자와 조선 도자
도 함께 취급했다. 이 중 〈분청사기상감국류문매병〉은 그해 조선 도
자 최고 구입가였다.

4위 에구치 도라지로는 1911년 고려시대 〈청자상감
포도당초문표형병靑磁象嵌葡萄唐草文瓢形瓶〉을 550
원에 납품하는 등 고려 도자 비중이 높기는
했지만, 조선 도자와 중국 도자도 고르
게 취급했다. 중국 도자로는 1912년 납
품한 송나라의 〈백자향로〉(200원)가 눈에
띈다.

각각 5위, 10위에 오른 오다테 가메키치
는 동일인으로 보이는데, 1909년 조선의 〈백

야나이 세이치로가 이왕가박물관에 납품한 〈분청사기상감국류문
매병〉, 조선 전기, 높이 31.6cm, 입지름 5.9cm, 국립중앙박물관 소
장. 1908년 납품 조선도자 최고가(100원)를 기록했다.

자절연기白磁絕緣器〉(80원)를 파는 등 조선 도자만 취급해 이 분야에 특화한 인물인 듯하다.[64] 도쿄에서 정원 관련 일을 하다가 조선으로 건너왔고, 고미야 차관과의 인연 덕분에 이왕가박물관 창경원의 정원 조성 일을 했으며, 공중목욕탕도 운영하다가 조선 도자 골동상으로 변신한 '오다테大舘'라는 성씨를 가진 인물 이야기가 사사키의 회고록에 나온다. 이왕가박물관 도자기 수집 목록에 나오는 조선 도자 전문 골동상 오다테 가메키치가 이 '정원사 오다테'가 아닌가 추정된다.[65]

7위에 오른 곤도 사고로는 앞에서 살펴본 것처럼 1906년 경성에 최초의 고려자기 골동상점을 낸 인물이라는 점에서 주목할 만하다. 전체 납품 물량은 100점에 그치지만 뛰어난 감식안을 보여준다. 1908년 1월 26일 납품한 총 15점 가운데는 〈청자상감포도동자문표형주자승반靑磁象嵌葡萄童子文瓢形注子陛班〉(950원), 〈철채백상감연당초문화병鐵彩白象嵌蓮唐草文花瓶〉(600원) 등 초고가 지기기 포함되어 있다. 중국 도자와 조선 도자도 상당량 납품했다.

식민지 조선에 건너와서 초기에 고려자기 거래 시장에 뛰어든 일본인들은 어떤 부류일까. 이미 곤도 사고로의 사례를 통해 눈치챘겠지만, 일본에서 이 분야에 종사했던 경험이 있는 자들이 아니었다. 거의 대부분이 식민지 조선에서 한몫 잡아보겠

곤도 사고로가 이왕가박물관에 납품한 〈청자상감포도동자문표형주자승반〉, 고려 13세기, 전체 높이 36.1cm, 승반 높이 7.4cm, 국립중앙박물관 소장. 1908년 납품 고려자기 가운데 최고가950원를 기록했다.

미술시장의
탄생

다는 심사로 막 부상하기 시작한 고려청자 등 고미술품 시장에 뛰어든 이들이었다. 1911년 〈고려청자음각연당초문매병〉(100원) 등 고려자기를 비롯하여 조선 도자·중국 도자를 납품한 요시무라 이노키치吉村亥之吉 역시 일본에서는 골동품과 무관한 미곡비료상이었다. 그는 러일전쟁이 발발하자 군납업자가 되어 대구에서 관련 사업을 시작했고, 나중에는 부산과 경성에 지점을 내기까지 했다. 그러다가 러일전쟁 후에는 업종을 바꿔 1911년 11월 경성에 골동상점을 열었다.[66]

그야말로 적수공권으로 조선에 건너온 이들도 있었다. 아카오가 1906년 무렵 경성에서 고려자기 노상경매를 처음 시작했을 때 그를 도와 경매 장부 기록을 맡았던 사사키 초지, 군인 출신으로 개성에서 도굴된 고려자기를 경성으로 운반하는 일을 맡았던 모리 이시치로毛利猪七郎 등이 그런 예다. 일제강점기에 의사 출신 조선백자 컬렉터로 유명했던 박병래朴秉來(1903~1974)는 훗날 경성미술구락부 상무가 된 하사관 출신의 모리를 두고 "별로 식견이 없는 무식한이라는 사실이 밝혀졌다"고 평하기도 했다.[67]

자금 부족 탓인지 모리, 사사키, 아카오의 이왕가박물관 납품 실적은 형편없다. 사사키는 1914년에야 납품을 시작해 그해 중국의 〈분청사기당초문합〉(20원) 등 총 11점을 공급하는 데 그쳤다. 모리는 1910년 25원 이하짜리 중국·고려자기 4점을 공급한 게 전부다. 하지만 시간이 흐른 뒤 사사키와 모리는 1922년 경성에서 골동상이 주축이 되어 출범시킨 미술품 경매회사 경성미술구락부에 이사로 참여해 각각 사장과 상무를 지낼 정도로 성장했다.[68]

이처럼 일본인들은 경험과 자본 없이도 고미술품 시장의 주류가 될

수 있었다. 한마디로 세상이 일본인 무법천지가 되었기에 가능했다. 매켄지가 전하는 당시 상황을 보면 왜 고려자기와 조선 도자를 취급하는 고미술품 시장에서도 일본인이 득세할 수밖에 없었는지를 짐작할 수 있게 된다.

한국인들의 모든 생활 속에 일본인들의 착취의 손길이 뻗지 않은 곳이 없다. 일본인들에게 이권이 부여되고 계약조건은 일본인들에게 가장 유리하게 설정되고 있으며, 이민법, 토지법, 그리고 일반적인 행정 수단이 오로지 일본인의 이해관계에 입각하여 제정·운영되고 있다.[69]

시간이 흐르면서 고려자기 중개시장에는 자금력과 사업 경험, 영업력을 갖춘 일본인 전문 골동상이 진출하기 시작했다. 도쿄의 류센도龍泉堂·고주쿄壺中居, 오사카의 무라카미村上, 교토의 야마나가상회山中商會 등이 조선에 지점을 냈다. 우라타니 세이지浦谷清次도 일본에서 골동품점을 운영하다가 1909년 중국 다롄大連에 완고당玩古堂을 연 뒤 1912년 서울에 출장소를 냈다.[70] 우라타니는 1912~1914년 이왕가박물관에 4점을 납품하는 데 그쳤는데, 이런 저조한 실적은 후발 주자라 수주를 뚫기가 어려웠던 때문으로 보인다.

미술시장의
탄생

한국인 고려자기 골동상 이창호와
쏟아진 한국인 골동상

놀랍게도 이왕가박물관이 수집활동에 나선 첫해인 1908년 명단에 한국인이 3명 포함되어 있다. 최봉운崔鳳雲이 9월에 중국 도자 〈시유완柿釉盌〉(20원), 〈백자향로〉(2원) 등 2점을 팔았고, 박순응朴舜應이 같은 달 중국 도자 〈청자철화쌍어문세*〉(5원)를 제공했으며, 김원만金元萬이 12월에 중국 도자 〈완〉(5원)을 납품했다. 1909년에는 유혁노柳赫魯가 조선 도자 〈건청색유연적〉(80전)을 판매했고, 1910년에는 이홍식李泓植이 조선 도자 〈청화투각포도문돈*〉 2점(각 250전)을 납품했다. 이홍식은 이를 포함해 1914년까지 조선 도자로만 병, 주자, 연적, 침판, 돈 등 총 8점을 납품했다. 1910년에는 또 이수영李秀暎·권영은權影隱이, 1911년에는 조기연箕衍·박준화朴駿和·'성星'[71]이, 1912년에 서무쇠徐務釗·김수명金壽明이 1점씩 납품했는데, 모두 조선 도자를 취급했다.

한국인들이 납품한 품목이 전통적으로 소비되어온 고미술품인 중국 도자와 도덕적 문제가 없는 조선 도자라는 사실은 주목할 만하다. 이는 외국인들에 의해 '발견'된 고려자기가 도굴품이라 시장 형성 초기 단계에는 한국인 상인들이 배제되거나 스스로 거리를 뒀기 때문으로 이해된다.

이왕가박물관에 고려 도자를 납품한 한국인은 수집활동이 개시된 지 5년 후인 1912년에야 처음으로 등장한다. 9월에 '강姜'이라는 성씨만 기록된 이가 고려 도자 〈청자화형향로靑磁花形香爐〉(10원)와 중국 도자 송대 〈접시〉 2점(각 2, 3원)을 납품한 것이다. 이어 같은 달 이창호李

세洗: 먹을 갈아 담아 사용하던 그릇.

돈墩: 야외용 의자.

昌浩가 '경오庚午' 간지가 적힌 〈청자상감류수금문경오靑磁象嵌柳水禽文庚午대접〉(10원)을 납품했다. 이창호는 이것을 기점으로 1912~1915년 주자注子, 병甁, 완盌, 승반, 대접 등 고려 도자 10점, 조선 도자 및 중국 도자 4점 등 총 14점을 팔았다. 납품 가격은 3~15원이었다.

고려자기를 취급한 한국인 골동상은 이후 맥이 끊겼다. 1912~1915년 동안 1~5점씩 납품하며 이름을 올린 한국인도 조선 도자만 취급했고, 1927년 수집활동이 재개된 이후 등장한 배성관, 신일현의 취급 품목도 조선 도자와 중국 도자에 한정되었다. 이창호는 한국인 최다 기록이지만 전체 순위도 20위권 밖이고 최고 가격도 15원에 그쳤다. 수백 엔대 고려청자를 납품한 일본인에 비하면 활동이 미미했던 셈이다. 이창호는 한국인으로는 드물게 고려자기 신시장에 뛰어든 유통상인으로 추정되지만 그런 그도 일본인과의 수주 경쟁에서 밀려난 듯 1912년부터 1915년까지 4년이라는 짧은 기간 동안만 활동하고 이후 납품자 명단에서 사라졌다.

이홍식과 이성혁, 박준화는 이왕가박물관에 서화를 판매한 서화 전문 골동상이었던 것으로 확인된다.[72] 이홍식이 1910년 이왕가박물관에 판매한 《동현진적첩》은 260원

이창호가 이왕가박물관에 납품한 〈청자상감류
수금문경오대접〉, 고려 1330년, 높이 6.3cm, 입지
름 18.6cm, 국립중앙박물관 소장.

의 고가였다.

이처럼 한국인은 전통적인 골동품인 서화 부문에선 주요 공급자로 자리매김했지만, 값이 치솟는 고려자기 납품 시장에서는 소외되어 있었다. 그나마 가격이 상대적으로 저렴한 조선 도자, 중국 도자가 한국인이 거래할 수 있는 품목이었다.

실제로 1908년 이왕가박물관 납품 도자기 가격만 보면 고려 도자 최고가는 곤도 사고로가 판매한 〈청자상감포도동자문표형주자승반〉(950원)이고, 조선 도자 최고가는 야나이 세이치로가 납품한 〈분청사기상감국류문매병〉과 에구치 도라지로가 납품한 〈장흥고명분청사기인화문대접長興庫銘粉靑沙器印花文〉이 각각 100원이었다. 또 중국 도자의 1908년 최고가는 가사이 기노스케笠井喜之助가 제공한 165원짜리

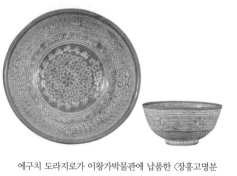

에구치 도라지로가 이왕가박물관에 납품한 〈장흥고명분청사기인화문대접〉, 조선 1438년경, 높이 7.0cm, 입지름 19.7cm, 국립중앙박물관 소장. 1908년 납품 조선도자 최고가(100원)를 공동 기록했다.

가사이 기노스케가 이왕가박물관에 납품한 〈백자주자〉, 중국 송대, 높이 16.4cm, 입지름 5.6cm, 몸통지름 11.5cm, 국립중앙박물관 소장. 1908년 납품 중국도자 가운데 최고가(165원)를 기록했다.

〈백자주자〉였다. 단순 비교하면 고려 도자는 조선 도자의 9.5배, 중국 도자의 5.8배 가격이었다.

　조선총독부가 일본인 경찰의 영업 단속 대상이었던 고물상, 고물 경매소 수치를 집계한 〈1910~1942년 전국 고물상 국적별 추이〉에 따르면 조선인 골동상(행상 포함)의 증가세는 놀라울 정도여서 1915년 이후부터는 한국인이 일본인을 능가하는 역전극이 벌어졌다.[73] 실제로 1912년 5월에는 한국인(조선인) 골동상들이 조합을 결성할 정도로 늘어났다.[74]

　변호사 미야케는 회고록에서 이토 히로부미가 암살된 후인 1911~1912년경 고려청자가 절정기를 맞았다고 전한다. '고려청자광시대'가 출현해 고려청자 판매로 생활하던 자가 수천 명이었다는 것이다.[75] 그에 따르면 청자 도굴에서 한국인은 하수인 노릇을 했다. 일본인들은 늘 뒤에 있다가 도굴한 청자를 사서 일본인 호사가들에게 되팔아 이익을 남겼다.

　미야케는 한국인들이 무덤을 파헤치는 패륜적 행위에 가담하는 이유를 당시의 사회 상황과 결부시켜 해석했다. 그는 한일 강제합병 이전부터 문무 양반들이 직을 잃어 "조선 전체가 가난한 백성들로 넘쳐나는 상태였다"면서 "어쨌든 파기만 하면 얼마간의 돈이 되기 때문에 고분 도굴은 조선인에게 하나의 직업을 준 것"이라고 평했다.[76]

　고려자기 수요는 도굴을 통한 고려청자 공급을 부추겼다. 고분을 도굴했다는 기사는 당시 신문에서 심심찮게 찾아볼 수 있다. 〈적도굴 총賊徒掘冢〉이라는 제목의 《대한매일신보》 1909년 11월 18일 자 기사가 그런 예다. 신문은 "장단長湍·개성開城·풍덕豊德군 등지에서 한일인

적한賊漢: 도적.

여총麗塚: 고려시대 무덤.

승야천굴乘夜穿掘: 밤을
틈타 도굴함.

韓日人 적한●들이 고려자기를 채취採取하기 위하야 여총●을 승야천굴●
하는 폐弊가 종종 있으므로……"라며 개탄한다.

조선총독부가 규정한 고물상의 개념을 보면 고물상에서 고려자기
뿐 아니라 의류, 서적 등 다양한 중고품을 취급했음을 짐작하게 된다.
그렇다 하더라도 1910년대 이후 고물상이 폭발적으로 증가한 원인은
도굴품 등 고려자기의 거래라는 변수의 등장 때문이라는 것 외에는
달리 해석이 되지 않는다.

조선 도자기의 권위자인 아카보시 고로赤星五郎는 한국인 골동상과
행상의 수준을 다음과 같이 묘사한다.

당시 경성에는 많은 (일본인) 골동품 거래상들뿐만 아니라 많은 훌륭
한 한국인 거래상들도 있었는데, 그들은 대부분 고철을 취급하거나 다
른 부업을 가지고 있었다. 내가 가게 앞에 있을 때면 한 노동자가 불상
이나 천으로 감싼 단지를 가져와서 보여준 뒤 가게 주인과 흥정을 시작
한다. 마침내 가격을 치르고 노동자가 떠나면 가게 주인이 막 구매했던
그 물건은 몇 배의 가격이 매겨지게 된다.[77]

1911년 무렵 서울 인사동에는 골동품 가게들이 형성되어 있었다.
독일 상트오틸리엔수도원이 파견한 신부 노르베르트 베버는 한국 방
문기《고요한 아침의 나라Im Lande der Morgenstille》에 수록한 1911년 3
월 4일 자 일기에서 인사동 골목에서 팔리던 고미술품을 나열한다.
"뿔과 은으로 만든 비녀, 상감된 석조 담배 상자, 엽전, 칼과 칼집이
달린 여행용 젓가락, 호박단추, 담뱃대 물부리, 비단관복, 갓, 요대,

털장화, 찻주전자, 색실로 짠 주머니, 향낭, 전립" 등이 그것이다. 그가 묘사한 판매 물품으로 봤을 때 당시의 골동품 가게는 방물 가게나 잡화 가게에 가깝다.[78]

한국인 골동상의 이 같은 영세성 때문에 한국 고미술품을 구입하려는 서양인들은 일본인 골동상을 더 신뢰했다. 이는 독일 쾰른민속박물관장 아돌프 피셔Adolf Fischer(1856~1914)의 사례를 통해 확인 가능하다. 피셔는 1905년 처음 한국을 방문했을 때 고려자기와 불교 미술품을 구입하려 애썼지만 암암리에 거래되는 관행 탓인지 구입에 실패했다. 하지만 1910~1911년 다시 방문했을 때는 일본인 골동상을 통해 고려자기와 청동제 유물, 고려 불화를 구입할 수 있었다. 그는 조선인 골동상도 찾았으나 원하는 것을 얻을 수 없었다고 한다. 일본인 골동상들에게서 12, 13세기 전성기 고려자기 70여 점과 불화, 무덤이나 탑에 부장되었던 고려시대의 불교 의식용 청동거울 등을 구입했다고 적었다.[79] 그가 남긴 일기에는 미술품을 구입한 일본인 골동품 중개상의 이름이 언급된다. 에구치 도라지로Eguchi Torachiro, 후지타 다케지로Fuchida Takechiro, 다카하시 에이키치 Takahashi Ekichi, 오다테 가메키치Otate Kamekichi 등이 그들이다.[80] 이 가운데 에구치 도라지로와 오다테 가메키치

피셔 부부
출처: *Korea Rediscovered—Treasures from German Museums*(Korea Foundation, 2011), p. 101.

미술시장의
탄생

¹ 쾰른 동아시아민속박물관 아돌프 피셔 관장이 구입한 고려불화 〈비로자나삼존도〉, 14세기, 123×82cm,
 쾰른 동아시아민속박물관 소장. 출처: *Korea Rediscovered—Treasures from German Museums*(Korea Foundation, 2011),
 p. 107, 115.
² 쾰른 동아시아민속박물관 아돌프 피셔 관장이 구입한 고려자기 〈청자음각연화문매병〉, 12세기 전반,
 높이 41cm, 쾰른 동아시아민속박물관 소장.

는 이왕가박물관 도자기 납품 상위 20위에 오른 중개상이다.

이왕가박물관과 일본인 골동상의 커넥션

이상 이왕가박물관 도자기 수집목록을 통해 실명이 확인된 도자기 골동상의 면면을 한국인과 일본인 민족별로 나누어 살펴봤다. 지금부터는 이것이 근대기 고미술품 시장 형성 과정에서 함의하는 바를 두 가지로 나눠 고찰해보고자 한다.

우선, 이왕가박물관이 고려자기로 대표되는 골동품 시장의 양성화 과정에 끼친 영향이다. 을사늑약 이후 빠르게 커져가던 고려자기 암시장에 '구매 파워'가 있는 이왕가박물관이 수요자로 가세한 것은 고려자기 거래 양성화의 일대 전기가 된다. 암암리에 이루어지던 도굴이 을사늑약 이후 전리품 챙기듯 본격화되고, 그 시장을 겨냥해 일본인 골동상들이 진출하고, 이왕가박물관이라는 국가기관이 도굴품들을 공식적으로 사들이는 과정은 불법 도굴이 기승을 부리는 악순환을 낳았다.

전술한 것처럼 1908년부터 초기 2년간 이왕가박물관이 구매한 도자기 수는 전체 소장품의 35.4퍼센트나 되는 엄청난 양이었다. 이왕가박물관의 구매는 제도적 차원에서 도굴이 암묵적으로 승인되거나 합법화됨을 의미하기 때문에 음성적으로 거래되던 고미술시장에 파문을 던질 수밖에 없었다. 삼국시대와 통일신라시대, 고려시대의 도자기뿐 아니라 조선시대 도자기도 초기의 것은 대부분 무덤 출토품일

미술시장의
탄생

수밖에 없다는 점을 감안하면 골동품 거래상의 폭발적인 증가는 이왕가박물관이 시장에 보낸 양성화 신호가 일정 역할을 한 것이라고 분석된다. 1906년 경성에 고려자기 경매가 처음 등장하고 1908년 19명의 도자기 미술상이 이왕가박물관에 납품했다는 것은 2년 사이에 거래가 빠르게 확산했음을 의미한다. 1910년 일본 도쿄에서 열린 고려청자 전시회 역시 양성화의 결과로 이해할 수 있다.[81]

두 번째, 이왕가박물관이 식민지 조선의 고미술시장이 일본인 독과점 체제로 정착되는 과정에 끼친 영향에 대해 살펴보고자 한다. 이왕가박물관은 대한제국 궁내부가 설립했지만 실질적 책임자는 일본 궁내성에 소속되어 이왕가를 관리·통제하던 이왕직李王職 차관● 고미야 미호마쓰였다. 그는 이왕가박물관 운영 인력으로 일본인을 채용하고 설립 업무 담당자로 스에마쓰 구마히코, 시모고리야마 세이이쓰下郡山誠, 노노베 시게루野野部茂를 임명했다.[82] 이왕가박물관의 관리 책임과 실제 운영 모두 일본인이 맡은 것이다. 민족적 동질감, 연고에 의해 일본인 골동상과의 인적 네트워크가 자연스럽게 형성될 수밖에 없는 구조였던 셈이다. 실제로 고미야 차관과 일본인 실무자들은 도굴품이 집결된 일본인 골동상점에 출근하다시피 했다.[83]

1908년 궁내부 박물관 조사촉탁으로 경성에 부임해 소장품 수집에 관여한 시모고리야마 세이이쓰는 다음과 같이 증언한다.[84]

벌써 1905년부터 고려시대 수도였던 개성 전역에서 옛 고분들이 도굴되어 훌륭한 도자기들이 속출했다. …… 이를 도굴꾼들이 밤을 타 경성에 들여오면 경성의 (?)라는 골동상이 전부 사들였다. …… 고미야 씨는

장관은 조선인, 차관은 일본인이 맡았다.

매일 아침 그 골동상의 물건을 보고 본인이 감정한 뒤에 하루가 멀다 하고 사들였다. 내가 부임했을 때 고미야 씨 관저의 방 하나에는 그렇게 사 모은 도굴품들이 상자에 담긴 채로 벽장 등에 가득 채워져 있어 상당히 놀라지 않을 수 없었다. 이처럼 당시에는 고려시대의 물건들이 많이 나돌고 있었기 때문에 뜻만 있다면 누구라도 입수할 수 있는 상황이었다. 그래서 나도 매일같이 골동상에 출근했다.[85]

이왕가박물관 설립을 책임졌던 고미야 차관이 고려청자를 수집하려고 도굴품들로 가득찬 일본인 골동상점에 출근했다는 것은 결국 도굴이 일제에 의해 묵인되었고, 일본인 골동상과의 커넥션이 형성되어 있었음을 의미한다. 그가 방문한 골동상점은 일본인 최초의 골동상점이었던 곤도 사고로의 상점일 가능성이 높지만, 다른 일본인 골동상인들과도 민족적 유대감을 기반으로 돈독한 관계를 가지며 일본인 박물관 고위 책임자−일본인 골동상인 간의 구매−납품 네트워크를 형성했을 것으로 추정된다.

이왕가박물관 최초의 컬렉션은 1908년 1월 26일에 곤도 사고로에게서 구입한 〈청자상감포도동자문표형주자승반〉, 〈청자상감국화모란문참외모양병靑瓷象嵌牡丹菊花文瓜形甁〉을 비롯한 고려청자와 은제도금합, 흑유호, 불상 등이다. 그해 9월 공식 개관하기도 전에 일어난 이 구매 행위는 그런 추정을 뒷받침한다. 더욱이 1908년 이왕가박물관에 도자기를 납품한 골동상 19명 가운데 3명을 제외한 16명이 일본인이었다는 건 일본인들끼리의 배타적 네트워크 말고는 달리 설명할 방법이 없다.

미술시장의
탄생

구입 가격 문제도 짚고 넘어가야 한다. 〈청자상감포도동자문표형주
자승반〉은 950엔, 〈청자상감국화모란문참외모양병〉은 150엔에 각각
구매되었다. 이런 고가의 구매 행위는 박물관의 평가 기능 덕분에 무
덤 속 기물이었던 고려청자가 예술품의 지위를 얻고, 불법 도굴품이
합법적 지위를 획득하는 과정이기도 하다.

이왕가박물관의 골동품 구입은 개인 컬렉터의 수집 행위와는 차원
이 달랐다. 박물관의 미술품 구입은 시중에 기준 가격을 제시하는 의
미가 있다. 시장 가격보다 월등히 높은 가격이 지불된 구매 행위는 시
장 가격을 가파르게 끌어올리며 미술시장
중개상들의 참여 열기를 높였다.

미야케 변호사도 "고려청자가 비싸진 것
은 이왕직이나 총독부가 박물관을 세우기 위해
마구 사들이기 시작하면서부터"라고 회고한다.
그는 "관청 예산 내에서 사는 것이기에
물건이 좋으면 마구 돈을 썼다"고 했
다. 이왕가박물관의 고려자기 구입
가격이 시중가보다 비쌌고, 이로 인
해 일반 고려청자 애호가들이 타격을
입을 정도였다고 한다.[86]

급등한 고려자기 가격은 후발 주자인 한

곤도 사고로가 이왕가박물관에 납품한 〈청자상감국화모란문
참외모양병〉(국보 제114호), 고려 13세기, 높이 25.6cm, 국립중
앙박물관 소장.

국인이 고려 도자시장에 진입하는 데 장벽이 되었다. 그 결과 한국인은 고미술품 가격 피라미드의 하층부인 중국 도자, 조선 도자 공급자로만 머물게 되었다.

조선서화 시장까지 진출한 일본인 골동상

이왕가박물관은 초기의 고려청자 등 도자기 수집에서 점차 조선시대 서화로 수집 물품 범위를 확장해갔다. 박계리가 이왕가박물관이 초기 10년간 구입한 유물을 분석한 결과는 이를 잘 보여준다.[87]

이왕가박물관 소장품의 92.8퍼센트는 박물관이 설립된 지 10년 이내에 수집되었다. 특히 1908년부터 1910년 한일합병 직전까지 3년 동안 전체 소장품의 36.7퍼센트를 집중적으로 수집했다. 시기에 따른 소장품 추이를 보면 설립 첫해인 1908년에는 고려시대 분묘에서 도굴되어 유통되던 고려청자 및 금속품을 주로 수집했다. 공식 개관 이후인 1909~1910년에는 서화 위주로 구입했다. 그 결과, 서화와 도자 구입 비중의 역전 현상이 일어나게 된다. 서화 구입 금액의 45.7퍼센트가 1908~1911년 4년 사이에 집중적으로 집행되었다.

이왕가박물관은 1910년 신문광고를 내고 공개 수집에 나섰다. 이는 소장품 범위를 초기 도굴품 중심의 고려청자에서 구가舊家에 비장되어 있던 조선의 서화 부문으로 확장하려는 의도에서 비롯된 것으로 분석된다.[88] 이왕가박물관측 공식 자료인 〈구덕수궁미술관 소장품 목록〉(1971)에 따르면, 이런 구입활동의 결과 박물관의 소장품은 서화탁

본류(34퍼센트)가 가장 많았고, 도자기(31퍼센트), 금속품(24퍼센트)은 상대적으로 낮았다.[89]

이왕가박물관 고서화 납품 골동상을 보면, 놀랍게도 상위 10위 가운데 한국인은 1명뿐이고 나머지는 모두 일본인이었다.[90] 《동현진적첩東賢眞跡帖》을 넘긴 이홍식을 제외하면 판매자는 스즈키 가츠라지鈴木桂次郎, 아오키 분시치靑木文七, 요시다 규스케吉田九助, 에구치 도라지로江口虎次郎, 곤도 사고로 등 모두 일본인이었다. 전통적으로 명문 양반가와 중인층이 애호하던 조선시대 고서화의 거래와 박물관 납품까지 일본인 골동상인들이 장악하고 있었던 것이다.

이 가운데 곤도 사고로, 아오키 분시치, 에구치 도라지로 등은 1908~1909년 초기 2년 동안 이왕가박물관 도자기 납품 물량 상위 10위 안에도 드는 인물이었다. 이들 일본인 골동상은 고려 도자, 중국 도자, 조선 도자를 모두 취급했을 뿐 아니라 조선시대 서화 거래에도 뛰어든 것이다.

이왕가박물관은 1916년에 매입한 《원문류적마기첩元紋流鏑馬記帖》을 제외하면 1908~1913년 사이에 서화를 구입했다. 특히 스즈키의 경우 이왕가박물관 소장 매입가 상위 10위 서화 중 4건을 1908년부터 1911년까지 공급했는데, 중국 맹영광의 작품 1점(1911년 납품)을 제외하고는 나머지 세 건 모두가 조선시대의 대표적인 서화들이었다. 조선 초기 화가 이상좌李上佐(생몰연도 미상)의 〈관월도〉(1909년 납품), 이징李澄(1581~?)의 〈산수도〉(1910년 납품) 등 개별 서화뿐 아니라 조선 후기 의관 출신 수장가 석농石農 김광국金光國(1727~1797)의 수집품을 엮은 화첩인 《화원별집畵苑別集》(1909년 납품)도 이왕가박물관에 팔아

아오키 분시치가 이왕가박물관에 납품한 이인문의 〈강산무진도〉(부분),
조선 후기, 비단에 수묵담채, 44.4×856.6㎝, 국립중앙박물관 소장.

넘겼다. 《화원별집》은 중국 명대 동기창董其昌, 고려 공민왕을 위시해
조선시대 이정李霆, 김명국金明國 등 중국 및 조선 서화가 56명의 작품
총 79점을 갖추고 있다. 《화원별집》은 325원, 이징의 〈산수도〉는 350
원을 받았으며, 이상좌의 〈관월도〉는 조선 초기 작품이어서인지 무려
480원을 받았다.

　경성미술구락부 사장을 지낸 사사키 초지는 스즈키가 아유가이 후
사노신鮎貝房之進의 지도를 받아 1912년부터 조선시대 고서화를 전문
적으로 취급했다고 전한다.[91] 스즈키가 이왕가박물관에 1910년까지
조선의 고서화를 겨우 세 차례 납품한 상황인데도 1912년부터 이 분
야에 집중한 것은 이왕가박물관 서화를 계속 납품할 수 있을 거라는

미술시장의
탄생

확신이 있었기 때문이었을 것이다. 아유가이는 조선총독부의 식민지 조선 문화정책에 깊이 관여했던 일본의 역사학자다. 그는 조선총독부가 1933년 12월 5일 조선의 문화재에 가치를 부여하고 보존하는 〈조선보물고적명승기념물 보존령〉을 제정한 뒤 이 법에 따라 지금의 문화재위원회처럼 문화재 보전과 지정 등을 심의하기 위해 '보물고적명승천연기념물보존회'를 만들었을 때 보존회 구성원 5인에 포함되기도 했다.[92]

'최초의 고려자기 골동상' 곤도 사고로도 조선 고서화로 재빨리 취급 품목을 넓혀갔다. 그는 1913년 조선의 대표적 화원화가인 김홍도의 〈서원아집도〉를 300원에 이왕가박물관에 판매했다. 김홍도와 쌍

벽을 이뤘던 화원화가 이인문李寅文(1745~1821)의 〈강산무진도〉 판매자는 일본인 골동상인 아오키 분시치였다. 상위 10위 안에 들지는 않지만 1912년부터 이왕가박물관과 거래했던 골동상인 이케우치 도라키치池內虎吉도 문인화가 이인상(1710~1806 이후)의 〈노안도〉와 심사정(1707~1769)의 〈관폭도〉를 판매했다.[93] 김홍도와 이인문은 화원화가로서, 이인상과 심사정은 문인화가로서 조선시대 회화사에서 중요한 위치를 차지하는 화가들이다.

이왕가박물관의 서화 구입은 고려자기 거래로 출발했던 일본인 중개상들이 조선시대 서화 부문으로 손을 뻗치게 된 핵심 동인이 되었다. 이들 서화는 몰락해가는 구래의 양반 소장가나 조선인 중개상 등으로부터 구입했을 것으로 추정된다. 국권 침탈 이후 서울 북촌 양반 동네에는 "10대를 살아온 이 정승이 어제 낙향했고, 내일은 이 아무개 대감이 떠난다더라"는 이야기들이 스산한 골목을 돌았다. 양반집 이삿짐에서 나온 물건들을 처분하기 위해 인사동에 전당포와 고물상·골동품상을 겸하는 업소가 출현할 정도였다.[94] 그렇게 양반가에서 흘러나온 조선 고서화는 일본인 수중에 들어갔다. 한 나라의 몰락이 미술품 수장가 교체 현상을 불러온 것이다.

이왕가박물관이 일본인 중개상(판매자)들로부터 구입한 미술품은 조선 회화사에서 주목할 만한 대가들의 명품이었다. 이로 미뤄 이왕가박물관의 일본인 운영 주체들이 조선인 전문가들의 도움을 받았을 것으로 추정된다. 이완용李完用(1858~1926)의 형으로 서화 감식안이 있었던 친일 관료 이윤용李允用(1854~1939), 이윤용에 이어 이왕직장관이 된 서도가 민병석閔丙奭(1858~1940), 서화미술회의 회원들이 그

런 조언을 해준 조선인으로 짐작된다.[95] 모두 친일파로 지탄받는 이들이다.

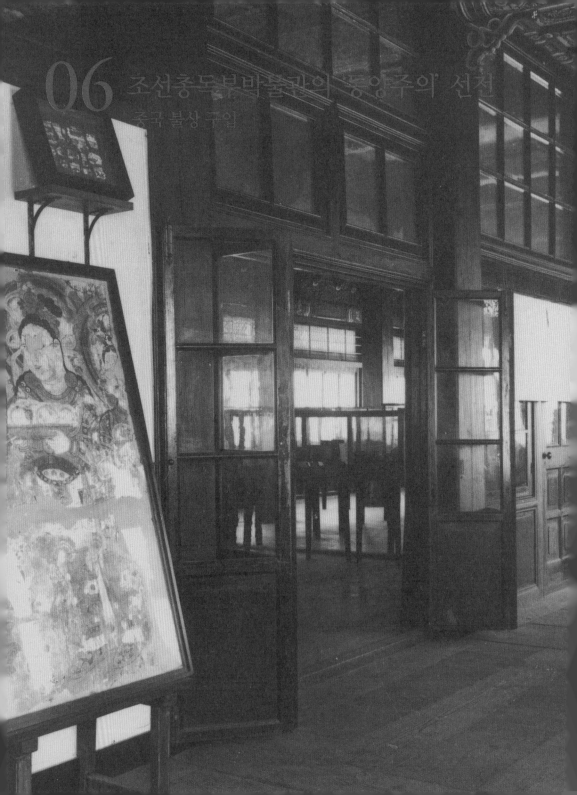

일본은 대한제국 황실에 연원을 둔 이왕가박물관에 만족하지 않고 독자적으로 조선총독부박물관을 세웠다. 조선총독부박물관은 1915년 12월 1일 개관했다. 건물을 신축하지 않고 식민통치 5주년을 기념해 1915년 9월 11일부터 10월 31일까지 조선물산공진회를 개최하면서 행사 장소로 경복궁에 지은 전시용 건물을 활용했다. 공진회 때 미술관 용도로 지은 건물을 본관으로, 근정전과 수정전 등 경복궁의 전각을 부속 전시관 및 사무실로 사용했다.[96]

조선총독부박물관 설립 첫해(1916)의 소장 유물은 3,305점 이하로 추정된다.[97] 총독부박물관은 1916년부터 본격적인 활동을 시작했는데, 주로 이관 및 기증을 통해 소장품의 뼈대가 형성되었다. 1916년 3월 31일 총독부 참사관실에서 1913년부터 수집해온 탁본 1,988점을 이관받는 한편, 1916년 데라우치 마사타케가 총독에서 물러나 일본으로 돌아갈 때 유물 689건 858점을 기증받았다. 이러한 이관 및 기증 외에 고고학 발굴 및 조사를 통해 수습한 문화재, 고미술상으로부

터 구입한 조선의 미술품과 역사 자료도 소장품의 주요 축이었다. 개관 첫해를 제외하고는 기증보다 구입을 통해 소장품을 보완해갔다.

총독부박물관 소장품은 총 4만 836점인데, 재질에 따라 토기·도자기 제품(37퍼센트), 금속 제품(27퍼센트), 서화·탁본(11퍼센트), 옥석玉石 제품(10퍼센트), 기타(15퍼센트) 등 5종으로 나뉜다.[98] 전체 소장품 규모는 이왕가박물관의 4배나 된다. 그런데 자세히 들여다보면 소장품 구입 정책에서 서화를 홀대한 점이 엿보인다. 서화·탁본 컬렉션의 경우 총독부박물관이 수치(4,364점)로는 이왕가박물관(3,732점)보다 많음에도 불구하고 비중(11퍼센트)에 있어선 이왕가박물관(34퍼센트)보다 낮다. 게다가 총독부박물관 서화·탁본류 컬렉션의 구성을 살펴보면 탁

조선총독부박물관 전경. 1915년 12월 1일 경복궁 안에 개관했다. 조선물산공진회 때 미술관 용도로 지은 건물을 본관으로, 근정전과 수정전 등 경복궁의 전각을 부속 전시관 및 사무실로 사용했다. 국립중앙박물관, 《동양을 수집하다―일제강점기 아시아 문화재의 수집과 전시》, 국립중앙박물관, 2014, 176·177쪽.

미술시장의
탄생

본(3,196점)이 대부분을 차지하고 회화(466점)는 미미하다.[99] 또 회화 소장품 466점 가운데는 데라우치 마사타케의 기증품 90점이 포함돼 있기에 실제 총독부박물관이 구입한 조선 서화는 400점도 채 되지 않는다는 사실을 알 수 있다.

조선시대 고서화 홀대는 조선총독부박물관이 행한 제국주의적 기획의 결과로 보인다. 조선총독부박물관 설립만 보더라도 데라우치 마사타케 총독이 《조선반도사》 편찬사업을 시작하며 밝힌 취지가 그대로 적용되었다. 박물관 정책은 구로이타 가쓰미黑板勝美 등 일제 관변 학자들이 주도했다. 총독부박물관이 개설되던 1915년 조선사 편수사업, 고적 조사사업이 박물관 정책과 긴밀한 연관 속에서 동시에 추진되었다. 당시 이 작업의 목적과 관련하여 "반도사 편찬의 주안은 첫째 일본인과 조선인이 동족임을 명확히 하는 것, 둘째 고대부터 시대의 흐름에 따라 피폐되고 빈약하게 된 것을 기술하여 합병에 의해 조선인이 행복을 누릴 수 있게 되었다는 점을 논술하는 것에 있다"고 밝히고 있다.

한반도의 역사를 낙랑시대 이하로 축소하려는 학술적 노력도 병행했다. 일본은 병합 직전인 1909년부터 이른바 낙랑 유적 조사라는 명목으로 낙랑 고분을 찾아서 공공연히 고분을 발굴했다. 1915년부터는 조선총독부에서 일본의 미술사학자 세키노 다다시關野貞(1867~1935), 야쓰이 세이이쓰谷井濟一(1880~1959), 구리야마 슌이치栗山俊一 등을 시켜 조선 고적을 본격적으로 조사해 보고서를 제출하게 하고 《조선고적도보朝鮮古蹟圖譜》를 편찬케 했다. 《조선고적도보》는 낙랑시대부터 조선시대에 걸친 각종 문화재를 촬영하여 전 15권에 담은 도록이다.[100]

일제의 제국주의적 기획 의도는 총독부박물관의 수집 정책과 전시 행정에도 반영되었다. 총독부박물관은 한국 고대사의 기원을 늦추기 위해 중국 문화가 한반도에 들어온 낙랑에서 한국 고대사가 출발한 것이라고 강조했다. 한대漢代의 유물을 집중 수집했고, 수집품은 '낙랑·대방 문화' 전시실에 전시했다.[101] 중국 한대의 유물을 낙랑 출토품과 비교해 보여줌으로써 '중국 문화의 정수를 한반도에 소개한 낙랑'의 역할을 부각하고자 했다. 이런 제국주의적 기획 의도 탓에 조선시대 회화에 대한 유물 구입 예산을 적게 배정할 수밖에 없었을 것이다. 당시 국내에서 활동하던 일본인 골동상들이 총독부박물관에 주로 중국 유물을 판매하거나 기증한 것도 이런 분위기를 읽었던 때문으로 보인다. 시장은 정부 정책에 민감한지라 골동시장의 거래 품목도 영향을 받은 것이다.

다이쇼 초기(1912년경)부터 베이징과 상하이로부터 골동을 공수해 오는 사람들이 생겨났는데, 그들이 가져온 것들은 삼팔경매소를 통해 경매에 부쳐졌다. 당시에는 천 원을 환전한 금액으로 중국행 여비를 충당할 수 있을 정도였다. 중국 골동품 경매시장은 지속적으로 열렸다.[102]

취고당 주인 사사키 초지의 이 증언은 조선총독부박물관이 중국 골동품 수집에 나선 시기보다 앞서 있다. 하지만 이 시장이 지속적으로 호황을 누린 것은 총독부박물관의 조직적인 수요가 뒷받침한 덕분으로 보인다.

일제는 또 의도적으로 불교미술을 중시했다. 불화나 향로 등 불교

미술시장의
탄생

의 제의 도구가 미술품이 되는 과정에는 유럽인의 동양에 대한 동경이 작용한다. 이에 못지않게 식민 종속국을 '동양'이라는 범주 아래 묶으려는 일제의 제국주의적 기획도 작동했다. 일제 식민정권은 '동양'이라는 이데올로기를 내세워 아시아 식민지를 하나로 묶으려 했고, 그 사상적 기반으로 불교를 강조했다. 일본과 피식민 국가 간의 동질성을 강조하기 위한 사상적 공통점으로 동양성을 찾았고, 동양성을 대표하는 종교와 예술로 불교와 불교미술을 활용한 것이다.

일본의 통치 엘리트들은 조각이 서양에서 가장 핵심이 되는 미술 분야의 하나라는 데 주목했다. 그들은 자국 내에서도 그러한 전통을 찾으려 노력했고, 그 대상으로 불교 조각을 발견했다. 그들에게 불교 조각은 19세기 유럽과 북미 광장 곳곳에 놓여 있던 기념 조각상들에 가장 상응하는 미술품이었다. 게다가 불교 조각은 불화와 함께 서양의 소비자들이 가졌던 이국적 동경의 시선에도 부합했다. 이런 이유로 1900년대 들어 불교용품이 사찰에서 떨어져 나와 박물관이나 개인 소장처 유리 케이스 안에 진열되었다. 일본 메이지 시기에 일어났던 불교미술품의 이탈 행위가 식민지 조선에서도 반복되었던 것이다.[103]

총독부박물관은 천지상회 주인 아미쓰 모타로天池茂太郎, 완고당玩高堂 주인 우라타니 세이지浦谷清次, 중국 골동품 수집가인 도쿄제국대학 교수 오카다 아사타로岡田朝太郎로부터 북제北齊·북위北魏·남북조·수·당시대 반가사유상 등의 불상과 불비상●을 집중 구입했다.[104] 이 가운데 우라타니 세이지에게서 1914년 구입한 북제北齊의 대리석 〈반가사유상〉은 그에게 산 물건 중 가장 비싼 1,000원에 거래되었다.[105]

불비상佛碑像: 직육면체 형태로 전후좌우의 4면에 불상을 조각한 비석.

서역 불교미술품도 에토 나미오江藤濤雄, 요시다 겐조吉田賢藏 등 일본인 골동상으로부터 다수 구입했다.[106]

이왕가박물관 역시 1912년 4월 일본인으로부터 〈목조아미타부처〉를 구입하는 등 불교 미술품 수집에 나섰다. 이 박물관이 소장한 중국 불교 조각품들은 대부분 1910년대에 수집되었다.[107]

박물관의 불교미술품 우대 정책은 중국에서 활동하는 일본인 골동상의 조선 진출을 유도하고 수장가들의 수집 욕구를 자극하는 등 고미술품 시장의 수요 부문과 중개 부문에 큰 영향을 미쳤다. 일제강점기에 중국·인도 등 아시아 불교미술품이 거래되는 특이한 현상이 생겨난 것이다. 조선총독부박물관의 경우 조선시대 회화 구입가는 300엔(원)을 넘지 않았다. 이에 반해 고려시대 불화인 노영의 〈아미타구존도〉 구입가는 두 배가 넘는 600엔이 되는 등 수집 대상에서도 우열이 분명했다.[108]

고려청자에 대한 찬미는 조선 미술을 폄하하는 상황이 낳은 역설이었다. 즉 통일신라에선 예술이 황금시대였고 고려에선 다소 퇴보했으며 조선시

일본인 골동상 우라타니 세이지가 조선총독부박물관에 납품한 북제北齊 〈반가사유상〉. 높이 44.2cm, 국립중앙박물관 소장.

미술시장의
탄생

대에 와서는 절멸되었다는 조선예술 쇠망론에서 도출되었다.[109] 조선시대 국토애가 가장 크게 발현되었던 18세기의 산물인 진경산수화도 무시되었다. 여기엔 조선사를 폄하하려는 일제의 의도가 짙게 반영되어 있다. 아유가이 후사노신은 《이왕가박물관소장품사진첩》 서화 부문에 대한 평을 썼는데, 조선 후기 화가 22명을 꼽으면서 진경산수화를 창안한 정선을 평가절하했다. 정선의 그림 가운데 진경산수화풍 대신 중국 영향이 강한 남종화풍의 〈산창유죽도山窓幽竹圖〉를 수록한 것 역시 조선 역사 깎아내리기 차원으로 보인다.[110]

조선총독부박물관은 조선시대 서화 구입을 상대적으로 적게 했지만 전혀 하지 않았던 것은 아니었다. 조선시대 서화를 납품한 상당수는 아미쓰 모타로, 이케우치 도라키치, 요시다 겐조, 도미타 데쓰조富田徹三 등 일본인 골동상들이었다. 이들 중 이케우치 도라키치는 1912년부터 이왕가박물관과 거래했던 골동상인데, 주로 개성 부근에서 도굴된 청자, 묘지명, 청동거울 등 부장품과 전국에서 수집한 불상, 나전칠기 등을 판매했다.[111]

조선총독부와 거래한 일본인 골동상 가운데 1920~1930년대 관련을 맺은 이들은 조선백자 위주로 거래하는 경향을 보였다. 이는 1920~1930년대 들어 고려청자의 가격이 치솟으면서 수집가들이 수집 대상을 조선백자로 옮겼기 때문으로 보인다. 요시다 겐조가 대표적이다. 그는 조선총독부박물관에 백자 연적이나 필통 같은 조선백자 위주의 미술품을 판매했다.

일본인 골동상들은 조선시대 서화시장까지 진출한다. 그런데 조선 서화 공급자에는 박준화朴駿和, 이성혁李性爀, 박봉수朴鳳秀 같은 한국

인도 있었다. 이들 한국인들은 미술사에 획을 긋는 작품을 취급해 감식안이 높아 보인다. 이왕가박물관·총독부박물관과 지속적으로 교류했기에 전문적인 중개상인이었을 것으로 추정된다. 조선시대에는 고가 골동품의 경우 중개상들이 잠재적 수요자를 찾아가 직접 거래하는 방식이 주였다. 이런 관행으로 미루어 보아 박준화 등은 점포를 내지 않은 거간꾼이었을 가능성이 높다.

박물관은 수집과 전시를 통해 생산과 수용 사이를 매개한다. 따라서 이왕가박물관과 조선총독부박물관의 전시품은 조선 미술품에 대해 잘 모르는 외국인과 일본인 수집가들에게 미적 가치 판단의 준거가 된다. 독일 쾰른 동아시아민속박물관Museum für Ostasiatische Kunst in Köln의 관장이었던 피셔는 1905년에 이어 1910년, 1911년 한국을 찾았을 때 창경궁 이왕가박물관을 수차례 방문하여 진열품을 구경했고 고려자기를 구입할 때는 골동상이 내민 물건과 이왕가박물관 진열품을 비교하면서 심미적 훈련을 할 수 있었다고 자신의 일기에 적고 있다.[112] 피셔는 조선시대 회화에는 전혀 관심을 보이지 않았는데, 이 역시 이왕가박물관의 도자기 중심 진열 방식에 영향을 받았을 가능성이 크다.[113]

박물관의 전시정치는 일반인의 미의식에까지 영향을 끼쳤다. 《대한매일신보》는 "이왕가박물관 진열품 중 한없는 이채를 느끼게 하는 것은 고려자기였다"는 관객의 반응을 싣기도 했다. 1920년대가 되면서 고려청자는 조선의 일반인들까지도 민족적 긍지를 느낄 만한 예술품으로 승격한다. 이는 박물관이 일반인에게 고려청자에 대한 미적 인식을 내면화하고 박물관에 전통성까지 부여하는 데 상당한 역할을 했기

미술시장의
탄생

때문에 가능한 일이었다. 아래의 글은 그런 대중적 인식을 보여준다.

과거 50년간에 서울에 조선 사람의 생각으로 조선 사람의 손으로 만들어 놓은 작품과 사업이 그 무엇이냐? 혹 무엇이 있는지 모르지마는 나는 알지 못함을 슬퍼한다. 나는 어떤 책에서 런던박물관에 영국 최초의 주민이던 켈트족이 만들었다는 토우가 있는데 그 제법製法의 조악하고 하등함이 말할 나위 없다고 한 것을 보았다. 그 세력이 전 세계를 뒤덮으려 하는 영국 민족, 그 업이 세계에 패왕이라는 영국의 옛날도 실은 그러했던 것을 보면 옛날에는 피차에 다른 것이 없었던 것이다. 실은 우리가 훨씬 나았었다. 그들의 그 업과 미술이 그와 같이 유치하고 보잘것없는 동안에 조선에는 고려자기 같은 훌륭한 미술품이 있었다. 어떤 독일 귀족이 자기를 사랑하며 모으는 기벽이 있는데 말하기를 구라파의 유명한 페르시아산 자기보다 조선의 고려자기가 훨씬 낫다고 그 정원을 단장하고 사랑한다는 것을 보았다.[114]

07 화랑의 전신 '서화관'과
한국판 사설 아카데미 '화숙'

국립현대미술관 덕수궁관에서 2018년 말부터 2019년 이른 봄까지 열린 '대한제국의 미술─빛의 제국을 꿈꾸다' 전에 흥미로운 동양화 한 점이 나왔다. 구한말에서 일제강점기 3대 화가로 꼽혔던 김규진의 아들인 서화가 김영기(1911~2003)가 그린 〈우리 동네〉라는 수묵 채색화다. 여든이 넘은 1994년, 기억을 떠올려 지금은 웨스틴조선호텔이 들어선 자신의 유년기 집 주변 풍경을 그린 그림이다. 김규진의 집 주변으로 고종이 대한제국의 건립을 선포했던 원구단과 그 부속 건물인 황궁우가 보이고, 황궁우 옆의 기와집 출입문 양쪽에 각각 내걸린 '천연당사진관天然堂寫眞館'과 '고금서화관古今書畵觀' 간판이 선명하다. 사진관과 서화관은 근대의 여명기에 들어선 첨단 업종이었다. 이때는 서울 장안에 일본 사람이 연 사진관밖에 없던 시절이었다.

김규진은 당시 일본인의 독무대였던 초기의 사진관 시장에 뛰어들어 상업적 성공을 거둔 이였다. 그가 1907년 8월에 차린 사진관 이름이 천연당사진관이었다. 서화가로 이름 높았던 그는 고종의 명을 받

김영기, 〈우리 동네〉(왼쪽), 1994, 종이에 채색, 70×134cm. 성균관대학교박물관 소장.
고금서화관(오른쪽). 《매일신보》 1915년 3월 26일 자에 실린 2층 증축 광고를 통해 당시 건물의 면모를 파
악할 수 있다.

아 일본에서 사진기술을 배워 왔고, 한국인 최초로 사진관을 열었다.

1913년에는 사진관 안에 '고금서화관'을 차렸다. 이 서화관은 당시
화가들의 작품 판로 개척을 위해 새롭게 창안해낸 일종의 그림 상점
이었다. 각종 종이와 함께 그림을 팔던 지전에 비해서는 전문화된 형
태였다. 이어 1915년에는 건물을 2층 양옥으로 증축했다. 우리나라에
서 가장 먼저 지은 2층집이었다. 김규진은 영친왕의 서예 스승이었는
데, 영친왕의 어머니 엄비가 영친왕을 잘 가르쳐줬다며 사례로 지어
준 것이라고 한다.[115]

개항기의 대중적 취향에 맞춘 그림의 유행은 한국이 일본의 지배하
에 들어간 뒤에도 지속되었다. 문제는 판매였다. 도화서가 폐지됨에
따라 국가라는 후원자는 사라졌다. 도화서 화원이냐 아니냐를 기준으
로 화가의 수준을 가르던 경향도 사라졌다. 지전 등에 그림을 공급하
던 기술자 수준의 민화 화가는 시장에서 팔면 됐다. 그들과 수준에서

미술시장의
탄생

차이가 나는, 중상급의 기량을 가진 화가들의 경우가 문제였다. 그들은 스스로 판로 개척에 나서야 했다. 1906년 이후 대거 생겨난 서화관이 화가가 직접 운영하거나 유명화가를 고용하는 형태를 띤 것은 이처럼 판로 개척에 내몰린 화가들의 상황 때문이다.

1910년대에 생겨나기 시작한 화숙과 서화연구회도 기존 연구자들은 교육기관의 관점에서 접근했다. 필자는 판매 장소로서의 기능에 더 주목하고자 한다. 이 시기 생겨난 화숙은 제작과 판매를 겸하는 곳이었다. 미술품을 팔아 생계를 유지하기 위해 불특정 미술 수요자를 놓고 경쟁을 벌여야 했던 당대 화가들이 창안한 시대의 산물이었다. 말하자면 화숙은 전문적인 화랑이 아직 출현하지 않은 시대에 화가들이 제자를 가르치면서 동시에 손님의 주문을 받아 그린 그림을 팔고 전시를 열기도 했던 일종의 사설 아카데미였다. 당시는 근대적 미술시장으로 발전해가는 과도기였던 터라 중개상의 전문화·분업화가 이루어지지 못했다. 이런 상황에서 화가들이 스스로 화상을 자처했던 것이다.

화랑의 맹아, 서화관

1906년을 기점으로 미술시장에는 점포 형태의 전문적인 서화 유통 공간이 등장한다. 1906년 12월《황성신문》에는 평양 출신 서화가 수암 김유탁이 수암서화관을 세우고 그 설립 취지를 밝히는 광고가 실렸다.[116]

…… 왕공 귀족부터 일반 선비에 이르기까지 집안의 대문, 창문, 벽에 서화를 걸고 감상하는 이들만이 청풍명월에 음농지취●……를 즐길 수 있는 것이다. 시서화를 완상하면 편안한 성정●이 길러진다. 이러한 연유로 …… 본관을 한성 중앙에 개설하고 법서명화●를 구수병축하야 나라 안 모든 이들이 구람●을 공급하되, 서련화제●가 오직 윤리와 충효의 자취와 의리가 있으며, 용감한 뜻과 사업상 권면하는 내용이 담긴 고금의 서화를 수집하야 전신사의●하는 것이니, …….

김유탁이 자신의 호를 따서 세운 수암서화관은 화랑의 효시다. 평양 출신의 김유탁은 같은 평안도 출신인 해강 김규진과 교류하며 친분을 쌓았다. 그래서인지 서화관 설립 과정에 김규진의 영향이 감지된다.[117] 한 해 뒤인 1907년에는 김규진과 손잡고 한양에 사설 미술교육기관인 '교육서화관'을 설립하기도 한다. 구한말의 스타 서화가인 김규진은 1893년 중국 베이징에서 그림을 배우고 귀국하는 길에 난징, 상하이, 항저우, 뤄양 등 중국의 고도와 명승지를 유람했다. 이때 상하이화파의 화보를 구입하고 상하이 미술시장의 발달된 경영기법을 목격했다. 그가 윤필료● 제도를 도입한 것은 그러한 유람의 영향 때문으로 보인다. 그는 선진적인 중국 미술시장에 대한 지식을 김유탁 등 지인에게 전하며 서화관 설립을 자극했을 개연성이 높다. 1913년에는 김규진 자신이 직접 고금서화관을 차리기까지 한다.

수암서화관에 이어 1908년에는 한성서화관漢城書畫館, 해주서화관, 한창서화관韓昌書畫館이, 1909년에는 한묵사翰墨社가 잇달아 서울에서 문을 열며 서화관시대의 막이 오른다. 이 시기에 생겨난 서화관들은

음농지취吟弄之趣: 맑은 바람과 밝은 달 속에서 시를 지으며 즐기는 취미.

성정性情: 성질과 심성.

법서명화法書名畫: 명필과 명화.

구람購覽: 구입하고 관람하는 것.

서련화제書聯畫題: 서예대련과 그림의 글.

전신사의傳神寫意: (뜻을 묘사해) 정신을 전달하는 것.

윤필료潤筆料: 남에게 서화, 문장을 써달라고 할 때 주는 사례금.

미술시장의
탄생

개항기 이래 화공들이 그린 민화류를 팔아오던 지전과는 차이가 있었다. 개화기에 장승업이 일했던 '지전'의 경우 종이 판매가 주였고 그림 판매는 부수적이었다. 서화관은 서화 수요가 늘어남에 따라 서화를 전문적으로 취급했다.

서화관은 영업주의 성격에 따라 '수암서화관'처럼 화가가 직접 영업에 나서는 형태가 있는가 하면 또 한성서화관처럼 전문 중개상이 차리는 형태도 있었다. 한성서화관은 유명 서화가인 조석진을 전속화가로 채용하여 그림을 판매했다.[118] '각 지전에서 소용되는 십장생, 두껍닫이●에 붙이는 채색 그림이나 그려 파는 화공畵工'이라는 표현에서 보듯 당시 지명도가 있고 기량을 갖춘 화가들은 지전에 고용된 화가들을 화공으로 격을 낮추고, 자신들은 '화사畵師'로 격을 높여 부르며 차별화했다.[119]

서화관에 그림을 대주던 화가들의 수준을 보자. 수암서화관을 연 김유탁은 스스로가 지명도 있는 서화가였다. 한성서화관의 전속화가가 된 조석진의 경우 3대 서화가로 꼽힐 정도로 이름난 작가였다. 이를 볼 때 서화관에서는 중상급 이상의 작가들 그림이 판매되었음이 분명하다.

1906년 12월 《황성신문》에 실린 〈수암서화관 취지서〉나 1909년 9월 같은 신문에 실린 '한묵사'의 광고에서 보듯, 서화관에서 판매하는 그림은 도석인물화, 영모화, 화훼 그림 등 대중적 취향에 맞춘 것이 많았다. 이는 화숙인 경묵당을 운영한 안중식을 비롯하여 당시 유명 서화가들이 주로 그렸던 장르이기도 하다.[120] 서화관은 개인 고객뿐 아니라 기업 고객도 겨냥했다. 수암서화관과 한묵사의 광고는 이

를 잘 보여준다.[121]

서화관은 서화와 함께 신간 서적도 판매했다. 당시 책 광고에는 서화관들이 책 판매처로 소개되었다. 예를 들어 1908년 11월 6일 자 《황성신문》에 실린 신간 번역소설 《이태리 소년伊太利 少年》의 판매 광고에서 대동서시, 문명서관, 박문서관 등의 서점과 함께 한성서화관이 판매처로 소개된다. 《황성신문》 1908년 4월 16일 자에 실린 신간 《회사법》 광고에도 여타 서점과 함께 '평양대동문 앞 교육서화관'이 판매처로 명기되어 있다. 서화관에서 서화와 서적을 함께 판매하는 겸업 형태를 취한 것은 지전에서 판매되는 싸구려 그림과 달리 상대적으로 가격대가 높은 이곳의 그림을 사려는 수요층이 충분히 형성되지 않았기 때문으로 보인다.

경성부 장사동에 위치한 '삼오도화관三五圖畵館'도 서화가가 차린 그림 점포였다. 주인인 서화가 김창환金彰桓이 《매일신보》 1914년 11월 7일 자에 낸 광고에 따르면, "현대 이름난 화가의 각종 화폭과 휘호 작품을 주문받고, 고금에 이름난 화가의 화본畵本을 위탁판매"했다. 또한 "약간의 강습생을 받음"이라고 한 것으로 보아 삼오도화관의 영업 형태는 그림을 판매하면서 서화 강습도 했던 김규진의 고금서화관을 모방하지 않았나 싶다.

1908년 11월 6일 자 《황성신문》에 실린 신간 번역소설 《이태리 소년》 판매 광고. 한성서화관(○표시)이 판매처로 적혀 있다.

1910년대 한국의 가정집에 민화가 걸려 있는 모습. 출처: 미 의회도서관Library of Congress 홈페이지.

'○○서화관'이라고 번듯하게 상호를 내건 점포. 두루마기를 정갈하게 차려 입은 초로의 남성이 들어가더니 사랑방에 쓸 병풍용 그림을 찾는다. 주인이 의자에 앉아서 쉬다가 반색을 하고 일어선다. 그러곤 기명절지화, 화조화, 영모화 등 여러 종류의 그림을 펼쳐 보이며 신이 나서 설명하는 모습을 상상해보라. 부자가 되고 출세하고 오래오래 건강하게 사는 소망을 담은 그림은 일제 지배하에서도 이렇듯 사람들의 사랑을 받았다.

여기서 해강 김규진에 대해 좀 더 이야기하려고 한다. 이 걸출한 인물은 개화기~일제강점기 미술시장사에서 기억해야 할 사람이다. 김규진·안중식·조석진은 이 시기 미술계를 호령했던 빅 3였다. 김규진은 당대 최고의 서화가이자 서화관을 차린 사업가였다. 서화관을 개

김규진이 큰 붓을 들고 있는 사진. 1919, 34×28cm, 성균관대학교박물관 소장. 김규진이 1919년 금강산 구룡폭포 암벽에 새길 '미륵불彌勒佛' 세 글자를 쓸 당시의 모습을 찍은 것이다. 사진 속 붓길이는 180센티미터, 지름 6.1센티미터에 이를 만큼 대형이다.

업하기 전에는 최첨단 업종이던 사진관을 운영하면서 탁월한 영업 감각을 뽐내기도 했다.

그는 1890년대부터 대한제국 관리로 일했고, 사진 전문가가 되어 고종의 사진을 촬영하기까지 했다. 그는 만 39세이던 1907년 천연당 사진관을 개설한 후 언론에 자주 소개되었다.

김규진 관련 기사는 《대한매일신보》에 집중적으로 나왔다. 그가 1907년 8월 17일 자에 개업 광고를 낸 지 한 달 가까이 지난 9월 15일, 《대한매일신보》는 아래의 기사를 싣는다. 〈사진관 확장〉이라는 제목의 기사인데, 사진관을 확장함으로써 남녀 촬영 장소를 달리 서비스한다는 내용이 실려 있다.

전 시종侍從 김규진 씨가 천연당사진관을 개설하고 영업한다는 일은

이왕에도 말했거니와 값은 적게 받고, 품은 극히 정묘하고, 부인과 바깥손님의 사진 박히는 처소를 각각 설시하여 부인은 부인이 촬영케 하며, 남자는 출입하지 못하여 내외가 엄숙한 고로, 근일에 부인과 남자들이 답지하여 사진관의 사무가 대단히 확장한다더라.[122]

당시 시장을 선점했던 일본인 사진관들과 경쟁하기 위해 여성 고객층을 끌어들이려고 이런 아이디어를 낸 것으로 평가된다. 사진 촬영이 여성들이 선망하는 이국 문화인 것은 분명했다. 그러나 여전히 남녀유별의 유교적 관습이 지배하는 시대였기에 여염집 여성들이 남성 사진사 앞에서 포즈를 취하기란 쉽지 않았을 것이다. 유교 질서에 기반한 남녀유별 문화가 강하게 존속했음은 1907년 9월 개최된 경성박람회 때 '부인 구경하는 날'이 따로 정해져 그날은 남성의 관람이 금지됐던 데서 충분히 짐작할 수 있다.[123]

김규진이 1913년 천연당사진관 내에 병설한 '고금서화관'은 서화만을 취급하는 공간이라는 점에서 한국 최초의 상업 화랑이라 할 만하다. 이당 김은호는 《서화 백년》에서 고금서화관에 대해 "개화기에 서화가가 창안한 사진·서화·표구를 겸한 종합적인 화랑"이라고 정의했다.[124]

고금서화관의 등장은 일제의 식민지 지배가 시작된 이후 경제적으로 여유 있는 일본인들이 수요자로 가세하면서 동시대 서화 수요층이 두터워진 결과로 볼 수 있다. 김규진의 사업 수완도 서화관을 전문화하는 데 도움이 되었을 것으로 판단된다.

김규진이 취급한 서화 역시 대중의 입맛에 맞춘 것이었다. 이는 그

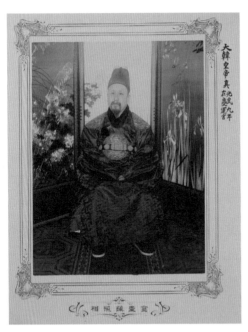

《대한매일신보》1907년 8월 17일
자에 실린 천연당사진관 개업 광고.

김규진이 찍은 〈대한황제 초상大韓皇帝眞〉, 1905, 채색 사진, 대지
42.8×35.0cm, 사진 27.1×20cm, 뉴어크미술관 소장. 출처: 국립
현대미술관 엮음, 《대한제국의 미술, 빛을 꿈꾸다》, 국립현대미술
관, 2018, 74쪽.

가 《매일신보》 1913년 12월 2일 자에 낸 〈고금서화관 부설〉이라는 제
목의 광고에서 확인 가능하다. 김규진은 이 광고에서 자신의 해외 견
문이 넓은 점, 영친왕의 서법 스승으로 일한 경력 등을 홍보했다. 이
어 운영 방식과 관련해 "본인(김규진)이 서화를 휘호하고, 경향 각지
의 여러 명가의 서화도 초대 출품케 하며, 고등 표구사에 맡겨 병풍·
주련•·횡축·첩책帖册 등을 잘 표구 또는 수선하며, 비문·상석•·주
련·현판·간판의 글씨며 조각·도금·취색取色 등을 염가로 수응• 혹은

주련柱聯: 기둥이나 벽에 세
로로 써 붙이는 문구.

상석象石: 봉분 앞에 설치해
놓은 석물.

수응酬應: 주문에 응함.

미술시장의
탄생

수연壽宴: 환갑잔치.

소개하고, 고서·고화도 사들이거나 위탁 전매하오니 …… 운치를 사랑하는 분과 혼인·수연•·교제의 기념품으로 기증하고자 하시는 분은 본당에 오셔서 문의하시면 외국이나 국내의 어디라도 수응할 것"이라고 밝혔다. 여기에 "경향 각지의 서화 대가는 각기 특장의 작품을 2~3폭씩 본 서화관에 견본으로 출품하시기를 간절히 바란다"는 홍보를 추가했다. 광고를 통해 봤을 때 고금서화관은 서화계의 대가인 김규진의 작품뿐 아니라 전국의 유명 서화가들의 그림도 선별하여 판매했다는 점에서 현대 화랑의 속성을 갖고 있다. 지금처럼 기획전을 열어 작가를 발굴하는 수준까지 나아가지는 못했지만 이미 그때에 유명 서화가들의 작품을 전시하고 판매하는 화상 노릇을 하고 있었던 것이다. 이전까지 없던 '윤단제潤單制'를 채택하고, 600~700평의 비교적 넓은 공간에 상설 전시 기능까지 갖추는 등 진일보한 시도를 했다.

　윤단제는 미술품 가격정찰제로, 김규진이 이를 도입한 것은 당시로서는 파격적이었다. 윤단제의 실시는 전근대 사회에서 왕실 후원에 의존했던 직업화가들이 근대의 시작과 함께 불특정 다수의 고객을 대상으로 그림을 판매해야 하는 상황에 내몰림에 따라 김규진이 스스로의 지위를 높이고 수익 기반을 갖추겠다는 의지를 표출한 것으로 해석된다. 김규진은 윤단제를 이렇게 설명한다. "윤단이란 윤필료의 가격표인데, 이런 작가의 생활 방식은 내가 중국에서 배워온 것으로서, 작품 주문자와 작가가 물품을 흥정하듯 예술품을 가지고 많다 적다 하기 곤란하므로 중국에서는 이런 제도를 만들어서 교섭하는 동시에 예술가를 우대해주는 데 그 뜻이 있다." 서화 판매사업에 대한 확신이 없었다면 이런 시도는 하지 못했을 것이다. 실제로 고금서화관의 개

점 후 주문량은 상당했던 듯하다. 이는 관련 신문기사를 통해 확인할 수 있다.

> 천연당사진관 주 김규진 씨는 고금서화의 신묘*를 체득하야 일가를 완성한 묵객*인 바 금번 석정동 사진관 내에 고금서화관을 신설하고 일체의 요구에 휘호를 응수하는데 시기가 세제*에 추□하야 증답품*으로 사용코저 해씨*의 휘호를 요구하는 자가 많아 가히 분망함으로 지급히 의탁*치 안이하면 연말 내에 수응키 난하더라.[125]

서화가들이 그림 장사에 뛰어들고 그 사업도 번창한 것은 유명 서화가 그림에 대한 수요가 확실히 존재했음을 의미한다. 이는 식민지 조선의 경제력을 장악한 일본인까지 미술 수요자로 가세한 결과로 보인다.

일본인의 서울 정착이 본격화한 1885년 조선 정부는 일본공사관이 있던 남산 밑 진고개 일대*를 일본인 거류구역으로 결정했다.[126] 1910년 일제강점이 시작된 이후부터 경성부의 인구 구조는 한국인은 감소하고 일본인은 증가하는 추세로 바뀐다. 경성부에 거주하는 한국인 인구는 1910년 23만 8,499명에서 1920년 18만 1,929명으로 줄어든 반면, 같은 기간 일본인은 3만 8,397명에서 6만 5,617명으로 늘었다. 한국인은 24퍼센트 줄어들고 일본인은 71퍼센트 증가한 것이다.[127] 이렇게 인구 구조가 바뀜에 따라 상품시장도 일본인 중심으로 재편되는 게 불가피했다.

이는 서화시장도 마찬가지였다. 인기 서화가의 고객 가운데 일본인이 차지하는 비중이 커졌던 것이다. 김규진이 광고에서 "본당에 오셔서 문의하시면 외국이나 국내의 어디라도 수응할 것임"이라는 문구를 쓴 것은 국내 거주 일본인은 물론 일본 거주 일본인까지 염두에 둔 때문으로 보인다.

서화만을 전문적으로 취급하는 서화관은 지속적으로 등장했다.

입정정笠井町: 지금의 입정동.

종로 2정목鐘路2丁目: 지금의 종로 2가.

장곡천정長谷川町: 지금의 소공동.

1915년 《매일신보》 8월 15일 자에 경성 입정정● '동서화원東西畵院', 1918년 《매일신보》 4월 12일 자에 종로 2정목●의 '동일서화당東一書畵堂', 《매일신보》 1918년 12월 17일 자에 장곡천정● '이교당二巧堂' 등의 개점 혹은 영업 광고가 잇따라 실렸다. 이들 서화관은 전문 중개상들이 차린 것으로 서화 외에 책이나 종이는 취급하지 않았다. 초기의 겸업 형태 서화관과는 다르게 업종 전문화가 이루어진 것이다. 서화가가 경영한 고금서화관과 비교해볼 때, 중개상들이 경영하는 이들 서화관은 보다 저렴한 가격대의 민화 등을 판매한 것으로 보인다.[128]

이 시기 서화관의 개설은 개항기 중국이나 일본과 교류하는 과정에서 영향을 받은 결과로 추정된다. 중국의 문화중심지로 부상한 상하이 미술시장의 선진적인 시스템은 여러 면에서 한국 미술시장에 영향을 끼쳤다. 그림 판매점이 신문광고를 하는 문화도 그중 하나다. 국내에 새롭게 출현한 서점, 지점, 서화관 등도 상하이 미술시장을 모방해 신문에 광고를 내는 비슷한 시도를 했다.

사설 아카데미, 화숙

프랑스 인상주의 화가 모네는 1889년 고향 노르망디를 떠나 파리로 상경했다. 파리에 있는 쉬어스와 글레르의 작업실에서 미술 수업을 받으면서 훗날 인상주의를 함께 열어간 마네, 피사로, 르누아르, 시슬레, 드가 등을 만나 어울렸다. 쉬어스와 글레르는 프랑스 정부의 공모전인 살롱전에 입선했던 당대의 유명 화가였다. 이들 대가의 작업실에는 살롱전 입선을 꿈꾸는 화가 지망생들이 속속 모여들었다.

한국에서도 1910년경에는 유명 화가가 차린 사설 아카데미 격인 화숙이 활발히 운영되고 있었다. 최초로 화숙을 운영한 직업화가는 안중식이었다. 그가 사저에서 운영한 경묵당이 언제 시작되었는지는 분명치 않다. 안중식이 관재 이도영을 문하생으로 받아들인 1901년경에는 화숙 운영이 어느 정도 정착되어 있었던 것으로 보인다.

경묵당에서는 이도영, 이상범, 노수현, 변관식, 김은호, 최우석崔禹錫(1899~1965) 등의 제자가 배출되었다. 이들 모두는 근대 화단을 이

안중식(왼쪽)과 조석진(오른쪽).
《서화협회보》 제1호(1921)에
실렸다. 황정수 제공.

끌어가는 대표 주자로 성장한다. 경묵당은 사설 서화 교육기관 역할을 하는 것에만 머물지 않았다. 스승과 제자가 함께 밀려드는 그림 수요에 집단적으로 대응했다. 안중식의 제자들은 전통적인 미술 교육 방식대로 스승의 그림을 임모하며 배웠다. 그래서 스승에게 그림 주문이 몰리면 대필을 해줄 수 있었다.

다양하게 갖춘 체본•과 초본•은 주로 교육 도구로 쓰였는데 다량 생산을 위한 도구로 활용되어 상업적인 효과를 거두는 데 일조했다.[129] 경묵당에서 사용했던 〈고사관하도高士觀荷圖〉 초본과 이를 활용한 최우석의 〈고사관하도〉를 보면 이해할 수 있다. 초본을 활용하면 비슷한 그림을 쉽게 반복 제작할 수 있어 주문이 밀리더라도 빨리 소화하는 게 가능했다.[130] 초본을 그릴 때는 노루지에 기름을 먹인 유지를 사용했다. 유지는 먹으로 밑그림을 그리다가 잘못 그린 부분이 있으면 물로 닦아서 그것을 수정할 수 있다. 주문에 응하기 위해 한 번 제작된 초본을 재사용하기도 했다.

안중식은 《시중화》, 《해상명인화고》 등 중국에서 수입한 화보를 사용했을 뿐 아니라 직접 《심전화보心田畫譜》라는 화보를 만들기도 했다.[131] 《심전화보》는 1913년부터 1916년 사이에 그린 서화 26점을 화목별·화풍별로 선별하여 사진을 찍은 뒤 이를 흑색도판 사대배판四大倍版 크기로 엮은 사진집이다. 개인 화보집을 제작한 것은 상하이 여행에서 영향을 받은 때문이었다. 청나라의 해상화파 화가 마도馬濤가 1885년에 제작한 화보집 《시중화》는 석판화 인쇄 방식을 채택했다. 이와 달리 안중식은 〈노안도〉와 〈노안도〉 유리건판•이 보여주듯 사진집 형식으로 화보를 만들었다. 이는 1910년대에 사진 촬영이 보편화

¹ 최우석, 〈고사관하도〉.

² 〈고사관하도 초본〉, 연대미상, 종이에 수묵, 62.0×45.8㎝.
　출처: 고려대학교박물관, 《근대 서화의 요람, 경묵당》, 고려대학교박물관, 2009, 52·53쪽.

³ 《심전화보》 유리건판 중 〈노안도〉, 연대 미상, 21.5×16.4㎝, 안일환 소장.

⁴ 안중식, 〈노안도〉, 연대 미상, 비단에 수묵담채, 133.5×50.0㎝, 학고재갤러리 제공.

미술시장의
탄생

된 데 따른 것으로 보인다.[132]

화보를 이용하면 창의적이기보다는 도식적인 그림이 나올 수밖에 없다. 반면, 인기 장르의 그림을 손쉽게 제작할 수 있는 이점도 있다. 중국화보는 과거에도 활용했지만 부분적으로 차용했다. 그러나 이 시기에는 거의 복제하는 수준으로 화보를 이용했다. 이는 화보 이용이 교육을 위한 목적 못지않게 판매에 목적이 있었음을 보여준다. 중국 화보를 활용해 경묵당에서 그린 〈연거귀원도 습작〉은 인물의 포즈가 복사한 듯 똑같다(89쪽 참고).[133]

《고씨화보顧氏畵譜》, 《개자원화보芥子園畵譜》 등 중국 화보가 유입된 17세기 이후 조선의 화가들은 일반적으로 이런 화보를 참고해 그림을 그렸다. 예컨대 김홍도의 〈마상청앵도〉 속 말 탄 선비를 보자. 말은 자주 구경하기가 어렵다. 따라서 조선의 화가들은 화보에 나오는 말을 열심히 따라 그리곤 했다. 김홍도 또한 화보 그림을 활용하면서도 창작성을 가미했다. 그런 선배 세대와 달리 19세기 말에서 20세기 초반의 화가들은 단순 임모에 그치는 경향이 강했다.

경묵당은 1919년 안중식이 타계하면서 운영이 중단되었는데, 그때까지 경묵당에서는 중국 고사에 나오는 인물화(고사인물화)나 도교나 불교 경전에 나오는 인물화(도석인물화), 꽃과 새·동물이 나오는 그림(화조영모화), 꽃병에 꽃이 꽂혀 있는 정물화(기명절지화) 등을 주로 가르쳤다. 선비들 취향의 고고한 전통 산수화가 아니라 시중의 입맛에 편승한, 세속화되고 상업화된 장르가 주로 제작되었던 것이다. 〈궐어도鱖魚圖〉를 체본으로 활용하여 다수 제작한 궐어도가 그런 예다. 〈궐어도〉는 '쏘가리 궐鱖'이 '궁궐 궐闕'과 음이 같아 과거에 급제해 궁궐

안중식이 제작한 《심전화보》 표지, 25.7×17.2cm.
출처: 고려대학교박물관, 《근대 서화의 요람, 경
묵당》, 31쪽.

작자 미상, 〈궐어도〉 체본, 연대 미상, 종이
에 수묵, 24.7×35.4cm. 출처: 고려대학교박
물관, 《근대 서화의 요람, 경묵당》, 56쪽.

김은호, 〈궐어도〉, 종이에 담채, 26.7×35.4cm(왼쪽), 변관식, 〈유어도〉, 종이에 담채, 34×36cm(오른쪽).
선문대학교박물관 소장.

미술시장의
탄생

에 들어간다는 의미로 해석되어 대중의 사랑을 받았다. 또 장수를 상징하는 괴석 및 영화榮華와 강녕을 상징하는 꿩을 함께 그린 길상화, 복숭아를 훔쳐 먹어 장수했다고 전해지는 동방삭을 그린 그림, 용맹스러운 매가 재앙을 막는다고 하여 애호됐던 추응도 등이 인기가 있었다.[134] 인물화 역시 통속적이면서 주제 면에서도 이해하기 쉬워 민간에 널리 전해졌던 고사인물화가 중국 체본을 바탕 삼아 그려졌다.

안중식과 쌍벽을 이뤘던 조석진의 자택도 문하생들이 기거하며 그림을 배우는 공간이 되었다. 북묘• 바로 앞에 있던 조석진의 집에는 그림을 배우겠다는 학생들이 몰려들었다.[135] 조석진은 도화서에 들어간 조선의 마지막 화원이었다. 충북 영춘군수永春郡守로 있던 1902년에는 안중식과 함께 고종의 어진 제작 화사畫師로 선발되는 등 실력을 인정받은 대가였다.

북묘北廟: 1883년 관우를 섬기기 위해 옛 혜화전문 학교 자리에 건립된 사당.

화숙, 즉 유명 서화가가 차린 사설 아카데미는 1922년부터 조선미술전람회가 개최되면서 더욱 활성화된다. 대표적인 것이 김은호가 1920년대 후반부터 운영한 낙청헌화숙絡靑軒畵塾과 이상범이 1933년경 자택에 개설한 청전화숙靑田畵塾이다.[136] 조선미술전람회는 조선총독부가 주최한 서화 공모전인데, 공모전에 입선하기 위한 루트로 사설 아카데미의 인기가 높아진 것이다. 공모전을 둘러싼 경쟁이 치열해짐에 따라 화숙 출신들이 사단을 형성하며 조선미전을 독식해 사회적 비판을 받기도 했다.[137]

화숙의 등장은 일본의 영향도 크게 받은 것으로 보인다. 안중식은 중국과 일본을 여행하며 견문을 넓혔는데, 특히 일본을 여행하면서 들여다본 화숙과 국내 거주 일본인 화가들이 운영하는 화숙에서 아

이디어를 얻은 것으로 추측된다. 안중식은 일본에서 2년간 체류하고 1901년 귀국하자마자 개인 화숙을 열었다. 당시 일본 화단은 메이지 정부가 실시한 개혁 정책의 여파로 다양한 미술운동이 전개되었다. 여러 군소 집단이 활발하게 미술단체를 조직했고, 화가들은 저마다 개인 화숙을 열어 제자를 양성했다.[138] 어느새 나이 마흔이 된 시점이었다. 안중식도 후진 양성을 고민하며 일본에서 얻은 경험을 떠올렸을지 모르겠다.

한국으로 이주해 온 일본인 화가들은 화숙을 차리고 강습소를 만들었다. 그들은 공무원, 도화교사, 조선미술전람회 심사위원 등 다양한 목적으로 한국을 찾았다. 1900년대에 내한한 일본인 화가들은 대부분 보통학교 도화교사로 왔다. 1910년 한일합병 이후 내한한 화가들은 궁궐에 일본화 벽화를 그리거나 어진을 그리는 등 황실 업무에 동원되기도 했다. 미술연구가 황정수는 《일본 화가들 조선을 그리다》에서 일본인 화가의 영향력에 대해 "(이 시기) 한국 화단을 움직인 이들의 반은 일본인 화가"라고 서술하기도 했다. 그들은 한국 화가들과 교유하며 서로 영향을 주고받았다.

1904년에 내한해 일본인 화가들의 구심점 역할을 했던 시미즈 도운淸水東雲(1869?~1929?)은 자신이 체류했던 1920년대까지 서울에서 사진관을 운영했다. 또 화숙을 차려 제자를 길렀다. 그는 1911년경 한국에 체재하던 일본인들과 '조선미술협회'를 창립할 정도로 사교성이 있었다. 1918년에는 안중식이 자신의 화숙인 경묵당에서 휘호회揮毫會를 열 때 다른 일본인 화가 마스다 교쿠조益田玉城와 함께 참여하기도 했다. 이날 행사에는 조석진·김규진·이완용·이도영도 참석했

다.[139]

1902년 내한해 1915년 귀국한 아마쿠사 신라이天草神來(1872~1917)
도 일본인들이 모여 살던 남산 기슭에 화실을 차렸다. 그 역시 안중
식·조석진·김응원과 교류하며 한국 화단에 이름이 알려져 있었다.[140]

한국인 화가와 일본인 화가 사이에 합작도 이뤄지고 있었다. 1915

고희동·안중식·이마무라 운레이 합작 수묵화. 왼쪽부터 고희동, 〈만세지萬歲芝〉, 143×44.0cm, 안중식,
〈육순고수六旬高壽〉, 143.9×44.2cm, 이마무라 운레이, 〈노순영발老筍英〉, 142.7×44.1cm. 1915년 한국
과 일본의 화가들이 서화가 안종원의 모친 육순을 축하하기 위해 그린 그림들로 각각 장수와 재물을 상
징하는 영지버섯과 두꺼비, 괴석, 죽순을 그렸다. 출처: 고려대학교박물관, 《근대 서화의 요람, 경묵당》,
126쪽.

년 안종원安鍾元(1877~1951) 모친의 육순을 축하하는 자리에서 안중식과 그의 제자인 고희동, 일본인 화가 이마무라 운레이今村雲嶺 등 3명이 장수와 부귀를 상징하는 괴석, 죽순, 영지버섯과 두꺼비를 나누어 그린 수묵화를 선보였다. 이마무라는 여학교 교사로 재직 중 1906년 시미즈 도운의 문하에 입문했던 화가였다.[141]

이처럼 시국과는 무관하게 한국인 화가와 일본인 화가들은 서로 교유했다. 이는 친교 공간을 넘어 제자 양성에 주안점을 뒀던 일본인들의 화숙 문화에 한국인 화가들이 영감을 받았을 가능성을 시사한다.

1911년 전통 서화가들이 중심이 되어 경성서화미술원을 발족시킨다. 경성서화미술원은 개인 화숙이 집단화되고 체계화된 형태라고 보면 된다. 문인화가 윤영기尹永基가 1911년 3월 서울 중학동에 세웠고, 1912년 그가 퇴진한 뒤에는 서화미술회로 새롭게 출발했다. 서화미술회는 서·화 전문 3년 교육과정을 갖추고, 모집한 청소년 학생에게 전통적 필법을 지도했다. 교수진은 당대에 쌍벽을 이루던 대가 안중식과 조석진을 중심으로, 서예가 정대유, 서화가 강진희, 묵란 전문의 김응원, 수묵화가 강필주가 주 교수로 참여했고, 안중식의 제자 이도영이 보조교사로 활동했다.[142] 1기생으로 오일영吳一英(1892~1960), 이용우李用雨(1902~1952), 이한복李漢福(1897~1940), 이용걸李容傑을, 2기생으로 김은호를 배출했다.

서화미술회는 강습기관이었지만 작품의 전시와 판매도 겸했다. 그렇기 때문에 직업화가들이 작품을 팔아 생존하기 위해 혁신을 한 결과로 볼 수 있다. 서화미술회는 경성서화미술원 시절부터 진열실을 병설하고 이곳에서 '조선 고래의 서화 골동품을 진열하여 동호자의

관람에 제공'했다. 이어 1913년에는 국취루에서 첫 공식 전람회를 가졌다.[143] 서화미술회 전람회에 출품된 110여 점과 함께 서화가들이 즉석에서 붓으로 쓴 글씨와 그림도 모두 판매 대상이었다. 마케팅 능력도 돋보였다. 전람회에 총독부 관리들과 귀족, 지역 유지 등을 무료로 초청함으로써 미래의 컬렉터를 관리하는 수완을 선보이기도 했다. 《매일신보》 1913년 6월 3일 자에 실린 기사에 따르면 교원들과 학생들의 작품은 상당한 값으로 팔렸다.

화가들의 사설 서화 교육기관 건립은 1910년을 전후해 유행처럼 번졌다. 서울에는 1907년 서화가 김규진과 김유탁이 교육서화관을 세웠다. 김규진은 1915년 단독으로 서화연구회를 설립하기도 했다.[144] 지방에는 1914년 평양에 기성서화회가, 1922년 대구에 교남서화연구회가 생겼다. 이들 사설 서화 교육기관 역시 작품을 전시하고 판매하는 공간 역할을 했다.

김규진은 고금서화관 내에 부설한 서화연구회에서 교본으로 《화법진결畵法眞訣》, 《난죽보蘭竹譜》, 《육체필론六體筆論》을 편저, 출판해서 사용했다.[145] 서화연구회는 서화미술회와 마찬가지로 서과書科와 화과畵科를 갖춘 3년제 과정으로 운영됐다. 서화미술회 이름을 내건 전시가 지속적으로 열려 작품이 팔렸으니 교육기관이면서 화랑의 역할을 한 셈이었다.

미술 생산자인 화가가 미술 중개 영역에 뛰어드는 것은 근대 미술시장 형성기에 나타나는 과도기적인 특성이었다. 업종의 전문화가 이루어지기 전이라 그림을 제작하는 사람들이 스스로 판매까지 맡는 부담을 져야 했다.

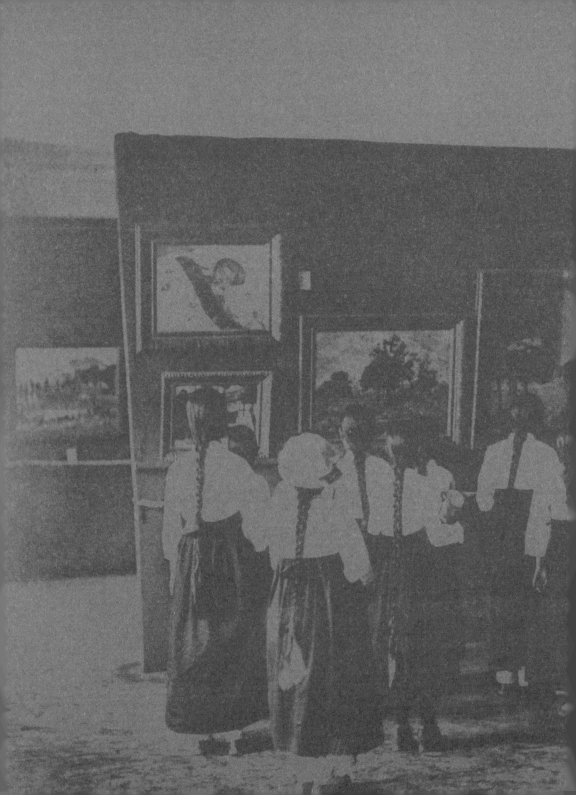

3 [부]

'문화통치' 시대

————

1920년대

1919년 3·1만세운동은 일제의 한반도 정책이 무단통치에서 문화통치로 바뀌는 분수령이 되었다. 문화통치의 산물로 1922년부터 조선총독부가 주최하여 시작된 조선미술전람회는 1920년대를 가히 '전람회의 시대'로 특징짓는 기폭제가 되었다. 앞서 민간에서도 최대 미술단체인 서화협회가 주최한 서화협회전람회가 1921년부터 시작했는데, 여기에 관전인 조선미술전람회가 가세하며 전람회는 보편적인 미술 관람 형식으로 자리 잡게 되었다.

특히 신진작가 등용문인 조선미술전람회는 관전이 갖는 권위로 인해 이른바 '선전鮮展 스타일'을 낳으며 일제가 피지배 민족을 순응시키는 통치 기제로 활용되었다. 개인전도 활발하게 열렸는데, 일본 유학파 2세대에 의해 서양화 개인전이 본격적으로 등장한 것도 이 시기다.

일본의 통치가 10년을 넘기면서 미술 수요층에서도 슬슬 손바뀜이 일어나기 시작했다. 초기 고려자기 수집가층이 사망하거나 본국으로 귀국하면서 물러나자 신규 수장가층이 시장에 진입했다. 이에 따라 고미술시장의 파이가 커졌고 이를 겨냥해 골동상들이 연합해 만든 경성미술구락부가 생겼다. 경성미술구락부는 주식회사 형태를 취하고 주기적으로 경매를 하면서 경매 도록과 진위 감정서까지 발행하는 근대적 시스템을 갖췄다.

경성미술구락부 운영 초기 조선백자는 수요가 형성되어 있지 않아 가격이 너무 저렴했다. 조선백자의 미적 가치를 '발견'한 주역은 야나기 무네요시와 아사카와 노리타카, 아사카와 다쿠미 등 일본 지식인이었다. 이들은 조선백자에 미술의 아우라를 입힘으로써 1930년대 조선백자 붐을 여는 단초를 제공했다.

그들보다 상류층 사람들이 그림을 샀기 때문이며, 그림으로 집안을 꾸미면 고상하게 보였기 때문이며, 또한 그림을 샀다가도 되팔 수가 있었기 때문이다.

헝가리 태생의 예술사회학자 아르놀트 하우저가 쓴《문학과 예술의 사회사》2권에 나오는 글이다. 그는 17세기 네덜란드에서 미술품 구매가 성행했던 배경을 이렇게 요약했다. 그림의 구매는 집안을 장식하고 투자를 하려는 목적도 있지만 근저에는 상류층을 모방하려는 심리가 작동하고 있음을 하우저는 간파했다.

마찬가지로 프랑스 사회학자 부르디외는 "부르주아 계급의 취향은 경제적 풍요로움에서 유래하며, 중간계급의 취향은 탁월해지고 싶은 욕망에서 시작되고, 민중계급의 취향은 필요로부터의 거리(즉 경제적 빈곤)에 근거한다"고 했다.[1] 부르디외에 따르면 사람들은 프랑스 대혁명으로 신분제 사회가 사라져서 자유민주주의 이념 아래 평등하게 살고 있다고 생각하지만, 실제로는 여전히 사회적 계급과 신분제가 존

재한다. 신분적·계급적 질서는 사람들의 생활세계에 스며들어 있다. 일상의 취향과 기호, 교양이 사람들의 계급을 상징적으로 드러낸다. 부르디외는 이것을 '아비투스habitus'라고 명명했다.[2] 사람들이 취향을 통해 부와 개인의 탁월함을 과시하는 전형적인 방식이 예술품 구매다.[3]

부르디외가 설파했듯이, 취향의 차이에 근거한 '신분적 구별 짓기'는 1920년대 식민지 조선에도 대입될 수 있다. 10년이면 강산이 변한다고 했다. 1920년대면 일본이 1905년 을사늑약을 체결해서 조선의 지배권을 뺏은 지 15년이 넘어선 시점이었다.

식민지 한국의 대다수 서민들은 집안을 꾸밀 때 지전에서 저렴한 민화를 구입하는 선에서 만족했다. 반면 상대적으로 안정적인 직업에 종사해 경제적 여력을 갖춘 일본인들은 고가의 서화를 구매하고자 했다. 〈표 3-1〉에서 보듯 당시 인기 있던 해강 김규진의 작품을 사간 주요 컬렉터는 일본인들이었다.[4] 일본인들은 한국의 당대 인기 서화가의 작품을 구입하며 두터운 수요층을 형성했다.

식민지 한국에 사는 일본인의 중간층은 식민통치를 직간접적으로 지원하는 조선총독부 등의 관공서에서 일하거나 조선은행·식산은행 등의 금융기관에 종사하거나 대학 등 교육기관에서 교수로 재직하거나 전문직으로 통했던 의사와 변호사로 일했다. 일본에서는 미천한 신분이었다가 일확천금을 노리고 건너 온 조선에서 벼락 성공한 사업가들도 있었다.

1920년대에 중상류층이 어느 정도로 두터워졌는지에 대해서는 정확한 통계를 찾기가 쉽지 않다. 그래도 미술시장에서 유의미한 수요

자로서 중상류층의 규모를 보여주는 지표들은 있다. 식민지 한국에서 대표적인 중상류층 직업군이었던 의사, 교수, 고등관료 등의 수치 변화를 보는 것이다. 전국의 의사 수는 1908년 266명에서 1913년 616명, 1929년 1,515명, 1936년 2,391명으로 급증한다. 치과의사 수는 전국 통계는 확인되지 않지만, 경성만 보면 1914년 5명에서 1924년 22명으로 4배 이상 증가한다.[5] 1924년 이전까지 식민지 조선에서 전문학교 이상의 '공인된' 8개 고등교육기관(관립 5개, 사립 3개), 즉 전문학교에서 가르쳤던 '교수'들은 전임과 비전임을 합해 180명 정도였다.[6] 1926년에는 '식민지 최고의 학부' 경성제국대학이 생겨났다. 경성제대 교수는 개교 당시의 30여 명(조교수 포함)에서 체제가 정비된 뒤 170명 정도로 늘어났다. 1925년 조선총독부 관료 중 주임관 이상의 고등관료도 1,231명에 달했다.[7]

〈표 3–1〉 김규진 작품 일본인 구입 사례

일자	주문 내용	청탁자	작품값
1922. 2. 25	서예 작품 5폭	금강산 온정리 석공 스즈키 긴지銓木銀次	25원
1922. 2. 26	편액 글씨 2매	오사카 사람 호리베 료시치掘部良七	–
1922. 3. 25	금강산 유람시 5폭	금강산 온정리 석공 스즈키 긴지	25원
1922. 3. 26	편액 글씨 2폭	오사카 사람 호리베 료시치	20원
1922. 8. 5	글씨 5점	나카무라中村	–
1922. 8. 9	–	이타바시板橋菊杉	180원
1922. 9. 1	예서와 초서 묵죽	오카노岡野 사법대신	–
1922. 12. 7	묵죽 4매	야마기시山岸	20원
1923. 2. 4	횡서 1폭	호리가, 염장회사 직원	–
1923. 3. 15	묵죽 3~4매	일본인 3~4명	–
1923. 4. 25	글씨 3매	평양 기무라	–
1923. 5. 31	조선미전 출품한 8폭 17체 병풍	일본 황실에서 매입	1,700원

일부에 지나지 않지만, 한국인 가운데서도 식민지 지배체제에 편입해 관리로 일하거나 의사, 치과의사 등 전문직에 종사하며 중간층에 편입한 이들이 나타났다. 이들은 모두 경제력 측면에서 잠재적인 미술시장 수요자였다.

이들 중상류층은 일본인 최고 통치층의 고려청자 애호문화를 모방하고픈 욕망을 가지고 있었다. 모방심리는 수요의 확산을 부른다. 미술시장 수요층의 확대는 당시 최고의 예술품 고려청자의 인기 확대, 그에 따른 가격 상승과 품귀 현상으로 이어졌다. 1922년 설립된 미술품 경매회사인 경성미술구락부에서 고려청자는 경매에 나오기도 전에 다 팔릴 정도로 인기가 있는 품목이었다.

반면 조선백자는 1930년대 초까지만 해도 특출난 진품이 아닐 경우 10원 전후로 거래되었다.[8] 경성미술구락부 사장을 지낸 사사키 초지도 다이쇼시기(1912~1926)에는 조선백자는 가격이 너무 저렴해서 이를 찾는 이가 없을 정도였다고 전한다.

조선백자는 1920년대 후반부터 부상하기 시작했다. 미술시장의 후발 수요자를 위해 '만들어진 대체재'로서의 성격을 갖는 것이라고 이해해도 될 듯하다.[9] 고려청자는 1920년대에 이르면 이미 가격이 너무 뛰어서 일본인 지식인, 전문직 종사자, 화이트칼라층 등 중산층은 구매하기 어려운 미술품이 됐다. 이런 가격 장벽은 성격이 다른 두 가지 방향의 '대체수요'를 창출했다. 하나는 한국에 살았던 일본인 제작자들이 만든 청자 모방품이고 다른 하나는 일본의 지식인층이 새롭게 '발견한' 조선백자다.

조선백자가 일상의 물건에서 아연 예술품으로 변해가는 과정에는,

고려청자를 소유할 수 없는 일본인 식자층을 포함한 중간층의 경제적인 좌절감과 함께 대체재를 통해서라도 욕망을 충족하고자 하는 전략이 자리잡고 있었다.

조선백자를 수집했던 일본인이나 조선인은 공무원, 금융인, 상공업인, 교수 등으로 직업이 다양하다. 시미즈 코즈淸水辛次는 1916년 이후부터 조선총독부 철도국에 근무하다가 조선철도주식회사 전무로 승진한 사람으로, 이화여대박물관 소장 국보 제107호 〈백자철사포도문항아리〉를 초기에 소장했다. 그는 2차 세계대전 후 일본으로 떠나면서 이 항아리를 믿을 만한 직원에게 맡겼는데 그 직원의 아들이 몰래 내다판 것으로 전해진다. 이 항아리는 이후 장택상의 소유가 되었다가 김활란 당시 이대 총장의 수중으로 넘어가면서 이대박물관의 소장품이 되었다.[10] 당시 조선총독부에서 편집한 《조선고적도보》 제15권 〈이조자기〉 편에 시미즈 코즈의 소장품이 적지 않게 수록되어 있다. 저축은행 전무였던 시라이시 간키치白石寬吉, 본정 입구에서 대판옥호서점을 운영했던 나이토 사다이치內藤貞一郎, 주식·미두시장을 주름잡았던 닛타新田와 아키야마秋山, 시멘트주

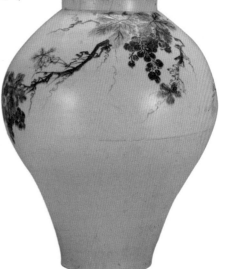

〈백자철사포도문항아리〉(국보 제107호), 조선 후기, 높이 53.3cm, 입지름 19.4cm, 밑지름 18.6cm, 이화여자대학교박물관 소장.

식회사에서 일했던 아사노淺野, 인천의 정미업자 스즈 시게루鈴茂, 원
산의 운단●업자 미요시三由 등 10여 명의 일본인들이 조선백자 애호가 ◆ 운단雲丹: 성게알.
로 거론된다.[11]

　의사 집단과 교수 집단에서도 미술품 수집 열기가 높았다. 의사였
던 박병래는 "서울에 거주하던 일본인 인텔리, 특히 경성제국대학에
근무하는 일본인 교수는 꼭 무엇이든지 자기 취향에 맞게 서화나 골
동을 다 수집하는 터"라고 회고했다.[12]

　백자가 예술품이 된 것은 고려청자와 마찬가지로 예술품의 아우라
가 입혀진 덕분이다. 고려청자에 비하면 헐값이었고 문방구나 제수품
으로 쓰이던 조선백자가 예술품의 지위를 획득하는 과정에서는 일본
인 식자층이 이론적인 지원을 했다.

　백자가 인기를 얻는 과정을 이야기할 때 우리가 기억해야 할 인물
들이 있다. 야나기 무네요시柳宗悅(1889~1961)와 아사카와 노리타카·
아사카와 다쿠미淺川巧(1891~1931) 형제 등 세 사람이다. 이들 일본인
중산층 지식인들은 고려청자는 예술품, 조선백자는 실용품이라며 고
려청자를 우위에 두는 지배층의 미학적 가치를 전복시켰다. 이들은
조선백자를 실용품인 차 도구로서가 아니라 미술품을 대하는 태도로
감상해야 한다고 주장했다.[13]

　조선백자의 미적 가치를 '발견'한 사람이라 불리는 아사카와 형제
는 누구인가. 형 노리타카는 일본에서 교사로 일하다가 1913년 5월
조선으로 건너왔으며, 남대문보통학교 교장을 지냈다. 그는 처음에는
조각을 했고, 조각으로 조선미전에서 특선도 했다.[14] 조선의 도자기
에 심취한 그는 백자를 연구하기 위해 전국의 가마터를 돌아본 후《이

208

조의 도자李朝陶磁名考》를 저술했다. 노리타카는 경성의 한 고물상에서 본 백자 항아리에 매혹된 것을 계기로 '조선 도자기 귀신'이라는 별명이 붙을 정도로 조선백자에 빠져 살았다.[15]

동생 다쿠미도 같은 해 조선으로 건너왔고, 조선총독부 농상공부 산림과에서 근무했다.[16] 형의 영향을 받아 조선백자에 빠진 다쿠미는 《이조도자명고》를 썼다. 소반 연구서인 《이조의 선膳》도 저술했다. 그는 《이조도자명고》에서 조선의 막사발에 대해 "일본의 다도인들이 미칠 듯이 좋아하는 아름다운 찻잔도 조선 사람이 늘 사용하는 밥그릇 중에서 선택된 것이고, 또 명공名工조차도 그 앞에서는 자신의 능력 부족을 탄식할 만큼 훌륭한 그릇도 근원을 따져보면 당시에는 흔해 빠진 양념단지였다는 점 등을 가능한 한 분명히 해두어야 한다"며 찬탄했다.[17]

야나기 무네요시는 누구도 주목하지 않았던 조선백자의 아름다움을 '발견'한 민예운동가로 평가받는다. 동시에 조선백자를 '비애의 미'로 규정함으로써 일제의 식민지 문화통치 이데올로그라는 비판도 받고 있는 인물이다. 그런 그에게 백자의 아름다움에 눈뜨게 해준 이가 아사카와 형제였다. 야나기는 이렇게 고백했다.

두 번째로는 1914년에 조선에 있던 아사카와 노리타카 군이 우리 집으로 로댕의 조각을 보러 왔을 때 선물로 〈육각면추초문秋草文 청화백자 항아리〉를 갖고 왔다. 이것들이 계기가 되어 나는 조선시대 도자기에 마음이 끌리게 되었다.[18]

아사카와 노리타카도 회고록에서 비슷한 증언을 했다.

다이쇼 6년(1916) 여름이라 생각된다. 야나기 무네요시가 조선에 왔다. …… 전년에 야나기 씨를 지바현千葉縣 아비코我孫子의 거처로 방문했을 때, 조선 자기 몇 점을 드린 것이 계기가 되었다. 야나기 씨는 매우 열을 올리게 되어 부산에서 철사鐵砂 항아리를 한 개 사고 …… 경성(서울)에 도착해서는 매일 여름 뙤약볕 아래에서 골동품을 뒤지기 시작했다. 이 것이 내 아우 다쿠미에게 전염되어 우리는 차츰차츰 흥미를 더해갔으 나, 주위에서는 서생●의 장난감이라며 차가운 시선으로 보았다. 그로부 터 5, 6년은 실제로 학생의 장난감 같은 가격으로 골동상점에 진열되어 있었다. …… 다이쇼 11년(1922) 가을, 잡지《시라카바白樺》에〈이조도기 호李朝陶器壺〉를 내고, 또 나와 야나기 씨 등의 발의로 조선민족미술관

● 서생書生: 학생.

야나기 무네요시(가운데)와 아사카와 노리타카(맨 왼쪽)가 1922년 서울에서 개최한 조선도자전람회.
《매일신보》 1922년 10월 6일. 기사에서는 '역사적 기교적 진열한 이조도기전람회'라고 소개했다.
1922년 10월 5일부터 7일까지 황금정 조선귀족회관에서 열렸다.

미술시장의
탄생

이 창설되고, 도쿄에서 조선도기전람회가 열리는 등 점점 그 가치를 인정받게 되었다.[19]

조선백자와 처음 만난 지 10년이 지나며 야나기는 조선백자의 아름다움을 알리는 최고의 전도사가 된다. 1922년에 쓴 〈조선의 예술〉이라는 글에서는 "조선이 아주 먼 과거에만 훌륭한 예술과 문화를 가졌다고 생각해선 안 된다. 고려시대는 고려자기로서 불멸한 시대가 아니었던가. 그런데 심지어 나는 조선시대에도 많은 불멸의 작품을 목격했다. 목조각과 자기 중에서 몇 작품은 진정으로 영구히 지속될 만한 것이었다"며 조선백자의 예술미를 설파한다.[20]

킴 브란트가 지적했듯이, 이들의 조선백자 수집열을 일본에서 유행했던 다도 미학이 확장된 결과라고만 설명하는 것은 한계가 있다. 그 근저에는 자신들의 경제력으로는 고려자기를 구매할 수 없는 현실적 좌절을 '대체재'로 보완하려는 욕망이 자리잡고 있기 때문이다.

아사카와를 비롯한 조선 거주 일본인들은 하급 공무원이거나 월급쟁이, 학자, 작가, 교사, 예술가들이었다. 고려청자를 구입할 여력이 없었다. 애초 이들도 고려청자를 구입하고 싶어 했다. 도자기 권위자로 알려진 아카보시 고로는 경성에서 '골동품 사냥'에 나선 초창기 시절 '아사카와처럼' 고려청자에 매료되었지만 고려청자의 엄청난 가격을 감당할 수 없었다고 회고한다. 조선백자는 이 같은 그들의 좌절된 욕망을 채워줄 수 있는 대체품이었다. 값도 싸고 구하기도 쉬웠기 때문이다.[21]

야나기 역시 백자를 수집하기 전에는 고려청자에 관심을 보였다.[22]

그가 적극적으로 조선백자 수집에 나선 것은 1920년대에 접어 들면서부터다. 그가 수집한 백자에는 〈백자동화조문호白磁銅畫鳥文壺〉, 〈백자청화초화문호〉, 〈백자철화연화문호〉, 〈백자청화동채목단문호〉, 〈분청박지문粉靑剝地文술항아리〉, 〈백자철화쌍학문연적〉, 〈백자청화어형연적白磁靑畫魚形硯滴〉 등이 있다.[23]

야나기 일파는 조선백자를 수집만 한 것이 아니라 자신들의 지식을 활용하여 담론을 만들었다. 이들은 조선백자 전시까지 열며 '백자 우위론'을 전파했다.[24] 그 결과 "고려자기에 비해 이조 자기가 뒤떨어져 있으며, 고려자기는 미술이고 이조백자는 실용"이라는 관료층의 인식을 전복시킬 수 있었다.

야나기는 조선의 백자를 '비애의 미'로 해석하며 한국인의 수동성을 강조했다. 이런 오리엔탈리즘적 시선은 일본 식민지 통치층에서도 수용이 가능한 미학이었다. 이 시기 일제가 동원한 학자들의 조선사 연구는 조선은 독자적으로 발전하는 게 불가능했다는 데 초점이 맞춰져 있었고, 야나기의 '비애의 미'는 이런 시각에 부합했다. 조선백자와 비애의 미는 일제의 식민통치를 필연적인 것으로 생각하도록 내면화하는 담론이었다.[25]

미술시장의
탄생

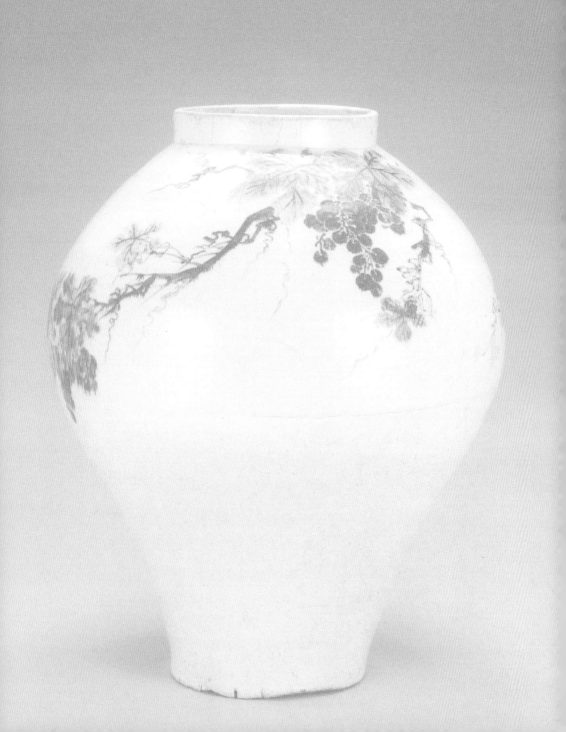

09 '경성의 크리스티'
경성미술구락부

현 서울시 중구 남산동 2
가 1번지 프린스호텔 자리.

1922년 9월, 서울 남촌南村 소화통 남산 언덕바지•에 2층 양옥건물
이 들어선다.[26] 바로 일제강점기 최대 고미술품 경매회사인 경성미술
구락부京城美術俱樂部다. 계단을 올라가면 유럽식 테라스가 있는 반서
양식 건물이었다. 대경매가 열리는 달이면 전국에서 몰려든 사람들로
북적거렸다.

조선백자 수장가였던 의사 박병래는 경매가 열리는 날의 풍경을 이
렇게 묘사했다.[27]

드나드는 사람들도 가지각색, 한복 차림의 점잖은 신사가 있는가 하면
양복 차림에 검은 여행 가방을 든 상인 같아 보이는 이도 있고, 그런가
하면 일본식 하오리 하카마를 차려입은 나이 듬직해 보이는 일본인 노
신사들도 많이 보였다. 이 사람들은 모두 서울은 물론 지방 각 도시에
서 몰려든 당대 손꼽히는 골동품 수장가와 상인들이다.

1920년대의 미술시장에 대해 이야기하려면 일본인 골동상인들이

연합해 설립한 고미술품 경매회사 경성미술구락부를 빼놓아서는 안 된다. 경성미술구락부는 미술품 경매회사의 대명사 격인 소더비와 크리스티의 한국판이라고 할 수 있다.●

1906년 도굴된 고려청자를 거래할 목적으로 서울에서 일본인 골동품 상점과 고미술 경매소가 우후죽순 생겨날 때만 해도 골동상들은 국내 거주자뿐만 아니라 일본에 거주하는 도자기 애호가를 겨냥한 측면이 있었다. 개성에서 도굴된 고려청자가 일본인 골동상을 거쳐 해외로 팔려 나갔던 것이다. 1910년 일본 도쿄에서 현지 고객에게 팔기 위해 고려자기 전람회가 열렸을 정도로 해외 수요가 컸다.[28]

경성미술구락부의 출범은 국내 거주 일본인 수요층이 확산됨에 따라 골동상들이 한국도 충분히 시장성이 있다고 판단을 내린 결과물이다. 1910년대까지의 초기 경매시장은 도굴을 통해 물품이 대량 공급되는 도매 성격을 띠었다. 고분의 수가 한정된 만큼 고려청자의 공급

● 소더비는 1744년에, 크리스티는 1766년에 영국 런던에서 출발한 미술품 경매회사의 양대 산맥이다.

1942년 개축된 경성미술구락부 전경(왼쪽). 1942년 개축 당시 한 자리에 모인 경성미술구락부 운영진들(오른쪽). 앞줄 오른쪽에서 두 번째가 사장 사사키 초지, 그 뒤가 간송 전형필에게 도움을 줬던 신보 기조 상무다. 김상엽 제공.

도 한계에 다다를 수밖에 없었다. 수요자가 크게 늘어나면서 고려청자 시장은 서서히 공급 우위에서 수요 우위로 역전되었다. 이런 상황에서 초기 고려자기 수집가층이 사망이나 본국 귀국으로 시장에서 퇴조하고, 신규 수장가층이 시장에 진입했다. 이에 따라 재판매 물품에 대한 수급 요인이 생겨나는 등 수집가층의 세대교체는 미술시장 환경을 바꾸어갔다.

경성미술구락부의 성쇠는 당시의 이런 미술시장 환경 변화를 잘 보여준다는 점에서 고찰할 필요가 있다. 일본인 중대형 골동상점들이 힘을 합쳐 설립한 경성미술구락부는 경매 행사를 활발하게 열면서 고미술품 시장의 유행을 이끌고, 각 미술품의 낙찰가를 통해 기준 가격을 제시하는 등 미술시장에 많은 영향을 끼쳤다.

경성미술구락부 설립 초반인 1920년대는 고려청자가 무분별하게 도굴되던 시대로 분류된다.[29] 일본인들은 고려청자를 확보하기 위해 개성을 중심으로 엄청나게 도굴하기 시작하다가 점차 그 영역을 전국적으로 넓혀갔다. 이에 따른 공급의 확대에도 불구하고 수집 열기가 뜨거워지면서 고려청자는 수요 우위의 시장이 된다. 일본인, 한국인 가릴 것 없이 수요를 겨냥해 골동품 경매시장에 뛰어들었다. 경성미술구락부가 설립된 1922년의 경우만 보더라도 고미술품 경매회사는 전국적으로 29개(조선인 11개, 일본인 18개)나 됐다.[30]

당시 고미술품 시장이 커지면서 이렇게 고미술품 경매소가 대거 생겨났다는 점을 간과해서는 안 된다. 일부 연구에서 경성미술구락부의 활약상이 지나치게 강조되면서 경성미술구락부가 당시 유일한 미술품 경매회사인 것처럼 오해되기도 한다. 실상은 달랐다. 1908년과

경성미술구락부 경매 도록. 풀로 제본된 경우가
많았지만 끈으로 제본되거나 비단으로 장정된
호화 도록도 있었다. 성북구립미술관 제공.

경매도록은 겉표지(①)에 이어 속표지에 경매일
시·장소(②), 세화인(③) 순으로 소개한 뒤 주요
한 경매물품 사진(④)을 수록했다. 김상엽 제공.

경성미술구락부에서 발행한 감정서와 그것을 풀어쓴 내용. 감정 내용을 품명, 시대, 용도로 나누고, 유
래와 추정 근거 등을 간략히 서술한 후 발급 날짜를 기록했다. 김상엽 제공.

미술시장의
탄생

1909년에는 전국에 10여 개 안팎이던 고물경매소가 1919년에는 20 개(조선인 2개, 일본인 18개)로, 1928년에는 36개(조선인 10개, 일본인 25 개, 외국인 1개)로 크게 늘어난다.[31]

한국인들이 고미술품 경매사업에 본격적으로 뛰어든 시점도 1920 년 전후로 보인다. 《동아일보》 1921년 4월 28일 자 〈고물 경매 현황〉 기사에서는 1920년 12월에 한성고물경매소, 1921년 1월에 경성고 물경매소가 경성에 문을 열었고, 3~4개소가 추가로 설립을 준비하 고 있다고 전한다. 조선인이 운영하는 경매소가 생겨나면서 조선인 골동품 행상인들은 일본인 골동상이 아닌 조선인 고물경매회사에 도 자기 등을 위탁판매하기도 했다. 기사는 당시 불황 탓에 이들 경매소 의 하루 매상이 150원, 160원에 그쳤다고 전한다.[32] 경성미술구락부 가 1922년의 매상이 저조한 것이라고 언급함에도 불구하고 1회 평균 1,955원의 매출을 올린 것에 비하면 조선인 고물경매소의 매출은 13 분의 1 수준에 머문 셈이다.[33]

조선인 골동품 경매회사의 영업실적이 저조한 것은 자본력과 영업 력이 일본인 경매회사에 뒤지고 운영 방식도 미숙했기 때문으로 보인 다. 경성미술구락부는 여러 골동품 경매회사 중 독보적인 존재였다. 해방 전까지 20년 넘게 지속적으로 영업하며 안정적인 성장을 이어 갔다. 그 이유는 주식회사 형태를 갖춰 대규모 자본 조달이 가능했고, 경매 도록 발간, 감정서 발행, 경매 정례화 등 제도적인 면에서 다른 경매소와는 비교가 되지 않는 선진 시스템으로 운영한 덕분으로 분석 된다.

설립 배경

경성미술구락부는 일본인 골동상인들이 주축이 되어 1922년 6월 5일 설립했다.[34] 부족한 재원은 일본인 토목업자들의 투자를 유치하여 해결했다. 운영을 담당하는 이사진은 고미술업자들이 맡고, 감사는 투자자들이 맡는 이원화된 구조였다. 문화통치의 일환으로 1920년 회사령이 철폐되어 회사 설립이 자유로워진 점도 경성미술구락부를 설립한 배경으로 작용했다.[35]

경성미술구락부가 들어선 남촌은 지금의 강남과 같은 신흥 부촌이었다. 서울이 개항기에 근대 도시로 출발할 때만 해도, 일본 공사관은 사대문 안에서 제일 변방이던 남산 기슭에 자리를 잡았다. 일본인들은 조선 왕조의 중심지인 종로와 경복궁 근처로 들어오지 못하고 외곽인 명동·소공동·퇴계로·충무로에서 생활했다. 러일전쟁과 을사늑약, 합일합병을 거치면서 일본인 이민이 쇄도하자 남산 기슭엔 일본인 가옥이 빼곡하게 들어차게 되었다.[36] 충무로와 명동을 아우르는 지역을 일컫는 남촌은 신흥 번화가가 되었다. 1915년 무렵에는 경성의 일본인 50퍼센트가 거주하는 곳이 되었다. 서울 부자의 80퍼센트가 일본인이었으니,[37] 경성미술구락부는 고가 미술품을 구매할 수 있는 핵심 수요층의 거주지에 자리잡은 셈이었다.

1925년판 《조선은행회사요록朝鮮銀行會社要錄》에 따르면 경성미술구락부의 설립 목적은 ▲각국의 신고서화新古書畵 골동의 위탁판매 ▲모든 종류의 집회장에 사용하는 위석대업*의 두 가지로 기재되어 있다.[38] 미술품 위탁매매, 즉 경매에 주력하면서 경매가 없는 날에는 건

* 위석대업爲席貸業: 행사장 임대업.

물 공간을 행사장으로 빌려준 것으로 보인다. 지금까지 확보된 경매 도록을 보면 미술품 위탁매매사업은 동시대 서화보다 고서화와 골동 품에 집중하고 있다. 중국·일본·인도의 미술품도 팔았지만, 한국의 고미술품 판매가 압도적이었다.[39]

경성미술구락부를 설립한 것은 고미술품 시장의 성장 가능성에 대한 확신이 있었기 때문이다. 특히 일제강점 기간이 길어지면서 조선 거주 일본인 수장가층의 세대교체가 가시화됨에 따라 재판매시장이 새롭게 형성될 것이라는 골동상인들의 상업적 감각이 작용했다.

경성미술구락부 설립을 이끈 주역인 골동품상점 취고당 주인 사사키 초지는 1915년부터 여관 등을 빌려서 골동품 경매사업에 뛰어들었던 인물이다. 그는 1918~1919년 동업자들과 공동경매소를 운영하며 상당한 수익을 거두었다. 세계대전으로 호황을 누린 1919년에는 연간 8만 원의 실적을 올리기도 했다. 연 8만 원은 경성미술구락부 초기 자본금 3만 원의 2.6배나 되는 금액이다. 매출 확대에 결정적인 기여를 한 것은 일제강점기 경성부윤•을 지냈던 가나야 미쓰루의 유품 경매였다. 이 경매를 계기로 사사키가 주변의 골동상인들에게 대규모 골동품 경매회사를 차리자고 제안해 서로 의기투합했던 것이다.[40]

컬렉터가 사망할 경우 그가 평생 모은 컬렉션이 경매시장에 한꺼번에 쏟아짐에 따라 판매고는 크게 올라간다. 아마도 사사키는 조선으로 건너온 일본인 고미술품 컬렉터 1세대의 시대가 막을 고하고 그들의 유품이 이후로도 지속적으로 나와 골동품 재판매시장의 성장을 견인할 것이라고 전망하며 경성미술구락부 창업을 구상했던 것으로 보인다.

경성부윤京城府尹: 현 서울시장.

운영 방식

경성미술구락부는 당시에는 낯선 주식회사제도를 취했다. 또 간접 입찰 방식인 세화인•제도를 택했는데, 이는 지금 국내에선 볼 수 없는 제도였다. 이런 운영 방식은 1907년 4월에 일본에 설립됐던 도쿄미술구락부를 모델로 했다.

세화인世話人: 주선인.

총 자본금은 3만 원인데, 85명의 주주가 주당 50원씩 600주를 나누어 출자했다.[41] 창업 초기 주주 가운데 고미술상은 18명에 지나지 않았다. 자금력이 부족해서 토목업자를 끌어들였기 때문이다. 이후 골동상들의 지분이 점차 늘어나 1938년에는 골동상 주주가 30여 명으로 증가하며 경성미술구락부는 명실상부한 골동상 중심의 회사로 자리를 잡는다. 전체 주주 수는 설립 당시인 1922년 83명에서 지속적으로 감소한 끝에 1940년에는 55명으로 줄었다. 이는 골동상들이 토목업자들의 지분을 인수해서 주주 구성을 골동상 중심으로 재편한 데 따른 것이다.[42] 1941년에는 자본금을 6만 원으로 증자하고 사옥도 증축하는 등 안정적인 성장세를 이어갔다.[43]

경성미술구락부는 경매 행사인 대전시회를 1년에 3~4회 계절별로 개최했다. 회원들이 각자 출품한 물건들을 서로 값을 매겨서 교환·매매하는 고미술 교환회는 거의 매일 열렸는데, 매매에 따른 세금이 이때는 부과되지 않았다.

경매는 세화인, 즉 출자를 한 골동상인(회원)만 맡았기 때문에 일반인들은 세화인을 대리인으로 내세워야 경매에 참여할 수 있었다. 주주인 골동상인을 통해야만 고려청자든, 조선백자든 미술품을 사고

팔 수 있었던 것이다. 골동상인들은 이 과정에서 낙찰 시 수수료를 챙겨 돈을 벌 수 있었다. 주주는 모두 일본인이었기 때문에 조선인은 참여 자체가 쉽지 않았다. 혼가마 입찰本釜の入札이라 불리는 이 간접 입찰 방식의 경매 전통은 지금도 일본에 남아 있다.[44] 일본 유수의 경매 회사들은 일반에 공개하지 않고 딜러만이 참여해 경매를 여는 경우가 많다.[45] 일본에서 일반인에게 경매가 공개된 것은 전후戰後부터다.[46]

이들 세화인은 경매가 열리기 전날 경매 물건의 사진이 실린 도록을 들고 단골 고객을 찾아간다. 이 과정에서 고객이 사고자 하는 물건은 예정된 가격에 사고 팔고자 하는 물품은 지시 받은 예정가대로 팔 계획, 이른바 '작전'을 세운다.[47] 미술품이 낙찰되면 세화인은 매도인, 매수인 각각으로부터 낙찰가의 2퍼센트에 해당하는 수수료를 받는다.[48]

경성미술구락부의 성공에는 근대적인 운영 시스템도 한몫했다. 먼저 경매 도록의 발간이 꼽힌다. 도록은 경매 참가자들이 전체 출품 내용을 사전에 일목요연하게 살펴보면서 미술품의 수준을 가늠하는 데 도움이 되었다. 경성미술구락부에서 발간한 경매 도록은 속표지에 경매회 명칭과 경매 일시, 경매 장소 등이 적혀 있고, 이어 세화인이 소개된 다음, 출품 물건이 나열되는 순서로 편집된 것이 일반적이다. 출품작은 앞부분에 주요 물품이 사진으로 실려 있고, 뒷부분에 전체 목록이 실려 있다.

경매 도록에 실린 물품은 국적별로는 조선, 일본, 중국 순으로, 분야별로는 도자기, 회화, 금동물, 목기 등의 순으로 많았다.[49] 낙찰 후 문제가 생기면 환불도 가능했다. 훼손 작품이나 위작의 구매 가능성

에 대한 불안을 제거해서 참가자들의 참여 열기를 고조시키기 위한 장치로 보인다.[50]

경성미술구락부는 경매 전 1~2일 동안 전시를 통해 미술품을 미리 공개하는 프리뷰Preview 시스템도 도입했다. 프리뷰를 통해 거래 물품을 세밀하게 관찰하고 전문가의 안목을 빌림으로써 진위 판정에 따른 논란의 소지를 줄일 수 있었다.•

미술품 '감정서'의 발행 또한 전문성을 인정받을 만한 요소였다. 감정서에는 감정 내용을 품명·시대·용도로 나누고 유래와 추정 근거 등을 간단히 서술한 후 발급 날짜를 기록했다.[51]

경성미술구락부는 서울의 대표적인 골동상인들이 대거 참여했기에 규모 측면에서도 변별점이 있었지만, 이 같은 선진적인 시스템을 도입함으로써 다른 고미술품 경매회사와 차별화되었다. 시장에 미치는 영향력도 커질 수밖에 없었다. "1년에 10여 차례나 있었던 경성미술구락부의 경매는 평양, 부산 등 전국 각지의 상인들이 올라와 거래를" 할 정도로 경성미술구락부는 전국적인 영향력을 가졌다. 이런 성황에 힘입어 경성미술구락부는 창업 20주년이던 1942년에는 일본과 한국을 통틀어 도쿄, 오사카, 교토, 나고야, 가나자와金澤에 이어 6번째 규모로 성장했다. 또 당시 별도 회관을 건립한 곳은 경성이 유일했을 정도로 발전했다.[52]

경성미술구락부에서 낙찰된 가격은 기준 가격처럼 작동하면서 미술품 가격의 등락에 영향을 미쳤다. 1930년대 장택상이 〈추사대련〉을 경매에 출품해 당시 100원대에 머물렀던 추사 작품을 2,400원에 낙찰시킨 적이 있었는데, 낙찰 가격이 시세가 되면서 추사 김정희의 서예

지금 서울옥션, 케이옥션 등 우리나라 경매회사도 경매 전 1주일 정도 프리뷰를 실시하고 있다.

작품 가격이 전반적으로 높아진 것이 대표적인 예다.[53] 친일파 대지주의 아들로 태어난 장택상은 영국 유학파로 일제강점기엔 금융업에 종사했으며 해방 후에는 수도경찰청장, 초대 외무부장관, 국무총리, 국회의원 등을 지낸 성공한 정치행정가였다. 컬렉터로도 유명해 당대 조선 고미술품 5대 수장가에 꼽혔다.

경성미술구락부 경매의 낙찰가는 미술품의 공식 가격에 대한 대중의 인식을 제고하면서 미술품 가격제의 정착을 이끄는 데 일조했다.

경성미술구락부는 골동상인들이 1차 세계대전 당시의 경기 호황에 자극받아 설립을 구상한 회사였지만, 실제 창업으로 이어지기까지는 2년여의 시간이 걸렸다. 시기를 놓치는 바람에 설립 초기인 1920년대 초반에는 업황이 다소 부진했다. 그러다가 정전 분위기가 무르익으면서 경매시장은 다시 활기를 띠기 시작했다.

경성미술구락부의 경매회는 1922년부터 1941년까지 20년간 총 260회 진행되었다. 적을 때는 연간 4회(1938), 많을 때는 24회(1923)까지 개최되었다.[54] 서울 인구 1,000만 명 시대인 현재, 서울옥션과 케이옥션이 정기 옥션은 연 4회, 온라인 옥션은 월 1회 정도 실시하는 상황과 비교해보라. 1921년 26만 명, 1930년 35만 5,000명 정도였던 경성부(서울) 인구 수를 감안한다면 경성미술구락부의 경매회는 매우 활발하게 개최된 셈이다.[55] 당시 미술품 수장문화의 열기를 짐작할 수 있는 부분이다.

경성미술구락부는 가격제의 정착, 한국 고미술품의 가치 제고, 선진적 영업 방식의 전파 등 미술시장에 끼친 긍정적인 영향이 적지 않다. 하지만 거래가 일본인 위주로 흘러가다보니 경성미술구락부의 상

업적 성공을 두고 결국 '고려자기가 누구 소유로 넘어갔느냐'에 대한 문제 제기를 할 수밖에 없다. 불법 도굴됐던 고려자기는 경성미술구락부를 통한 합법적인 매매를 거쳐 일본인, 서양인 등 외국인 수장가에게 넘어갔다. 정상적인 상거래의 결과라는 항변이 있을 수 있다. 하지만 경성미술구락부는 그곳에서의 거래 자체가 고려자기 가격을 급등시키는 장치가 되기도 했기 때문에 후발 주자인 한국인 수요자 및 한국인 중개상의 시장 참여를 막는 벽을 만드는 데 일조했다는 비판을 면하기는 어렵다.

10 전람회 시대의 개막

주말이면 가족과 영화관을 가거나 오페라를 보러가는 일이 흔해졌다. 미술관이나 화랑으로 전시회를 보러 가는 이들도 많아졌다. 2019년 서울시립미술관에서 열린 영국 팝아트 작가 데이비드 호크니전展은 38만 명 이상이 관람하는 대성공을 거뒀다.

우리나라에서 지금과 같은 형태의 전시 관람문화가 생겨난 것은 언제부터일까. 전시장 벽에 작품들이 죽 걸려 있고, 관람객들이 찬찬히 둘러보고, 마음에 드는 그림이 있으면 구매까지 하는 전람회 문화는 1920년대 들어 보편화되기 시작한다. 1920년대는 가히 전람회 시대의 서막을 열었다.

공공 공간에서 작품을 전시하는 것은 전근대에는 찾아볼 수 없었던 유통 시스템이다. 조선시대의 경우 컬렉터가 소장하고 있는 서화는 개인 사랑방에서 소수의 커뮤니티에 속한 이들에게만 공개되었고 배타적으로 판매되었다. 양반층 컬렉터들은 사랑방으로 화원을 불러들여 그가 그림을 그리는 모습을 함께 구경하는 이벤트적인 모습을 보여주기도 했다.

전람회를 통해 잠재적 구매 고객에게 미술품 관람의 기회가 제공되고 실제로 작품의 거래가 이루어지는 문화는 1910년대부터 시작됐다. 1905년 을사늑약을 기화로 한반도에 일본인들의 이주가 본격화되자 화가들도 이주 대열에 합류했다. 당시 이주해 온 관료 중에는 그림 수장을 취미로 가진 이들이 있었는데, 그들에 의해 전시문화도 이식되었다.

1910년 3월 11일, 서울의 광교 인근 광통관에서 대한제국의 황족 및 관료들이 자신들이 소장한 옛 그림과 글씨 등 골동품을 모아 한일서화전람회를 열었다. 한일서화전람회라는 이름이 시사하듯이 행사는 일본인들이 주도했다. 조선인 및 일본인 화가 20명이 참여해 휘호회도 가졌다. 전람회는 한 사람당 50전의 입장료를 받고 일반인에게도 관람을 허용했다. 출품한 물건은 고문서류, 옛 편지, 고서화, 옛 기물, 진기한 서적, 옛 인보●와 옛 인장 등이었다.[56]

● 인보印譜: 역대 고인이나 명가들이 새긴 인장을 모아 만든 서적.

1913년 6월 서화미술회가 주최한 대전람회에서는 고미술품과 함께 당대 화가들의 작품도 소개되었다.[57] 이에 앞서 1911년엔 시미즈 도운이 주축이 되어 한국에 체재하고 있는 일본인들이 만든 조선미술협회가 서울 정동 프랑스영사관에서 첫 전람회를 열기도 했다. 이 전시회에는 한국인 화가도 참여했다.[58]

소소한 커뮤니티 중심으로 이뤄지던 전람회는 1920년대부터 양상이 달라지기 시작했다. 1920년대 들어서는 국가 주도의 관전官展이 출범했다. 민간에서도 대규모 단체전이 등장했다. 전람회는 상류층뿐 아니라 보통사람들도 일상에서 향유할 수 있는 문화가 되었다. 지명도 있는 서화가들의 개인전이 서울뿐만 아니라 지방 대도시에서도 열

미술시장의
탄생

렸다. 전람회의 대중화 시대가 도래한 것이다.

전람회는 지명도 있고 기량이 높은 중견급 이상 작가들이 작품을 전시하고 판매하는 장소로 기능했다. 서화관은 시간이 흐르며 유명작가보다는 중급 이하의 작가들이 그린, 집안 장식용이나 친지 혹은 기업 선물용 작품을 판매하는 공간으로 정착되어갔다. 서화관에서는 불특정 다수의 고객을 대상으로 상품을 진열하듯 미술품을 팔다 보니 도식적인 기성품을 더 많이 판매하게 됨에 따라 작품의 수준이 하향 평준화되었을 가능성이 높다. 이 같은 상황은 해강 김규진이 1920년대 무렵 고금서화관의 운영을 접고 개인적으로 주문을 받아 팔거나 전시회를 이용해 파는 데 더 주력한 것에서 유추해볼 수 있다.[59]

이 시기 전람회의 양대 산맥은 조선총독부가 주도한 관전인 조선미술전람회와 민간의 서화단체들이 연합해서 주최한 서화협회전람회로 나눌 수 있다. 특히 관전에서의 입선은 이왕가박물관·총독부박물관에서 입선작을 구입하기도 했지만, 입선 자체가 '평판자본'이 됨에 따라 작가가 인지도를 높이고 시중에서 판매되는 자신의 작품 가격을 올리는 통로가 되기도 했다. 화가가 전업작가로 성공할 수 있는 등용문 역할을 한 것이다.

봇물 터진 각종 민·관 전람회

조선미술전람회

조선총독부가 일본의 제국미술전람회를 본떠 출범시킨 대규모 공모

전인 조선미술전람회(이하 조선미전)는 일본이 이식시킨 근대적인 작가 등용 시스템으로 기능했다. 1922년부터 1944년까지 23회 열렸는데, 공모전에 입선하는 데 유리한 '선전鮮展 스타일'을 낳는 등 작가들에게 큰 영향을 미쳤다. 식민지시기 조선에는 공적인 전문 미술교육기관으로서의 미술대학이 없었다. 그래서 관립 공모전인 조선미술전람회가 대학을 대신해서 작가들의 미술 경향을 선도하는 한편, 많은 미술인과 작가 지망생들이 이름을 알릴 수 있는 중요한 통로가 되었다.[60]

조선미전이 끼친 공을 들자면 작가의 등단과 작품 유통 과정에 근대적인 경쟁시스템을 정착시킨 점을 꼽을 수 있다. 입선하면 그림 값이 오르는 등 조선미전 입선은 화가가 출세를 보장받는 '예술계의 과거제도' 같은 것이었다. 조선미전에서는 동양화·서양화·조각·서예·사군자 등 5개 부문으로 나누어 공모하고 시상했다. 이 가운데 서예는 1932년에 사군자를 포함한 '서'부가 폐지되고 공예부가 신설되면서 조선미전에서 사라졌다.[61] 입선작가, 특선작가, 추천작가, 참여작가 군으로 세분화되어 위계가 생기면서 조선미전의 권위는 공고해졌다. 조선미전 입선작은 이왕가박물관, 일본 궁내성, 조선총독부 등에서 구입하는 것이 관례였다.[62] 입상작이 엽서로 제작되어 판매와 홍보 용도로 사용되기도 했고, 1925년부터는 '즉매소卽賣所'가 설치되어 입상한 작가의 소품들이 팔려나가기도 했다.[63]

조선미전 입선작들은 부유한 개인 컬렉터들도 구입했다. 1941~1944년까지 입선작 중 상당수 작품이 그렇게 팔려 나간 사실이 확인됐다. 구매자는 기업가나 사업가, 땅부자 등이었던 것으로 추정된다.

조선미전 입선 이력이 얼마나 대단했는지는 '대구가 낳은 천재 화

갸'로 불리는 이인성李仁星(1912~1950)의 개인전을 소개한 신문 기사에서도 확인할 수 있다. 이인성은 가난한 집안에서 태어나 보통학교를 졸업한 후 진학을 하지 못했다. 그러다가 정치가이자 화가였던 서동진徐東辰으로부터 수채화 지도를 받았고, 1931년 일본에 건너가 1935년까지 도쿄의 다이헤이요미술학교太平洋美術學校에서 데생과 그림 수업을 받았다. 1929년 제8회 조선미술전람회에 처음 입선한 뒤로 1936년까지 수채화와 유화 부문에서 입선·특선을 거듭하며 천재 화가로 각광을 받았다. 1937년부터 조선미전이 열린 마지막 해인 1944년까지는 추천 작가로 참가했다.

그의 전시회에 관한 기사가 난 1938년은 이인성의 화가 인생에서 절정기였다. 당시《동아일보》는 1938년 11월 자사 강당에서 열린 이인성 개인전 관련 기사에서 그의 화력畫歷을 소개하는데, 조선미전 입선 경력과 함께 '이왕가 매상買上(구입)', '궁내성 매상' 등 소장처도 언급하고 있다. 지금도 화랑에서 작가의 개인전을 열어줄 때 주요한 수상 경력과 함께 미술관 등 소장처를 소개한다. 조선미전 입선, 이왕가

대구 남산병원 아틀리에에서 포즈를 취한 이인성. 1935년 무렵에 찍은 것으로 추정된다. 이채원 제공.

나 궁내성의 작품 구입은 그 시대에도 '스펙'이 되었던 것이다.

조선미전은 해마다 2만~4만 명이 이를 관람하고 신문과 잡지를 통해 홍보되기 때문에 화가들에게 미치는 영향력이 클 수밖에 없었다.[64] 1922년의 제1회 조선미전에서는 지운영, 김윤보 등 기성 동양화가뿐 아니라 변관식, 노수현, 이용우李用雨, 이상범, 이한복李漢福 등 20대 신인들이 입선함으로써 수상을 계기로 인기 작가로 발돋움하기도 했다.[65]

이상범과 노수현이 조선미전 입선 이듬해인 1923년 당시 각각 26세, 24세 청년화가임에도 서울에서 전시를 가진 것이 대표적인 예다. 신문은 그해 11월 4일 보성학교에서 열린 두 사람의 전시를 미리 알린 데 이어 행사 당일 기사에서는 이상범의 작품 사진까지 싣고 수상 경력도 강조했다.[66] 젊은 화가임에도 불구하고 이 전시에서는 출품작의 90퍼센트에 달하는 50점의 작품이 예약 판매되었다고 한다. 김은호도 조선미전 제1회에서 입선하는 등 화가로서 명성을 얻자 평양 관민의 요청으로 1923년 7월 평양에서 전시회를 열기도 했다.[67] 김규진은 조선미술전람회 심사위원을 맡아 참고품을 출품한 이듬해인 1923년에 이왕직으로부터 수십 매의 묵죽화를 주문받기도 했다.[68]

서양화가에게도 조선미전 입선 경력은 큰 영향력을 발휘했다. 이인성, 김인성, 심형구, 김중현, 정현웅, 김종태, 나혜석, 김용조, 선우담, 박영선 등은 조선미전 출신 10대 서양화가로 불린다. 이들 가운데 특히 이인성, 김인성, 나혜석 등이 스타로 부상했다. 수상경력이 이들의 성공에 크게 작용했음은 물론이다.

이처럼 조선미술전람회가 식민지 상황에서 제도권 진입의 핵심 코스로 기능하긴 했지만 화가들 사이에서는 이에 대한 반발도 있었다.

《근원수필》로 유명한 화가이자 미술평론가였던 근원近園 김용준金瑢俊 (1904~1967)이 1927년에 쓴 〈무산계급 회화론〉이 반발을 보여주는 대표적인 사례다. 그는 이 글에서 "조선미전에 아유●적인 출품깨나 하고 XXX의 심사에 더없는 만족을 느끼는 화가 제군이, 이 (빈약하나마) 무산계급의 회화론을 보내는 이 동기를 홍소●하는가, 공명●하는가"라고 비판했다.[69] 이어 미술의 현실 참여를 주장하려는 듯 "그대네가 넘어져가는 조선을 안전●에 보면서, 많은 빈민계급이 기한●에 우는 참상을 보면서, 그러고도 시대를 알지 못하고 자기 향락과 아편중독자의 심리로 현실을 도외시하고 은피하는 것이 가할 줄로 짐작하는"이라고 꾸짖는다.[70] 이런 이유로 동양화·서양화 화가들 가운데 조선미전에서 이탈하는 작가들도 생겨났다. 주로 반反관전을 표방하는 재야 작가들이 대부분이었다. 이와 달리 수상 결과에 대한 불만으로 출품을 거부하는 경우가 적지 않았다.[71]

아유阿諛: 아첨.

홍소哄笑: 떠들썩하게 웃음.
공명共鳴: 공감하여 따르려 함.
안전眼前: 눈앞.
기한飢寒: 배고픔과 추위.

서화협회전람회

민간 전시회의 간판은 1921년부터 1936년까지 지속된 서화협회전이었다. 서화협회전은 전통적인 서부書部와 동양화는 물론 서양화까지 포함해 종합미술전이라고 할 수 있다. 당대의 유명화가와 함께 신진작가도 참여시키는 등 세대를 아우르는 전시회였다. 단체전의 시대가 도래한 것이다. 동양화·서양화 등 전 장르를 아우르고 세대 차이를 두지 않는 종합미술전이 민간에서 주도되었다는 것은 화가들의 지위 격상과 스스로를 전문가로 받아들이는 인식의 제고가 있었기에 가능한 일이었다.

서화협회는 안중식과 조석진 중심의 서화미술회●와 김규진의 서화 연구회 등 서화계의 양대 산맥이 합쳐져 1918년 5월에 발족했다. 참 여자로는 안중식, 조석진, 김규진 외에 오세창, 정대유, 정학수, 김돈 희 등 당대 서화계의 대가들이 다수 포함되었다. 신진 세대들도 포섭 해 서양화의 고희동, 동양화의 이도영, 김은호, 노수현, 이상범, 이용 우를 아우르고 평양 화단의 김관호, 김찬영, 김유택, 대구 화단의 서 병오, 서상하(1864~1949), 당시 20대였던 일본 도쿄 유학생 한국화가 이한복(1897~1940), 서양화가 장발(1901~2001)까지 망라했다.[72] 이런 광범위한 참여는 서화협회의 설립 취지를 '신구 서화계의 발전, 동서 미술의 연구'에 둔 데 힘입은 것으로 보인다.

서화미술회書畵美術會: 전 신 경성서화미술원.

서화협회는 안중식과 조석진 등 1회, 2회 회장이 각각 1919년, 1920년 연이어 사망하는 등 내부 혼란이 있었으나, 이도영과 고희동 등 간사가 중심이 되어 전열을 가다듬어 1921년 4월 제1회 서화협회 전을 열었다. 이 전시에는 그림 78점과 서예 30점이 출품되었다. 유화 로는 나혜석, 고희동 등의 작품 8점이 전시되었다.

2회 전람회 때는 1회에 비해 출품작도 20여 점이 늘었고, 참관 인원 수도 전년의 배인 3,400여 명이나 되는 등 상당한 성황을 이루었다. 전람회 현장에서는 상당수 그림들이 팔려나갔다. 관재 이도영의 〈금 계金鷄〉가 최고가에 판매되었고, 이당 김은호의 미인 그림도 고가에 팔렸다고 한다.[73]

서화협회전은 전시 출품자에게 희망 가격을 명시하라고 요청했다. 전시 작품 판매에 목적을 두고 있음을 알 수 있는 대목이다.《동아일보》 1927년 10월 2일 자 〈서화전람회 금월에 개최〉라는 제하의 기사를 보

미술시장의 탄생

면 "서화협회 제7회 전람회를 오는 10월 20일부터 개최하리라는데 회장과 주의사항은 다음과 같다"면서 작품 출품자에게 '가격 기하●를 기송●할 것'을 요청하고 있다.[74]

서화협회전람회는 최초의 근대적 종합미술전이라는 의의를 갖는다. 1936년 제15회 서화협회전을 마지막으로 활동을 중지하기까지 매회 100점 내외 작품이 출품되는 등 반향이 컸다. 1922년 일제에 의해 창설된 조선미술전람회의 영향력이 커지면서 1930년대 들어 점점 힘을 잃어가긴 했지만 '조선미전'의 대항마로서 존재 의미가 작지 않았다.

이도영의 〈금계金鷄〉. 1922년 제2회 서화협회전람회 때 최고가에 팔려나간 그림이다. 〈호성적好成績의 서화전〉, 《동아일보》 1922년 4월 1일.

개인전

개인전도 1920년대부터 활발하게 열렸다. 당대 스타 작가였던 김규진이 대표적인 사례다. 고금서화관을 운영하던 그는 1920년대부터는 전국 각지를 돌며 전람회와 휘호회를 여는 데 더 집중했다. 이는 전시회가 작품 판매에 더 도움이 됐기 때문으로 보인다.

김규진은 1921년 6월 18일부터 1923년 9월 11일까지 2년여 동안

순한문 행·초서로 쓴 《해강일기》를 남겼다. 《해강일기》에는 당시의 전람회, 미술 수요자, 서화 가격 등 미술계 문화를 알 수 있는 여러 정보가 담겨 있다. 전람회와 휘호회 횟수가 갈수록 증가하는 사실도 그러한 정보에 포함된다.

1919년과 1920년 각각 1건 보이는 개인 전람회(휘호회)는 1921년에는 연 4회, 1923년에는 연 10회로 늘었다. 특히 1923년에는 6월부터 연말까지 상주, 경주, 대구, 해인사, 고령, 진주, 하동, 통영, 부산 등 한반도의 남부 지역을 순회하며 12차례나 전람회를 열었다.[75] 김규진은 자신이 전시회와 석상 휘호회를 활발하게 열었을 뿐 아니라 다른 화가의 전시회도 자주 관람했다. 1923년 5월 20일 일요일 일기에는 두 곳의 전람회를 다녀왔다고 하고, 또 29일에는 서화가 이병직과 함께 조선미전 및 이과전二科展을 관람하고 돌아왔다고 적고 있다.[76] 전시회가 이 무렵에 보편화됐음을 보여주는 정보다.

서울뿐 아니라 지방에서도 단체전과 개인전이 활발하게 열렸다. 1914년 평양에서 기성서화회가 결성된 이래 1922년 대구의 교남서화연구회, 개성의 송도서화연구회 등 지방에 여러 서화단체가 생겨났고, 이들 단체가 주도한 전시회도 여러 차례 열렸다. 송도서화연구회는 황종하黃宗河(1887~1952), 황성하黃成河(1891~1965), 황경하黃敬河(1895~?), 황용하黃庸河(1899~?) 사형제가 중심이 되어 설립한 서화교육기관이다. 이들 사형제는 1921년 군산, 1922년 서울과 인천 등지에서 순회 전시회를 열기도 했다.[77] 1923년에는 경성 부민관에서 30대 가大家 산수화전이 열렸다.[78]

전시 공간이 부족해서인지 표구사에서도 전람회가 열렸다. 표구를

통해 매매의 이점을 살리려는 목적으로 보인다. 한양표구사는 김홍도·심사정·김정희 등 조선시대 서화가를 비롯해 작고한 지 오래지 않은 안중식 등의 작품을 전시하고 "희망하는 자가 있으면 즉석에서 매매하겠다"고 밝히는 등 전시와 판매를 병행했다.[79]

이들 개인 전람회가 작품 판매 장소로 기능했다.[80] 우선 전람회는 지역 내 영향력 있는 사회 명사들이 발기인이 되어 주로 하루만 열렸다. 이는 유명 서화가들에게 작품 판매 기회를 제공하기 위해 사전에 구매 의사를 가진 사람들이 뜻을 모아 전람회를 열었음을 의미한다. 예컨대 김규진의 공주구락부 전람회 기사에서는 관람객을 '찬성자'라 표현했는데, 찬성자는 회비를 내고 전람회 개최에 찬성함으로써 그의 작품을 구매할 의사를 밝힌 사람이라는 뜻으로 읽힌다.

둘째, 전람회에서는 대체로 회비를 받았다. 기사 내용으로 미루어 참석자들로부터 받는 회비는 그들에게 전시된 그림 중 하나를 제공하고 받는 그림값이었다. 김규진의 전시를 알리는 아래 기사가 그러한 예다.

해강 김규진 씨의 계룡신도탐승鷄龍新都探勝을 기회하여 공주 관민 유지의 발기로 9일 공주 봉산구락부에서 서화회書畫會를 개최할 터인데, 회비는 4원이라 하며, 찬성자가 이미 50여 인에 달하였다 하더라〈〈김해강 서강회〉, 《매일신보》 1921년 8월 10일).

김규진의 전람회에서 반복적으로 나오는 회비 4원이라는 금액은 싼값에 그림을 판매한 박리다매 성격의 전시였음을 알게 해준다. 그

가 쓴 《해강일기》에는 자신의 묵죽 1매 가격이 통상 5원이었다고 기
록했으니 말이다.[81] "회비는 지본● 척오 밀화蜜畵에 금 5원, 지본 반절 ● 지본紙本: 종이.
에 금 4원"이라고 밝힌,《매일신보》1921년 8월 21일 자 김윤보의 전
시회 기사를 통해서는 크기에 따라 그림 값을 다르게 적용했음을 알
수 있다. 입장료, 즉 그림값이 좀 더 비싼 사례도 나오는데, 1922년 김
성수·송진우 등이 발기해 보성학교 강당에서 열었던 허백련화회의
경우 입장료는 15원, 25원 두 가지였다.[82] 이들 화가들이 이름값에서
큰 차이가 나지 않고 시기가 비슷한데다 이렇게 입장료가 다른 것은
그림의 크기 차이 때문이 아닌가 싶다.

　전람회에서 회비를 운용하는 방식은 다양했다. 예컨대 '변관식화회'
는 1925년과 1929년 매일신보사 부설 내청각에서 각각 개최됐는데,
회비 운용 방식이 서로 달랐다. 1925년에 열린 개인전 회비는 6원이
었다. 회비를 낸 입장객에게는 추첨을 해서 종이에 그린 지본紙本 산
수화를 1점씩 나눠주었으며, 특별히 1·2등에게는 비단에 그린 견본絹
本 산수화를 주었다. 이와 달리 1929년 소정화백화폭반포회小亭畵伯畵
幅頒布會 명의로 추진된 개인전에서는 회비가 50전이었다. 금강산도圖
60점을 선보인 전시였는데, 50전의 회비를 내고 전람회장에 온 사람
들에게 제시된 작품 가격은 지본 20원, 견본 25원이었다.[83]

　셋째, 예약 인원보다 많이 참여한 경우에는 즉석으로 휘호회를 열
어 부족한 그림의 수량을 벌충했던 것으로 보인다. 전시가 열리는 현
장에서 일필휘지 붓을 휘둘러 글씨를 쓰고 그림을 그리는 석상 휘호
는 한국화 전시에서만 나오는 문화다. 유화의 경우 물감이 더디 마르
기 때문에 제작 시간이 오래 걸리지만 한국화는 물감이 금세 말라서

미술시장의
탄생

즉석 제작이 가능한 덕분이었다.

그러나 개인전이나 그룹전과 달리 기량이나 지명도, 연륜이 서로 다른 화가들이 함께 여는 단체전, 즉 서화협회전람회의 경우는 작가마다 서화 가격이 제각각이기 때문에 희망 가격을 적어내라고 했던 것 같다. 이는 상설 화랑이 본격적으로 출현하기 전에 전람회를 작품 판매의 장소로 활용하기 위해 채택한 시스템으로 보인다.

한편 '서화회', '휘호회', '화회畵會' 등으로 열렸던 개인전의 명칭은 1930년대로 넘어가면서 '작품전', '개인전'으로 바뀌어갔다.

과도기적 성격

김규진, 나혜석, 이종우, 김윤보, 이상범, 노수현, 김은호 ……. 이 시기에 개인전을 가진 화가들이다. 앞서 소개한 김규진의 경우 제1회 조선미전의 심사위원으로 참여해 참고품을 출품할 만큼 당대의 대가였고, 김윤보 역시 조선미전에 입선하기 이전에 일본 문부성 미술전람회에 먼저 입선한 바 있는 이름난 동양화가였다. 이상범, 노수현, 이용우 등도 전시회 개최 당시 청년작가였지만 조선미전 입선을 통해 이름을 알리는 등 스타 작가로 발돋움하던 차였다. 서양화가인 나혜석(1896~1948)과 이종우(1899~1979)는 각각 일본 유학과 프랑스 유학을 거친 후 조선미전에 입선하며 스타로 부상한 20대의 창창한 화가들이었다. 그런 만큼 이들의 작품을 사려는 잠재적 수요층은 넓었다고 봐야 할 것이다.

이런 상황에서 전람회는 화가들이 많은 구매 고객을 한꺼번에 만나 다량 주문을 받을 수 있는 접점이 되었다. 특히 중견 화가들에게 자신의 작품을 판매하는 효과적인 통로가 되었다. 김규진, 김유탁 등 유명 서화가들이 판로를 개척하기 위해 직접 서화관을 차렸지만, 창작활동을 하면서 동시에 장사를 하는 것은 쉬운 일이 아니었다. 김규진의 경우 조선미전 심사위원 활동으로 명망이 올라가면서 그림 주문이 밀려드는 상황에서 화상畵商까지 병행하는 것은 무리였던 듯하다. 김규진이 차린 고금서화관이나 김유탁이 세운 수암서화관에 대한 기사가 1920년대 들어 보이지 않는 것은 이들이 서화 중개상 활동을 접고 창작에 몰두했던 때문으로 보인다. 《해강일기》에서 알 수 있듯 김규진은 개인 주문과 전람회를 작품 판매 공간으로 집중 활용했다.

전람회는 개별 주문을 받을 때보다 한꺼번에 많은 고객에게 작품이 노출될 수 있고 신문기사를 통해 홍보도 되는 이점이 있다. 고객 몰이를 위해 할인 마케팅이 사용되기도 했다. 상업적인 감각이 뛰어났던 김규진은 1922년 3월 15일 화업 50년을 기념하는 서화전람회에서는 특별히 병풍 50점을 반값에 팔기도 했다.[84] 전문 화랑이 생겨나기 전에 전람회는 중견 서화가가 글씨나 그림을 배타적으로 판매하는 일종의 '프리미엄 그림시장' 역할을 했던 것이다.

외국인 미술품 유통 공간

서양인 컬렉터들의 조선 고미술품 수집 수요에 응하기 위해 경성에

외국인이 운영하는 고미술품 유통공간도 1920년대에 생겨났다. 서울 조선호텔 반대편에 있던 '테일러 무역상회'(W. W. Taylor & Co.)가 그것이다. 1924년 미국인 컬렉터 워너Gertrude Warner(1863~1951)는 1924년 〈십장생도〉를 포함한 6점의 한국 고미술품을 이곳에서 구매했다.

테일러 무역상회는 베이징과 경성에 각각 점포가 있었다. 1924년 《쿡의 북경 가이드Cook's Guide to Peking》에 실린 '테일러 무역상회, 경성지점' 광고를 보면 주 거래품은 조선의 고미술품이다. 테일러 무역상회가 외국인을 대상으로 일종의 아트 딜러 역할을 했던 것으로

《쿡의 북경 가이드》 뒷면의 테일러 무역상회 광고(1929). 정영목 제공.

《금강산 가이드북》 뒷면의 테일러 무역상회 광고(1929). 정영목 제공.

추정된다. 워너가 소장했던 《금강산 가이드북A Guide to The Diamond Mountains》에서는 테일러 무역상회에 대해 "조선호텔 반대편에 있으며, 조선의 고가구, 병풍, 회화, 도자, 그 밖의 장식품" 등을 취급한다고 소개하면서 옛 청동 불상과 고가구 사진을 수록했다. 조선의 궁중과 고관대작이 사용하던 궁중화 병풍은 도자기와 함께 당시 외국인들이 선호하던 미술품이었다.[85]

외국인이 경영하는 화랑도 있었다. 경성 주재 미국 영사의 장녀였던 화가 밀러Lilian May Miller는 서양인 최초로 1910년 이후의 시점에 경성에서 자신이 제작한 판화를 판매하기 위해 화랑을 운영했다.[86]

외국인이 운영하는 고미술상이나 화랑은 한국에 거주하거나 한국을 방문하는 외국인을 고객층으로 염두에 두었을 것이다. 1932년 서울 거주 영국 총영사, 경성대학 교수, 의사 등 외국인들이 구성한 '경성소인극구락부京城素人劇俱樂部(Seoul Amateur Dramatic Club)'에서 자신들이 출연하는 영어 연극 공연의 티켓 판매처로 '조선호텔 건너편 테일러상회'를 언급하고 있다.[87] 위치 등으로 봤을 때 테일러 무역상회로 짐작된다. 이날의 행사 성격으로 볼 때 테일러 무역상회는 서울 거주 외국인들의 사교 거점 역할을 했던 것으로 보인다. 이런 인적 네트워크를 통해 외국인을 대상으로 고미술품을 취급했을 가능성이 높다.

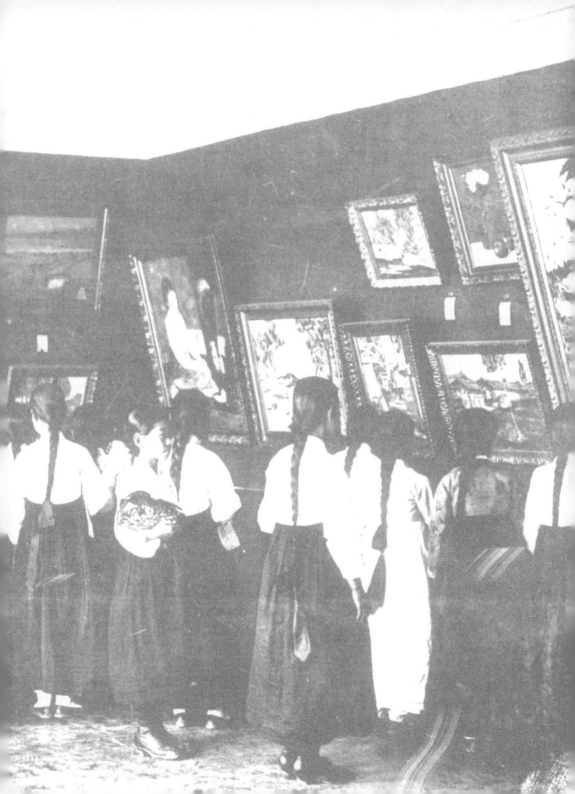

11 서양화 전시회는
언제부터 시작됐을까

우리나라에서 서양화는 언제부터 본격적으로 거래되기 시작했을까. 서양화는 19세기 말~20세기 초의 개항과 더불어 서구의 문물이 유입되는 과정에서 한국을 찾은 휴버트 보스 같은 서양인 화가, 청일전쟁과 러일전쟁 당시 종군화가로 활동했던 일본인 서양화가에 의해 처음 소개되었다.[88] 이후 일제강점기 들어 고희동이 1915년 일본 유학에서 한국인 1호 서양화가가 된 이래 1920년대 들어서는 한국인 서양화가의 시대가 본격화되었다.

서양화는 처음에는 외국인 화가들과 직접 접촉할 수 있는 왕, 관료 같은 소수 특권층이나 그 주변인만이 제한적으로 이를 구경하고 주문할 수 있는 서구의 근대 문명이었다. 네덜란드 화가 휴버트 보스가 1899년 한국을 여행했을 때 유화로 고종 황제의 초상화와 한성판윤을 지낸 관료 민상호의 초상화를 그린 것이 그러한 예다.

수묵의 동양화가 아니라 기름으로 갠 물감을 써서 그린 서구의 유화, 즉 서양화가 소수 특권층만이 아니라 전시 형식을 빌려 대중들에게 본격적으로 노출된 것은 1920년대 들어서다.

나혜석(1918)을 제외하면 고희동(1915), 김관호(1916), 김찬영(1918) 등 1920년대 이전에 귀국한 화가들의 작품 활동은 모두 부진했다. 서양화 전시가 보편화된 것은 1920년대에 귀국한 후배 세대에 의해서였다. 한국 첫 여성 서양화가인 나혜석은 그 중심에 있었다. 1920년대 들어 이전보다 늘어난 유학파 서양화가가 개인전을 활발히 열면서 서양화 전시는 전국의 주요 도시에서 볼 수 있는 현상이 되었다.

경성에서 열렸던 한국인 최초의 서양화 개인전은 나혜석이 1921년 경성일보사 내청각來靑閣에서 3월 18~19일 이틀간 가진 전시회다.[89] 나혜석이 20세 때 가진 이 첫 유화 개인전은 관람객 5,000여 명이 몰리는 성황을 이루었다. 진열작 70점 중 20여 점이 고가로 팔렸으며, 이 가운데 〈신춘〉은 거금 350원에 판매되었다고 한다. 1920년 순사 초급 본봉이 34원, 판임관 월급이 조선 사람 120원, 일본 사람 192원이었던 것을 감안하면, 서민층의 1년치 연봉, 고위 공무원의 2~3개월치 월급에 해당하는 가격이었다.[90] 또 1921년 당시 경성에서 조선인 3만 7,000호 중 연소득 400원 이상인 가구가 전체의 3분의 1인 1만 1,600호에 불과했으니 서민층의 연소득에 맞먹는 금액이었다.[91]

나혜석의 첫 개인전이 성공을 거둔 데는 여러 요인이 있다. 일본에서 서양화를 배워온 유학생의 첫 유화 개인전이라

나혜석. 출처: 윤범모, 《화가 나혜석》, 현암사, 2005.

는 점, 그녀가 사회적 명사라는 점 등에 대한 대중의 관심이 복합적으로 작용했다. 그림을 구매한 사람들에 대한 정보는 없지만 남편 김우영이 변호사를 지내는 등 경성의 상류층 인사였기에 그와 교류했던 상류층 인사들이 구매했을 개연성이 크다.[92]

서양화는 유입 초기 국내 거주 일본인 화가들의 절대적인 영향 아래 전국적으로 뿌리를 내렸다. 한국 작가들의 개인전 역시 서울, 평양, 대구, 진주 등 전국 주요 도시에서 열렸다.[93] 조선미전 서양화부 한국인 입선자 수가 제1회인 1922년 4명(5퍼센트)에서 제19회인 1940년에는 93명(40퍼센트)으로 증가할 정도로 한국인 서양화가들의 양적 축적도 점차 이루어졌다.[94]

서화협회전람회(1921), 조선미술전람회(1922) 등 대규모 민관전시회도 이때 시작되어 서양화를 노출시키는 기회가 되었다. 특히 조선총독부 주관의 조선미술전람회는 대중적인 이벤트로 자리매김해 서양화에 대한 인지도와 친숙도를 높이는 데 기여했다.

서양화의 수요층도 빠르게 형성되었다. 1922년의 조선미술전람회 관련 신문기사는 서양화가 유입 초기임에도 의외로 활발히 거래된 사실을 보여준다. 어떻게 그것이 가능할 수 있었을까. 바로 일본인 때문이다. 서양화 구매자는 거의 일본인이었다. 일제강점과 더불어 식민지 정권을 지원하는 일본인 권력층과 전문가 집단도 이주해왔는데 이들에 의해 서양화 향유 문화와 서양화 구매 수요가 이식된 것이다.

1920~1940년대: 서양화 가격의 변화

그렇다면 1920년대 이후 서양화는 어느 정도 가격에 매매가 이루어졌을까. 이를 확인하기 위해 서양화가 본격 거래되기 시작한 1922년부터 해방 이전까지 서양화 가격의 변화 추이를 살폈다. 《매일신보》의 1922년·1923년 조선미전 관련 기사에 나온 판매 가격 자료, 필자가 찾은 1930년의 《제9회 조선미술전람회 진열품목록》, 1941년의 《제20회 선전목록》부터 1944년의 《제23회 선전목록》까지에 적힌 판매 희망 가격 등을 비교하는 방식을 취했다. 사실 이 세 시점의 가격 비교는 결함이 있다. 1922년 자료는 판매 가격, 1930년과 1941년 등의 자료는 판매 희망 가격이기 때문이다. 그럼에도 실제 판매 가격 자료의 획득이 쉽지 않은 점, 판매 희망 가격이 시장 가격을 십분 반영한다는 점에서 비교가 무의미하지는 않다고 판단했다.

1922년 6월 4일 자 《매일신보》 기사에서 개회 4일까지 제1회 조선미전에서 팔렸던 서양화의 가격은 〈표 3-2〉에서 보듯 7~100원이다.[95] 가토 타쿠야加藤卓弥의 〈마을의 초봄村の初春〉과 하야카와 마타조早川又蔵의 〈11월의 어느 날或日〉이 100원에 팔렸다.

1923년 제2회 조선미전에서는 나혜석의 〈봉황성의 남문〉이 90원, 히요시 마모루日吉守의 〈부락의 오후일〉이 100원에 판매되었다.[96] 1922년, 1923년 조선미전 출품작 판매기록에서 서양화 판매 가격 상위권은 80~100원이었다. 이에 앞서 나혜석의 1921년작 〈신춘〉이 350원에 팔린 전례를 감안하면 이어지는 조선미전 행사에서 더 고가에 팔린 사례가 나왔을 개연성이 있다.

1930년 제9회 조선미전 서양화 판매 희망 가격은 7~1,500원
이었다. 〈표 3-3〉에서 보듯 중복을 포함하면 상위 10위의 가격은
500~1,500원이었다. 일본인 화가 미키 히로시三木弘의 〈물水〉이 가장
높은 판매 희망 가격인 1,500원에 나왔다. 한국인 작품은 홍득순의
〈화홍문華虹門〉이 1,200원으로 가장 높았고, 김종태·최연해·김주경·
윤희순 등의 판매 희망 가격은 500~800원이다.

이미 1930년 무렵이면 조선미전에서 한국인의 출품이 크게 늘어서
희망 가격을 제시한 서양화가들의 국적은 한국인과 일본인이 비슷한
비율을 보인다.

1941년 제20회 조선미전에 출품한 서양화 작가들의 판매 희망 가
격은 50~2,000원이었다. 〈표 3-4〉에서 보듯 중복을 포함한 상위 10

〈표 3-2〉 제1회 조선미전(1922)⁹⁷ 서양화 판매 가격(단위: 원)

작가	화제	가격	구입자
가토 타쿠야加藤卓弥	〈마을의 초봄村の初春〉	100	니시무라西村 식산殖産국장
하야카와 마타조早川又藏⁹⁸	〈11월의 어느 날或日〉	100	법전法傳교장 아비코 마사루吾孫子勝
후카가야 시노부深萱忍	〈한적한靜なる 촌〉	80	식은殖銀 후카오深尾
히요시 마모루日吉守	〈이촌동〉	80	식은殖銀 후카오深尾
아이코 마사요시愛甲昌好	〈맑게 갠 하늘晴天의 왕십리〉	50	법전法傳교장 아비코 마사루吾孫子勝
타카키高木 후미여사	〈기울어가는 햇볕斜陽〉	45	법전法傳교장 아비코 마사루吾孫子勝
기무라 노부요시木寸信吉	〈초여름 기우는 해初夏日斜〉	40	전매국 이마무라今村 사무관
후카가야 시노부深萱忍	〈바람 부는 날〉	30	법전法傳교장 아비코 마사루吾孫子勝
오쿠마 토라노스케小熊寅之助	〈금강산〉	15	법전法傳교장 아비코 마사루吾孫子勝
야마다 모리히코山田盛彦	〈저녁 바람夕風〉	7	관수동觀水洞 호모키쓰方茂吉

* 출처: 〈매약 속출―날개 돋힌 그림〉, 《매일신보》 1922년 6월 4일.

〈표 3-3〉 제9회 조선미전(1930) 서양화 판매 희망 가격 상위 10위(단위: 원)

	화제	매가	주소	성명
1	물水	1,500	경성	미키 히로시三木弘
2	화홍문: 무감사	1,200	수원	홍득순
3	봄볕 쬐기: 무감사·특선	800	도쿄	김종태
〃	성의 서문: 무감사	800	수원	홍득순
5	칼춤劍之舞	600	경성	이토 슈호伊藤秋畝
〃	여인과 꽃: 무감사	600	수원	홍득순
〃	산책鄕躅: 무감사	600	도쿄	김종태
8	인물	500	평양	최연해
〃	성마리아상: 무감사	500	경성	김주경
〃	황의黃衣 소녀: 특선	500	경성	윤희순
〃	오동나무桐: 무감사	500	경성	이시구로 요시카즈石黑義保
〃	밤의 실내	500	경성	이토 슈호伊藤秋畝
〃	꽃花	500	평양	오가와 도메이小川東明

* 출차: 《제9회 조선미술전람회 진열품목록》.

〈표 3-4〉 제20회 조선미전(1941) 서양화 판매 희망 가격 상위 10위(단위: 원)

	화제	매가	주소	이름
1	무녀도: 특선	2,000	경성	김중현
〃	말馬: 추천 무감사	2,000	대구	이인성
〃	화실: 추천 무감사	2,000	경성	심형구
4	배경과 조화를 이루는 여인상風景を 配せる婦人象	1,600	경성	김만형
5	청음聽音: 추천 무감사	1,500	경성	김인승
6	눈雪: 추천 무감사	1,200	대구	이인성
7	수원 풍경	1,000	수원	한재남
〃	석불: 특선	1,000	경성	야스타케 호난安武芳南*
〃	인왕(낙산사에서)	1,000	도쿄	김민구
〃	빨간 조끼 입은 여인赤いチヨツキの女	1,000	경성	김재선
〃	책 읽는 소녀들讀書する少女達	1,000	경성	최영준
〃	한경閑境: 추천 무감사	1,000	경성	심형구
〃	노점	1,000	경성	임정미
〃	춘구묘악春丘描岳(봄 언덕에서 산을 그림): 추천 무감사	1,000	경성	호시노 쓰기히코星野二彦
〃	신록의 동명관: 추천 무감사	1,000	대구	오히라 게이지로大平敬次郎

* 별표(*)는 창씨개명한 이름 추정.
* 출차: 《제20회 선전목록》.

미술시장의
탄생

《제9회 조선미술전람회 진열품목록》(1930)

《제23회 선전목록》(1944)

《제23회 선전목록》(1944)

김달진미술자료박물관 제공. 《제20회 선전목록》(1941)의 경우 흑백 복사본으로만 소장되어 있어 《제23회 선전목록》 사진을 대신 게재한다. 당시는 전시 상황이라 정식 도록이 발간되지 못하고 약식의 《선전목록》이 나왔다.

위의 판매 희망 가격은 1,000~2,000원이다. 상위 10위는 2명의 일본인 화가를 제외하면 모두 한국인 화가들이었다. 한국인 화가들은 김중현의 〈무녀도〉, 이인성의 〈말〉, 심형구의 〈화실〉이 나란히 2,000원의 최고 가격을 제시했다.

1941년의 판매 희망 가격은 당시 미술시장에서 인기 서양화 작가들의 미술품 가격이 1,000~2,000원에 형성되었다는 추정에 힘을 실어준다. 1941년의 제20회 조선미전 때 상위 희망 가격을 제시한 김중현, 이인성, 심형구, 김만형, 김인승 등은 여러 차례의 조선미전 수상 경력을 통해 이름을 알린 10대 서양화가였다.[99]

제한된 자료이긴 하지만 이상을 통해 서양화 가격은 1922년 조선미전 등장 이후 지속적으로 가격이 오르며 거래됐음을 알 수 있다.

동양화와 가격 추이 비교

1922년 6월 4일 자《매일신보》기사에서 조선미전에서 판매된 것으로 소개한 동양화 가격은 〈표 3-5〉에서 보듯 50~1,700원이었다. 7~100원에 거래됐던 서양화와 비교해보면 최고 매가가 17배나 높다. 개회 4일까지의 판매 기록이라 한계가 있지만 고바야시 간라이小林元賴의 〈금강이제金剛二題〉산수화 쌍폭이 1,700원을 기록하는 등 일본인 작가의 작품 값이 300원이 넘는 것에 비해 허백련, 김익효, 김의식 등 한국인 화가의 작품은 50~100원으로 저평가되었다.[100]

　조선미전에 전시된 동양화의 구매자가 일본인 일색이었던지라 일본인 화가의 작품이 선호된 것으로 짐작된다. 그러나 1930년이 되면 〈표 3-6〉에서 보듯 동양화의 판매 희망 가격 상위 10위인 350~1,500원 중에서 최우석이 신라 학자 최치원을 그린 특선작 〈고운孤雲 선생〉

〈표 3-5〉 제1회 조선미전(1922) 동양화 판매 가격(단위: 원)

이름	화제	가격	구입자
고바야시 간라이小林元賴	〈금강이제金剛二題〉 쌍폭	1,700	용산금융조합
이마무라 운레이今村雲嶺	〈욱학旭鶴(아침학)의 도圖〉	300	아비코 마사루吾孫子勝
야마모토 바이가이山本海涯	〈박설薄雪(아주 조금 내리는 눈)의 효曉(새벽)〉	300	식산은행
허백련	〈추경산수〉, 〈하경산수〉 한 쌍	100	시바로柴口 학무국장
김익효	〈추산모일秋山暮日(가을 산 저무는 해)〉	50	복심覆審법원 혼다 키미오本田公男
김의식	〈설후雪後의 효曉(눈 온 뒤의 새벽)〉	50	식은殖銀 나카무라 미쓰요시中村光吉

* 출처: 〈매약 속출―날개 돋힌 그림〉,《매일신보》1922년 6월 4일.

미술시장의
탄생

〈표 3-6〉 제9회 조선미전(1930) 동양화 희망 가격 상위 10위(단위: 원)

	화제	매가	주소	성명
1	고운孤雲(최치원) 선생: 특선	1,500	경성	최우석
2	젖먹이며 휴식: 무감사·특선	1,000	경성	이영일
3	무림심수茂林深水	500	경성	정규원
〃	초여름의 흑석리	500	경성	히로이 아키라廣井明
〃	잔조殘照(저녁놀)	500	경성	가게토 겐키치加藤儉吉
6	농촌여정餘靑: 무감사	400	경성	가타야마 탄堅山坦
〃	춘가농청春柯弄聽	400	경성	김경원
〃	향일규向日葵(해바라기)	400	경성	김경원
10	선찰禪刹(선종사찰)	350	부산	사토 마사시佐藤正嗣
〃	잔추殘秋(얼마남지 않은 가을): 무감사	350	경성	이상범
〃	적광: 특선	350	경성	마쓰다 마사오松田正雄
〃	정	350	경성	백윤문

* 출처: 《제9회 조선미술전람회 진열품목록》.

〈표 3-7〉 제20회 조선미전(1941) 동양화 판매 희망 가격 상위 10위(단위: 원)

	화제	매가	주소	이름
1	춘한春寒(봄추위): 참여	2,000	경성	김은호鶴山殷鎬
2	고원高原	1,500	경성	이상범
3	한운閑雲(한가로운 구름): 무감사	1,200	경북	최근배
4	시일市日(장나날): 특선	1,000	경성	야마무라 노리쿠니山村憲邦
〃	춘주春晝(봄날 오후)	1,000	경성	이마다 게이이치로今田慶一郎
6	춘앵무春鶯舞: 특선	900	경성	김기창
7	초여름	800	경성	에구치 게이시로江口敬四郎
〃	자수子守(아이 보는 사람)	800	목포	장운봉
9	우의雨意(비의 의미)	700	경성	심은택
〃	춘장春粧(봄단장)	700	경성	조용승

* 출처: 《제20회 선전목록》.

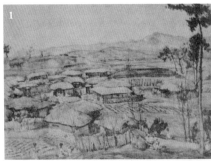

¹ 1922년 제1회 조선미전에 나온 가토 타쿠야加藤卓弥의 서양화 〈마을의 초봄〉.

² 1923년 제2회 조선미전에 나온 나혜석의 서양화 〈봉황성의 남문〉.

³ 1930년 제9회 조선미전에 나온 일본인 화가 미키 히로시三木弘의 〈물水〉. 서양화 부문에서 가장 높은 판매
 희망 가격인 1,500원에 나왔다.

⁴ 1930년 조선미전에 나온 홍득순의 〈화홍문華虹門〉. 서양화 판매 희망 가격 중 한국인 작품으로는 가장 높은
 1,200원이 제시됐다.

* 출처:《조선미술전람회도록》.

¹ 1922년 제1회 조선미전에 출품된 고바야시 간라이小林元籟의
산수화 〈금강이제金剛二題〉. 1,700원에 팔렸다.

² 1922년 제1회 조선미전에 출품된 허백련의 산수화 〈하경산수夏
景山水〉, 〈추경산수秋景山水〉. 100원에 팔렸다.

³ 1930년 제9회 조선미전에 출품된 동양화 중 최고 판매 희망 가
격을 기록한 최우석의 〈고운 선생孤雲先生〉.

⁴ 1941년 제20회 조선미전에 출품한 김중현의 〈무녀도〉. 서양화
가운데 가장 높은 판매 희망 가격인 2,000원이 제시되었다. 이
인성의 〈말〉, 심형구의 〈화실〉도 같은 판매 희망 가격에 나왔다.

* 출처:《조선미술전람회도록》.

이 1,500원으로 최고 판매 희망 가격을 기록했다. 이 동양화 최고 희망 가격은 서양화와 같다. 1920년대에 서양화의 가격 상승폭이 상대적으로 컸다는 이야기다. 서양화의 경우 일본에서 수입한 유화 물감 등을 써야 하는 등 재료비가 비싼 탓도 있지만, 서양화 수용 초기라 공급 물량이 동양화에 비해 적었기 때문이 아닌가 생각된다.

1941년 제20회 조선미전의 경우 동양화 판매 희망 가격 상위 10위는 700~2,000원이었다(《표 3-7》). 개별 작가를 보면, '참여작가'●로 참여한 김은호의 미인도 〈춘한春寒〉의 희망 가격은 2,000원이다. 1921년 서화협회전람회에서 최고가로 팔린 〈축접미인도●〉 300원에 비하면 약 20년 사이 그의 작품 시세가 7배 오른 셈이다. 1926년 조선 사람으로는 처음으로 제7회 제국미술원전람회에 입선하는 등 높아진 인지

● 참여작가參與作家: 응모하지 않고 심사위원급으로 대우하는 작가.

● 축접미인도逐蝶美人圖: 나비를 좇는 미인도.

1939년 제18회 조선미전에 나온 김기창의 〈물방앗간의 아침水車小屋の朝〉. 400원에 팔렸다. 출처: 《제18회 조선미술전람회도록》.

미술시장의
탄생

도, 원숙해진 기량 등이 반영되었을 것이다.[101]

춘앵무春鶯舞: 봄 그네 춤. ●

1941년 제20회 조선미전에서 김기창의 특선작 〈춘앵무●〉는 900원의 판매 희망 가격이 제시되었다. 김기창은 24세이던 1937년 제16회 조선미전에서 창덕궁상을 받으며 혜성처럼 등장한 화가였다. 1939년 제18회 조선미전에서 〈물방앗간의 아침〉이 400원에 팔린 것을 감안하면 2년 사이 2배 이상의 높은 가격이 제시된 것이다.[102] 한편, 1944년 제23회 조선미전에 출품된 김기창의 〈아악雅樂 2제〉 판매 희망 가격은 2,000원이었다. 동양화에서도 조선미전을 통해 제고된 인지도 등이 반영되며 시장논리에 따라 가격이 등락했던 것이다.

흥미로운 것은 서양화에서 컬렉터들에게 인기 있는 작품 주제가 20여 년 사이에 변화를 보였다는 점이다. 1922년에는 한적한 시골이나 교외 등을 그린 풍경화가 사랑을 받았다. 당시의 도록을 보면 인물, 정물, 누드 등 다양한 주제의 그림이 출품되었는데, 이 가운데 풍경화만 모두 팔렸다(《표 3-2》). 이런 풍경화에 대한 선호는 동양화(《표 3-5》)에서도 비슷하게 나타나 〈욱학旭鶴의 도圖〉를 제외하면 팔린 작품들이 산수화 일색이다.

주로 풍경화에 집중됐던 컬렉터들의 취향은 점차 인물화·정물화까지로 넓어진다. 1930년 서양화 부문(《표 3-3》)에서 보듯 판매 희망 가격 상위 10위 가운데 가장 높은 가격이 제시된 그림은 물동이를 인 반나의 서양 여인을 그린 미키 히로시의 인물화 〈물水〉이었다. 조선의 어머니를 그린 홍득순의 〈여인과 꽃〉, 조선 처녀를 그린 윤희순의 〈황의黃衣 소녀〉, 억센 조선 여인을 그린 이토 슈호의 〈칼춤〉 등도 역시 인물화다. 또 정물화인 오가와 도메이의 〈꽃〉 등도 포함되어 있었

다.[103] 서양화가 들어온 이래 컬렉터의 취향에 다양한 변화가 일어나고 있음을 알 수 있다.

누가 서양화를 사들였을까

서양화는 누가 사갔을까. 조선미술전람회 입선작가의 경우 궁내성, 조선총독부, 이왕직 등 정부기관에서 일정 작품을 구매했다. 이것은 전통이 되어 해방 후 조선미전을 모방해 '국전'으로 통칭되던 대한민국 미술전람회가 열렸을 때 청와대와 한국은행 등 정부기관에서 입선작을 구매했다.

관변 수요 외에 민간의 수요는 어떠했을까. 조선미술전람회가 열린 첫해인 1922년 《매일신보》에 실린 관련 기사는 서양화 유입 초기 서양화 실수요자의 성격과 관련하여 중요한 단서를 제공한다.[104]

〈표 3-2〉에서 본 바대로 조선미술전람회는 한국인과 일본인 모두에게 참여 기회가 주어졌지만, 판매된 그림은 일본인 화가의 것뿐이었다. 입선 작품 총 77점 가운데 한국인 작품은 4점에 불과해 일본인 서양화가들의 작품이 판매될 가능성이 높긴 했지만 말이다.

6월 1일 개막해 4일째까지 팔린 서양화 10점의 구입자는 모두 일본인이었다. 이들의 직업과 신분을 보면 식산은행 국장, 법전● 교장, 식산은행 근무자, 전매국 사무관, 직업을 밝히지 않는 일본인 등이다. 식민지 한국 내의 권력층에 있거나 고소득 업종으로 부의 피라미드에서 상층부를 형성하고 있던 이들이다. 같은 사람이 여러 작품을 구매

● 법전法傳: 법학전문학교.

하기도 했다. 법전 교장 아비코 마사루吾孫子勝는 5점을 구입했다. 식

식은植銀: 식산은행.

은• 후카오는 2점의 구입자로 명기되어 있다. 서양화를 애호하는 컬렉터층이 형성되어 있었던 것이다.

미술 수요자의 이 같은 특징은 동양화의 경우에도 마찬가지로 나타났다. 작품이 판매된 화가는 한국인과 일본인이 섞여 있었지만 구매자는 모두 일본인이었다. 직업과 신분을 보면 총독부 고위 관료(학무국장), 식산은행 근무자, 복심법원• 근무자 등 식민지 수탈 체계의 상

복심법원覆審法院: 현재의 고등법원.

층부에서 높은 소득을 올리고 있는 사람들이었다. 특기할 것은 용산 금융조합, 식산은행 등 기업에서도 미술품을 구매하는 문화가 형성되어 있었다는 점이다.

김규진이 1920년대 초반에 쓴《해강일기》에 따르면 그의 서화를 구매하는 고객은 한국인 외에도 일본인들이 상당수를 차지했다.[105] 일본인이 구래에 조선의 양반과 중인 등 부유층에서 향유했던 동양화의 새로운 수요층으로 가세한 것이다.

서양화에서는 한국보다 빨라 이를 미리 접했던 일본인 컬렉터들이 주 수요층으로 부상했다. 일본과의 강제병합을 전후해 식민지 한국으로 이주해 온 일본인 가운데 고위 관료로 있거나 금융업에 종사하면서 서양화를 애호하는 사람들이 조선미술전람회를 적극 활용해 작품을 구입했다. 일본인 상류층의 서양화 애호문화는 한국인 상류층에게도 모방 심리를 불러일으키면서 서서히 확산했다.

식민지 조선에 거주하는 일본인의 인구 비중은 전국적으로 1911년 1.5퍼센트에서 1921년 2.11퍼센트, 1931년 2.54퍼센트, 1941년 2.90퍼센트로 높아졌으나 전체 조선인에 비하면 극히 낮았다.[106] 그럼에도

이 소수의 일본인들이 식민지 조선의 경제력을 장악하고 있었다. 한국인과 일본인의 경제력 차이는 직접세 납부액을 비교함으로써 가늠할 수 있다. 1925년도판 조선총독부 통계연보에 따르면 경성부府의 경우 일본인 1인당 직접세 부담금액은 2만 5,667엔으로 조선인 4,143엔의 6배였다.[107]

그러나 서양화 구매문화는 일본인에게만 국한되었던 것은 아니다. 한국인도 점차 서양화에 친숙해지고, 의사·변호사 등 전문 직종 종사자나 상업 부유층을 배출함에 따라 서양화를 향유하고 소장하는 문화는 서서히 한국인에게도 전파되었다. 예컨대 1930년대 후반에는 이인성의 서양화 작품을 일본인뿐 아니라 한국인도 구매하기 시작했다. 《동아일보》는 1938년 11월 자사 강당에서 열린 〈이인성 개인전〉을 홍보하는 기사를 냈는데[108] 그의 화력畵歷을 소개하는 부분에서 1934년 제13회 조선미전 무감사● 특상을 받은 〈추일秋日〉의 구매자가 박흥식

● 무감사無鑑査: 미술전람회의 출품에서 작품 심사를 생략하는 일.

〈미전소견〉, 《개조》 1927년 7월호에 실린 풍자 삽화. 이식된 서양화 전시문화에 대한 이질감을 표현하고 있다. "이 사람아 남이 못 아라 보도록 그리는 것이 요새 시테(유행)라네. 시테야"라는 설명이 붙어 있다.

〈미전소견〉, 《별건곤》 1927년 7월호에 실린 풍자 삽화. 서양화 누드가 가져온 충격을 묘사하고 있다. "도쓰가빈 회사에서 광고용으로 매약(구매예약)을 했는지는 모르나 연애편지 문학과 함께 꼭 잘 팔릴 그림"이라는 설명이 붙어 있다.

미술시장의
탄생

이었다고 전한다. 직업에 대해서는 언급하지 않고 있지만 화신백화점 경영자였던 박흥식이 아닌가 추정된다. 같은 기사에서 1936년 제15회 조선미전 입선작 〈산곡山谷〉의 소장자로 일본인 하야시 시게키林茂樹, 1934년 일본 화단의 '광풍회光風會 미전'에 무감사 출품한 풍경화의 구매자로 일본인 이토 마사요시가 언급되어 있다.

이로 미루어 서양화의 구매자는 초기에는 거의 일본인이었으나 점차 한국인으로 확산한 것으로 보인다. 이런 사회적 분위기는 당시의 세태소설에서 엿볼 수 있다. 김말봉(1901~1961)이 《조선일보》에 연재했던 대중소설 《찔레꽃》에는 당시 한국인들이 서양화를 어떤 관점에서 바라보는지 엿볼 수 있는 흥미로운 에피소드가 나온다. 소설에 나오는 'XX은행' 두취● 조만호의 서재 겸 응접실에는 빛바랜 비단 족자와 함께 "중세기 서양풍속인 듯한 그림"이 벽의 거의 반 칸을 차지한 채 걸려 있는 것으로 묘사되어 있다.[109] 미술 작품이 식민지 조선의 최상층 한국인에게 부와 권력을 과시하는 코드였다는 식으로 그려지고 있는 것이다. 특히 서구를 숭배하는 모던 열풍이 불던 1930년대 후반, 서양화 소장은 이런 부와 권력의 과시 기능을 충실히 수행했던 것으로 짐작된다. 서양화 구매 대열에는 개인뿐만 아니라 '양정고보' 등 신식 교육기관도 동참했다.[110]

서양화의 인기가 동양화를 누르다

조선미전 출품작에서 동·서양화가 차지하는 비중을 보면 점차 서양

두취頭取: 은행장.

화가 우세해진다. 1922년 제1회 《조선미술전람회도록》에는 참고품을 제외하고 동양화가 88점(66명), 서양화가 77점(58명)이 수록되었다. 반면 1930년 제9회 도록에는 동양화 45점(39명), 서양화 200점(147명)으로 동·서양화의 출품 비중이 역전되었는데, 서양화의 비중이 동양화의 4.4배나 될 정도로 높다. 1941년 《선전목록》에도 동양화는 66점(66명), 서양화는 179점(171명)이 출품되었다고 기록되어 있다. 이때도 서양화가 동양화의 2.7배에 이른 것이다.

조선미전에서 보이는 동·서양화 간 판도 변화는 서화협회전람회에서도 관찰된다. 제1회에는 그림 총 70여 점 중 양화洋畵가 8~9점에 불과했으나 제5회인 1925년에는 출품작 88점 가운데 서양화가 48점으로 동양화 30점, 서書 10점을 합친 것보다 많았다.[111] 1931년 제11회 서화협회전람회 출품작도 서書 13점, 동양화 39점, 서양화 59점 등으로 서양화가 동양화보다 훨씬 많았다.[112]

이는 서양화 작가 수가 유학, 독학 등을 통해 늘어난 때문으로 보인다. 서양화 작가의 공급 증가는 서양화에 대한 판매 기회를 높임으로써 결과적으로 판매 확대로 이어졌다. 판매된 출품작 가운데 서양화가 차지하는 비중이 높아지는 현상이 나타난 것이다. 《동아일보》는 1924년 개최된 제3회 조선미전 결산 기사에서 판매 상황과 관련하여 서 8점, 사군자 5점, 동양화 16점, 서양화 3점, 조각 2점 등 총 61점이 팔렸다고 전한다.[113] 서양화 판매 실적이 동양화에 비해 현격하게 저조한 점이 눈에 들어온다. 이러한 흐름은 1930년대 들어 변화되기 시작한다. 1933년 제12회의 경우 매약•된 작품 수는 제1부(동양화) 15점, 제2부(서양화) 16점, 제3부(공예품) 14점이었다.[114] 1930년대 들

• 매약賣約: 판매 예약.

미술시장의
탄생

어서면서 서양화와 동양화가 비등하게 팔렸다는 사실은 그만큼 서양화 시장의 규모가 커졌음을 의미한다. 이런 변화는 1939년 제18회 조선미전에서도 확인된다. 개관 후 행사 절반인 10일이 지난 시점에서의 판매 성적을 보면, 1부 동양화 6점, 2부 서양화 9점, 3부 공예 조각이 31점이었다.[115] 실용적인 성격의 공예품이 포함된 3부에서 가장 많이 판매되긴 했지만, 동·서양화를 놓고 보면 서양화가 동양화보다 많이 팔렸다.

서양화의 인기가 커졌다는 점은 신문들의 사진 선택에서도 확인할 수 있다. 《매일신보》는 1921년 제1회 서화협회전람회를 소개하는 기사에서 관람객들이 동양화를 관람하는 사진을 실었다.[116] 그런데 《매일신보》는 1927년 제7회 서화협회전람회를 다룬 관련 기사에서는 관람객이 서양화를 구경하는 사진을 게재했다.[117] 서양화의 중요도 증가가 신문의 사진 선택에서도 확인되는 것이다.

1930년 《매일신보》에 난 제10회 서화협회전람회 관련 기사에서는

1921년 제1회 서화협회전람회를 소개하는 《매일신보》 1921년 4월 2일 자 기사(왼쪽). 관람객들이 동양화를 관람하는 사진을 실었다. 1927년 제7회 서화협회전람회를 다룬 《매일신보》 1927년 10월 22일 자 기사(오른쪽). 관람객이 서양화를 구경하는 사진을 게재, 시대의 변화를 담았다.

1930년 제10회 서화협회전람회를 소개하는 《매일신보》 1930년 10월 15일 자 기사. 작품 반입을 위해 캔버스를 들고 전시 개최 장소인 휘문고 건물에 들어가는 남성들의 사진을 실었다.

화가로 보이는 남성들이 작품 반입을 위해 캔버스를 들고 전시 개최 장소인 휘문고 건물 안으로 들어가는 사진이 실리기도 했다.[118] 1927년 전시회 사진과 비교해보면 불과 3년이 지났을 뿐인데도 서양화 작가들의 작품 스케일이 상당히 커진 것을 알 수 있다. 신문 사진으로 미뤄 크기가 10호 정도에서 40~60호 정도로 커진 듯하다. 1922년에 비해 1930년의 서양화 작품 가격이 크게 오른 데는 이 같이 작품이 대형화한 점도 한몫했을 것이다. 이인성이 1935년 제14회 조선미전 창덕궁상을 수상한 〈경주산곡(경주 산곡에서)〉은 120호(129×191센티미터) 크기의 대작이다. 이런 대작화 경향은 이후에도 지속되는지, 《매일신보》 1941년 조선미전 20주년 기사는 대작화 경향을 서양화 출품작에서 보이는 새로운 특징 중 하나로 소개하기도 했다.[119]

20주년 전람회의 관록을 보임인지 상당한 대작이 많아서 관계자들은 감격하고 있다. 특히 서양화에는 상당히 큰 것들이 많고, 조각에는 등신대의 큰 작품들이 많이 있다.

이인성, 〈경주산곡(경주 산곡에서)〉, 1935, 캔버스에 유채, 129×191cm, 삼성미술관 리움 소장. 1935년 제 14회 조선미전에서 창덕궁상을 받았다.

미술품, 가격으로 거래되다

명령경제나 후원경제였던 전근대와 달리 경쟁적인 자본주의 시장경제하의 근대사회에서는 3대 시장 참가자인 수요자, 생산자, 중개자가 가격을 매개로 이윤 동기에 따라 움직인다.[120]

1920년대에 접어들어 한국 미술시장은 각종 전시회를 통해 미술품 거래가 활발해지면서 가격이 수급논리에 따라 오르내리는 등 가격 메커니즘이 작동하기 시작한다.

'미술품=화폐 가격'이라는 인식은 1910년대 이왕가박물관, 조선총독부박물관 등 관官에서 미술품을 구입하며 기준 가격을 제시함에 따라

시장 참여자들 사이에 뿌리 내리기 시작했다. 가격 메커니즘이 특히 잘 작동한 분야는 미술시장에 '신상품'으로 등장해 주로 일본인과 서양인들에게 팔렸던 고려청자와 조선백자 등 고미술품 거래에서였다.

이후 동시대 작가들이 그린 동양화에도 가격제가 서서히 정착되기 시작한다. 1913년 해강 김규진이 '고금서화관'을 차려서 윤단제를 실시할 때만 해도 가격제에 대한 논란은 엄청났다. 화가가 그려준 서화에 대해 쌀, 소금, 간장 등의 생필품, 종이 같은 미술재료로 사례를 하거나 식사 대접으로 대신하던 것이 관행이었기 때문이다. 그러니 그림에 가격을 매겨 파는 윤단료는 서화가들에게도 생소할 수밖에 없었다.

서화미술회를 졸업한 후 직업화가의 길을 걷고 있던 김은호가 1912년 친일 관료 송병준의 초상화를 그려준 뒤 50원을 받은 일이 있긴 했지만, 현금 대신 물품으로 답례를 받는 관행이 여전하던 시기였다. 김은호는 같은 해 동학 1대 교주 최제우와 2대 교주 최시형의 영정, 동학의 분파였던 시천교 교주 김연국의 초상을 전신 좌상으로 그려준 뒤 돈 50원과 함께 초가집(236원), 장작, 쌀 1가마 등을 받았다. 춘화를 그려주고 작품 값 대신 기생집에서 술을 얻어먹기도 했다.[121]

물론 조선시대에도 18세기 이후 서화 감상 풍조가 서울 명문가 중심에서 중인층으로 확산하고 상공업과 함께 화폐경제가 발전하면서 그림값을 금전으로 주는 사례가 생겨나긴 했다. 예컨대 조선 후기 중인 출신 문인화가 조희룡이 쓴 《호산외기》에는 누군가가 김홍도에게 그림을 주문하면서 3,000전을 제시하자 김홍도가 이에 응했다는 기록이 나온다. 그러나 현금보다는 생필품으로 사례하는 것이 일반적이었다.

미술시장의
탄생

《해강일기》와 당시 신문기사에 나타난 정보에 따르면 김규진은 1920년대가 되면 중국에서 배워온 대로 재료의 종류, 그림의 크기, 화목•, 장정• 방식에 따라 구분하여 가격을 매겼다.[122] 고객으로부터 선주문을 받아 서화를 제작하기도 했다. 그는 유명한 서화가였던 덕분에 많은 이들에게 그림 주문을 받을 수 있었다. 그는 주문 그림을 판매할 때도 그림 가격으로 거의 정액을 받았다.[123] 이를테면 오사카 사람 호리가에게 편액 글씨 2폭을 써주고 20원(1922. 3. 26), 이회광에게 대나무 병풍 한 폭 값으로 70원(1921. 12. 29)을 받았다. 많은 작가들이 개인전을 통해 서화를 판매하면서 미술품을 사려는 구매자와 화가들 사이에 "어떤 작가의 그림은 특정 크기가 얼마"라는 식의 작품 가격에 대한 근대적 감각이 공유되었다.

이런 개인적인 사례만 있었던 것이 아니었다. 1922년 서화협회전람회를 앞두고 주최 측이 출품자에게 희망 가격을 적어 보내라고 요청한 경우도 있다. 1920년대 초기 이미 서화가들 사이에 '그림 대가=화폐 가격'이라는 인식이 박혀 있었던 것이다. 10여 년 사이에 그림 구입 시 돈으로 대가를 지불하는 문화가 미술시장에 정착될 수 있었던 데에는 유명 서화가의 '1일 그림 장터' 격인 서화전람회 성행이 가장 큰 기여를 한 것으로 보인다.

1930년대 중반에 접어들면서 전시회를 통한 작품 판매는 더욱 활발해졌다. 유화의 크기에 따른 호당 가격제를 도입한다거나 작품 판매를 위해 광고를 내보내는 등 화가들의 작품 판매에 대한 태도가 더욱 적극적으로 바뀐다. 이인성은 호당 가격제를 도입하여 수채화 1호당 10원, 유화는 4호까지 호당 10원에 판매한다는 신문 광고를 내기

도 했다. 또 1935년 당시 30~40대 인기 한국화가 이상범과 이여성李
如星(1901~미상)[124]은 소품전으로 2인전을 열면서 작품을 판매한다는
신문 광고를 냈는데, 그 덕분인지 전시회에는 관객이 1,000여 명이나
몰렸다. 출품작 100폭이 모두 예약 판매되었다고 한다.

1930년대에는 이 같은 소품전의 상업적 성격에 대한 비판이 나올
정도로 동시대 서양화가들 사이에서 하나의 현상으로 자리를 잡았
다.[125]

가격제가 정착되고 전시회를 통해 작품이 판매되면서 전업작가도
등장했다. 해강 김규진은 아주 성공한 사례였다. 연구자 이성혜가《해
강일기》를 토대로 개별 주문과 전람회 수입 등을 합쳐 연간 수입을 집
계한 바에 따르면, 김규진은 한 달에 적게는 45원, 많게는 3,000원이
넘는 수입을 올렸다.[126] 스타 화가였던 그는 직업화가로서 완전하게
경제적인 독립을 했을 뿐 아니라 초고가 사치품이던 자동차를 소유할
정도로 호사스러운 생활을 누렸다. 생각해보라. 국산 자동차 포니가

이상범(왼쪽). 이여성(오른쪽). 국립현대미술관 제공.

미술시장의
탄생

처음 나온 1970년대도 아니고 일제강점기인 1920년대에 자동차를 굴릴 정도의 경제력을 가졌다면 서화가로서 김규진의 위상이 얼마나 대단했을지를.

1923년 쎌푸레사 경성지점의 포드자동차 할인광고를 보면 포드자동차 1대 가격은 종류별로 1,200원, 1,220원, 1,590원 등이었다.[127] 이당 김은호는 1912년 최초의 미술학교인 서화미술회의 학생으로서 고종의 어진을 그리기 위해 창덕궁으로 갈 때 '매국 귀족'인 윤택영의 자가용을 타고 들어간 적이 있다. 당시 서울 장안에 자가용 소유자는 고종의 다섯째 아들인 왕족 이강 공李堈公과 윤택영 둘뿐이었다고 한다.[128] 그로부터 10여 년이 흐르긴 했지만 여전히 초고가품인 자가용을 서화가인 김규진이 소유하고 있었던 것이다. 1925년경 한국의 자동차 수는 1,200대 정도였다.[129]

1920년대 접어들어 가격논리가 작동하기 시작하면서 미술시장은 근대시장의 양상이 더욱 뚜렷해진다. 골동품 시장이나 경성미술구락부 경매에서 수급논리에 따라 고려청자 가격이 치솟고 품귀 현상을 보이기도 했다. 동시대 작가들이 그린 서화에서도 유명 작가의 그림 가격이 일반 작가에 비해 높게 형성되어 정찰 가격으로 표시되고, 같은 작가라도 수상경력 등의 이력이 붙을 경우 가격이 더 올라가는 등 가격논리

1923년 쎌푸레사 경성지점의 포드자동차 할인광고. 출처: 《동아일보》 1923년 11월 7일.

의 작동이 확연해졌다.

가격논리에 따른 미술시장의 움직임은 역시 김규진에게서 확인할 수 있다. 1920년대 후반이기는 하지만 신문에 소개된 시중의 사군자 가격은 1원 20전에 불과했다.[130] 아마도 확인되지 않지만 1920년대 초반의 시장 가격은 이보다 더 저렴했을 것이다. 인기 작가였던 김규진이 1921~1923년 개별 주문에서 묵죽 1매당 5원을 받은 것과 비교하면 4분의 1 수준의 낮은 가격이다. 당시 김규진은 이완용에게 묵죽 4매 가격으로 20원(1923년 5월 25일), 일본인 스즈키 긴지鈴木銀次에게 서예 작품 5폭 가격으로 25원(1922년 2월 25일)을 받았다. 가격을 봤을 때 당시 그가 정한 그림 가격은 서화 1매당 5원으로 짐작된다. 시장에서 화가의 역량과 인기도에 따라 그림 가격에 차이가 나는 가격 기제가 작동했음을 보여주는 사례다.

같은 작가의 작품이라도 수상작이나 수상작에 준하는 작품은 비싸게 거래되고 수상 이후 작가의 몸값이 뛰는 현상도 나타났다. 김규진은 1922년 조선미전에 심사위원으로 초청을 받자 수상 경쟁 작품을 출품하는 대신 참고품 작품을 선보였는데, 총독부에서 이 가운데 〈예서〉를 장래 참고자료로 사용하기 위해 구입했다. 김규진은 〈예서〉를 포함한 2점의 판매대금으로 90원을 받았다.[131] 1점당 45원으로, 평소 받던 금액(5원)의 9배나 되는 판매대금이었다. 조선미술전람회 입선이나 심사위원 참여가 화가에게는 그림 값을 올릴 수 있는 확실한 통로였던 것이다. 1922년 3월 10일에는 총독부로부터 평화박람회 참고건으로 서화 2매를 주문받았는데, 좀 더 높은 가격인 200원에 판매했다. 제2회 조선미전(1923)에서 어매상●된 〈17체 법서〉 8폭 병풍은 1,700

● 어매상御賣上: 황실에 팔린다는 뜻.

원에 판매되었고, 제10회 조선미전(1931)에 내놓은 〈난죽병蘭竹屛〉은 500원에 팔렸다.[132] 1922년 공립보통학교 한국인 교원(훈도) 월급이 남자 52원, 여자 48원이었으니 판매가가 얼마나 높았는지 충분히 짐작 가능하다.[133]

제1회 조선미전에 입선한 평양 화가 일재 김윤보도 마찬가지였다. 그는 조선미전 입선에 앞서 도쿄에서 열린 일본 문부성 주최 전람회에 두 폭이 입선되었는데, 한 폭에 수백 원씩 받고 판매했다고 한다.[134] 작가들의 작품 가격이 유명 미술상 수상 등을 계기로 상승하는, 지금과 같은 가격 메커니즘이 이미 일제강점기인 1920년대에 작동했던 것이다.

조선미전 출품 이후 김규진의 그림 값은 신문에 자주 소개되었다. 1927년 그의 작품은 "소화전小畵箋● 반절半切(지표장부지표장付) 7원 50전, 중화전中畵箋 반절(동同) 9원, 대화전大畵箋 반절(동同) 13원, 지본●(척●3) 13원, 지본(척5) 15원, 견본●(척5) 16원에 판매"되고 있었다.[135]

김규진이 1922년 조선미전에 심사위원으로 초청받으면서 참고품으로 내놓은 〈예서〉. 이때 김규진은 〈예서〉를 포함한 2점의 판매대금으로 90원을 받았다. 출처: 《조선미술전람회도록》.

전箋: 간단한 시 한 수나 편지를 적는 데 쓰는, 폭이 좁은 종이.

지본紙本: 종이에 쓴 글씨나 그림.

척尺: 1척은 1자로 30.3센티미터이며 1척은 10촌이다.

견본絹本: 비단에 쓴 글씨나 그림.

1928년 작품 가격은 소화선지小畵宣紙 반절 6원, 중화선지中畵宣紙 반절 8원, 견본 3척 15원, 견본 5척 20원이었다.[136] 견본 5척의 가격만 보면 1년 사이에 16원에서 20원으로 25퍼센트 올랐다. 지본은 내린 반면 견본은 오른 것은 재질에 따른 가격 상승이 반영된 것으로 보인다.

1930년 김규진의 서화 가격은 그림의 경우, 종이에 그린 것이 폭 1척 1촌, 장(길이) 4척 5촌이 4원, 폭 1척 5촌 장 4척 5촌이 5원이었다. 또 비단에 그린 것이 폭 1척 3촌, 장 4척 5촌이 9원, 폭 1척 9촌, 장 4척 5촌이 11원이었다.[137] 1927년 및 1928년과 비교해서 비슷한 길이의 4~5척 견본 그림이 수년 사이에 15원, 20원에서 9원, 11원으로 상당히 떨어진 것을 확인할 수 있다. 그림 값이 내린 원인이나 배경은 알 수 없으나 수급 요인이 작품 가격에 반영되는 현실을 보여주는 결과라 판단된다.

김규진의 〈난죽도〉, 1922, 종이에 먹, 각 130.3×40.3cm, 국립중앙박물관 소장. 난초와 대나무를 그린 화폭을 번갈아 배치하고 두 폭의 서예 작품을 엮어 여섯 폭 병풍으로 완성한 작품이다.

비슷한 시기에 인기 초상화 작가였던 석지 채용신蔡龍臣(1850~1941)
은 전주에 낙향해 활동하면서 초상화 주문을 받을 때 정찰 가격제를
실시했다. 채용신은 조선 말기에서 일제강점기에 활동했던 화가로 전
통적인 초상화 기법을 계승하면서도 서양화법과 근대 사진술의 영향
을 받은 '채석지 필법'이라는 독특한 화풍을 개척했다. 낙향하기 전 서
울에서 관직에 있을 때 고종 어진御眞, 흥선대원군의 초상화를 그리는
등 초상화가로 이름을 날렸다.

그가 그린 초상화 가격은 전신상 100원, 반신상 70원으로, 시세에
비해 높게 형성되어 있
었다.[138] 그는 1905년 을
사늑약 체결 이후 서울
을 떠나 전주로 낙향해
전주뿐 아니라 익산, 정
읍 등 주변 지역을 거점
으로 해서 항일 의병장
과 유생을 그렸다. 말년
에는 지방 부호와 일본
귀족의 주문을 받아 초
상화를 그리기도 했다.[139]
1920년대 들어서는 남성
뿐 아니라 여성들도 그
의 초상화 대상이 되었
다. 초상화의 주인공으로

채용신, 〈자화상〉, 1893, 비단에 채색, 규격 미상, 개인 소장.

서 여성의 등장은 근대 들어 나타난 현상이다.

채용신은 초상화 제작에 사진을 활용했고, 신문 광고를 내는 등 상업적인 수완을 발휘했다.[140] 일례로 1923년 전남 구례 지역 유학자 유제양柳濟陽이 타계하자 그의 손자가 조부 유제양의 초상화 제작을 의뢰한 일이 있었다. 채용신은 막내아들을 보내 초상화 제작에 참고할 사진 한 장과 함께 선수금 20원을 받아오게 했다. 계약 체결과 함께 선수금을 받아야 제작에 착수했고, 사진이 없을 경우 사진사를 보내 인물 사진을 찍은 뒤 이를 초상화 그릴 때 활용했다. 또 초상화 제작 시 가족 분업 방식을 도입했다. 주문과 동시에 계약금을 받는 일은 막내아들이, 제작 뒤에 고객을 접대하고 환송하는 일은 큰아들이 맡는 식이었다. 1940년대에는 '채석강도화소蔡石江圖畫所'를 차리고 신문 광고도 냈다. 광고 전단에는 이력과 함께 초상화 가격을 적었다.

채용신이 시중가보다 높은 가격을 받았던 것은 태조 어진부터 고종의 어진까지 역대 임금들의 초상화를 많이 그려 명

채용신, 〈황종관 부부상 중 광산 김씨 부인상〉,
1934, 비단에 채색, 96×53cm, 개인 소장.

미술시장의
탄생

성이 널리 알려진 덕분이었다. 1928년 전북 임실에서 소 한 마리 가격이 82원이었는데, 소 가격은 1930년대까지 80원에서 100원 사이에서 등락했다.[141] 소 한 마리를 팔아야 그에게 초상화를 주문할 수 있었던 셈이다.

각각 대나무 그림과 초상화로 당대 최고의 인기를 구가하던 김규진과 채용신의 일화는 1920년대 미술시장 내에서의 인기도에 따라 화가 간에도 혹은 같은 작가라도 가격이 달라지는 등 시장논리가 작동하고 있었음을 잘 보여준다.

4 [부]

모던의 시대

1930년대~해방 이전

1930년대는 자본주의가 관통한 시대였다. 식민지 조선의 부가 집결된 경성의 경우 건축물이 만들어내는 도시의 스카이라인뿐만 아니라 도시 속을 활보하는 사람들의 심리에서도 자본주의의 영향은 확연했다. 1920년대 후반부터 대규모 공장이 건설되기 시작해 종업원 200명 이상의 일본인 소유 대공장은 1932년 43개에서 1937년 92개로 증가했다. 자본주의의 꽃이라고 불리는 백화점의 증축과 확장은 이런 거대 자본의 한국 진출 분위기 속에서 이루어졌다. 서울에는 미쓰코시, 미나카이, 조지아, 화신 등 서양 건축의 외관을 한 여러 백화점이 도시의 풍경을 바꾸었다. 백화점은 엘리베이터와 옥상정원 등 첨단 시설을 갖추고 상류층 고객을 겨냥해 갤러리도 만들었다.

백화점 갤러리는 전시 전용 공간의 탄생이라는 점에서 혁신적이었다. 전시는 상설화되고 기획전까지 열렸다. 지금의 서울 삼청동에 있는 갤러리와 별반 다를 바 없는 본격 상업 화랑이 출현한 것이다.

이 시기 미술 수요자들에게서 주목되는 것은 자본주의적 태도다. 금광 개발, 주식거래 시대의 개막과 함께 미술품 역시 적절한 시점에 팔아 차익을 실현할 수 있는 투자의 대상이라는 인식이 형성되기 시작한 것이다. 전근대 시대에는 없던 이런 투자심리가 기저에 흐르며 경성미술구락부 등 미술시장은 번창했다. 한국인 수장가와 한국인 중개상이 미술시장의 전면에 등장한 것도 1930년대다. 한국인 수장가층이 부상하는 과정에는 고려자기와 조선백자, 서화 등이 지켜야 할 민족정신의 기호로 상징화되어 수집이 장려된 시대적 분위기도 작용했지만, 근저에는 경제적 욕구가 자리잡고 있었다. 1937년부터 일본이 중일전쟁을 일으키면서 전시경제체제로 들어갔지만 미술시장은 해방 이전까지 상승세를 이어갔다. 미술은 상류층의 문화였던 것이다.

12 미술품, 투자 대상이 되다

1930년대는 '모던의 시대'로 일컬어진다. 식민지 조선의 강남이라 할 수 있는 남촌에는 서양식 건물 외관을 갖춘 으리으리한 백화점이 들어섰다. 지금도 명동에 가면 볼 수 있는 신세계백화점 구관이다. 당시는 '미쓰코시三越백화점'으로 불렸다.

미쓰코시백화점 안에는 엘리베이터가 있었다. 양복과 기모노를 차려입은 상류층 일본인과 부유한 한국인들이 쇼핑을 즐겼다. 엘리베이터라는 신기한 탈것을 구경하러 온 시골 사람들과 서울로 수학여행 온 학생들도 있었다. 밤에는 야간조명을 받아 외관이 휘황찬란했다. 그런 도심의 대로를 맥고모자와 하이힐로 표상되는 '모던 보이'와 '모던 걸', 망토를 걸치고 서양 책을 옆구리에 낀 전문학생과 여학생이 활보했다.

'모던'은 1920년대 후반 들어 매체들에서 본격적으로 거론되기 시작해 1930년대 초까지 가장 빈번하게 다루어진 주제어다. 《별건곤》은 〈모던 뽀이 촌감寸感〉(1927)을 시작으로 〈모던 대학〉(1930), 〈모던 복덕방〉(1930) 등을 실었다. 《별건곤》 외에 다른 매체에서도 〈모던 껄

합평〉《문예영화》, 1928), 〈모던 행진곡〉《신동아》, 1932), 〈모던 아가씨 되는 법〉《중앙》, 1933)을 수록하는 등 '모던'은 1930년대에 유행어처럼 자주 쓰였다.

지금까지 1930년대에 대한 연구는 '모던 보이'나 '모던 걸' 등 자본주의적 새로운 인간형의 출현이라는 문화적 측면에서 조명하는 경향이 강했다. '모던'의 지표층 밑바닥에 자리한 경성의 도시화, 자본주의의 진전 등이 언급되기는 했지만 모던의 시대 흐름은 문화사적으로 분석되는 데 머물렀다.[1]

1930년대가 한국 근대 미술시장 형성 과정에서 이전 시기와 다른 점이 있다면 미술시장 수요자들에게 새로운 자본주의적 태도가 출현한 점을 들 수 있다. 바로 투자 심리다. '모던 경성'의 일상에는 일본 대자본의 진출, 금광 개발과 투자, 주식거래시대의 개막 등에 따라 특

화가 안석주가 풍자한 모던 보이와 모던 걸. 〈모던 보이 제군〉, 《신문춘추》 1927년 6월호(왼쪽). 《별건곤》 1927년 7월호에 실린 모던 보이와 모던 걸 풍자화. 〈자칭 발렌티노와 폴라네그리라고 하는 모던 걸과 모던 보이〉(오른쪽).

미술시장의
탄생

정 사안을 사용가치가 아닌 투자가치로 판단하는 태도가 형성되고 있었다. 조선시대에는 없던 이런 투자 심리는 미술시장 밑바닥에도 흐르고 있었다.

1920년대 후반 일본 대자본이 조선과 만주로 진출하려는 움직임이 나타나기 시작했다. 먼저 1917년 조선방직이 조선에 진출했다. 1926년엔 일본의 신흥재벌인 일본질소비료가 조선에 건너왔다. 1925~1929년에 걸쳐 14개의 거대 자본이 조선에 진출했다. 이에 따라 1920년대 후반부터 종업원 수백 명을 고용하는 대규모 공장이 조선에서 건설되기 시작했다.[2]

민간에서 이런 움직임이 일어나자 조선총독부는 1930년대부터 조선에 공업화 정책을 적극적으로 도입하고자 한다. 1931년 부임한 조선총독 우가키 가즈시게宇垣一成(1868~1956)는 '농공병진農功竝進'을 슬로건으로 내걸었다. 그 영향으로 종업원 200명 이상의 일본인 대공장은 1932년 43개에서 1937년 92개로 증가했다. 1930년을 전후해 경성의 스카이라인을 바꾼 백화점의 증축과 확장은 이런 거대자본의 활발한 진출 분위기에서 일어났다.[3]

경성의 인구는 1920년 25만 명에서 1930년 35만 5,000명, 1935년 40만 명, 1940년에 93만 명으로 가파르게 증가했다. 1943년에는 107만 8,000명을 기록하며 인구 100만 명 시대를 열었다.[4] 1930년대 경성의 인구 증가세는 1920년대에 비하면 엄청난 수준이었다. 1930년대에는 10년 사이 160퍼센트(57만 5,000명) 늘었다. 1920년대의 42퍼센트(10만 5,000명) 증가율에 비해 놀라울 정도의 증가세다. 1930년대 사람들은 그렇게 대도시 경성으로 모여들고 또 모여들었다.

《대경성부대관大京城府大觀》은 1930년대 중반의 '모던한' 경성 모습을 조감도 형태로 입체적으로 보여주는 지도다.[5] 일제가 1936년 '조선시정施政 25주년 기념'으로 제작한 것이다.

경성의 가장 번화가인 남대문통 위아래에 위치한 장곡천정(소공동)과 본정(충무로), 황금정(을지로) 일대 지도를 보자. 지도에 깨알같이 표기된 지명을 보고 있노라면 자본주의 체제에 막 진입한 도시 경성의 욕망이 감지된다. 이곳에 자리 잡은 미쓰코시, 미나카이三中井, 조지아丁子屋, 화신和新 같은 백화점은 휘황찬란했다. 중앙관은 그레타 가르보 같은 서양 배우가 등장하는 수입 영화를 상영하는 곳이었다. 동양자동차학교, 경성치과전문학교 등 전문직 양성학교도 있었다. 삼성물산주식회사, 경성전기주식회사 같은 큰 회사에서는 출퇴근길 샐러리맨들이 쏟아져나왔다. 종로에서 남산 방향으로 이어지는 남대문통 1정목(현 남대문로 1가)의 대로변에는 식민지 수탈의 상징인 조선식산은행뿐만 아니라 제일은행, 삼화은행, 한성은행, 동아증권, 조선상업은행, 안전은행 등 자본의 꽃이라 할 금융기관과 금융회사가 밀집해 있었다. 증권거래소 격인 조선취인소朝鮮取引所도 이 거리에 있었으니 가히 '경성의 월가'로 불릴 만했다.

자본주의 도시로 진입한 경성에서 주목해야 할 것 중 하나는 1930년대 모던의 시대를 관통하던 투자 심리다. 주식시장과 은행이 일상적인 도시 풍경이 되었으니 경성 사람들에게 부지불식 자본주의적 태도가 스며들 수밖에 없었다. 당시 《동아일보》에는 월 1, 2회 꼴로 주식 시황이 소개됐다. 〈주식 경계리 한산〉(1930. 3. 22), 〈주식 매기買氣 왕성〉(1931. 1. 31), 〈인플레안 통과로 주식시장 앙등〉(1933. 5. 2) 같은

미술시장의
탄생

《대경성부대관大京城府大觀》 황금정(을지로) 일대 지도. 조선 시정 25주년을 기념해 1936년 제작됐다. 개인의 기증을 받아 서울역사박물관이 2015년 영인했다. 서울역사박물관 제공.

주가 추이 기사는 단골 메뉴였다.

1920년 회사령이 철폐된 이후 조선총독부는 기존에 비공식적으로 운영되던 증권시장을 경성주식현물취인시장京城株式現物取引市場으로 제도화했다. 상장된 주식은 48종에 달했다. 주식시장은 1921년에는 연간 376만 주가 거래되며 호황을 누렸다. 이후 일본 경제가 간토대지진으로 불황에 빠지면서 한동안 위축되기도 했지만, 1930년대 들어 주식시장은 다시 호황 국면을 이어갔다. 1931년에 기존의 인천미두취인소仁川米豆取引所와 경성주식현물취인소를 조선취인소로 통합하는 제도 개혁이 단행되면서 투자시장은 더욱 활기를 띠게 되었다.[6]

조선취인소는 1931년부터 미두부와 증권부를 두고 두 투자 상품을 거래했다. 증권시장에서 1930년대 들어 나타난 호황 국면의 수치를 보자. 거래량은 1932년 연간 101만 주에서 1937년 448만 주, 1942년 3,392만 주로 가파르게 늘었다. 미두도 1930년대에 투기바람이 거세게 불며 거래량이 폭증했다. 미두부 선물시장의 연간 거래고는 1932년 1,797석에서 1937년 3,916만 석으로 크게 늘었다.[7]

1930년대에는 증권시장뿐 아니라 실물 부문에서도 투자 열기가 뜨거웠다.[8] 1931년 일본이 만주 침략을 개시하면서 '만주 특수'가 일어났고, 1931년 일제가 금 수출을 허용하면서 금광 열풍이 불기 시작했다.[9] 조선 거주 일본인들뿐만 아니라 차별 탓에 신분상승의 출구가 막혔던 조선인들 사이에서도 일확천금을 노리는 투기적 마인드가 형성되었다.[10] 출구 없는 암울한 식민지 상황에 만주사변 등의 불안한 정세까지 더해지자 한탕주의 심리가 강해졌다.

이러한 한탕주의는 당대의 소설과 잡지에 고스란히 담겼다. 소설과

잡지는 그 시대의 심리적 풍경을 핀셋처럼 적확하게 집어낸다. 이광수의 소설 《흙》을 살펴보자.[11]

'제길, 나도 금광이나 나갈까' 하고 최창학이나 방응모를 생각한다. 나도 최창학이나 방응모 모양으로 금광만 한 번 뜨면 백만 원, 백만 원이 담박에 굴러 들어올 텐데. 오, 또 박용운이란 사람도 백만 원 부자가 되었다고. 내가 하면야 그깟 놈들만큼만 해. 그래서는 그 돈을 떡 식산은행, 조선은행, 제일은행, 일본은행에다가 예금을 해놓고는. 옳지, 요새 경제봉쇄니, 만주전쟁이니 하는 판에 그 백만 원, 아니 2백만 원을 가지고 한번 크게 투기사업을 해서 열 갑절만 만들어 일 년 내에, 그러면 2천만 원. 아유, 2천만 원이 생기면 굉장하겠네.

1930년대 경성을 배경으로 한 박태원의 소설 《소설가 구보 씨의 일일》에도 주인공 구보가 경성역에서 광업으로 큰 돈을 번 중학교 동창과 마주치는 대목이 나온다. 이처럼 금광 개발로 떼돈을 번 사례가 소설과 잡지 등을 통해 유포되었다.

투기 심리는 1930년대의 식민지 조선을 관통하는 시대적 풍경이 되었다. 1930년대의 조선, 특히 조선을 대변하는 공간인 근대 도시 경성에는 21세기를 방불케 하는 투기적 태도가 넘쳐났다.

좌파 문인 단체인 카프 결성의 산파 역할을 했던 소설가 김기진도 금광으로 달려갔다. 낮에는 주식투자, 밤에는 조간신문 기자로 생활했던 그는 돈 벌어 신문사를 차리겠다는 일확천금의 꿈을 꾸며 금광 사업에 뛰어들었으나 넉 달 만에 투자한 돈을 모두 까먹었다.[12] 소설

가 채만식, 김유정 등도 금광사업에 뛰어들었다.

자본가는 말할 것도 없었다. 노동자, 농민은 물론 지식인과 의사, 변호사까지, 즉 무지렁이에서 양복쟁이까지 생업을 내팽개치고 금광의 유혹에 몸을 던졌다. 미두시장, 주식시장에는 대박을 노리는 사람들이 몰려들었고 철도역 주변에는 땅 투기꾼들이 들락거렸다.[13] 그런 시대가 1930년대였다. 저가에 매수한 뒤 고가에 내다팔아 자본이익을 얻는 금융투자 방식의 체득은 한국인들의 노동관에도 영향을 미쳤다. 자본을 투자함으로써 노동하지 않고도 더 크게 이익을 취할 수 있는, 제3의 부의 성취 방법에 눈을 뜨게 된 것이다.

이런 사회적 분위기는 1930년대 들어 미술시장에도 전염되어, 미술품을 바라보는 수요자들의 태도에도 서서히 변화가 생겼다. 미술품을 영구히 소장하는 애호품이 아니라, 적절한 시점에 팔아 차익을 실현할 수 있는 투자 상품으로 생각하게 된 것이다.

특히 경성미술구락부의 경매는 미술품 수요자들에게 엄청난 수익을 안겨주었다. 1920년대 말부터 일본인 수장가가 사망하거나 본국으로 귀국할 경우 그들의 유품이나 소장품이 경매에 출품됐는데, 여기에 참여한 이들에게 막대한 수익을 창출해준 것이다. 이런 사례들은 자연스레 목격되고 이야기되면서 미술시장 주변 사람들에게 미술품이 투자가치가 있는 상품이라는 인식을 갖게끔 했다.

금광 개발로 일약 거부가 된 광산왕 최창학은 금광 투자에서 얻은 수익을 기반 삼아 고미술품 수집 대열에 뛰어들었는데, 이때는 단순히 애호가의 취미로서만 한 것은 아니었다. 미술품을 부를 과시하는 수단을 넘어 더 큰 부를 가져다줄 수 있는 투자 상품으로 본 것이다.

미술품을 통해 부를 성취하려는 태도는 수장가층에게도 파고들었다. 이는 소장품을 되파는 경매 같은 2차 시장이 1930년대 후반 들어 활기를 띠는 배경이 된다.

고려청자, 조선백자, 조선서화, 동시대 작가들의 서화 등 미술품 시세는 식민지시기 내내 지속적으로 상승세를 이어갔다. 고려청자와 조선백자 등은 가격이 치솟으면서 소장자에게 막대한 이익 실현의 기회를 안겨주었다. 등락을 거듭하던 주식시장과 달리 미술품은 값이 하락한 적이 없었다. 미술품은 위험 부담이 적은 안전 투자 자산이라는 관념이 만들어졌고 그러한 인식은 미술품 투자 열기로 이어졌다. 외과의사이자 골동품 수집가였던 박병래는 "1차 세계대전이 끝나고 계속 오름세를 보여 줄곧 값이 뛰기만 하던 골동품은 20여 년 후인 1940년대 초에 이르러서는 비싼 것이 1만 원선을 육박하는 일이 그리 드물지 않았다"고 회고했다.[14]

제국주의를 꿈꾸던 일본은 1937년 7월 중일전쟁을 일으키며 전시 경제체제로 들어갔다. 1940년 5월 미곡을 필두로 1940년 말에 설탕, 면포 등에 대한 부분적 배급 통제가 실시되었다. 1941년에는 고무신, 타월, 육류, 세탁비누, 연료, 고추, 유류 등에 대해, 1942년에는 기타 생필품에 대해서도 통제가 확대되었다. 전쟁물자 외의 소비재 통제로 인해 생필품 부족 현상이 불가피해졌다.[15]

이런 상황에서도 경성미술구락부의 1941년 매상액은 37만 5,105원으로 1940년의 21만 6,925원에 비해 1.7배 늘었다. 미술시장은 전시 상황과 상관없이 성장하고 있었다. 상류층의 미술 향유 문화가 일반 대중의 삶과 얼마나 유리되어 있었는지를 확인할 수 있는 대목이다.

이는 이 책에서 1940년대를 1930년대의 연속으로 파악해 같은 범주에 묶은 이유이기도 하다.

미술품을 투자의 대상으로 바라보는 태도 형성에는 금광 열기, 주식시장 및 미두시장 열기, 부동산 투기 등 사회 전반적으로 투기를 경험한 것이 배경이 되었다. 미술품, 특히 골동품의 가격이 장르별 차이는 있지만 1905년 이후 20~30여 년 동안 대폭등한 것은 보다 직접적인 자극이 되었다. 골동품 가격은 1차 세계대전이 끝난 후인 1919년 이후 지속적으로 상승했다.[16] 골동상인 곤도 사고로가 1906년에 구입한 어느 청자의 가격은 25원이었지만 1908년에 이왕가박물관에 납품한 청자의 최고 가격은 950원으로 40배 가까이 뛰었다. 물론 1906년 거래한 청자와 같은 제품인지는 확인되지 않는다. 하지만 곤도 사고로는 이토 히로부미에게도 납품하는 등 청자 중에서도 상품을 취급했다는 점에서 볼 때 둘의 비교는 큰 무리는 아닐 것이다.

고려청자의 경우 초기 시세가 급등했지만, 그것은 식민지시기 내내 이어지는 지속적이고 가파른 상승 곡선을 알리는 신호탄일 뿐이었다. 고려청자의 가격은 1935년에는 2만 원, 1941년 이후에는 2만 6,000원에 거래되기까지 했다. 간송 전형필(1906~1962)이 구입한 청자 가격 2만 원은 당시 "서울 장안의 쓸 만한 기와집 열 채 값에 상당하는" 금액이었다.[17]

고려청자 시세는 곤도 사고로가 1906년 구입한 25원의 가격과 단순 비교하면 30년 사이에 1,000배로 올랐다. 정상적으로 일해서는 결코 이룰 수 없는 부의 성취가 미술품 시장에서 가능했던 것이다. 고려청자 골동상점이나 고미술 경매소가 단기간에 폭발적으로 늘어난 이

유도 놀라운 수익률 하나로 설명될 수 있다. 조선백자 컬렉터인 박병래는 "한일합방 전부터 우리나라를 드나드는 일본인들이 도자기에 눈이 벌겠다", "많은 무뢰한들이 개성 근처의 고분을 벌집 쑤시듯 날뛰었다", "고관대작은 그 나름대로 악머구리 떼 모양으로 거두는 데 여념이 없었다" 등 고려청자 거래에 보인 일본인들의 탐욕을 원색적인 표현을 써가며 전했다.[18]

고려청자 가격의 상승 추이는 박병래의 말이 과장이 아님을 뒷받침한다. 1913년 공립보통학교 교사(훈도) 봉급이 20원 내외였으니 교사 한 달 월급 남짓 했을 고려청자 가격이 1930년대 중반이 되면 주택 10채의 가격으로 뛰어오른 것이다. 고려청자의 가격은 1936년 평균 수천 원선에 형성되어 있다가[19] 1937년 이후 만주 특수, 금광 열기 등의 영향으로 다시 가파르게 뛰어올랐다. 웬만한 부자라도 고려청자 1점 구매를 엄두도 내기 어려운 상황이 되어버렸다.

고려청자의 가격 급등은 시중의 물가 추이를 감안하면 놀라운 수준이다. 농민과 도시 중산층의 삶을 대표하는 소 값, 교사 월급과 비교하면 그 상승폭은 엄청났다. 농촌 가정의 가장 귀한 자산인 소 한 마리 가격은 1923년 100원, 1928년 82원, 1937년 80여 원 등으로 비슷한 수준에서 등락했다.[20] 공립보통학교 한국인 남자 교사의 월급은 1910년대 20원 안팎에서, 1920년대부터 1933년까지는 52원 내외, 1934년 이후 해방 이전까지는 100원 내외로 올라갔다. 1930년대 중반 이후의 교사 월급은 1910년대에 비해 5배, 1920년대에 비해 2배 오르는 수준에 그쳤다. 이런 상황에서 식민지 조선의 하층부를 구성한 한국인이 고려청자를 구매하는 것은 쉽지 않았을 것이다. 고려청

자 가격의 이상 급등은 결국 고려청자를 일본인만 소유할 수 있게 만들어버림으로써 해방과 함께 고려청자 해외 유출이라는 결과를 초래하기도 했다.

1930년대 들어 고려청자의 대체품으로 주목받기 시작한 조선백자의 가격 상승세도 놀라운 수준이었다. 1930년대 초 10원 수준이었던 백자 연적은 1940년대 초에는 수백 원에 거래되기도 했다. 10년 사이에 수십 배 오른 셈이다. 다이쇼 초기인 1910년대에는 20~30전에 불과했던 백자가 1940년대에는 하나만 잘 팔면 서울에 허름한 집 한 채를 장만할 수 있는 가격까지 뛰어버린 것이다.

조선백자의 가격 상승에는 일본에서의 수요가 뒷심으로 작용했다. 1930년대 들어 일본 미술시장에 조선백자를 소개하는 인물들이 나타나면서 조선백자를 판매하는 전시회가 열리기 시작했다. 오사카의 골동상 무라카미 슌초村上春釣堂는 1928년 오사카의 미쓰코시백화점에서 조선백자 전시회를 열었고, 1930년에는 도쿄 미쓰코시백화점에서 대규모 조선백자 전시회를 개최했다. 수장가 히사시 다쿠마久志卓眞는 이 전시를 계기로 일본 현지의 골동상들이 조선백자에 흥미를 갖게 되었다고 회고한다.[21]

야나기 무네요시와 친분이 있던 도자기 평론가 아오야마 지로青山二郎가 기획한 조선공예품전람회가 1931년 12월과 1932년 5월 두 차례 일본에서 열리기도 했다.[22] 아오야마는 이 전시에 앞서 조선에서 아사카와 노리타카의 협력을 얻어 다량의 조선백자를 사들였다. 당시만해도 순백자 항아리나 동채銅彩 청화백자는 2원 50전 정도였고, 가장좋은 것이 5원 정도였다고 한다. 한 수집가는 이 전시를 즈음해서 일

미술시장의
탄생

본에서도 조선백자에 대한 인기가 상승하고 조선백자 애호가도 급격히 증가했다고 회고한다. 이후 일본의 미술시장에서는 '조선백자 붐'이라고 할 정도로 조선백자 유행이 일어난다. 그 열기가 얼마나 대단했던지 1930년대 일본에서 발행된 한 잡지에서는 조선백자에 대한 유행을 "도자기 열이 발흥", "약간 미치광이 같다", "전염병"이라 말하기까지 했다.[23]

1930년대를 거치며 조선백자 가격은 폭등했다. 1939년 일본에서 간행된 잡지 《호고好古》는 10년 전[●]에 경성에서 은화 3장[●]으로 청화백자 항아리를 구입했다는 일화를 소개하면서 최근에는 수천 원에 거래되는 조선백자도 흔하고 연적에 100원 내지 1,000원을 던져도 아깝지 않다고 생각하는 취미자趣味者까지 등장했다고 전한다.[24]

1920년대 후반으로 추정.

1원 50전으로 추정.

1939년 경성의 집값은 전년도에 비해 3배 이상 올라 350~800원 정도였다.[25] 한국인들이 많이 살던 경복궁 북부 지역의 1923년도 집값은 가장 낮은 시세가 초가 80원 이상, 기와 120원 이상이었고, 교통이 편한 곳은 이보다 2~3배 비쌌다고 한다.[26] 조선백자의 가격 앙등세는 이같은 당시 집값의 오름세에 비할 바가 아니었다. 엄청난 차익을 취할 수 있는 구조다 보니 골동품 시세 때문에 1930년대에도 도굴 기사가 심심찮게 나왔으며, 거간들은 백자를 사들이고자 시골의 구가를 수시로 돌아다녔다.

1930~1940년대에 들어서는 조선시대 고서화도 경성미술구락부 경매에서 활발하게 거래되었다. 걸출한 미술품 중개상 오봉빈吳鳳彬(1893~미상)이 차린 조선미술관의 기획 전시를 통해 가치가 부각된 조선시대 고서화는 그의 서화 거래장부 내역에서 가격 상승이 확인된

김홍도, 〈군선도〉, 1776, 종이에 수묵담채, 8폭 병풍, 각 폭 51.5×150.3㎝, 국보 제139호, 삼성미술관 리움 소장. 문화재청 제공. 원래는 파도 위를 걸어가는 해상군선도이나 여기서는 파도가 생략되었다.

다. 그가 조선미술관을 설립한 1929년부터 해방 이전까지의 거래 내역을 보면, (경성)미술구락부에서 200원에 구입한 이인문의 〈사계산수〉가 강익하에게 400원에, 민영찬에게서 100원에 구입한 심사정의 산수화가 함흥의 오인환에게 300원에 판매되는 등 2~3배 오른 것이 적지 않다. 김홍도의 〈죽송〉은 민영찬으로부터 100원에 사서 배정국에게 500원에 파는 등 5배가량 올랐으며, 김홍도의 〈해상군선도(군선도)〉 병풍은 1,500원에 사서 9,000원에 팔아 6배로 뛰기도 했다.[27]

미술품 수요자는 관료, 전문직, 사업 등에 종사하며 식민지 조선에서 부를 축적한 일본인이 대부분이었다. 1930년대에 들어서면 한국

미술시장의
탄생

인 수장가들도 미술시장 무대에 등장한다. 경성미술구락부 경매나 오봉빈이 운영하는 조선미술관의 소장품 전시회 때 매매자로 한국인의 이름이 오르내리기 시작한 것이다.

'문화재 지킴이'로 불리는 간송 전형필이 일본인의 독무대이던 미술시장에 혜성같이 등장한 것도 1930년대다. 의사 박창훈과 박병래, 서양화가이자 컬렉터였던 김찬영, 해방 후에는 정치가의 길을 걸었으나 당시에는 금융업에 종사했던 장택상 등 미술품 컬렉터들의 이름이 신문지상에 언급되기 시작한 것도 이때부터였다. 오봉빈 등 한국인 골동품 상인도 일본인에게 도전장을 내밀기 시작했다.

자본주의를 속성으로 하는 근대 미술시장의 진전 여부는 재판매를 목적으로 하는 2차 시장의 진전 정도를 그 척도로 삼을 수 있다. 역사적으로 2차 시장은 1차 시장에 이어 시차를 두고 출현하는 것이 보통이다. 하지만 한국에서는 일제의 식민지배가 사실상 시작된 을사늑약을 기점으로 고려청자 거래 욕구가 일거에 분출하듯, 1차 시장인 골동상점과 2차 시장인 고미술품 경매가 일본인의 주도로 동시에 출현하는 독특한 현상을 보였다. 초기 도굴품의 도매 거래라는 성격이 강했던 경매는 이후 한 번 소장했던 미술품이 거래(재판매)되는 미술품 경매 본연의 성격을 갖춰가기 시작했다. 경성미술구락부가 창립되어 재판매시장을 개척하기 시작한 것이 1920년대 초반이라면, 경성미술구락부에서 미술품의 재판매가 본격적으로 활기를 띠기 시작한 것은 1930년대 들어서부터다.

한국인 전문 중개인 오봉빈이 1929년에 연 조선미술관도 원소장자에게서 나온 고서화의 전시, 판매에 역점을 두었다. 따라서 오봉빈의 중개 행위도 달아오르던 재판매시장에 가세하기 위한 움직임으로 봐

야 한다. 경성미술구락부와 조선미술관의 활동에는 1930년대부터 미술시장에 나타난 재판매시장의 열기가 그대로 녹아 있다. 이는 미술품을 투자 상품으로 바라보는 미술시장 분위기와 무관치 않아 보인다.

경성미술구락부

수요층의 확산이 없었다면 1930년대 미술시장의 재판매 열기는 불가능했을 것이다. 일본인 가운데 상공업에 종사하는 부유층, 의사·변호사·교수 등 전문직에 종사하는 전문가층을 중심으로 미술시장 수요자 저변이 확대되었다. 한국인들 중에서도 상류층을 중심으로 고가 미술품 구매시장에 뛰어든 이들의 존재가 이때부터 드러났다.

재판매가 활발해지면서 경성미술구락부의 매출(〈그래프 4-1〉 참조)은 1930년대 중반 이후 크게 증가했다. 1930년대 초반까지 1,000~5,000원에 머물던 1회 평균 매출액은 1935년에 8,000원을 넘어서더니, 1940년에 1만 8,000원, 1941년에 4만 8,000원 선을 기록하며 가파르게 상승했다.[28] 1940년과 1941년의 연간 매출은 1922년에 비해 각각 12배, 21배로 늘었다.

경성미술구락부 운영 초기에는 중국에서 수입된 골동품과 함께 개성에서 도굴된 고려자기가 주로 거래되었다. 식민지 조선에서 일본인 부유층에게 가장 인기 있는 물품은 고려청자였다. 반면 조선백자는 수요가 형성되어 있지 않은 탓에 가격이 매우 저렴했다. 인기가 없었던 것이다. 이런 이유로 설립 초기에는 중국 자기가 많이 거래되었다.

〈그래프 4-1〉 경성미술구락부 1922~1941년 매출 추이

* 출처: 〈경성미술구락부 창업 20년 기념지〉, 《한국근대미술시장사자료집》 6권, 경인문화사, 2015, 23쪽.

경성미술구락부 창립자인 사사키는 중국 골동품을 전문적으로 취급
했던 삼팔경매소 출신으로, 자신의 인적 네트워크를 이용해 중국 현
지에서 들여온 각종 유물을 팔아 이익을 남겼다.

1930년대 중반 이후의 매출 증가는 고려청자가 재판매 품목으로 나온 게 결정적인 요인으로 분석된다. 일본인 소장자가 갖고 있던 고려청자 재판매품이 나오기 시작한 것은 1926년 쇼와시대부터다. 사사키 초지는 1925년 고 후쿠다福田의 유품과 미야무라宮村, 파성관의 모리森 관련 물품 판매가 기폭제가 된 것으로 평가한다.[29] 사사키는 "대체로 다이쇼 초년(1912년 이후)부터 말년(1926)까지는 일본에서 조선으로 이주해온 분들이 조선 고미술 및 고기물을 수집했던 시기라고 할 수 있으며, 이런 것들을 수백 점 한꺼번에 구락부의 경매에 붙이는 일은 없었다. 쇼와시대로 접어들면, 조선에서 오래 생활하며 성공해 모국으로 돌아가거나 작고한 수집가의 소장품이 미술구락부에서 거래되는 횟수가 늘어났으며, 또한 이 시대에 조선(한국) 고미술품의 진가가 일반인에게도 인식되기 시작함에 따라 가격 역시 뛰어올라"라고 회고한다.[30] 예컨대 1932년 요코다橫田 가문의 매립회●에는 다수의 고려 고도기가 출품되었으며, 1934년의 스에마쓰末松 가문의 매립회도 그와 비슷한 양상을 보였다.[31] 사사키 초지는 회고록에서 경성미술구락부 고미술품 매상 통계표를 작성하면서 특기 사항으로 1934년에는 '고려 미술품 가격 상승'을, 1937년에는 '가격이 1934년의 2배로 상승'을 적었다.[32]

● 매립회賣立會: 경매행사.

재판매가 활성화되면서 조선백자와 조선서화의 거래도 활발해졌다. 조선총독부가 조선의 미술을 의도적으로 폄하한 탓인지 대정 초기인 1910년대에는 시장에서 인기가 없어 거래가 거의 이루어지지 않았던 미술품이었는데 말이다.

사사키 초지는 조선백자의 가격 상승과 관련하여 "일찍이 대정 시

미술시장의
탄생

기부터 이조 연적을 20전, 30전이라는 가격으로 수집해왔던 사람의 매립회가 개최되었을 때, 개당 가격이 수십 원에서 수백원에 이르는 경우가 있었기에 짧은 세월 동안 이렇게나 가격의 상승이 이루어질 수도 있구나하며 놀란 적이 있다"고 전한다.[33]

조선백자에 대한 관심도 서서히 달아오르며 급기야 1936년 간송 전형필이 〈진사철사양각국화문병〉을 1만 4,850원에 낙찰받는 놀라운 사건이 일어나기에 이른다.[34]

의사 박창훈 같은 한국의 수장가뿐만 아니라 일본인 수장가들도 애장하고 있던 조선백자와 조선서화를 내놓았다. 1931년 3월 14일 추정의 '전북 이리 모가某家 및 시내 양가兩家 비장 조선 서화와 고려 및 이조시대 도기 목공류 대매립 목록', 1932년 3월 18일 추정의 '주정가住井家 애완 서화 매립 목록' 등의 경매 도록은 한국인과 일본인 등 민족 구분 없이 조선백자와 조선서화를 경매에 팔아 경제적인 이득을 취하려는 태도가 존재했음을 보여준다.[35]

조선미전 심사위원을 역임한 당대 스타급 작가 이도영과 김은호의 작품도 경매에 나왔다. 1933년 작고한 이도영의 작품은 1940년 4월 5일 경성미술구락부의 한국인 수장가 박창훈의 소장품 경매에서 〈하경산수夏景山水〉가 300원에, 1941년 11월 1일의 박창훈 소장품 경매에서 〈노안도蘆雁圖〉가 55원에 팔렸다.[36] 일본인에게 인기 있던 김은호의 작품 〈계도鷄圖〉는 1941년 '부내府內 모 씨의 애장품 입찰'에 출품되어 이름값을 드러냈다.[37] 김은호의 작품은 1938년 조선명보전람회에 조선 중기 화가 김명국의 〈달마도〉 등 조선시대 대가들의 작품과 나란히 진열되기도 했다.[38]

이처럼 동시대 인기 작가들의 작품이 경매에 출품되고 낙찰되었다는 사실은 경성미술구락부의 설립 목적대로 '각국의 신고서화新古書畵 골동'이 경매되었음을 보여준다. 그러나 동시대 서화가 거래된 사례는 극히 드물고 대체로 고서화와 골동품이 거래되었다. 서양화의 거래는 확인되지 않는다. 이는 서양화가 가지는 전위적인 성격과 위험 부담 때문에 투자 자산으로서의 가치를 인정받지 못한 결과로 분석된다.

재판매의 활성화를 미술품의 공급 측면에서 보면, 1940년대 이후 2차 세계대전이 본격화되면서 소장하고 있던 골동품을 처분하려는 욕구가 늘어난 것도 영향을 끼쳤다. 한국인 미술품 수장가로 이름을 날렸던 '외과의의 태두' 박창훈이 1940년, 1941년 두 차례에 걸쳐 평생 모은 소장품을 전부 방출한 것 등이 그런 예다. 1930년대 간송에게 골동품을 넘겼던 영국인 변호사 개스비의 경우도, 활동무대가 일본이기는 했지만, 처분 계기는 전쟁 상황과 관련이 있었다. 전쟁에 따른 소장품의 가치 저하를 우려하여 소장품을 급하게 처분했던 것이다. 〈그래프 4-1〉(299쪽)에서 보듯이 경성미술구락부 경매에서 1만 원 이상 매상을 올린 경매 횟수는 1930년대 중반 이후 두드러지게 증가하는데, 소장자들이 전황에 따라 대규모 처분에 나선 것도 하나의 이유로 추정된다.

조선미술관

한국화가 미술시장에서 인기 있던 1980년대까지만 해도 '동양화 6대

가大家'라는 말이 돌았다. 이는 일제강점기 조선미술관 주인 오봉빈이 기획한 '10명가전'에서 비롯됐다. 오봉빈은 1940년 5월 28일부터 31일까지 서울 부민관에서 '10명가名家 초대 산수풍경화전'을 열었다. 초대작가는 고희동·허백련·김은호·박승무·이상범·이한복·최우석·노수현·변관식·이용우 등이었다.[39]

이 전시는 오봉빈이 같은 해 3월 21일부터 24일까지 중국 베이징 중앙공원 제1·2찬당餐堂에서 열렸던 '조선명가서화전朝鮮名家書畫展'을 이은 것이다. 전시는 작고 작가와 생존 작가의 작품을 합쳐 진행했다. 근대부(작고 작가)에는 신위, 김정희, 허련, 이하응, 정학교, 장승업, 양기훈, 정대유, 지운영, 현채, 조석진, 이완용, 안중식, 김윤식, 윤용구, 박영효, 김규진, 김돈희, 이도영이 포함되었다. 현대부(생존 작가)에는 오세창, 김용진, 김은호, 김태석, 이한복, 이상범, 이용우, 민형식, 고희동, 노수현, 안종원, 변관식, 박승무, 백윤문, 손재형, 허 백련, 김경원, 최우석, 정운면 등이 포함되었다.[40]

오봉빈은 이 전시 후 중국 전시에 출품한 생존 작가 중 10명을 추려 서울에서 '10명가'라는 타이틀을 걸고 전시를 열었다. '10명가전'에 초대된 작가는 이 전시회를 계기로 '동양화 10대가'로 인정받았다. 1971년에는 서울신문 창간 26주년 기념으로 신문회관 화랑(12월 1~7일)에서 '동양화 여섯 분 전람회'가 열렸다. 허백련, 김은호, 박승무, 이상범, 노수현, 변관

오봉빈
출처: 오도광 소장.

식 등 6명이 초대됐는데, 전시 기획자인 서울신문 문화부 기자 이구열은 1940년 당시 '10명가전'에 아이디어를 얻어 10대가 중 생존 작가의 작품으로 전시를 열었다고 말했다. 이 전시는 관훈동과 인사동 화랑가에서 화제를 일으켰으며 초대된 작가들은 '동양화 6대가'로 회자되었다. 이 일화는 오봉빈이 화랑주이자 전시 기획자로서 미술시장에 끼쳤던 파워를 보여준다.[41]

오봉빈이 1929년 설립해 1941년까지 운영한 조선미술관에 대해서는 전문 중개상에 의한 본격적인 화랑이라는 평가가 지배적이었다. 오봉빈은 조선미술관을 광화문통 네거리●에 개설했다. 한 달에 월세 ▌지금의 세종문화회관 뒤. 50원을 내는 좁은 곳이었는데 공간이 좁아서인지 전시는 주로 동아일보 강당이나 경성부민관 같은 넓은 장소를 이용했다. 전시 내용을 보면 동시대 작가의 발굴과 지원보다는 고서화 매매에 집중한 것으로 보인다.[42] 1939년까지의 조선미술관 서화 거래 장부 목록을 보면 김홍도, 심사정, 정선, 김정희 등 조선 후기~말기 서화가 위주였다. 20세기까지 생존한 작가로는 안중식, 조석진, 김규진, 이도영 정도가 눈에 띌 뿐이었다.[43]

화랑은 동시대에 활동하는 작가들을 발굴하여 전시를 열어줌으로써 이들을 시장에 선보이고 마케팅을 통해 그들의 작품을 팔아 이익을 나눈다. 오봉빈의 활동 내역을 보면 생존 작가의 작품보다는 고서화를 취급한다는 점에서 골동상인에 가깝다. 조선미술관의 설립은 당시의 조선시대 고미술품 재판매 열기가 파생시킨 결과물이었다. 그러나 여타 골동품 상인들이 고미술품을 하나의 상품으로 보고 이를 사고파는 단순 중개상에 그쳤다면, 오봉빈은 전시를 기획하고 홍보하는

미술시장의
탄생

능력을 갖춰 조선시대 서화의 시장 가치를 끌어올리는 역할을 했다는 점에서 차별된다. 조선미술관은 신구 서화의 진열과 구입 판매, 표구업까지 겸했다는 점에서 고금서화관과 비슷하나 고서화 판매를 위한 대규모 기획전을 성공적으로 열었다는 점에서 진일보했던 것이다.

전시 형식을 빌려서 개인 소장품을 공개하는 문화는 을사늑약 이후 조선을 통치했던 일본인 고위 관료들이 전파한 유통 방식이다. 1910년 3월 13일 서울 광통관에서 개최된 '한일서화전람회'는 수장가가 중심이 되어 열린 최초의 서화전시회였다. 조선시대 서화는 골동품 상인들이 고려청자, 조선백자와 함께 취급하기도 했지만, 전람회 혹은 휘호회에 '참고품'이라는 이름을 달고 미술시장 매물로 노출되는 경우가 많았다.

예컨대 1921년 제1회 서화협회전에는 안평대군의 〈소상팔경〉, 정선의 〈관폭도〉, 진재해秦再奚(1691~1769)의 〈죽림칠현〉 등이 전시되었다.[44] 또 제1회 도쿄미술학교 졸업생이 개최한 '동미전東美展'에 김홍도, 심사정, 정선 등의 작품이 참고품으로 전시된 바 있다.[45]

오봉빈의 조선미술관은 일반 전람회에 '끼워팔기'하듯 전시되던 옛 그림과 옛 글씨를 전문적으로 취급하기 위해 생겨난 화랑으로 봐야 한다. 고미술품 전문 화랑의 출현이라는 점에서 보면 미술시장사에 한 획을 그은 셈이다. 이런 점에서 오봉빈의 조선미술관 설립을 민족적 관점으로 접근했던 기존 시각은 어느 정도 수정될 필요가 있다. 이는 주로 민족운동에 참여했던 개인적인 이력이 투영된, 시대 상황을 고려한 국수주의적 해석으로 보인다.[46] 오봉빈은 천도교 집안에서 태어났다. 1919년의 3·1운동에 연루되어 중국 상하이로 건너갔다가 체

포당해 복역했고, 도산 안창호의 수양동우회 사건으로 1938년에도 다시 옥고를 치른 경험이 있다. 일본 유학을 떠나 도쿄 동양대학 철학과에서 공부했고, 귀국 후 오세창의 지도로 화랑을 설립했다. 3·1운동 이후 정치적 투쟁보다는 민족개조운동, 문화 계몽운동으로 선회했고, 천도교 청년 단체의 일원으로 민족개조와 신문화운동을 주창하는 강연을 하러 다니는 등 적극적으로 계몽운동에 참여했다.

누차 강조했지만, 오봉빈이 취급한 미술품은 동시대 회화가 부분적으로 눈에 띄기는 하지만 조선시대 고서화에 치중되어 있다. 이는 1920년대 후반부터 조선시대 고서화가 활발하게 거래되는 등 인기를 끌자 그에 부합한, 즉 경제적인 동기가 낳은 재판매 미술상품의 취급이라는 측면에서 접근할 필요성을 높인다. 오봉빈이 조선미술관을 세워 조선시대 고서화를 집중적으로 거래한 시점은, 경성미술구락부에서 조선시대 고서화가 유통되기 시작한 시점과 일치한다. 1910년대 한국에 진출한 일본인 골동상들이 조선시대 고서화도 취급하기는 했으나 한국의 고서화를 보는 안목은 한국인에 비해 떨어질 수밖에 없었다. 고서화를 소장했던 명문 양반가 소장자와의 네트워크 측면에서도 한국인 중개상이 유리했다. 오봉빈은 이런 이유로 고려청자나 조선백자 등 일본인들이 시장을 선점한 품목이 아닌, 한국인 골동상이 상대적 우위에 있으면서 미술시장에서 저평가되어왔던 조선시대 고서화를 집중 취급했던 것으로 해석할 여지가 있다.

물론 그가 조선의 고서화를 집중 유통한 데에는 1930년대에 조선의 고서화가 지켜야 할 민족정신의 기호로 상징화되어 수집이 장려되었던 시대적 배경도 있다. 오봉빈이 고서화 전문 유통기관을 설립

한 이유에 대해, 경성구락부가 일본인 중심의 배타적인 운영을 한 탓에 한국인들의 참여가 쉽지 않자 이에 대한 반격의 차원에서, 즉 민족정신의 기호로서의 고서화 보존 차원에서 설립한 것이라는 해석이 그러하다.

실제로 오봉빈은 조선미술관 설립 과정에서 '민족진영의 지도자'로 추앙받던 오세창의 자문을 받기도 했다. 장르상 조선시대 고서화를 집중적으로 취급하면서 붙인 기획전 제목 등에서 애국심의 발로로 해석할 수 있는 측면도 관찰된다. 오봉빈은 1929년 설립 첫해부터 시작해 1940년 영업을 그만둘 때까지 1930년대 내내 '고금서화전古今書畫展'(1929), '고서화진장품전古書畫珍藏品展'(1930), '조선명화전람회'(도쿄, 1931), '조선고서화진장품전람회朝鮮古書畫珍藏品展覽會'(1932), '조선명보전람회朝鮮名寶展覽會'(1938) 등의 기획전을 열었다. 제목에서 '명보名寶', '진장품珍藏品' 등 우리 민족문화의 우수성과 긍지를 강조하는 용어를 쓴 것에서 고미술품을 자랑하고 보존해야 할 민족 유산으로 바라보는 인식이 관찰된다.[47] 그러나 이런 용어는 상품의 가치를 부각시키기 위한 상업적 마케팅의 측면에서 사용된 것이라고 볼 수도 있다. 실제 오봉빈은 미술품 중개상을 하면서 민족을 가리지 않고 서화를 구입·판매하는 등 상업적 행보를 보였다.

필자는 오봉빈이 세운 조선미술관을 미술 수요에 중개상이 반응하며 내놓은 상업적 혁신의 맥락에서 접근하고자 한다. 그리고 오봉빈을 조선시대의 고서화, 주로 조선인이 갖고 있던 소장품을 효과적으로 거래하기 위해 기획전이라는 참신한 형식을 창안했던 혁신적인 중개자로 보고자 한다. 그가 나서기 전에도 고서화는 각종 전람회에 참

고품 형식으로 전시되어 매매되고 있었다. 그러나 오봉빈처럼 '명보', '진장품' 등 솔깃한 캐치프레이즈를 내세워 기획전을 연 사례는 없었다.[48]

오봉빈이 열었던 고서화 기획전은 한국인의 거래 기회 확대에 기여했다. 그의 상업적인 감각과 운영 방식 덕분에 전시에 출품된 조선시대 고서화들은 명품이라는 대중적 인식을 획득하는 데 성공했다. 오봉빈은 개인 소장가들의 작품을 출품받은 후 그중에서 선별하여 진열하는 방식을 취했다. 또 언론을 통해 진품, 걸작, 수작, 일품 등과 같은 수사를 사용해 홍보함으로써 작품의 예술적 가치와 이에 수반되는 상품적 가치를 끌어올리는 데 성공할 수 있었다.[49]

일례로 오봉빈은 전시에 출품한 자신의 소장품, 즉 조선 후기 화가

오봉빈 조선미술관 '고금명화전' 기사. 《매일신보》 1929년 9월 10일.

현재玄齋 심사정의 〈응치도鷹雉圖〉 관련 평을 신문에 기고하면서 "현재玄齋의 작품 중 대표작입니다. 대폭이면서 배치와 필치가 매우 좋습니다"라고 극찬했다.[50] 또한 《동아일보》, 《매일신보》에 전시 개최 기사를 내는 등 언론 홍보를 했다. 그런 덕분에 수장가들도 적극 참여해 전시는 성황을 이루었다.

그가 남긴 서화 거래장부에는 총 133점의 거래 내역이 나온다.[51] 판매를 성사시킨 작품은 정선, 김홍도, 이인상, 심사정, 김명국 등 조선시대의 대가를 망라한다. 그는 이런 중요한 서화를 일본인, 한국인을 가리지 않고 구입해서 주로 한국인에게 팔았다. 오봉빈이 거래한 고서화의 매입자로는 박창훈, 이병직 등 익히 알려진 한국인 수장가도 있었지만, 이순황, 이영개 등 한국인 골동상도 있었다. 모리 고이치森悟一 같은 일본인 수장가와 경매회사인 경성미술구락부도 있었다. 일본에 우리 문화재를 대거 유출한 장본인으로 지목되는 한국인 골동상 이영개와의 거래가 가장 많았는데, 그에게 10여 차례 구매했다고 기록되어 있다. 이들에게 구입한 서화는 오세창, 전형필, 배정국, 이한복 등 유명한 한국인 수장가에게 주로 팔았다. 함흥의 미야마 조인三山造院 같은 일본인 고객이나 조지야백화점 같은 기업 고객에게도 팔았다.

유의할 부분은 정선鄭敾, 이용李瑢 등 4인 합작의 〈소상팔경도〉 병풍을 저축은행●장을 지냈던 일본인 모리 고이치森悟一에게서 3,000원에 구입해 '금광 거부' 최창학에게 1만 5,000원에 되파는 등 매매를 통해 5배의 이익을 취한 사례도 상당수였다는 점이다. 이를 봤을 때 오봉빈의 활동을 우리 민족문화재의 제 주인 찾아주기 차원으로만 이야기

저축은행貯蓄銀行: 제일은행의 전신.

하는 것은 국수적인 발상이다. 특히 1931년 '조선명화전람'이 도쿄에서 개최되었다는 점은 그의 행보를 민족적 관점으로만 바라보는 태도에 의문을 던지게 한다. '조선명화전람'(1931)은 조선의 미술을 홍보하기 위해 도쿄부府 미술관에서 열렸다. 주목할 부분은 이 전시를 주관한 이가 일본의 관변학자 세키노 다다시였다는 점이다. 오봉빈이 경제적인 동기로 조선미술관을 운영했을 것이라는 추론을 뒷받침하는 부분이다.[52]

오봉빈 소장의 〈노응탐치怒鷹眈雉〉는 〈응치도〉라는 제목으로 이 '조선명화전람'에 출품되어 조선에서 저축은행장으로 재직하다가 일본으로 돌아간 모리 고이치森悟一에게 판매되기도 했다.●[53] 이는 식민지 상황에서 조선 미술품에 관심이 있던 일본 학자와 조선의 중개상이 상업적 목적에서 적극적으로 교류한 결과로 해석되는 행위다.

오봉빈의 사업가적 역량과 미술시장에 미친 영향력은 그가 소장품 전시회를 개최하면서 개인 수장가뿐만 아니라 이왕가박물관과 조선총독부박물관 소장품도 동원했다는 데서 확인할 수 있다.[54] 1938년(11. 8~12) 경성부민관에서《매일신보》후원으로 열린 '조선명보전람회'는 그가 기획한 최대 규모의 전시로서, 신라 진흥왕비문에서 근대 화가 이도영의 작품에 이르기까지 서화 11점과 석도의 작품을 포함한 중국 서화 19점 등 총 130여 점이 출품되었다. 조선시대 서화 출품작으로는 김명국의 〈달마도〉, 이인문의 〈강산무진도〉, 김득신의 〈신선도〉, 김정희의 〈행서 대련〉 등이 있었다.[55] 도록에서는 "이왕가, 총독부박물관, 기타 민간수집가 비장이 속속 출품되어 그야말로 명실공히 권위 있는 전람회가 되었다. 이만큼 전통적으로 전시함은 이것이 우리

땅에서 처음인가 한다"라며 한껏 자랑했다. 이왕가박물관과 총독부박물관을 비롯해 일본인 수장가들의 수장품이 주축을 이룬 가운데, 조선인 수장가 김용진, 오봉빈, 박재표, 이한복, 이순명 등의 수장품도 전시되었다. "예약 및 즉매에도 응한다"고 밝힌 것에서 보듯 이 전시회는 판매가 목적이었다.

총독부 기관지인 《매일신보》는 이 전시가 당시 대단한 인기를 모았다고 보도했으나 《동아일보》, 《조선일보》 등 이른바 민족지에서는 관련 기사를 찾을 수 없다.[56] 민족지가 보도를 외면한 사실도 그렇지만, 이 전시회에서는 조선인 외에 일본인 관료와 일본인 미술계 인사 등이 고문으로 추대되었다.[57] 그가 일본인 골동상이 중심이 된 경성미술구락부의 세화인으로 참여했다는 사실 역시 그의 거래 행위를 민족적 견지에서만 바라볼 수 없게 한다.

오봉빈이 기획전을 통해 고미술품을 판매하는 방식은, 당대 화가의 전시를 활용해 고서화를 거래하던 이전까지의 방식에서 벗어나 고미술품을 전면에 내세웠다는 점에서 고미술품의 재판매 열기를 입증한다. 그러나 그는 탁월한 기획력과 폭넓은 인맥을 바탕으로 눈부신 활동을 했음에도 불구하고, 중개상으로서 당시 시장의 핵심이었던 고려청자 및 조선백자 등의 거래에까지는 이르지 못했다. 후발 주자인 그로서는 음양으로 일제의 비호를 받던 일본인 골동상이 초기에 형성한 두터운 시장 진입 장벽을 뛰어넘지 못했던 것이다.

14 한국인, 마침내 고려청자의 주인이 되다

한국인 수장가들의 등장

남산정 2정목南山町2
丁目: 남산동 2가.

1936년 11월 22일, 잘 차려입은 신사들이 경성의 남산정 2정목● 2층 건물로 속속 몰려들었다. 미술품 경매회사인 경성미술구락부였다. 일본인 유명 수장가로 저축은행 은행장이었던 모리 고이치가 생전 수집했던 고미술품이 쏟아진 날이었다.

이날 경매의 핵심은 〈백자청화철채동채초충난국문병〉(국보 제294호)이었다. 여러 가지 안료와 기법을 써서 백자로서는 드물게 화려한 도자기다. 진경시대 들어 수요층의 기호가 변하면서 조선백자에도 절제된 화려함이 시도되었는데, 그 시기의 특성을 보여주는 명품이었다.[58] 500원에 시작한 경매가는 눈 깜짝할 새 7,000원까지 올라갔다. 조선인 컬렉터 간송 전형필의 대리인 신보 기조新保喜三와 일본 제일의 골동상 사이에 호가 경쟁이 불붙었다. 마침내 신보가 1만 4,580원을 불렀다. 좌중이 숨을 멈춘 듯 조용해진 가운데 낙찰을 알리는 경매봉 소리가 "탕" 울렸다. 또한 경성미술구락부 사상 최고의 낙찰가 기

록이 탄생하는 순간이었다. 31세의 간송 전형필이 일본인들의 독무대였던 고미술품 시장에서 대수장가로 공인받는 순간이었다.

조선백자 병이 1만 4,580원에 거래된 이 사건은 당시 미술시장에 상당한 충격을 던졌다. 경성미술구락부 경매에서 다른 조선백자가 통상 100원에서 2,100원에 거래되었던 것과 비교하면 극히 이례적인 고가였기 때문이다. 이는 조선백자 가격 상승의 기폭제가 된다.

개항기 이후 구래의 양반가 수장가층은 와해되어갔다. 이들의 소장품은 일본인들의 수중으로 흘러들어갔고 한국인 신규 수장가층은 가시화되지 않았다. 이러한 상황은 1930년대에 접어들면서 변화되기 시작한다. 고미술품 재판매가 활발해지면서 경매 출품이나 고서화 전람회 출품 등을 통해, 혹은 조선총독부가 발간한 《고적도보》의 수장가 명단을 통해 한국인 수장가들이 대외에 알려지게 된 것이다.

대표적인 인물이 바로 간송 전형필이다. 증조부 때부터 종로 일대의 상권을 장악한 10만 석 지주의 둘째 아들로 태어난 간송은 휘문고보와 일본 와세다대학 법과를 졸업했다. 엄청난 가산을 물려받은 뒤, 이를 토대로 일본으로 유출되던 우리 문화재를

백자청화철채동채초충난국문병(국보 제294호), 조선 18세기, 높이 42.3cm, 간송미술관 소장. 간송 전형필이 1936년 11월 경성미술구락부 경매에서 1만 4,580원에 낙찰받았다. 진경시대 들어 수요층의 기호가 변하면서 조선백자에도 절제된 화려함이 시도되었는데, 이를 보여주는 대표적인 작품이다. 산화코발트(청색), 산화철(갈색), 산화동(홍색) 등 각기 다른 색깔을 내는 안료를 사용함으로써 화려함이 돋보이는 수작이다.

사들여 '문화재 지킴이'로 이야기되고 있다. 전형필은 휘문고보 시절 미술교사였던 춘곡 고희동의 소개로 알게 된 위창 오세창의 권유와 영향으로 '민족문화재 수호'에 평생을 바치겠다고 결심한 것으로 전해진다.[59]

그가 고서화를 수집하던 거점은 서울 종로구 인사동 네거리 인근에 위치했던 한남서림翰南書林이었다. 한남서림은 1910년 전후에 서적상 백두용(1872~1935)이 개업한 근대기 고서점 중 하나였다. 인사동 170번지에서 문을 열었다가 1919년 관훈동 18번지로 이전한 한남서림은 다른 서점들이 교재와 소설 등 신구 서적을 모두 취급했던 것과 달리 사서삼경 등 고서만 전문적으로 취급했다.[60]

간송은 1930년대 들어 경영이 어려워진 한남서림을 재정적으로 돕다가 주인 백두용이 사망한 이듬해인 1936년에는 아예 인수한 뒤 골동상인 이순황에게 경영을 맡기고 수집활동을 본격화했다. 1933년 정선의 화첩인 《해악전신첩》(보물 제1949호), 1934년 신윤복의 화첩인 《혜원전신첩》(국보 제134호)을 여기서 거래했다. 창씨개명의 시행 등 일제의 민

한남서림 전경. 한남서림의 창업자 백두용이 1926년 편찬한 《해동명가필보》(권1)에 실린 사진이다. 강임산 제공.

족문화 말살정책이 극에 달한 1940년 《훈민정음 해례본》(국보 제70호)을 손에 넣은 곳도 한남서림이었다. 2008년 《훈민정음 해례본》 상주본이 출현하기 전까지 한글의 모양과 창제 원리를 담은 유일한 책이었다. 간송은 이 책이 안동의 양반가에서 흘러나오자 당시 '큰 기와집 열 채 값'인 1만 원을 선뜻 내놓았다.[61]

일본인 독무대였던 경성미술구락부를 깜짝 놀라게 했던 1936년 11월의 '백자청화철채동채초충난국문병' 낙찰 사건이 일어난 이듬해인 1937년에는 일본에서 영국인 변호사 존 개스비의 고려자기 컬렉션을 공수해오기도 했다. 개스비는 1914년 전후 일본 도쿄에 정착한 미술품 애호가이자 안목 있는 고려자기 수집가였다. 도쿄에서 고려자기를 수집했을 뿐 아니라 조선으로 건너와서 여러 골동상을 돌면서 걸작을 사 모으기도 했다.

다음 일화는 존 개스비가 얼마나 대단한 고려자기 애호가였는지를 웅변한다. 1930년대 초의 일이다. 모든 사람들이 새해맞이로 분주하던 섣달 그믐날, 그가 비행기를 타고 급히 경성에 왔다. 일본인 고관이 수장하고 있던 고려시대의 걸작 〈청자상감유죽연로원앙문정병靑磁象嵌柳竹蓮蘆鴛鴦文淨瓶〉과 〈백자박산향로白磁博山香爐〉를 사기 위해서였다. 전부터 경성의 골동상에게 어떤 값을 치르더라도 사겠다고 말해 놓은 터였다. 결국 그 골동상의 주선으로 개스비는 두 점의 고려자기를 손에 넣고 일본으로 돌아갔다. 그렇게 개스비는 수십 년 동안 엄청난 수량의 최우수 고려자기만을 모았다.

전형필은 개스비가 언젠가는 고려자기 컬렉션을 처분할 것이라고 예상했다. 그때는 일본인이나 다른 외국인에게 넘어가지 않도록 자신

이 인수하겠다고 마음을 단단히 먹고 있었다. 간송의 예측은 적중했다. 1937년 2월의 어느 날이었다. 개스비와 접촉하고 있던 도쿄의 한 골동상에게서 편지가 날아왔다. 개스비가 고려자기를 처분하려 한다는 내용이었다.

"처분한다면 전부냐, 일부냐?"

"처분 결정은 확실하며, 일부가 아니라 전부라고 말한다. 중간 알선은 나 한 사람만이 위임받았다. 일간 전보를 칠 터이니, 그때 지체 없이 도쿄로 와 달라."

구매하겠다고 말해두었는데 기회가 생긴 것이다. 마침내 2월 26일 간송은 도쿄로 출발했다. 일본 육군의 청년 장교들이 반란을 일으켜 정부 고위층을 암살한 2·26사건이 발발한 지 1주년 되는 날이었다. 이 사건 이후 개스비는 일본이 머지않아 미·영에 대항해 전쟁을 일으킬 것이라 판단, 재산을 정리한 후 영국으로 돌아갈 예정이라는 게 골동상의 전언이었다.[62]

그렇게 해서 간송은 개스비의 고려자기 컬렉션 20점을 모두 인수할 수 있었다. 그중에는 〈청자기린유개향로〉(국보 제65호), 〈청자상감연지원앙문정병青磁象嵌蓮池鴛鴦文淨瓶〉(국보 제66호), 〈청자오리형연적〉(국보 제74호), 〈청자모자원숭이형연적〉(국보

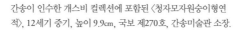

간송이 인수한 개스비 컬렉션에 포함된 〈청자모자원숭이형연적〉, 12세기 중기, 높이 9.9cm, 국보 제270호, 간송미술관 소장.

제270호)과〈청자상감포도동자문매병〉(보물 제286호),〈청자상감국모란
당초문모자합〉(보물 제349호),〈백자박산향로〉(보물 제238호),〈청자양
각도철문정형향로靑磁陽刻饕餮文鼎形香爐〉(보물 제1955호),〈청자음각환문
병靑磁陰刻環文瓶〉(보물 제1954호) 등 국보와 보물로 지정된 것이 9점이
나 된다.

간송의 등장은 1930년대 고미술시장에 나타난 새로운 현상으로 이
해해야 한다. 일본의 식민지가 된 이래 일본인들의 한국 진출이 늘어
났고 이들이 관직과 상공업은 물론 교수, 의사, 판사, 변호사 등의 전
문직에 종사하며 경제력을 장악했지만, 친일 관료, 전문직 종사자, 지
주, 사업가 등 경제적으로 부를 성취한 한국인도 등장했다. 이렇게 부
와 권력을 갖게 된 한국인 가운데 새롭게 미술품 수집에 뛰어드는 이
들이 나타났다.

잡지《조선 및 만주朝鮮及滿洲》1929년 1월호는 '경성의 부자들'에 대
해 다음과 같이 소개한다.

경성의 조선인 20만 명 중 7만~8만 명은 지방세 납세 자격도 없는 가
난뱅이가 많으나 반대로 가진 자는 엄청나게 많이 가지고 있다. 즉 민
대식閔大植, 백인기白寅基, 조진태趙鎭泰, 민규식閔圭植, 김경중金璟中, 이
석구李錫九, 박영효朴泳孝, 이환구李桓九, 민병기閔丙基, 윤덕영尹德榮, 임
종상林宗相, 윤치호尹致昊, 한규설韓圭卨과 같은 자들은 모두가 수십만
원에서 100만 원 이상의 자산가이다. 특히 이 중에서도 민대식, 백인기
는 토지이지만 그렇다고 하더라도 엄청난 것이다.[63]

재산이 많다고 모두 미술품 수집가가 되는 것은 아니지만 미술품을 수집하기 위해서는 재력이 뒷받침되어야 한다. 위에서 언급된 자산가 중에도 백인기, 박영효 등 미술품 수집가로 이름을 알린 이들이 포함되어 있다. 백인기(1882~1942)는 전주 지역 부호의 아들로 일제강점기 조흥은행의 전신인 한일은행을 설립해 전무취체역● 등을 지낸 친일 금융인이었고, 박영효(1861~1939)는 일제강점기 친일 고위 관료이자 정치가였다.

1930년대에는 이들처럼 의사, 변호사 등 전문직에 종사하거나 사업 혹은 물려받은 토지를 기반으로 상당한 재력을 가진 한국인 가운데 미술애호가 및 수집가가 등장하기 시작한다.[64] 대략 연소득 3만 원에서 20만 원대의 부를 갖춰야 수장가의 반열에 이름을 올릴 수 있었던 것으로 보인다. 《삼천리》 1940년 8월호에 따르면 미술품 수집으로 조금이라도 이름을 올렸던 이들의 연소득 규모는 광산왕 최창학이 24만 원, 전형필이 10만 원, 경성방직 사장이자 동아일보 사장 김성수가 4만 8,000원, 내시 출신 수장가 이병직이 3만 원 내외였다.[65]

이들 가운데 연소득 10만 원이 넘는 전형필과 최창학의 재력은 식민지 한국인으로서는 상당한 수준이었다. 당시 조선에서 연 10만 원 이상의 소득을 올리는 사람은 그리 많지 않았다. 《동아일보》 1938년 2월 17일 자 〈소득세에 나타난 조선의 부력富力〉이라는 기사는 총독부 재무국 세무관에서 개인소득을 조사한 결과를 다룬다. 연간 소득이 10만 원 이상인 소득자는 전국적으로 쇼와 10년(1935) 38명, 쇼와 11년(1936) 56명, 쇼와 12년(1937) 59명으로 집계된다.

미술품 수요자의 민족 구성 비율을 정확히 산출하기는 쉽지 않다.

그러나 식민지 체제하에서 한일 간의 국적별 경제력 격차는 엄청나게 컸다. 그 격차만큼 국적별 수장가의 규모나 소장 미술품의 가격대에서 차이가 났을 것으로 추측된다.

당시 자료도 이런 추정을 뒷받침한다. 1915년부터 발간하기 시작해 1935년에 완간된 《조선고적도보》에 실린 수장가 명단이다. 여기에 실린 수장가들은 대부분 일본인인데, 중복을 포함한 70여 명 가운데 한국인은 서화 위주로 수집한 16명에 머문다.[66] 서화가 고려청자 등에 비해 저가라는 점을 감안하지 않고 단순 비교만 하더라도 한일 간 국적별 수장가 수는 4배 이상 차이가 난다. 또 1922년 설립된 경성미술구락부가 발간한 경매 도록 중 현재까지 연구자들에 의해 확보된 경매 도록 총 46권 가운데 한국인이 출품한 경매 도록은 외과의사 박창훈 2건, 조선 왕실의 마지막 내시 출신 수장가 이병직 1건, 그리고 한국인으로 추정되는 모가某家 2~3건 등 5~6건에 불과하다.[67]

《조선고적도보》. 낙랑시대부터 조선시대에 걸친 각종 문화재를 촬영하여 담은 전 15권의 도록. 1915년부터 발간하기 시작해 1935년에 완간된 이 도록에 실린 수장가 명단은 식민지 체제하에서 한일 간의 국적별 경제력 격차를 잘 보여준다.

미술시장의
탄생

미술품 경매회사인 경성미술구락부의 경매를 비롯한 골동품 시장은 '일본인 호사가만의 잔치'로 흘러갈 수밖에 없었고, 한국인 수장가들은 경매에 참여하더라도 가격 면에서 고가품은 엄두도 못 냈다. 일본인 수집가들은 그런 한국인들을 연적이나 필통 등 값이 덜 나가는 골동품만 모으는 변변치 않은 고객이라는 의미를 담아 '수적水滴패'라 부르며 무시하기도 했다.[68]

한국인 신규 수장가층이 고미술품 수집 대열에 가담한 시기는 전형필, 박병래, 박창훈 등의 사례에서 보듯 대체로 1930년대, 빨라도 1920년대 후반으로, 미술시장의 열기가 무르익어가던 시점과 일치한다.

일본에서는 1930년대 들어 수집가들 사이에 '조선백자 붐'이 조성되었다. 이런 열기를 두고 1937년 "도자기 열이 발흥"되었다고 했던 이는 조선백자 발열 현상의 배경에 "경성 시내에 사는 조선 자산가들 중의 인텔리 계급 사람들"이 자리잡고 있다고 언급하기도 했다.[69] 경성미술구락부 창업 20주년 기념지(1942년 발간)는 "한국인 수집가들이 점차 증가함에 따라 당시에 이르러서는 경매에서 절반 정도를 한국인들이 구입하게 되었다"고 적고 있다.[70]

오봉빈은 《동아일보》 1940년 5월 1일 자에 기고한 글에서 조선의 대수장가로 "오세창, 전형필, 박영철, 김찬영, 박창훈"을 꼽으면서 "현하(지금) 우리 조선 인사 중 대수장가는 다 십 년 이내로 성의가 열심으로 수집한 이들"이라고 적었다. 이들 대수장가가 수집활동을 시작한 시점이 1930년대 들어서라는 사실을 확인해주는 대목이다.[71] 또 1935년에 완간된 《조선고적도보》의 수장가 명단에는 조선인 도자기 컬렉터로 이병직, 함석태, 장택상, 김찬영 등이 있다.[72] 이를 봤을 때

이들은 1930년을 전후하여 도자기·고서화 수집 대열에 가담한 것으로 추정된다. 여러 회고글도 이 같은 추정을 뒷받침한다.

이들 신규 미술 수요층이 조선시대 후기 들어 양반층에서 중인층으로 서화 수장 열기가 확산된 흐름을 타고 탄생한 것으로 해석해서는 안 된다. 조선인 수장문화의 맥이 개항과 일제강점이라는 외부 충격을 받아 와해되어가는 상황에서 새롭게 부를 축적한 한국인들이 신수장가층으로 등장해 일본인 중상류층의 미술품 수집문화를 모방했다고 보는 편이 적절하다. 1920년대 후반에서 1930년대 이후 모습을 드러낸 한국인 수집가들의 출신 배경이 구래의 양반 계층은 드물고 개항기 이후 새롭게 일어선 관료, 대지주, 전문가 출신이 많은 것도 이런 추정을 뒷받침한다.

일본 상류층의 컬렉션 문화를 모방한 측면은 개인 회고담에서 확인 가능하다. 대표적인 한국인 컬렉터였던 의사 박병래는 회고록에서 일본인 교수의 권유로 골동품 수집 취미를 접했다고 밝힌다.[73] 그는 "서울에 거주하던 일본인 인텔리, 특히 경성대학에 근무하는 일본인 교수는 꼭 무엇이든지 자기 취미에 맞게 서화나 골동을 다 수집하는 터"라고 전한다. 그렇게 해서 수집 취미를 배운 박병래는 "오전에 병원 일과를 마치고는 '가운'만 벗은 채 그대로 시내 골동상을 돌고 꼭 한 가지를 사들고 와야 그날 밤에 편안한 잠을 이룰 수 있었을" 정도로 골동품 수집에 푹 빠져들게 됐다고 말한다.

골동품 수집은 민족을 떠나 상류층 문화의 상징이 되었다. 식민지 권력에 편입된 조선인 지식인층은 일본인 상류층의 수집문화를 따라 했고, 이는 계층 상승감을 불러왔다. 한국인 수장가들의 고미술품 수

집 배경은 민족적 행위로서의 수집과 경제적 행위로서의 수집이라는 두 가지 측면에서 살필 수 있다. 우선, 지금까지의 연구에서 강조되어 왔던 민족문화재 보존 차원에서의 수집에 대해 살펴보자. 당시의 언론, 특히 민족지로 분류되던 신문에서는 사설이나 기고를 통해 미술품 수집을 학교 설립과 같은 민족적 행위로 치하하고 장려했다. 1934년《동아일보》에 실린 장택상의 이 글도 그러한 예다.

> 미술은 민족적으로 사수할 필요가 있다. …… 우리는 우리 수중에 남아 있는 미술품도 인식 부족으로 다 버리고 말았다. 비참한 사실이다. …… 칠령팔락한● 우리의 미술품을 사력을 다하여서도 견수하자.● …… 우리의 실력으로도 자각만 하면 많은 미술품을 아직도 수장할 수 있다. 유지자●여, 한번 생각을 다시 하여 보자.[74]

칠령팔락七零八落: 이리저리 흩어진.

견수堅守: 지키다.

유지자有志者: 뜻있는 사람들.

한국인의 미술품 구입을 애국적 행위로 바라보는 인식은 이후에도 지속되었다. 오봉빈이《동아일보》1940년 5월 1일 자에 쓴 글에서도 그런 관념이 확인된다. 오봉빈은 골동·서화 애장 열기의 확산과 보편화를 격찬하면서 "나날이 산일●되는 선인의 유적遺蹟을 수집하는 숭고한 의미로 보나, 정신 수양상으로 보아 경하慶賀를 불이하는● 바가 만 권의 윤리학서倫理學書보다 일편一片 선인의 유묵●은 교과서요, 일대 교훈이라 할 수 있다"고 밝혀 고미술품에 민족의 얼이 숨어 있다는 사고를 드러낸다.[75]

산일散逸: 흩어져 일부가 빠져 없어짐.

불이不已: 그침이 없는.

유묵遺墨: 죽은 사람이 남긴 필적.

전형필은 애국적 행위로서 미술품 수집에 나선 대표적인 인사로 꼽힌다. 오봉빈은 간송 전형필의 박물관 개설 계획에 대해 전문학교나

대학 창설 이상으로 사회에 공헌하는 것이라고 극찬했다.[76] 간송 전형필이 1938년 서울 성북동에 세운 '보화각'은 우리나라 최초의 사립 박물관으로 현 간송미술관의 모태다.

이 같은 민족적 행위로서의 조선 고미술품 수집은 1930년대에 일어났던 유적보존운동과 맥이 닿아 있다. 1920년대 일제의 문화통치하에서 민족주의 진영이 실력양성운동으로 전개한 유적보존운동은 1930년대 신간회의 해체를 계기로 민족주의 진영과 사회주의 진영의 대결이 첨예해졌을 때 민족주의 우파가 중심이 되어 실행했다. 민족주의 진영은 문화혁신론을 내세우며 고려자기를 조선 민족의 소유로 회수하는 것이 민족문화의 정체성을 지키는 일이자 민족을 수호하는 행동이라고 강조했다.[77]

보화각에 전시 중인 도자기를 감상하는 간송 전형필(왼쪽). 1938년에 준공된 우리나라 최초의 사립미술관인 보화각 전경(오른쪽). 간송문화재단 제공.

미술시장의
탄생

간송 전형필은 이러한 민족적 행위로서의 미술품 수장을 상징하는 인물이었다. 그의 문화재 수집은 대학 졸업 직후인 25세, 즉 1930년부터 시작됐다. 그의 수집품은 전적류에서 서화, 그리고 고려자기로 옮겨갔다. 이 과정에는 고려자기를 일본인의 수중에서 되찾아와야 한다는 민족진영의 논리와 가치관이 작용했다.[78] 전형필뿐 아니라 당시 수장가들 대부분의 고미술품 구매 행위는 '민족문화의 보존' 행위로 극찬받았다. 고려청자나 조선백자, 불화 등의 고미술품은 식민지 상황에서 민족적 자부심이자 긍지의 표상이 되었고, 이를 일본인 소유자로부터 되찾아오는 것은 정신적인 국토의 회복으로 치환되었다.

그러나 모든 수장가들의 수집 행위를 민족문화재 보호라는 애국적 견지에서 바라보는 도식적인 해석은 지양되어야 한다. 이들의 수집 행위에 경제적인 동기가 작용했음은 여러 사례를 통해 입증된다.

일제강점기 주요 조선인 고미술품 수장가 중 한 사람인 박창훈은 경성의 수하동 보통학교를 수석으로 졸업하고 경기고등학교의 전신인 한성고등학교를 역시 수석으로 졸업했던 수재였다. 한성고등학교 졸업 후 가정 형편 때문에 응시한 판임관 시험에서 '첫째로 입격'했고, 경성의학전문학교에 들어가 1918년에 졸업했다.[79] 1920년에 관비유학생으로 선발되어 교토제국대학에서 공부했고, 1924년부터는 경성의학전문학교 조교수로 근무했으며, 1925년 다시 교토제국대학에서 의학박사학위를 받았다. 그의 전공은 내장외과였는데, 전문분야는 치질이었다. 성공한 의사이자 사회 명사이며 손꼽히는 고미술품 수장가였던 그는 방대한 수장품을 1940년과 1941년 두 차례에 걸쳐 각각 300여 점씩 경성미술구락부 경매를 통해 모두 처분했다. 애국적 행위

로서 미술품을 수집했다면 전쟁에 대한 불안이 고조되는 시점에서 미술품을 매각하는 행위는 하지 않았을 것이다.

　미술품을 투자 상품으로 인식해 뛰어든 한국인 수장가들 가운데 시장에서 막대한 매각 차익을 거둔 이도 나타났다. 장택상이 대표적이다. 그는 서울에 거주하던 경성대학의 일본인 교수가 5원에 구입한 추사의 선면●을 50원에 구입한 후 경성미술구락부 경매에 내놓아 간송 전형필에게 700원에 낙찰시키는 성공을 거두었다.[80] 김찬영 또한 "상당한 재산을 물려받아 값진 물건을 많이 모았고 1937~1938년께 도쿄의 경매장에 물건을 내놓아 17만 원에 팔아 상당히 재미를 보았다"

● 선면扇面: 부채 그림.

이한복　　　박창훈　　　장택상

박병래　　　김찬영　　　손재형

출처: 성북구립미술관 엮음, 《위대한 유산전》, 성북구립미술관, 2013.

고 한다.[81] 평양 대부호 집안 출신으로 고희동, 김관호에 이어 세 번째로 일본에 유학한 1세대 서양화가였던 김찬영은 1930년대부터는 작품 활동을 접고 고미술품 수장가로 활동했으며 광복 후에는 영화 수입업을 했다.

한국인 수장가들은 대체로 조선시대 선비들의 감상 대상이었던 서화를 중심으로 수집하는 경향이 강했다. 또한 값비싼 고려청자보다 가격의 이점 때문에 고려청자의 대체품으로 떠오른 조선백자를 많이 수집했다. 일제강점기 골동상점을 운영했던 송원 이영섭은 해방 이전 조선백자의 수집가로 김성수, 장택상, 전형필, 김찬영, 이병직, 장석구, 배정국, 손재형, 박병래, 함석태 등을 든다.[82] 이들은 1930년대에 이름을 알린 대표적인 한국인 수장가였다. 이런 점에서 한국인 수장가들을 고려청자가 아닌 조선백자 수집가라고 말해도 무리는 없을 것이다. 박병래는 회고록《도자여적》에서 이병직을 비롯해 구한말 학무국장을 지낸 윤치오●, 호남의 거부 박영철 등을 서화 수집가로 분류한다. 이 가운데 간송 전형필과 함께 지주 임상종, 의사 유복렬, 서예가 손재형 등을 4대 서화 수집가로 꼽았다.[83]

윤치오尹致㬵: 윤일선 박사의 선친.

한국인 골동상점의 시대가 열리다

1930년대에는 이름을 알린 한국인 수장가뿐 아니라 한국인 중개상들도 나타난다. 앞에서 얘기했지만, 1910년대부터 많은 한국인 골동상들이 고려자기 거래 열기에 편승해 골동품 거래에 뛰어들었지만 대부

분 행상이나 노점을 겸업하는 등 열악한 수준이었다. 영세하기 짝이 없던 한국인 골동상들은 1930년대에 이르면서 언론이나 경매 도록 등에 이름이 오르내리는 등 존재감이 가시화된다. 시간이 흐르면서 영업력의 우열이 가려지고 한국인 수집가들이 민족적 친화성이 있는 한국인 골동상과 주로 거래한 덕분으로 추정된다. 조선시대 서화류가 1930년대 들어 고미술품 시장에서 새삼 주목받기 시작하자 전통 서화에 대한 감식안에서 일본인보다 경쟁력이 있던 한국인 골동상들의 존재감이 커진 데 따른 것으로도 보인다.

실제로 일본인 골동상인들이 주축이 되어 출범했던 경성미술구락부 경매에는 초기에는 회원인 일본인만이 거래 주체인 세화인으로 참여했으나, 1937년부터는 한국인 중개상들도 세화인으로 참여한 사실이 확인된다(《표 4-1》). 박창훈의 쇼와 15년(1940) 경매 도록 '부내 박창훈 박사 소장품 매립목록'을 보면 세화인으로 한국인인 이순황, 오봉빈, 유용식이 사사키 초지 등 일본인 골동상과 함께 참여했다.[84] 1941년의 주주 명단에서도 이들의 이름이 확인되었다.

1935년에서 1940년까지 경성부에서 조사한 '물품판매업조사'에 따르면 고물 및 골동상의 수는 1935년 180개(일본인 73, 조선인 107)에서 1940년에는 379개(일본인 83, 조선인 296)로 배 이상 늘었다.[85] 민족별 구분을 보면 같은 기간 조선인이 운영하는 골동상의 증가폭이 더 컸다. 경성부에서 일본인보다 조선인들의 고물(골동)상 수치가 많았던 것은 전국 고물(골동)상 추이와 다르지 않다.

당시 역량과 규모를 갖춘 골동상점을 민족 구분 없이 열거하면, 남대문의 배성관 상점, 무교동의 문명상회, 소공동의 동창상회, 명동의

우고당·천지상회·동고당·길전, 회현동의 흑전, 충무로의 전전당·고천당, 을지로의 학룡산, 누상동의 취고당, 관훈동의 한남서림, 당주동의 조선미술관 등 대략 20개 내외로 추정된다.[86] 오봉빈의 조선미술관, 이순황의 한남서림, 이희섭의 문명상회 등을 제외하면 한국인 골동상점은 대부분 1930년대 후반 이후에 개업한 것으로 추정된다.

박병래는 배씨 성을 가진 이가 주인이던 현 외환은행 남대문지점 자리의 배성관 상점과 시청 뒤에서 이희섭李禧燮이 운영하던 문명상회가 한국인 골동상 가운데 가장 규모가 컸다고 회고한다. 배성관 상점은 전국적으로 알려졌을 정도였고, 외국인 사이에서도 유명했다. 주인 배 씨는 외국인의 눈길을 끌기 위해 일부러 상투를 틀고 갓을 쓴

고경당古經堂: 이병직의 호 ◆

〈표 4-1〉 한국인의 세화인 참여 경성미술구락부 경매

경매도록명	날짜	세화인(도록 표기 내용)
부내 고경당古經堂 이병직가家 서화골동 매립목록	1937. 3. 26	문명상점
부내 모가某家 소장 서화·이조도기 및 공예품 매립회	1938. 6. 25	유용식, 이순황
과거 조선 거주 11인 애장 서화·골동 매립목록	1939. 6. 9	조선미술관 오봉빈, 한남서림, 유용식
과거 조선 거주 모씨 애장 서화·골동 매립목록	1939. 10. 21	오봉빈, 한남서림, 유용식
부내 박창훈박사 소장품 매립목록	1940. 4. 5	이순황, 오봉빈, 유용식
경성 거주 모씨 소장 서화·골동 매입목록	1940.10. 12	오봉빈 조선미술관, 이순황 한남서림,유용식
부내 고경당● 소장품 매립목록	1941. 6. 7	유용식, 한남서림 이순황, 오봉빈
부내 모씨 애장품 입찰 및 매립목록	1941. 9. 27	유용식, 오봉빈, 이순황
부내 박창훈박사 서화·골동 애장품목록	1941. 11. 1	한남서림 이촌순황, 오봉빈, 유용식
부내 모가 소장품 서화·고려, 이조도기 매립목록	1941. 11. 28	한남서림 이촌순황, 오봉빈, 유용식,
부내 향정성산向井成山씨 소장품 서화 이조도기 공예미술 매립목록	1943. 3. 20	김자수명당金子壽命堂
과거 조선 거주 명사 및 경성 민씨가 구장품 서화 및 조선도기 전관 매립	1943. 5. 21	문명상점, 한남서림, 조선미술관

채 영어를 구사하며 고객을 응대해 인기를 끌었다. 배성관은 8·15 이후에도 그 자리에서 영업을 하다가 한국전쟁 때 큰 화를 입고 풍비박산했다고 한다.[87]

이희섭은 고려청자·조선백자뿐 아니라 부조·석등 등의 석물을 일본인에게 팔아 넘겼다.[88] 도쿄, 오사카, 개성 등에 문명상회의 지점을 두고 1934년에서 1941년까지 도쿄와 오사카에서 '조선공예전람회'를 7회나 개최해 1만 5천여 점이 넘는 한국 고미술품을 일본으로 반출하고 대다수를 판매했다.[89] 수완이 좋아 장택상이 소장하고 있던 〈진사편호辰砂偏壺〉를 6,000원에 사서 3만 원에 팔기도 했다.

일제강점기 경성은 조선인과 일본인이 섞여 사는 이중의 도시였다. 1932년 통계를 보면 경성의 전체 인구 37만 명 중 71퍼센트가 조선인, 28퍼센트가 일본인, 나머지 1퍼센트 가량이 기타 외국인이었다.[90] 조선인과 일본인 두 민족은 청계천을 사이에 두고 양분되어 남산쪽 번화한 남촌에는 일본인이, 경복궁과 종로로 이어지는 북촌에는 한국인이 살았다.

이런 거주 공식은 미술시장에도 적용되었다. 일본인 골동상들이 명치정(명동), 본정(충무로) 등 일본인 거주지에 모여 있었던 것과 달리, 한국인 골동상점들은 종로를 중심으로 포진하고 있었다. 특히 인사동에서 북촌에 이르는 지역에는 전통적인 양반 가옥이 밀집해 있었다. 거기서 나오는 고서, 골동, 서화, 병풍 등을 중심으로 1930년대 고서적·고미술품을 취급하는 상가가 들어섰다. 이 상가들은 오늘날 인사동 거리가 형성되는 기반이 되었다.[91]

도굴품 거래를 위한 중개상이 난립하던 1910년대 초기와 달리 1930

년대에는 고미술품 재판매 열기가 뜨거워지면서 새롭게 골동품 중개 시장에 뛰어드는 이들이 많았다. 태평양전쟁이 일어날 무렵(1939)에는 김수명이 현 산업은행 근처에, 일본 유학파 서양화가 구본웅이 소공동에 골동상을 차렸다.[92] 평양 거부 집안 출신의 일본 유학파 서양화가 김찬영(김덕영으로 개명)도 화가 생활을 접고 골동품을 수집하면서 골동상을 경영했다. 골동품에 조예가 있는 화가 등 식자층까지 가세할 정도로 시장의 재판매 열기는 뜨거웠다. 고미술품 거래 열기는 나라 밖의 전운과 상관없이 고조되었다.[93] 1938년 이후 경성미술구락부의 매출이 전체 총액과 1회 평균액 모두 증가하면서, 현재 확인이 가능한 마지막 연도인 1941년에 정점을 이룬 것에서도 이를 확인할 수 있다.

한국인 골동상의 경우 서화 부문에서 강점을 보였다. 전형필은 서화와 전적(책)의 경우 한림서림의 주인 이순황을 통해 구매했다. 한남서림은 간송 전형필이 고미술품 수집을 위해 이순황을 전문 경영자로 고용한 골동상점의 성격을 갖는다.[94] 반면 청자 등 자기를 구입할 때는 온고당溫古堂을 운영하던 일본인 골동상인 신보 기조新保喜三를 내세웠다. 이는 한국인 골동상이 서화 분야에는 강했으나 고려자기 등 도자기 분야에서는 영업력이 떨어졌고 고미술품 시장에서도 소외되어 있었음을 웅변한다.

한국인 고미술상들이 조선시대 서화 부문에서 미술계의 인정을 받아가는 모습은 1922년 창립 당시 85명의 경성미술구락부 주주 명단에 한국인이 한 명도 없다가 1941년에는 주주 64명 가운데 한국인으로 추정되는 인물이 4~5명가량 존재하는 것에서 유추해볼 수 있다.[95]

이노이에 키쇼李屋禧燮(30주·문명상회 사장 이희섭으로 추정), 스모무라 준코李村淳璜(10주·간송의 대리인인 한남서림 대표 이순황으로 추정), 가네코 히사오金子壽夫(10주·골동상 김수명金壽命으로 추정), 오봉빈(6주) 등이 그들이다.[96] 이들 외에도 경성미술구락부 경매 도록에는 유용식劉用植 이라는 인물이 수차례에 걸쳐 경매에 세화인으로 참여한 기록이 있다. 하지만 사사키가 회고록에서 밝힌 주주 명단에서는 그의 존재를 유추할 수 있는 이름을 찾기가 어렵다. 오봉빈은 조선미술관을 경영했던 사람으로 한국명을 써서 확실히 알 수 있다. 나머지는 당시 활발하게 활동했던 한국인 골동상들의 창씨개명 이름으로 보인다.

앞서 이야기한 대로 이희섭, 이순황, 오봉빈은 뛰어난 경영 능력과 전문성을 가진 한국인 중개상이었다. 김수명은 영락교회 아래에서 우고당을 경영한 인물로 해방 전에는 문명상회를 경영하던 이희섭과 쌍벽을 이루던 한국인 골동상으로 평가되기도 한다.[97] 유용식은 장택상의 미술품 수집에 관여했던 고급 거간이었다.[98] '굴출'로 불리는 보통 거간이 다대● 같은 데에 고려자기 등을 넣어 짊어지고 다니는 것과 달리 고급 거간은 인력거를 타고 기생을 끼고 다니며 위세를 부렸다. 유용식은 서화 감각이 뛰어났으며 장택상이나 금광으로 거부가 된 최창학의 사랑에 살다시피 했다고 한다. 그는 다른 중개상들이 경매에 세화인으로 참여할 때 상점 이름을 병기했던 것과 달리 항상 이름만 나오고 전화번호도 병기하지 않은 경우가 많았다.

〈표 4-1〉(329쪽)에 보이는 이병직, 박창훈의 두 차례 경성미술구락부 경매에서 알 수 있듯이, 이들 한국인 골동상들은 한국인이 출품하는 경매에는 꼭 세화인으로 등장했다.[99] 같은 한국인이라는 민족으로

● 다대: 해어진 옷에 덧대어 깁는 헝겊 조각.

미술시장의
탄생

서의 친밀감과 신뢰가 작용한 듯하다. 또한 한국인 소장가들의 경매에는 조선시대 서화가 대거 나왔기에 이에 대한 안목이 일본인보다 나은 한국인 세화인들이 의뢰를 받은 것으로 보인다. 이들은 조선시대 회화가 주요 경매 물품으로 나올 때는 일본인 소장가의 물품이라 하더라도 세화인으로 참여했다.

하지만 한국인 골동상들은 경성미술구락부 창립 초기부터 이미 초고가의 가격대가 형성된 고려청자나 1930년대 들어 가파르게 가격이 뛴 조선백자의 거래에서는 여전히 배제되었다. 고가 미술품 거래 시에는 수수료 수입을 훨씬 더 많이 올릴 수 있다. 한국인 골동상들은 그러한 기회를 박탈당했던 것이다.

15 근대적 화랑
'백화점 갤러리'의 등장

서양화의 수용과 매매는 미술시장의 근대성을 재는 척도 가운데 하나다. 이 같은 관점은 서양화와 동양화를 우열로 나누어 비교하는 서양 우위의 식민사관이라 비판받을 수 있다. 그러나 그렇게만 볼 수는 없다. 한국사에서 근대는 서양에 문호를 개방하는 것으로 시작되었고, 이후 서구 문화와 서구의 기술 그리고 서구의 시스템의 수용과 함께 전개되었다는 사실을 간과해서는 안 되기 때문이다. 미술에서 보자면 전통의 수묵 한국화와는 다른 기법, 다른 재료를 사용하는 유화와 수채화 중심의 서양화는 근대 문명의 하나로 한국에 이식되었다. 21세기인 지금, 한국에서 서양화는 미술시장의 주류 장르다. 현재와의 연관성 측면에서 보더라도 1930년대를 특징짓는 잣대로 서양화 전시의 본격화를 언급하지 않을 수 없다.

1930년대 미술시장에서 서양화 전시는 새로운 국면으로 접어든다. 서양화가들이 늘어났을 뿐 아니라 서양화가 전시될 수 있는 공간도 다양해졌다. 미술 전시 전용의 공공 미술관과 백화점 갤러리가 생겨나고 카페에서 전시가 이뤄지는 등 새로운 전시 장소 유형이 등장한

것이다. 주로 서울의 부유한 중상류층이나 지식인층이 드나들던 이들 공간은 사람들이 아방가르드 장르인 서양화를 일상적으로 접하며 향유할 수 있게 했다.

젊은 서양화가, 미술시장의 주역으로 부상하다

1910년대 들어서면서 일본 유학파 서양화가들이 배출되기 시작했지만, 초기의 서양화가들은 서양화에 대한 대중의 인식 부족이라는 현실적인 장벽 앞에 좌절하면서 작업을 중단하는 경우가 대부분이었다. 미술시장에서 유의미한 서양화 매매가 거의 이루어지지 않았음은 물론이다.

하지만 1920년대 들어 등장한 후배 세대들은 선배 세대와는 달리 지속적으로 작품 활동을 하면서 전시도 비교적 활발하게 전개했다. 뒤이어 1930년대에 배출되기 시작한 서양화가들은 사실주의 혹은 외광파식 인상주의 미술교육을 받았던 이전 세대와 달리 야수파, 초현실주의, 추상미술 등 서구 모더니즘의 세례를 받았다. 특히 1930년을 전후하여 순수미술과 대별되는 상업미술로서의 디자인, 즉 도안 전공자들까지도 출현하기 시작했다. 서양화 화단의 양상이 세부 전공에서 다채로워진 것이다.

1920년대 후반부터 시작하여 1930년대 들어서면서 서양화 화단에서 본격적으로 나타난 또 다른 특이사항은 일본 유학파를 중심으로 서양화 단체들이 결성되었다는 점이다. 1928년 12월 서울에서 결성

미술시장의
탄생

된 서양화가의 모임인 '녹향회'가 그 출발이었다.[100] 서양화가 단체의 결성은 서화협회에 포섭되었던 서양화, 즉 전체로서의 동양화에 대한 부분으로서의 서양화 혹은 아래에 해당하는 '속續' 개념의 서양화가 아니라, 동양화로부터 독립된 장르로서 서양화의 정체성을 선언한 것이었다.

이는 녹향회 결성 취지에서도 분명히 드러난다. 심영섭은《동아일보》1928년 12월 15일 자에 기고한 글에서 녹향회 창립 취지와 관련, "선전●이나 협전●에서는 우리의 자유롭고 신선 발랄한 젊은이의 마음으로 창조할 수 없는 까닭에 새로운 모임을 하게 되었다"고 밝히면서 녹향회의 성격을 "순연히 작품의 발표기관인 미술단체"라고 규정했다. 이런 독자적인 서양화 조직의 결성은 그만큼 서양화가들의 수가 늘었기에 가능한 일이었다.

'녹향회' 결성이 기폭제가 되어 1930~1940년대에도 서양화가 단체들이 지속적으로 등장한다. 1930년에는 도쿄에서 일본 유학생을 중심으로 미술단체인 '백만회白蠻會'가 결성되었다.[101] 또 도쿄 한국 유학생들의 친목단체였던 '조선미술학우회'는 1933년 '백우회白牛會'로 명칭을 바꾼다. 백우회는 이쾌대李快大, 박영선朴泳善, 최재덕崔載德, 김만형金晩炯 등 제국미술학교 재학생들이 중심이 된 단체였으나 이후 도쿄미술학교, 태평양미술학교, 일본미술학교, 문화학원 유학생들도 참여하면서 규모가 커졌다. 초기에는 서양화를 중심으로 시작했지만 점차 수묵채색화, 조각은 물론 자수와 나전칠기 같은 공예까지 포괄하면서 1938년에 이름을 재도쿄미술학생협회로 변경했다. 졸업생들도 참여할 수 있도록 재도쿄미술협회로 다시 명칭을 바꾼 1939년 제2회전 무

렵에는 회원이 100여 명에 이르러 1936년 서화협회가 활동을 중단한 이후 미술단체로는 가장 큰 규모를 자랑했다. 이 밖에 1930년 도쿄미술학교 동문들의 모임인 동미회東美會를 비롯하여 목일회牧日會, 녹과회緑果會가 잇달아 창립되었으며, 1940년대에도 태평양미술학교 동문들의 모임인 PAS, 그리고 신미술가협회 등이 생겨난다.

서양화가 단체는 친목 도모와 함께 작품 전시를 하려고 결성되었다. 전시는 작품 판매를 염두에 둔 것이었다. 첫 서양화가 단체인 녹향회만 하더라도 매년 회원 출품제를 통해 전람회를 개최키로 하고 1929년 5월 24~29일 서울 경운동 천도교기념관에서 제1회 전람회를 열었고, 1931년 4월 10~15일 같은 장소에서 제2회 미전을 개최했다.[102]

1930년 4월 17일부터 23일까지 동아일보사 강당에서 열린 제1회 동미회 전람회장(왼쪽). 김용준이 주도한 동미회는 도쿄미술학교 재학생들의 모임으로, 졸업생들과 도쿄미술학교 교수들도 찬조 출품을 했다. 1926년 미국 스탠더드 석유화학 광고탑. 외국 회사의 세련된 광고 디자인은 한국 기업들에도 디자인의 중요성에 대한 인식을 심어줬다. 출처: 최열, 《한국근대미술의 역사》, 열화당, 2015; 김진송, 《서울에 딴스홀을 허하라》, 현실문화연구, 2002, 261쪽.

미술시장의
탄생

서양화 단체전뿐 아니라 서양화 개인전도 눈에 띄게 활발해졌다. 1928년에는 6월 청년화가 도상봉都相鳳이 함흥의 함흥상업학교 강당에서, 7월 중진 작가 서동진이 대구의 달성공원 앞 조양회관에서 개인전을 열었다.[103] 1920년대 후반부터 간헐적으로 열리기 시작한 서양화 개인전은 1930년대가 되면 일상적인 행사가 된다.

도시화되고 상업화되어가던 1930년대 서울에서는 '도안'을 전공한 유학파 서양화가들도 등장했다. 당시 경성은 서구식 건축 양식의 백화점 등이 신축되면서 도시 미관이 달라지기 시작했다. 회사 수가 늘어나고 기업 간 경쟁이 치열해졌다. 기업 경쟁의 격화는 경성의 공장 수 추이를 통해 유추할 수 있다. 1912년(다이쇼 원년) 101개였던 경성의 공장은 1928년(쇼와 2년) 894개로 9배 가까이 늘어난다. 종업원 수도 같은 기간 8,687명에서 1만 656명으로 증가한다.[104] 경쟁이 격화됨에 따라 백화점, 직물회사 같은 대규모 상업자본은 매출 확대에 상품 포장 디자인, 실내 인테리어, 상품 디스플레이 등 상업미술이 엄청나게 중요하다는 점을 깨닫게 되었다.

외래 상품의 유입 또한 경제계가 상업미술의 필요성을 절감하게 하는 자극이 되었다. 1929년 11월 17일 자《동아일보》에 경성의 포목상조합이 공동 명의로 "외래품을 능가하는 우리의 광목, 조선 사람 조선 것으로"라는 기치의 광고성 기사를 게재했다. 포목상조합은 당시 광고에서 "만천하 동포형제여! 상표에만 고집하고 외래품을 소용하던 종래의 인습을 물리치고 우리 조선의 생산 공업과 경제계의 회복을 위하여 …… 경방● 제품 '조선광목'을 쓰시도록 일치단결합시다"라고 외쳤다.[105] 매출 확대를 위해 민족적 애국심에 호소하는 기사였지만,

경방京紡: 경성방직.

상표 디자인과 브랜드가 얼마나 중요한지를 인식하고 있었음도 드러
난다. 이런 인식이 있었기 때문인지 1930년대에 들어서면서 기업들
은 상품 디자인과 상품의 진열 등에 예산을 투입하는 등 상업미술 수
요자로서의 구체적인 행보를 보이게 된다.

이런 시대적 분위기 속에
서 도안과 출신 유학생들이
잇달아 등장한다. 임숙재任
璹宰(1899~1937)가 1928년
도쿄미술학교 도안과 졸업
후 귀국했고, 이순석李順石
(1905~1986)도 1931년 같은
학교 도안과를 졸업하고 귀
국했다. 임숙재는 귀국한 그
해인 1928년 《동아일보》에
발표한 〈도안과 공예〉라는
글을 통해 국내에 학문적으
로 정립되지 않은 상업미술
로서 도안의 의미와 효용을
설파했다.

임숙재가 구체적인 직업
을 갖고 상업미술 분야에
종사했다는 기록은 없지만
두 번째 도안 전공자인 이

이순석(맨 왼쪽)과 화신상회 직원들. 출처: 부산근대역사
관 엮음, 《백화점, 근대의 별천지》, 2013, 107쪽.

이순석 책 장정 도안들. 출처: 서울대학교 응용미술학과
동문회, 《하라 이순석》, 1993, 31쪽.

순석은 현장에서 일하며 자신이 받은 미술교육을 현실에 접목했다. 이순석은 귀국한 그해인 1931년 경성에서 첫 개인전을 열어 책 표지 디자인 등을 선보였다. 그가 도쿄미술학교 재학 시 만든 항아리, 수영복(패턴 디자인), 포스터, 구성 등 30여 점이 나왔다. 상업미술 도안, 공예미술 도안, 장식미술 도안 등이 어우러진 종합 도안전이자 한국 최초의 디자인전이기도 했다. 이순석은 이 전시의 성공 덕분에 화신백화점에 고용되어 디자이너로 일하면서 광고와 선전미술을 담당했다.[106] 화신백화점은 그의 제안을 받아들여 2층 한옥 건물을 3층 콘크리트 건물로 증개축한 뒤 유리진열장과 출입구를 새로 배치했다. 외관이 훨씬 모던해진 것이다.[107] 당시 잡지에 따르면 그는 화신백화점에서 보수를 많이 받았다고 한다.[108]

상업미술로서의 디자인은 경성의 도시화와 산업화가 낳은 시대적 요구였다. 백화점과 카페가 서구적인 외양으로 바뀌면서 거기에 어울리는 서구적 인테리어가 불가피하게 요구되었다. 고객에게 판매하는 상품도 종래의 전통적인 문양과는 다른 서구적인 감각의 디자인이 요청되었다. 화신백화점이 유학파 도안 전공자 이순석을 고용한 것은 세련된 감각의 실내외 인테리어를 통해 고객의 구매욕구를 자극하려는 상업자본의 달라진 태도를 반영한 조치였다. 화가이자

1939년 동아일보 주최 화신백화점 갤러리 '상업미전 개막' 사진. 《동아일보》 1939년 9월 21일.

비평가로 활동했던 심영섭이 1932년 《동아일보》에 기고한 〈상공업미술 시대성과 상품가치〉에서 이 같은 당시 경제계의 분위기를 확인할 수 있다.

> 우선 내가 생각해 보아도 점창내店窓內에 장식적으로 전시되어 있는 상품이 하고로• 저 같이 아름답게 보이며 흥미를 느끼게 되는 것인가에 대한 이유를 잘 아는 까닭에 상품을 사고자 하는 동기까지 일으킬 수 있게 되는 것을 알 수 있다. …… 자기 상점의 미적 연구를 게을리 함은 가장 실패의 장본張本인 것이다.[109]

하고何故로: 어찌하여.

상업미술이 시대적 요구였다는 점은 각종 상업디자인 공모가 1930년대부터 나타난 것에서도 확인할 수 있다. 1932년 총독부 전매국은 새로 출시하는 권연• 제품 '은하'의 의장 도안을 공모했다. 상금도 1등 300원, 2등 100원, 3등 50원이나 됐다.[110] 1934년에는 경성상공회의소가 회의소를 상징하는 마크 도안을 현상 공모했다.[111] 이런 산업 현장의 분위기를 타고 동아일보사는 1938년 중고생을 대상으로 상업미술 포스터와 도안 공모를 실시했다. 1939년에는 화신백화점 '갸라리'•에서 광고부 주최 중고생 대상 상업미술 공모전 입선작으로 '상업미전商業美展'이라는 전람회를 열기도 했다.[112]

권연卷煙: 담배.

갸라리: 영어 '갤러리'의 일본 발음.

미술시장의 탄생

서양화 전시 공간의 등장

1920년대까지만 해도 서양화 전시회는 학교 강당이나 종교시설 같은 '다목적 복합공간'에서 이루어졌다. 1930년대 들어서야 오로지 미술 전시만을 목적으로 한, 그것도 서양화에 어울리는 인테리어를 갖춘 전시 공간이 등장했다. 이는 미술시장사의 측면에서 이전 시기와 확연히 구분되는 특징이다.

이왕가미술관과 조선총독부미술관

1930년대 등장한 서양화 중심 전시 공간 가운데 먼저 주목해야 할 곳은 이왕가미술관과 총독부미술관이다. 관官이 갖는 권위, 그리고 동원적 성격 때문이다.

덕수궁 석조전에서는 1933년부터 일본 현대 작가들의 작품이 진열되기 시작했다.[113] 석조전은 1910년에 고종의 거처로 지은 서양식 건축물이다. 1919년 고종이 승하하면서 비어 있었는데, 덕수궁이 공원으로 개방됨에 따라 일본 근대미술 전시장으로 사용되었다. 일제는 1938년에는 석조전 옆에 새로운 서양식 건물을 준공하고, 창경궁 이왕가박물관의 기능을 이 신관으로 옮겼다. 석조전 구관이 황제의 생활공간으로 건축된 것과 달리, 이 신관은 처음부터 일본 건축가 나카무라 요시헤이中村與資平(1880~1963)의 설계로 미술관 용도로 지어졌다. 지금 국립현대미술관이 덕수궁관으로 쓰는 전시실이 이 신관이다. 일제는 이 석조전 신관과 구관을 통틀어 '이왕가미술관'으로 이름을 바꾸고 1938년 6월에 개관했다.[114] 대한제국 말기에 제실박물관으

로 출발했으나 일제가 조선 왕조를 '이왕가李王家'라고 낮춰 부르면서 이름이 바뀐, 이전의 '이왕가박물관'은 공식 폐쇄됐다.

이왕가박물관 소장품 가운데 신라·고려·조선시대의 도자기와 조상彫像, 회화, 조선에서 출토된 중국 자기 등 1만 1,000점 이상이 이전됐다.[115] 이곳에서는 고려청자, 불화, 조선백자 등 조선시대와 그 이전의 고대 미술만 전시했다. 반면 석조전(구관)에서는 일본의 현대미술을 전시했다. 일제는 이런 대비를 통해 '일본은 근대, 조선은 전근대'라는 등식을 유포하는 미술정치를 행했다.

일제는 이왕가미술관이 탄생하기 전인 1934년부터 당대 일본인 화가들의 미술품을 적극 구입했다. 이런 정황으로 미루어 봤을 때 석조

〈미술의 호화전당〉, 《매일신보》 1936년 10월 1일.

1938년의 덕수궁 이왕가미술관 전경. 국립중앙박물관 제공.

미술시장의
탄생

전의 용도를 근대미술 전시 공간으로 변경한 것은 당시 활동하던 일본인 화가를 후원하기 위해서였던 것으로 추정된다.[116]

이왕가미술관은 어떤 일본 작가들의 작품을 구입했을까. 동양화는 1934년 마쓰바야시 게이게쓰松林桂月(1876~1963)의 채색 화조화 〈쾌청한 가을날〉을 포함한 일본화 3점과 공예품 1점을 구입한 것이 시작이었다. 마쓰바야시는 에도시대 남화의 전통을 잇던 일본화가로 고암 이응노(1904~1989)의 스승으로 알려져 있으며, 1920~1930년대에 조선 남화원의 고문으로 활동했다.[117] 1940년에 구입한 교토 화단 출신 니시야마 스이쇼西山翠嶂(1873~1958)의 인물화 〈라쿠호쿠의 가을〉 (1940년 작)은 이왕가미술관이 구입한 작품 중 최고가인 5,000엔(원)을 기록했다.[118]

서양화로는 1935년 구입한 다나베 이타루田邊至 (1886~1968)의 〈자수 병풍〉이라는 누드화, 1935년 구입한 고이소 료헤이小磯良平(1903~1988)의 〈일본식 머리를 한 여인〉 등이 있다. 다나베는 도쿄미

다나베 이타루, 〈자수 병풍〉, 1934, 캔버스에 유채, 163.5×131.0cm. 출처: 국립중앙박물관, 《동양을 수집하다》, 국립중앙박물관, 155쪽.

술학교 서양화과 교수였던 구로다 세이키黑田清輝(1866~1924)의 제자로 1929년 이후 4차례나 조선미술전람회 심사위원을 지낸 바 있다. 다나베가 일본의 자수 병풍을 배경으로 이국적인 숄로 장식한 의자에 앉은 전라全裸 여인을 등신대로 표현한 이 작품은 1936년 그해의 대표적인 전시품으로 평가받았다.[119] 이왕가미술관에서는 그의 명성을 고려해 이듬해 〈소녀〉(1935년작)도 연속 구입했다.

홍미로운 건 덕수궁 석조전에서의 일본 미술 전시에 누드화가 매년 두세 점씩 반드시 포함되어 있었다는 점이다. 누드화는 인체 비례 등에 대한 관찰력과 감각, 이를 표현하기 위한 데생력과 기법 등이 뛰어나야 소화할 수 있다. 이 때문에 서양의 고전주의에서 아카데미즘을 대표하는 장르였고, 일본의 관전에서도 높이 평가받는 양식이었다. 특히 1935년에 구입한 다나베 이타루의 〈자수 병풍〉은 서양식 팔걸이 의자에 앉은 전라의 여인을 그린 유화로, 일본의 초창기 서양화에서 보이는 서구적 누드화의 전형이었다.《이왕가 덕수궁 진열 미술품 도록》 제4집(1937)에 실린 1936년경의 서양화 전시실을 보면 카메라에 잡힌 7점 가운데 2점이 누드화였다.

이왕가미술관 전시는 한국인 서양화가에게도 영향을 끼쳤다. 한국에선 19세기 말~20세기 초 서구 미술이 수용되고 한동안 여성 나체화의 전시나 보도는 금기시되었다. 1916년, 도쿄예술대학을 졸업한 김관호가 일본 '문부성전람회'에 출품해 특선을 차지한 〈해질녘〉(1916)은 누드화라는 이유로 당시 신문에서 입선 소식만 실리고 입선작 사진은 실리지 못했다. 뒷모습을 그린 누드화였는데도 말이다.

그런데 1930년대가 되면 여러 한국인 서양화가들이 조선미전에 누

드화를 출품하는 등 누드화 제작이 보편화되기에 이른다. 과감하게
정면에서 다룬 누드화도 등장한다. 김인승은 도쿄미술학교 재학 중에
그린 〈나부裸婦〉로 1936년 '문전● 감사전'에서 입선했으며, 서울로 돌
아온 이듬해인 1937년 조선미전에서 다른 세 작품과 함께 〈나부〉를
출품해 창덕궁상을 받았다. 나혜석은 누드 여인의 뒷모습을 그린 〈나
부〉(연대 미상)를 남겼고, 임군홍林郡鴻(1912~1979)은 1936년 제16회
서화협회전에 〈나부 와상〉을 출품했다. 구본웅의 1935년작 〈여인〉 역
시 나부 그림이었다.[120] 1930년대 들어 공공 미술관인 이왕가미술관에
서 누드화가 버젓이 전시되는 상황은 이들 서양화가들의 누드화 창작

문전文展: 일본 문부성전
람회.

1936년경 이왕가미술관 전시 전경.
국립중앙박물관, 《동양을 수집하
다》, 154쪽.

임군홍, 〈누드〉, 1936, 캔버스에 유
채, 59×78cm, 유족 소장.

욕을 자극하는 요인으로 작용했음에 틀림없다.

일제가 세운 또 하나의 중요한 현대미술 전시 공간은 조선총독부미술관[*]이다. 1939년 제18회 조선미술전람회에 맞춰 준공되어 전시장으로 사용된 조선총독부미술관은 처음에는 미술관과 과학관으로 구성된 복합박물관으로 기획되었지만 예산 문제로 미술관만 추진되었다. 조선총독부미술관은 조선미술전람회 기간 중에는 전시회장으로 사용하고 평시에는 미술품 상설 전시장으로 활용한다는 계획이었다. 이 구상에 따라 조선미전 기간 외에는 민간에 개방해서 개인전이나 단체전을 열었다.[121] 제3회 재도쿄미술협회전 같은 단체전, 단심보국화전, 성전聖戰미술전람회 같은 시국 관련 전시회가 이곳에서 단체전을 개최됐다.[122]

재도쿄미술협회(백우회)는 1939년 4월 화신백화점 갤러리에서 전람회를 열었지만, 장소가 비좁아서인지 1940년 제3회전부터는 총독부의 후원 아래 총독부미술관에서 개최했다. 백우회는 1943년 8월 제6회 전시회를 가진 후 일제 말기의 혼란 속에서 활동을 중단했다. 회원이 120여 명에 달할 정도여서 백우회 회원 1인당 2점씩 출품한다고 가정해도 총 전시 작품 수는 200점을 훌쩍 넘는다. 총독부미술관이 최소 200점은 소화할 수 있는 규모를 갖추고 있었음을 유추할 수 있는 대목이다.[123]

다른 공공 미술 전시 공간으로 경성부의 부민관 '갸라리'도 있었다. 1935년 12월 개관한 부민관은 한국 최초의 복합 문화공간으로 1,800명을 수용할 수 있는 대강당과 함께 중강당, 소강당을 갖추었다. 철근 콘크리트 양식으로 지어진 이 건물은 이층에 '갸라리'까지 갖추는 등

조선총독부미술관朝鮮總督府美術館: 현 경복궁 건청궁 위치. 건청궁 복원사업에 따라 철거됐다.

미술시장의
탄생

당시 태평로의 상징이 되었다.[124] 현재 서울시청 맞은편에 있는 이곳은 서울시의회로 쓰인다.

백화점 '갤러리'

1930년대 미술시장의 유통 부문에서 일어난 가장 중요한 변화는 백화점 갤러리의 등장이다. 당시 '갸라리'로 불렸던 경성 내 백화점 갤러리의 효시는 미쓰코시백화점 경성지점이다.

1930년 10월 24일, 경성에 빅 뉴스가 터졌다. 미쓰코시백화점 경성지점이 최대 번화가인 본정 1정목●에 지하 1층, 지상 4층 규모의 신축 건물●을 완공해 개장한 것이다. 일본 건축가 하야시 고헤이林幸平가 절충식 르네상스 스타일로 설계한 이 신식 건물은 한국의 백화점 최초로 엘리베이터까지 설치했다.[125]

이 위풍당당한 미쓰코시백화점 신축 건물의 5층 루樓에 온실, 아동 운동장, 분수대, 옥상정원과 함께 갤러리가 등장했다. 온실, 분수대 등도 구경거리였지만 옥상정원은 최고의 장소였다. 식민지 경성의 중상류층들이던 일본인뿐만 아니라 조선인들까지 방문하여 여급의 시중을 받으며 차를 마셨다. 조선은행과 중앙우체국, 거리를 오가는 행인들을 내려다보며 상류층 기분을 만끽한 것이다. 미쓰코시백화점 갤러리는 옥상정원의 옆에 위치했다. 관람객들은 멋진 금장 액자로 장식된 서양화를 구경하면서 학교 강당에서 보던 서양화와는 사뭇 다른 모던의 세계로 미끄러져가는 기분을 느끼지 않았을까 싶다.

백화점이 얼마나 서민의 삶과 유리된 상류층 도시인의 신분 과시 장소였는지는 당시의 르포가 잘 보여준다. 르포에 따르면, 유선형 '시

본정 1정목本町1丁目: 현 충무로 1가.

현 신세계백화점 본점.

경성 미쓰코시백화점 야경.

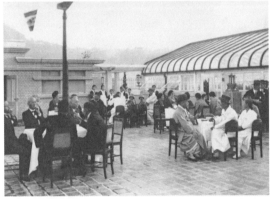

경성 미쓰코시백화점
옥상정원.

경성 미쓰코시백화점 개
관 때 내부 모습(왼쪽),
경성 미쓰코시백화점 엘
리베이터. 신세계상업사
박물관 제공.

미술시장의
탄생

브레' 자동차를 탄 젊은 부부가 아이와 함께 엘리베이터를 타고 양식·중국식·조선식이 모두 갖춰진 식당으로 가서 식사를 한다. 음악실에는 슈베르트의 소야곡 레코드판을 사는 젊은 커플이 있다. 사진기실에서는 커플들이 '일리안 키쉬', '꾸레타 갈보' 같은 얼굴 표정 어쩌구 하면서 대화한다.[126] 부르주아들의 풍요로운 일상생활 양식과 거기에 스며 있는 서구적 취향의 의식 구조들이 적나라하게 묘사되어 있다.

미쓰코시백화점의 전신인 미쓰코시 오복점• 시기였던 1920년대에도 이곳에서 전시회가 열리긴 했다. 1920년 5월 5일 경성에 체류 중이던 일본인 화가 이시이石井光楓의 전람회가 일주일간 개최된 것이다.[127] 하지만 전시 전용 공간이 없던 상황이라 오복점에서의 전시회는 한계가 있었다. 이와 달리 1930년대 들어서는 백화점 내에 미술 전시 공간이 갖춰지며 백화점 갤러리 시대가 본격적으로 열렸다. 일본에서 오복점의 판매 상품 수를 늘려 미국에서 유행하던 백화점 형태를 모방한 것이 일본 백화점의 출발이다. 이 일본식 백화점이 일제강점기 한국으로 이식된 것이다.

한국인 기업가 박흥식이 종로에 세운 화신백화점도 1935년 화재 후 근대기의 대표적인 건축가 박길룡(1898~1943)의 설계로 1937년 신관을 완공하면서 갤러리를 냈다. 1937년에 설립된 미나카이 부산지점, 1939년에 신축된 조지아백화점에도 갤러리가 존재했다.[128] 미쓰코시백화점, 화신백화점에서처럼 이들의 갤러리도 꼭대기 층에 위치했다. 백화점 갤러리의 출현은 자연스럽게 백화점 전시의 활성화로 이어졌다.

백화점은 미술 전시를 일반 소매상점과 차별화하기 위한 문화 전략

으로 도입했다. 백화점이 단순히 상품을 판매하는 장소가 아니라 근대적 문화생활을 누리는 장소라는 고급 이미지를 심어주고자 했던 것이다. 서양식의 근대적 외관으로 인해 서양화 전시에 더 적합하다고 인식되었고 그에 따라 서양화가들의 개인전 및 단체전 전시 공간으로 각광받았다.

미쓰코시, 미나카이, 화신 등 경성의 3대 백화점 하루 입장자는 각각 10만 명을 넘었다.[129] 이를 감안하면, 중산층의 발길이 집중되는 공공 공간에서의 상시적인 전시는 서구에서 건너온 현대미술이 대중에게 전파되고 수용되는 통로 역할을 하면서 서양화가 판매되는 기회를 확대했을 것으로 추정된다.

1930년대에 경쟁하듯 들어선 백화점 갤러리는 이전 시대에 미술 전시가 열렸던 다양한 복합 문화공간과 비교하면 여러 면에서 근대적 화랑으로서의 성격을 갖추었다. 이는 먼저 이름에서 확인 가능하다. 서양의 갤러리를 번역한 '갸라리'를 사용함으로써 본격적인 화랑의 출발을 선언하고 있는 것이다. 여기에 전시 기간이 길어졌고, 미술 전시가 상설화됐으며, 기획전이 시도되었고, 미술품 매매 중개 행위에서 전문성이 나타났으며, 혁신적인 모더니즘 미술을 수용했다는 점 등에서도 백화점이 갤러리의 근대적 화랑 면모를 확인할 수 있다. 이는 화신·미쓰코시·조지아백화점 화랑 등에서 공통적으로 나타난 현상이었다. 여기서는 화신백화점 갤러리를 중심으로 백화점 화랑의 근대적 성격을 짚어보겠다.

첫째, 미술 전시의 상설화다. 화신백화점 갤러리에서는 신관이 생기기 이전인 1934년부터 전시가 열리기 시작해, 신관을 신축한 1937

년부터는 연간 7~8회 개최되었으며 전시체제가 한창이던 1943년까지 지속되었다.[130] 화신백화점 갤러리가 미술 전문 전시 공간으로 뿌리내렸음을 보여주는 요소다. 확인되지 않은 전시까지 감안하면 화신백화점에서의 전시는 상설화 수준이라 말할 수 있을 정도로 거의 매달 이어졌다.

둘째, 전시 기간의 장기화다. 1930년대 백화점 갤러리 전시는 1920년대에 여타 전시 공간에서 열렸던 전시와 비교하면 전시 기간이 확실히 길어졌다. 1934년의 '목일회 창립전'(5. 16~19), 1938년의 '이마동 개인전'(6. 1~6), 1943년의 '이쾌대 개인전'(10. 6~10) 등에서 보듯이 4~6일 열리는 게 보통이었다. 일주일 이상 열리는 전시도 있었다. 이를테면 1937년의 '목시회전'(6. 10~17), 1940년의 고서화전람회(2. 10~17) 등은 전시 기간이 8일이나 됐다. 1920년대까지의 전시는 거의 대부분 단 하루 열려 일일 작품판매회의 성격이 강했다. 전람회는 해강 김규진의 예에서 보듯 작가 스스로가 전시회를 작품 판매의 장으로 적극 활용한 측면이 있었다. 당시 전시의 주종이 '석상 휘호'를 통해 즉석에서 그려 팔 수 있는 동양화였던 장르적 특성도 있었다.

이런 전시문화 성격 때문인지 1920년대에는 서양화 역시 전시 기간이 짧았다. 1921년 서울《경성일보》 내청각에서 열린 나혜석의 서양화 개인전 기간은 이틀에 불과했다. 1920년대 후반에도 이런 흐름은 지속됐다. 1928년 6월 함흥상업학교 강당에서 열린 서양화가 도상봉의 전람회가 이틀(6. 2~3), 1928년 7월 대구 서양화단의 중진작가 서동진 작품전이 달성공원 앞 조양회관에서 사흘(7. 7~9) 열렸다.[131]

1930년대 백화점 갤러리의 전시는, 화신백화점 사례에서 보듯 기

경성 미쓰코시백화점 배치도.
▨ 표시에 갤러리가 위치
한다.

경성 미쓰코시백화점 전경.

미쓰코시백화점 갤러리 전시 전
경. 신세계상업사박물관 제공.

미술시장의
탄생

화신백화점 배치도. ▨
표시에 갤러리가 위치한다.

화신백화점 전경.

화신백화점에서 열린 '채용
신 유작전' 전시 모습. 김상
엽 제공.

간이 6~8일로 길어지는 특성을 보인다. 이는 백화점 갤러리 전시가 서양화, 즉 수채화나 유화가 주종을 이루면서, 즉석 제작 판매가 불가능했던 물리적 여건 탓도 있다. 더 큰 이유는 백화점 화랑이 본격적인 미술 전문 전시 공간으로 출범한 데에서 찾을 수 있다. 서양화뿐 아니라 동양화의 전시 기간도 장기화되었다는 점이 이를 증명한다. 일례로 1939년 12월 신진 동양화가로 언론에 소개된 이응노의 개인전은 5일간 열렸다.[132]

전시 기간이 길어지면 작가는 자신의 작품을 구매자 및 관람자에게 보다 오래 노출시킴으로써 판매 기회를 늘릴 수 있고, 잠재적 구매자는 작품을 여러 차례 살펴보면서 구매 여부를 신중하게 판단할 수 있는 이점이 있다. 길어진 전시 기간은 구매자와 판매자를 중개하는 화랑 본연의 역할에 더 가까이 갈 수 있는 제도다.[133]

《매일신보》 1939년 12월 16일 자에 실린 이응노 개인전 소식(왼쪽). 《동아일보》 1938년 2월 19일 자에 소개된 화신백화점 중견작가전 관련 사진. '이마동 작 중견작가전'이라는 제목이 붙었다.

미술시장의
탄생

1930년대 이후 전시의 또 다른 특징은 미술 관람의 무료화다. 1940년 3월 15일부터 4일간 《동아일보》 지국의 후원으로 진주의 동봉정 남선공론사南鮮公論社 2층 강당에서 열린 조영제趙榮濟의 전람회는 관람료가 무료였다.[134] 1938년 동아일보사에서 열렸던 이인성의 개인전 역시 입장료가 없었다. 하루 개최되면서 규격화된 그림 값에 해당하는 입장료를 받았던 1920년대 동양화가들의 전시와는 달랐다. 전시의 성격이 달라지면서 관람객 유치를 위해 주최 측이 무료화로 나아간 것으로 보인다.

셋째, 기획전의 개최다. 1930년대 화신백화점 갤러리에서 기획전이 열렸다는 점은 이전 시기의 전시 공간에서는 볼 수 없던 획기적인 변화다. 이것이 화신 갤러리를 근대적인 화랑의 출발로 삼고자 하는 가장 중요한 이유다. 지금까지 백화점 갤러리는 단순히 장소만 빌려주는 대관 화랑으로서의 역할에 그친 것으로 평가받아왔다. 하지만 화신 갤러리가 기획전을 연 사실이 새롭게 확인되었다. 화신백화점은 1937년 신관을 개축한 이후 1938년과 1939년 연속으로 기획전 성격의 전시를 마련했다. 우선 1938년 2월 중견 서양화가를 모아 '중견작가전'을 기획했는데, 이는 당시 미술계에 없던 시도였다. 중견작가전에는 이병규李昞圭(1901~1974), 공진형孔鎭衡(1900~1988), 김중현金重鉉(1901~1953), 길진섭吉鎭燮(1907~?), 이마동李馬銅(1906~1980) 등이 참여했다.[135] 이들은 30대 작가라는 공통점이 있는데 이마동, 길진섭, 김중현 같은 조선미전 입선 작가들뿐만 아니라 이병규, 공진형 등 조선미전 거부 작가도 망라했다.

서양화가 구본웅은 1938년 12월 10일 자 《동아일보》에 기고한 〈무

인(戊寅이 걸어온 길)이라는 글에서 '중견작가전'을 그해 미술계 주요 뉴스로 꼽았다. 그는 "경성에 있는 화가 십 수 씨에게 작품을 빌리어다 화랑에서 전람시켰으니 그 목적이 고객 유치에 있었을 것"이라고 평가했다. 이어 "차종 전람회가 주최자의 목적과 출품 작가의 기대가 부합되기 어려울 것이라 하더라도 또 어떤 의미에서 작가를 위하여 있음직한 일이니"라고 했다. 작품을 빌린 것이라는 표현은 화랑이 전시의 기획자이자 주최자라는 의미다. 이는 단체전이나 동문전처럼 작가들이 주최하고 전시 공간만 빌려주는 대관 화랑의 역할과는 분명한 차이가 있다. 구본웅은 새로운 성격의 전시의 출현에 대해 화랑 측과 작가 측의 의도가 엇갈릴 위험이 있다고 우려하면서도 작가 홍보와 작품 판매의 측면에서 긍정적일 수 있다는 평가를 내린 것이다.

전시와 관련해서 이마동의 작품 〈동일冬日〉 사진이 '이마동 작 중견작가전'이라는 제목과 함께 신문에 소개되기도 했다.[136] 화신백화점 갤러리 측이 조선미전 특선 작가 출신이자 입선작을 이왕가·조선총독부에서 구입해 간 이력이 있는 스타 작가 이마동을 '대표 상품'으로 내세워 언론에 홍보한 것이다.

화신백화점 갤러리는 상업적인 지향성을 보다 분명히 한 기획전도 열었다. 바로 이듬해인 1939년 9월에 연 '선전 특선작가 신작전新作展'이 그것이다. 이 전시는 무려 8일간 열렸다. '중견작가전' 때는 서양화만 전시했지만, 이때는 동양화·서양화를 합쳐 약 50점을 선보였다.[137] 《동아일보》의 전시회 소개 기사를 보면 이 전시가 당시 미술계에 얼마나 신선한 충격을 줬는지 짐작할 수 있다.

기사는 "조선 화단에서 가장 권위 있는 특선작가의 우수한 작품을

하나씩 진열케 한 전람인 만큼 신추新秋 미술계의 큰 쇼크를 줄 것"이라고 평가하고 있다. '큰 쇼크'라는 수사를 쓴 것으로 미뤄봤을 때 당시 사회에 이 전시 기획 자체가 신선하고 과감한 것으로 받아들여졌음에 틀림없다.

특선작가가 누구인가. 조선총독부가 주최하는 공모전인 조선미전은 미술계 스타 작가의 산실이었다. 조선미전에 입선한 특선작가의 작품은 일반인들 중에서도 구매하는 사례가 있었다. 중견작가 전시보다 특선작가의 신작만 모아놓고 팔 경우 판매 가능성이 더 높고 작품 가격도 더 비쌌을 것이다.

또한 사회에 '쇼크'가 될 만한 기획전은 백화점을 홍보하고 고급 이미지를 제고하는 효과를 거둘 수 있는 문화행사였다. 이 전시에 참여한 동양화 작가인 김은호는 "130여 특선작가와 9명의 추천·참여작가가 동원되었다"고 술회했다. 한국인과 일본인이 합동으로 참여한 특선작가전은 1944년까지 해마다 열렸다.[138]

화신백화점 갤러리는 명실상부한 근대 상업 화랑의 출발이었다. 화랑은 단순히 그림만 파는 곳이 아니다. 유망한 작가를

《매일신보》 1941년 9월 3일 자에 소개된
제3회 조선미전 특선작가전.

발굴해 전시를 열어 후원해주고, 기획력을 발휘하여 기획전을 열 수 있어야 한다. 개항기에 민화를 팔던 지전, 1910년대를 전후해 생겨난 서화관 등은 다른 물품을 팔듯이 서화를 늘어놓고 파는 일종의 그림상점의 성격을 띠고 있었다. 이런 상황은 1930년대 백화점 화랑시대에 와서야 변화했다. 갤러리가 자체 기획력을 가지고 특정 주제하에 그에 맞는 작가를 선별해 전시를 열어주는 시대가 열린 것이다.

더욱이 화신백화점은 작품을 판매했을 경우 판매액의 일정액을 작가와 나눠 갖는 혁신적인 제도를 시행했다. 현대갤러리, 학고재갤러리 등 지금 활동하고 있는 화랑들은 작가들의 전시를 열어준 뒤 작품이 팔렸을 때 수익을 5대 5로 작가와 나눠 갖는다. 이런 작가와 화랑 간의 수익배분 방식이 1930년대 백화점 갤러리시대에 도입되었다. 화랑의 역할이 커지며 비로소 중개자가 미술 판매를 담당하는 전문화 시대에 진입한 것이다.

'선전 특선작가전'은 일본 백화점 화랑의 영업 방식을 모방했다. 일본의 미쓰코시백화점은 1907년 처음으로 도쿄점과 오사카점에 '신미술부'를 개설해, 일본 신중산층 가정의 도코노마● 장식에 적합한 일본화와 공예품을 주로 판매했다. 또 1907년 시작된 문부성전람회(이하 문전)를 계기로 문전 입선 작가들의 소품을 판매하는 기획전을 정례적으로 열었다.[139] 백화점의 매출을 올리면서 문화적인 이미지를 입힐 수 있는 일거양득의 방법이었다.

일본 미쓰코시백화점의 미술부는 이 밖에도 개설 초기에 전시를 위한 작가 그룹을 여럿 결성해 미쓰코시백화점에서 전시회를 정기적으로 개최했다. 메이지 40년(1907) 11월 15일부터는 미쓰코시 오사카점에서

● 도코노마床の間: 바닥을 한 단 높여 만든 벽 안쪽으로 들어간 공간.

미술시장의 탄생

이른바 신미술 관련 최초의 전람회인 〈제1회 반절화전람회•〉를 열었
고, 메이지 42년(1909) 7월 8~18일에는 첫 서양화 전람회(제1회 양화전
람회)를 열었다. 같은 해 11월에는 도쿄와 오사카 백마회白馬會 회원들
의 작품으로 제2회 양화전람회를 기획했고, 이후 오사카점에서 총 17
회에 걸쳐 매년 봄가을 정기적으로 개최했다.[140]

이처럼 일본에서는 백화점 화랑이 서양화 전시 정착에 선도적인 역
할을 했다. 일본에서 유화 거래는 다이쇼 초기 다나카 기사쿠田中喜作
가 긴자에 세운 다나카야田中屋에서 프랑스 인상파 화가 오귀스트 르
누아르를 일본에 처음 소개한 것이 시작이었다. 하지만 근대적 형태
의 화랑은 아니었다. 이 시기 몇몇 화랑들이 생겨나긴 했지만 기획전
을 갖거나 화가와 전속 계약을 맺지는 않았다.

근대적 화랑의 출현은 1920년대에 이루어졌다. 다이쇼 14년(1925)
도쿄에 문을 연 '오 갸루리(갤러리) 긴자オ―ガルリ·ギンザ'는 영어 '갤러
리'의 일본어 발음인 '갸루리'를 썼다는 점에서 특히 주목된다. 같은
해 야에스구치에 문을 연 '청수사靑樹社'는 창업 당시 제국전람회에서
입선한 제전계帝展系 화가들과 거래하고 유명한 마츠카타松方 컬렉션
기획전을 열어 많은 수익을 낸 것으로 알려졌다.[141]

한국 역시 개인이 경영하는 이렇다 할 서양화 전문 화랑이 출현하
지 않은 상황에서, 백화점이 세운 기업 갤러리가 시장을 선도했다. 백
화점 화랑에 전시된 미술작품의 판매 사례에 대해서는 구체적인 자료
를 찾을 수 없어 확인하지 못했다. 그러나 판매 그 자체에 대한 목적
성을 뚜렷이 한 전시의 사례는 더러 있었다. 1938년 화신백화점 갤러
리에서 열린 이마동 개인전이 그러한 예다. 이 전시와 관련해 구본웅

은 그해 미술계를 결산하는 언론 기고를 통해 50여 점 대부분이 풍경이라고 소개하면서 "매화●인지라 다소 감미●에 경한 감●이 없이 않으니"라고 비판했다. 작가로서 실험적인 시도를 했다기보다는 판매를 염두에 두고 장식성 있는 작품 위주로 전시한 상업적 경향을 띠었음을 지적한 것이다.

'매화'라는 표현은 이 전시에 출품된 작품이 집이나 사무실에 걸기 좋은, 잘 팔릴 수 있는 그림을 그려 달라는 백화점 갤러리 측의 기획 의도에 맞춘 작품이 대부분이었을 것이라는 추정을 불러온다. 당시 이인성 등 조선미전 특선 서양화가의 작품은 박흥식, 임무수 등 개인 컬렉터가 구매하기는 했다. 언론사에서 기획 전시를 홍보하며 작품 자체의 호당 가격을 적고 있는 것으로 보아 서양화 판매가 어느 정도 이뤄지고 있었음을 알 수 있다.

마지막으로, 화신백화점 갤러리에서는 수묵화, 서예, 전각, 일본화, 판화, 공예, 사진 등에 이르기까지 다양한 전시가 열렸지만 가장 활발하게 열린 장르는 서양화였다. 화신백화점이 르네상스 건축 양식, 대리석 계단, 스테인드글라스 등 서양화를 전시하기에 더 적합한 서구적 외관을 가진 공간이었기 때문으로 보인다.

미쓰코시백화점 갤러리는 첨단 미술을 소개하는 등 모더니즘 미술의 창구 기능을 수행했다. 도고 세이지東鄉靑兒(1897~1978)가 1936년·1938년·1940년 세 차례에 걸쳐 경성 미쓰코시에서 개인전을 연 것이 그러한 사례다. 그는 일본에서 민간단체가 주관해서 열리는 제3회 이과전(1916)에서 입체파와 미래파적 요소가 함께 담긴 작품 〈파라솔을 든 여자〉를 출품하여 그해의 이과상을 수상한 바 있다. 미술가이

<div style="text-align: right">

매화賣畵: 팔기 위한 그림.

감미甘美: 달콤하고 예쁨.

감感: 기운.

</div>

미술시장의
탄생

자 미술이론가인 간바라 타이神原泰(1898~1997)는 이 작품을 두고 일본 아방가르드 미술의 효시라 평하기도 했다.[142] 1938년에는 도고 세이지 외에도 사토미 가츠조里見勝藏(1895~1981), 나카가와 기겐中川紀元(1892~1972), 가와구치 기가이川口軌外(1892~1966) 등 이과회 출신 작가들이 차례로 경성 미쓰코시에서 전시를 열었다.[143]

이과회는 일본에서도 백화점에서 전람회를 연 최초의 미술단체다. 주로 프랑스 유학을 마치고 돌아온 젊은 작가들이 문전의 보수적인 아카데미 화풍에 불만을 품고 문전에서 떨어져 나와 자체적으로 공모전을 개최하기 위해 모인 것이 이과회의 시작이었다. 그런 반항적인 이과회가 관전에 반대하는 자신들의 예술세계를 보여주기 위해 선택한 전시 공간이 백화점 갤러리였던 것이다.

어느 정도 규모를 갖춘 번듯한 공간에, 미술만을 전문적으로 보여주는 상설 전시장을 운영하기 위해서는 충분한 자본이 뒷받침되어야 한다. 백화점은 미술품 구매력과 문화적 수준을 갖춘 중산층 이상의 고객들이 매일 드나드는 공간이었다. 이런 점에서 근대적인 화랑이 기업 자본인 백화점에서 출발한 것은 자연스러운 귀결로 보인다.

기존 연구에서는 화신백화점의 경우 한국인 자본이 세운 만큼 한국인 작품 중심으로 운영했다고 보았다. 하지만 이는 이분법적인 해석이다. 화신백화점 갤러리에서도 고무로 스이운小室翠雲(1874~1945) 개인전, 도스이 고주츠소土水黃術祚 유작전 등 일본인 작가들의 전시가 열렸다.

일본인이 운영하는 백화점에서도 한국인 화가 전시가 자주 있었다. 미쓰코시백화점에서는 1932년 7월 18일부터 동양화가 김은호와 허

백련의 전시회가 열렸다. 조지아백화점에서도 1940년 8월 서양화가 김만형이 첫 개인전을 열었다.[144] 미쓰코시갤러리에서는 일본인과 조선인이 함께한 조선남화협회, 동엽회棟葉會 등의 미술단체의 전시도 열렸다.[145]

카페

1930년대 경성을 특징짓는 유흥문화의 하나는 카페나 바Bar, 끽다점● 의 번성이다. 경성의 밤거리에는 1920년대 말부터 네온사인이 등장했다. 네온사인으로 치장한 도시의 상점 진열장과 함께 도시의 풍광을 바꾼 첨단 업종은 '카페'였다. 카페는 싼값으로 먹을 수 없다는 점에서 새로이 유행하던 서민들의 술집인 선술집과 달랐다. 카페는 현대적이었다.

1934년 경성의 카페와 바의 수는 일본인이 경영하는 것이 각각 96개와 11개, 조선인이 경영하는 것이 각각 20개와 16개에 달했다. 당시의 카페는 재즈 음악이 나오고 여급 수십 명이 일하는 서구식 술집과 비슷한 개념이었다.

카페가 얼마나 인기가 있었던지 1930년대에는 일본인 거주지인 남촌의 카페문화가 조선인의 주거지인 종로까지 진출했다. '남촌의 카페, 북촌의 빙수집'이라 일컬어지던 북촌의 중심지 종로에 카페가 등장한 것은 1930년을 전후해서였다. 카페는 북진을 계속해 1932년경이 되면 종로 근방에만 십여 곳으로 늘어난다. 다방은 장곡천정 플라타느 Platane와 낙랑파라● 및 북촌 공간인 종로의 본아미Bon Ami, 바로는 여배우 복혜숙이 운영하던 인사동 152번지 계명구락부 아래층의 비너스

● 끽다점喫茶店: 커피와 차를 파는 다방.

● 낙랑파라樂浪parlour: 1931년에 개점.

Bar Venus가 유명했다.[146] 일제강점기의 '강남'이었던 일본인의 공간 남촌의 모던 문화가 조선인들의 전통적인 삶이 켜켜이 쌓인 공간인 종로의 거리 풍광도 바꾸어놓은 것이다.

카페와 다방은 전시 공간의 기능까지 맡았다. 특히 서양화 전시가 이곳에서 주로 개최되면서 전시 공간의 부족에 허덕이던 유학파 서양화가들의 갈증을 해소시켜 주었다. 장곡천정 조선호텔 건너편에 자리했던 낙랑파라가 전시 공간으로 특히 유명했다. 도쿄미술학교 출신 도안가 이순석이 경영하던 곳으로 위층에는 아틀리에까지 있었다고 한다. 이 다방에서는 1936년 3월 일본 유학파 길진섭의 소품전이 열렸다.

종로 보신각 근처 다방 '본아미'에서는 1933년 11월 구본웅 개인전이 열렸다. 극작가 유치진이 관여한 '플라타느'에서는 서양화뿐 아니라 이용우·최우석·이승만·김은호 등 동양화단의 10인 서화전과 함께 목판화, 소묘 등 다채로운 전시가 열렸다. 임군홍, 송정훈, 엄도만 등이 결성한 녹과전의 전시회가 열린 곳도 여기였다. 서양화가 임군홍은 만주로 이주하기 전인 1930년대 말에 지금의 명동인 명치정의 오아시스 다방에서 서양화 소품전을 가진 바 있다.[147] 근대문물의 표상인 서양화 전시는 이렇게 이국적 풍광의 카페와 다방 속으로 들어갔다.

다방과 카페가 서양화 전시 공간으로 뿌리를 내릴 수 있었던 것은, 서양화 자체가 부유한 집안 출신의 유학파들에 의해 도입된 근대의 표상이며, 다방과 카페가 서양화와 친숙한 인텔리겐차들이 주로 출입하는 곳이었기 때문이다. 《삼천리》 기사에 따르면 1930년대 다방은

가배차•, 노서아• 음악, 서반아•에 온 듯한 남국의 파초, 밀크 등 이국적 정취를 풍기는 인테리어와 음식 문화를 갖추었고, 그 이국적 문화 자체를 소비하려는 '구보 씨'로 대표되는 식민지 지식인들이 어슬렁거리던 공간이었다. 그래서인지 낙랑파라에는 조선인 미술가 단체인 목일회와 문인단체인 구인회 사람들이 즐겨 모였다.[148]

1930년대 경성의 모습을 잘 보여주는 박태원의 소설 〈소설가 구보 씨의 일일〉에는 구보가 몇 번이나 낙랑파라에 들르는 장면이 묘사된다.

1930년대 장곡천정에서 가장 유명했던 다방은 한국인이 운영한 최초의 커피 다방으로 알려진 낙랑파라이다. 도쿄미술학교를 마친 뒤 한동안 화신상회에서 많은 보수를 밧으며 쏘-윈도의 데산을 그리여 주는 화가 이순석 씨의 경영이다. 장소는 경성부청의 백악白堊 5층루樓를 마조 선 장곡천정 초입에 잇다. 서반아西班牙에나 온 듯 남국의 파초芭蕉가 문 밧게 푸르게 잇는 3층루樓다. 위층은 아토리•요 아래가 끽다점喫茶店이다. 널마루 우에 톱밥을 펴서 사하라 사막 우에 고단한 아라비아 족인族人들이 안저 물 마시듯 한잔의 차라도 마시는 그 정취가 사랑스럽다. 주인이 화가인 만치 여기에는 화가가 많이 차저온다. 또 일본촌이 갓가운 까닭인지 일본인이 만히 모이며 란데뷰에 몸이 곤한 청춘 남녀들이 각금 차저드러 다리를 쉬인다. 금요일마다 쎅타-의 신곡新曲 연주가 잇고 각금 조고마한 전람회도 열린다. …… 빨-가케 타는 난로 압헤서 하이다야 아이다야하는 노서아露西亞의 볼가 노래나 드러가며 뜨거운 밀크를 마시는 겨울의 정조! 이는 실로 낙랑樂浪 독특의 향미香味라 할 것이다.[149]

• 가배차咖啡茶: 커피.

• 노서아露西亞: 러시아.

• 서반아西班牙: 에스파냐.

• 아토리: 아틀리에.

미술시장의
탄생

구보는 아이에게 한 잔의 가배차와 담배를 청하고 구석진 등 창가로 갔
다. …… 그의 머리 위에 한 장의 포스터가 걸려 있었다. 어느 화가의
도구유별전.[150]

가배차와 남국의 파초 등 서구적 취향의 문화에서 짐작할 수 있듯
이곳은 동양화보다는 서양화가 더 어울리는 공간이었다. 위 글에서
'조그마한 전람회'라고 얘기했던 것처럼 다방에서는 대규모 기획전보
다는 소품 위주의 개인전이 주로 열렸다.

글을 마치며

글을 마치려니 두 장의 사진이 어른거린다. 하나는 1903년에 이탈리아 총영사로 서울을 찾은 카를로 로세티가 조선의 사회상과 역사, 풍물을 사진과 기록으로 생생하게 남긴 책《꼬레아 꼬레아니》에 나오는 골동품 상점의 사진이고, 다른 하나는 1930년대 서양화 전시가 열린 서울 미쓰코시백화점의 갤러리 사진이다.

고작 30여 년의 세월이 흘렀을 뿐인데 같은 도시의 풍광일까 싶을 정도로 서울의 미술시장 모습은 급속한 변화를 겪었다. 1903년의 골동품 상점은 대로변에 위치해 있음에도 외관은 허름하기 짝이 없다. 조악한 진열대에 쌓아 놓은 그릇엔 먼지가 수북하게 쌓였을 듯하다. 목이 긴 도자기 정도가 골동품 가게임을 알아볼 수 있게 한다. 손님도 잘 찾지 않는지 동네 아이들이 가게 앞에 죽치고 앉아 있다. 그 모양새가 방물가게나 잡화가게 수준의 물건을 팔고 있을 거라는 짐작을 하게 만든다.

미술시장의
탄생

그랬던 것이 1930대가 되면서 지금과 다를 바 없는 자본주의적 풍광을 연출한다. 1922년 번듯한 2층 양옥 건물에 주식회사 시스템을 갖춘 경성미술구락부라는 미술품 경매회사가 생겨나더니 1930년대에는 완전히 자리를 잡은 것이다. 경매가 열리는 날이면 전국에서 몰려든 '큰손 컬렉터'로 행사장이 북적거렸다. 1920년대까지만 해도 학교 강당이나 종교시설 등을 빌려서 열리던 전시회는 1930년대 중반 미쓰코시, 화신, 조지아 등 여러 백화점에 서양식 전시 공간인 갤러리가 들어서면서 상설화됐다.

미쓰코시백화점 갤러리에는 풍경이나 여인을 그린 유화 작품이 금박 액자에 걸렸다. 유화 관람은 그렇게 일상의 풍경이 됐다. 게다를 신고 하오리를 걸친 관람객들의 차림새를 봤을 때 백화점을 찾아 유화를 관람하고 작품을 구매하는 주 고객층이 식민지 조선의 상류층이던 일본인들이었음을 짐작하게 하지만 말이다.

이 책은 우리나라에서 근대적 형태의 미술시장이 언제 태동해서 어떤 과정을 거쳐 어떻게 완성되었는지 그 답을 찾아가는 여정에 대한 기록이다. 두 장의 사진은 어떤 의미에선 그 처음과 완성의 즈음을 상징적으로 보여준다. '근대=자본주의'라는 등식을 대입하면 이미 한국의 미술시장은 1930년대 중반 자본주의적 미술시장 제도의 모습을 거의 갖추게 된다. 1930년대의 갤러리와 경매회사, 전람회 등 미술시장 제도의 모습은 21세기인 지금의 갤러리현대, 서울옥션의 활동과 크게 다르지 않다.

1876년 처음 문호를 개방한 이후 해방되기까지 70년이 안 되는 시기에 일어난 변화다. 무엇이 이런 압축적인 변화를 가능하게 했을까.

거칠게 요약하면, 개항과 일제강점이라는 엄청난 외부 충격을 통과하는 과정에서 시장 참가자들이 보여준 욕망의 힘 덕분이다. 물론 '이식된 근대'가 만들어낸 부작용과 왜곡은 컸다. 그럼에도 미술시장의 제도가 진전되었다는 사실을 부정할 수는 없다.

그 근저에 흐르는 것은 자본주의적 욕망이었다. 화가와 중개상들의 이윤에 대한 욕망을 건드렸던 건 수요자의 힘이다. 개항기에 조선을 찾은 서양인과 부를 취득한 상업 부유층, 일제강점기의 일본인 상류층과 한국인 자산가층……. 시기별로 '미술 상품'을 사려는 수요층은 변해갔고, 그럴 때마다 화가와 상인들은 지갑을 꺼내는 새로운 수요층의 욕구에 민첩하게 대응해갔다. 이 과정에서 제도의 혁신도 이루어졌다.

근대적 미술시장 제도의 발전을 견인한 것은 개항과 더불어 형성되기 시작한 시장 참가자들의 이 같은 상업적 태도였다. 도화서 제도가 폐지되고 모든 화가들이 생존을 위해 완전 경쟁시장에 내몰린 상황에서 상업적인 태도는 생계를 위해 불가피하게 요구되는 자질이었다.

나라의 문이 열리고 서양인들이 찾아오자 기산 김준근으로 대표되는 시정의 직업화가들은 개항장과 대도시에서 서양인 취향에 맞춰 풍속화를 그려주었고, 중개 상인들은 무덤에서 도굴된 고려자기를 몰래 내다팔았다. 양반과 상놈으로 구분되던 신분질서가 흔들리는 세상에서 신흥 부유층의 세속적인 욕망을 간파한 화가들은 출세와 장수, 부귀영화를 소망하는 통속적 주제의 그림을 그렸다. 화가로 머물지 않고 스스로 서화관을 차려 중개상을 자처하며 그림 파는 일까지 했다.

일본의 식민지가 되자 고려자기는 거래가 양성화되며 최고의 미술

상품으로 자리 잡는다. 고려자기에 열광했던 식민지 통치층과 상류층의 수요, 발 빠르게 뛰어들어 시장을 장악한 일본인 골동상의 공급이 맞물리며 고려자기 시장은 일본인들끼리 사고파는 그들만의 리그가 되었다. 1920년대 들어서는 천정부지로 치솟은 고려자기를 소유할 수 없던 일본인 지식인층에 의해 고려자기의 대체재로서 조선백자의 '발견'이 이뤄진다. 1930년대에는 컬렉터로서 이름을 날리는 한국인 자산가층도 등장한다. 이들에게는 과시적 욕망과 투자 수익에 대한 계산이 깔려 있었다.

규모가 충분히 커지지 않았다면 미술시장에서의 이런 변화는 일어나지 않았을 것이다. 한국 근대 미술시장사를 표방하는 이 책은 그런 시장 규모의 중요성에도 불구하고 구체적인 수치로 이를 제시하지 못해 한계를 지닌다. 핑계 같지만, 이는 관련 통계 자체가 생산되지 않았던 시대적 한계에서 비롯된 측면이 크다. 추후 추가적인 자료의 발굴과 경제학자들과 학제 간 협업을 통해 보완되기를 희망한다.

이 책을 통해 2011년 박사과정에 입학하면서부터 매달려온 한국 근대 미술시장 형성 과정에 대한 '1차 원정'은 일단락됐다. 하나의 매듭이 지어졌다는 점에서 일단 한숨을 돌린 셈이다. 그러나 이것이 마침표가 아니라 쉼표이기를 조심스레 희망해본다.

해방 이후의 미술시장사에 대한 연구와 저술은 언젠가 마무리하고 싶은 욕심으로 남는다. 대략 훑어본 자료에 따르면 1930년대 중후반에 생겨난 백화점 화랑은 해방 이후에도 미술시장을 견인하는 중심축 역할을 했다. 본격적인 상업 화랑이 정착하는 1970년대 전까지 서울에서의 전시는 동화백화점● 화랑과 화신백화점 화랑, 미도파백화

동화백화점東和百和店: 일제강점기의 미쓰코시, 지금의 신세계백화점.

점• 화랑에서 주로 이루어졌다.

물론 해방 직후인 1947년에 대원화랑과 대양화랑이, 한국전쟁 직후인 1954년에 천일화랑이 출현하고, 1958년 반도호텔• 안에 외국인 고객을 겨냥한 반도화랑이 등장했지만 미술시장에 뿌리를 내리지는 못했다.[1] 한국에서 개인이 운영하는 상업 화랑의 시대는 1970년 현대화랑이 간판을 내걸면서 본격화된다.

해방과 함께 일본인들이 급히 철수하면서 그들의 소장품들이 헐값으로 시장에 나와 한국인 수중으로 넘어오기도 했다. 1930년대 고미술품 시장에서 모습을 드러냈던 한국인 중개상들은 해방 이후에도 활동을 이어갔다. 1950년대 들어 평양 출신들은 금속, 개성 출신들은 도자기, 남한 출신들은 서화 등 출신 지역에 따라 취급 장르가 전문화되기도 했다.

해방 직후 이데올로기의 대립, 한국전쟁 이후의 경제 참화를 딛고 수출 중심 경제개발이 가속화되던 1970년 초반이 되어서야 서울 인사동에 화랑과 골동상, 표구사, 고서점 등이 밀집하며 번듯한 화랑가가 형성된다.

필자는 단순히 화랑과 골동상의 명멸사를 추적하는 데 목표를 두지 않았다. 아르놀트 하우저의 《문학과 예술의 사회사》가 대표하는 것처럼, 사회학적 접근을 통해 미술시장 변천사를 들여다보고자 했다. 해방 이후의 미술시장사는 미군정과 한국전쟁, 박정희 군사독재와 경제개발계획, 1980년대의 민주화 열기, 1990년대 이후의 세계화와 신자유주의 등 한국 현대사를 관통하는 주요 사건과 정부 정책 등이 미술시장의 변화에 어떠한 영향을 미쳤는지를 살필 계획이다. 이를테면

미도파백화점美都波百貨店: 일제강점기의 조지아백화점.

반도호텔: 지금의 서울 소공동 롯데호텔 자리.

미술시장의
탄생

아파트의 등장이 미술시장에 끼친 영향, 박정희 정권과 단색화 탄생의 함수 관계 등이 궁금하다.

　한국 근대 미술시장사의 탄생 과정을 추적하는 데 10년이 소요되었다. 해방 이후 미술시장의 변천사를 추적하는 데에도 또 다른 5년, 10년이 필요할지 모르겠다. 사실 엄두가 나지 않는다. 그러나 또 모를 일이다. 자료가 축적되고 생각이 익으면 샘물이 솟아나듯 내 안에서 다시 시작하고 싶다는 욕구가 샘솟을지도.

주석

서장

[1] 김영자 편역, 《서울, 제2의 고향—유럽인의 눈에 비친 100년 전 서울》, 서울시립대학교 부설 서울학연구소, 1994, 93쪽.

[2] 김영자 편역, 《서울, 제2의 고향—유럽인의 눈에 비친 100년 전 서울》, 159쪽.

[3] 국립민속박물관 엮음, 《코리아 스케치》, 국립민속박물관, 2002, 37쪽.

[4] 국립국어원 표준국어대사전(stdweb2.korean.go.kr).

[5] 박은태, 《경제학사전》, 경연사, 2014. 인터넷을 참조했다(http://terms.naver.com/entry.nhn?docId=779491&cid=42085&categoryId=42085). 스위지의 자본주의에 대한 주장은 다음을 참조할 것. 모리스 돕 외, 김대환 편역, 《자본주의 이행논쟁—봉건제로부터 자본주의로의 이행》, 광민사, 1980, 101~128쪽.

[6] 광통교 그림가게의 존재는 1790년에 문인 강이천姜彝天(1768~1801)이 쓴 〈한경사漢京詞〉와 1844년 작자 미상의 〈한양가漢陽歌〉에서 공통적으로 전한다. 방현아, 〈강이천과 한경사〉, 《민족문학사 연구》 5, 1994년 7월, 194~224쪽; 강명관, 《한양가》, 신구문화사, 2008, 14~16쪽. 〈한양가〉의 경우 목판본 맨 끝 장의 '셰재갑진계츈한산거사져'라는 표기로 봤을 때 저작 연대는 1844년으로 추정된다. 〈한양가〉를 지은

사람이 '한산거사'라고만 알려져 있을 뿐 다른 정보는 없다.

7 강명관,《조선시대 문학예술의 생성 공간》, 소명출판, 1999, 337쪽.

8 서화사는 서울 청계천2가의 육교六橋(도성 안 여섯 번째 다리) 부근에 있었다. 이곳은 남대문로와 종로를 연결하는데, 숭례문을 통해 출입하는 사람들의 통행이 가장 많았다. 서화사는 사肆의 형태로 시전과 함께 국가에서 관리하는 상설 점포이지만, 국역의 의무를 지지 않았다는 점에서 시전과 다르다. 19세기 초 작성된《동국여지비고》에는 시전과 다른 상설 점포의 형태를 따로 포사舖肆라 기술한다. 현방(조선 후기에 왕실, 귀족, 관아, 군문에 고기를 공급하던 푸줏간), 약국, 서화사, 책사, 금교세가(공주의 옛 집을 세 주는 것) 등이 여기에 속한다. 비변사 편, 조영준 역해,《시폐, 조선 후기 서울 상인의 소통과 변통》, 아카넷, 2013, 292~293쪽.

9 광통교 그림가게를 중심으로 민화의 수요층, 민화를 그린 화가, 민화가 갖는 시장성에 관해 연구한 시각은 윤진영의 다음 자료를 참조. 윤진영,〈조선 후기 민화의 시장성〉, 2015년 제1회 한국 민화뮤지엄 포럼(2015년 5월 1일 강진군 강진아트홀 개최).

1부 개항기: 1876~1904년

1 그가 양친에게 보낸 1901년 12월 7일 자 편지에 이 내용이 있다. 그는 1903년 3월 24일 자 일기에서 "서울로 오는 여행자들이 점점 더 늘어나며 몇 주일 뒤에는 바이에른Bayern의 황태자가 부인과 함께 명승지를 구경하러 오고, 4월 중순에는 잘더른Saldern 공사가 새로 부임해 오고, 4월 초에 벨츠 교수가 도쿄에서 온다"고 전한다. 이 글은 문호가 개방된 한국에 대한 관심으로 여행자 및 체류자가 늘어나는 추세를 보여준다는 점에서 의미가 있다. 리하르트 분쉬, 김종대 옮김,《고종의 독일인 의사 분쉬》, 학고재, 1999, 40·83쪽. 1883년 11월 23일 조선과 독일이 수교조약을 체결한 후 1910년 1월 1월 전까지 조선을 찾은 독일인은 300여 명으로 집계된다. Hans-Alexander Kneider et. al., *Korea Rediscovered—Treasures from German Museums*(Berlin: Korea Foundation, 2011), p. 22.

2 이헌창,《서울상업사 연구》, 서울학연구소, 1998, 253쪽.

3 F. A. 매켄지, 신복룡 옮김, 《대한제국의 비극》, 집문당, 1999, 44쪽.

4 김취정, 〈개화기 서울의 문화유통공간〉, 《서울학연구》 53, 2013, 48쪽.

5 김영자 편역, 《서울, 제2의 고향─유럽인의 눈에 비친 100년 전 서울》, 서울시립대학교 부설 서울학연구소, 1994, 202쪽.

6 원격 컬렉터를 활용한 구미 민속박물관의 한국 유물 수집에 대해서는 필자의 다음 논문을 참조. 손영옥, 〈미국 스미스소니언박물관 소장 버나도Bernadou·알렌Allen·주이Jouy 코리안 컬렉션에 대한 고찰〉, 《민속학연구》 38, 2016년 6월, 33~62쪽.

7 Hans-Alexander Kneider et. al., *Korea Rediscovered─Treasures from German Museums*, pp. 126~131.

8 국립문화재연구소 엮음, 《독일 라이프치히 그라시민속박물관 소장 한국문화재》, 국립문화재연구소, 2013.

9 Hans-Alexander Kneider et. al., *Korea Rediscovered─Treasures from German Museums*, pp. 96~97.

10 조흥윤, 〈세창양행, 마이어, 함부르크 민족학박물관〉, 《동방학지》 46·47·48집 합집, 1985년 6월, 747~748쪽.

11 조흥윤, 〈세창양행, 마이어, 함부르크 민족학박물관〉, 740~741쪽.

12 Walter Hough, "The Bernadou, Allen and Jouy Corean Collections in The United States National Museum", *Report of the United States National Museum for the year ending June 30, 1891*(Washington: Government Printing Office), 1893.

13 이들 박물관은 1850~1870년대에 설립되거나 공식적인 전시활동을 시작했다는 공통점이 있다.

14 Hans-Alexander Kneider et. al., *Korea Rediscovered─Treasures from German Museums*, p. 61.

15 국립문화재연구소 엮음, 《독일 라이프치히 그라시민속박물관 소장 한국문화재》, 16쪽.

16 조흥윤, 〈세창양행, 마이어, 함부르크 민족학박물관〉, 738쪽.

17 국립문화재연구소 엮음, 《독일 라이프치히 그라시민속박물관 소장 한국문화재》, 644쪽.

18 최협, 〈미국 국립자연사박물관의 소장품에 반영된 한국 문화─표상화의 문제〉, 《한

국문화인류학》41권 2호, 2008, 10쪽.

19 국립문화재연구소 엮음, 《독일 라이프치히 그라시민속박물관 소장 한국문화재》, 10쪽.

20 지그프리트 겐테, 권영경 옮김, 《독일인 겐테가 본 신선한 나라 조선, 1901》, 책과함께, 2007, 60쪽.

21 유럽인의 동양 도자기에 대한 관심과 역사적 변천은 다음의 논문을 참조할 것. 신상철, 〈미술시장과 새로운 취향의 형성관계: 18세기 로코코 미술에 나타난 쉬느와즈리Chinoiserie 양식〉, 《한국미술사교육학회지》제25호, 2011, 159~161쪽; 배경진, 〈18세기 유럽의 물질문화와 중국풍 도자기〉, 연세대학교 사학과 석사학위논문, 2008, 5~15쪽; 김종헌, 〈17세기~20세기 초 유럽과 미국에서의 극동아시아에 대한 관심이 근대건축에 미친 영향에 관한 연구〉, 《대한건축학회지》제25권 제2호, 2009, 148~151쪽.

22 신선영, 〈箕山 金俊根 風俗畵에 관한 연구〉, 《한국미술사교육학회지》제20호, 2006, 114쪽.

23 국립문화재연구소 엮음, 《독일 라이프치히 그라시민속박물관 소장 한국문화재》, 490쪽. Walter Hough, "The Bernadou, Allen and Jouy Corean Collections in The United States National Museum", explanation of plate xxiv. '조선의 오락기구Korean games of skill and chance'라는 제목 아래 투전, 골패, 장기에 대한 설명과 이를 보여주는 사진이 있다.

24 이태호, 《조선 후기 회화의 사실주의 정신》, 학고재, 1996, 282쪽.

25 이태호, 《조선 후기 회화의 사실주의 정신》, 280~282쪽.

26 신선영, 〈기산 김준근 회화 연구〉, 한국학중앙연구원 박사학위논문, 2011, 27쪽.

27 Otis Mason, "Corea by Native Artist," Science, Vol. VIII No.183, August 1886, pp. 115~117.

28 Walter Hough, "The Bernadou, Allen and Jouy Corean Collections in The United States National Museum", pp. 471~474.

29 이 모사본의 작가에 대해서는 영어로 'Han-jin-o'라고 표기되어 있다. 그런데 스미스소니언이 소장한 또 다른 한국 그림인 〈화조도〉(1885년 이전 구입)의 작가 이름이 영문 'Han(-한)'으로 명시되어 있고, 그림에는 '韓鎭宇'라는 한자 낙관이 찍

혀 있어 같은 사람으로 추정된다. Hough, Walter, "The Bernadou, Allen and Jouy Corean Collections in The United States National Museum", pp. 471~472.

30 강관식, 《《단원풍속도첩》의 작가 비정과 의미 해석의 양식사적 재검토〉, 《미술사학》 제39집, 2012, 204~208쪽.

31 에카르트는 독일 가톨릭 베네딕트교단의 신부로 1909년 한국에 파견되어 20년 동안 살았다. 안드레 에카르트, 권영필 옮김, 《에카르트의 조선미술사》, 열화당, 2003, 8·258쪽.

32 윤범모, 〈민화라는 용어의 개념과 비판적 검토〉, 《동악미술사학》 제17호, 2015, 188쪽.

33 윤범모, 〈민화라는 용어의 개념과 비판적 검토〉, 188쪽.

34 손영옥, 《《단원풍속도첩》은 원래 25점이 아니라 26점이었다?〉, 《국민일보》 2012년 10월 25일.

35 국립문화재연구소 엮음, 《독일 라이프치히 그라시민속박물관 소장 한국문화재》, 132쪽.

36 국립문화재연구소 엮음, 《독일 라이프치히 그라시민속박물관 소장 한국문화재》, 121쪽.

37 신선영, 〈箕山 金俊根 風俗畵에 관한 연구〉, 117쪽.

38 신선영, 〈箕山 金俊根 風俗畵에 관한 연구〉, 135~136쪽.

39 장남원, 〈고려청자에 대한 사회적 기억의 형성과정으로 본 조선 후기의 정황〉, 《미술사논단》 제29호, 2009년 12월, 154~166쪽.

40 유럽인이 가지는 동양 이미지의 이중성과 동양 개념의 변천사는 다음 참조. 정형민, 《근현대 한국미술과 '동양' 개념》, 서울대학교출판문화원, 2011, 7~30쪽.

41 이구열, 《한국문화재 수난사》, 돌베개, 1996, 205쪽.

42 W. R. 칼스, 신복룡 옮김, 《조선풍물지》, 집문당, 1999, 108·109쪽.

43 Walter Hough, "The Bernadou, Allen and Jouy Corean Collections in The United States National Museum", 435쪽.

44 William Gowland, "Notes on the Dolmen and Other Antiquities of Korea", *The Joural of the Anthropological Institute of Great Britain and Ireland*, Vol. 24, 1895, p. 322.

45 이구열,《한국문화재 수난사》, 206쪽.

46 이구열,《한국문화재 수난사》, 71쪽

47 장남원,〈고려청자에 대한 사회적 기억의 형성과정으로 본 조선 후기의 정황〉, 160쪽.

48 국립문화재연구소 엮음,《러시아 표트르대제 인류학민족학박물관 소장 한국문화재》, 국립문화재연구소, 2004, 54·244쪽; 국립중앙박물관 엮음,《미국, 한국미술을 만나다》, 국립중앙박물관, 2012, 2쪽.

49 박소현,〈'고려자기'는 어떻게 '미술'이 되었나―식민지시대 '고려자기 열광'과 이왕가박물관의 정치학〉,《사회연구》제7권 1호, 2006, 14쪽.

50 신선영,〈箕山 金俊根 風俗畵에 관한 연구〉, 111쪽; 조흥윤,《민속에 대한 기산의 지극한 관심》, 민속원, 2004, 5~6쪽.

51 임승표,〈개항장 거류 일본인의 직업과 영업활동―1876~1895년 부산 원산 인천을 중심으로〉,《홍익사학》제4집, 1990, 188쪽.

52 고려자기 등이 고물古物로 불린 것은 당시 기사에서 확인된다.〈다수 고물古物 발굴 평가 수천여 원〉,《동아일보》1924년 6월 18일. "진위군 북면 봉남리 유정기는 거去7일에 고려기高麗器를 발굴하였는데, 다수 파손되었고 봉남리 뒤 장산에서 완전한 고물 십팔점을 체득하야 진위 경찰서에 보관하였는데……." 그러나 고물상에서 취급한 물건은 고려자기뿐 아니라 의류, 서적 등 다양했다.

53 김상엽,《한국 근대미술시장사 자료집》제6권, 경인문화사, 2015, 104~105쪽.

54 국립민속박물관 엮음,《코리아 스케치》, 국립민속박물관, 2002, 291쪽.

55 프랑스 민속학자 바라Charles Varat는 자신의 구입 방식을 다음과 같이 전한다. "프랑스 공사를 통해 서양인이 조선의 옛 민속품을 사고 싶어 한다는 사실을 여러 통로로 알리자, 소문을 들은 상인들이 각처에서 몰려들었다. 이른 시각인데도 많은 사람들이 저마다 갖가지 물건들을 들고 나타났다. 그중에서 쉽게 귀중한 것들을 선별해서 살 수 있었다." 백성현,〈파란 눈에 비친 조선을 넘어서〉, 국립민속박물관 엮음,《코리아 스케치》, 204쪽.

56 William Gowland, "Notes on the Dolmen and Other Antiquities of Korea", pp. 316~330.

57 W. R. 칼스,《조선풍물지》, 124쪽.

58 이구열, 《한국문화재 수난사》, 206쪽.

59 사사키 초지, 〈조선 고미술업계 20년의 회고 경성미술구락부 창업 20년 기념지〉, 김
 상엽 편저, 《한국 근대미술시장사 자료집》 제6권, 경인문화사, 2015, 35~36쪽.

60 강민기, 〈대한제국기 궁중회화를 담당한 화가들〉, 국립현대미술관, 강희갑·황정욱
 사진, 장통방·박명숙·필립 마허 옮김, 《빛의 길을 꿈꾸다―대한제국의 미술》, 국
 립현대미술관, 2019, 329쪽.

61 국립현대미술관, 《빛의 길을 꿈꾸다》, 30~31쪽.

62 국립현대미술관, 《빛의 길을 꿈꾸다》, 40~41쪽.

63 최경현, 〈19세기 후반 수입된 중국 시전지와 개화기 조선 화단―국립고궁박물관
 소장품을 중심으로〉, 《한국근현대미술사학》 제28집, 2014, 147쪽.

64 홍선표, 〈오원 양식의 풍미와 근대적 표상 시스템〉, 《월간미술》 2002년 5월, 175~
 177쪽.

65 최경현, 〈19세기 후반 수입된 중국 시전지와 개화기 조선 화단―국립고궁박물관
 소장품을 중심으로〉, 148쪽.

66 최경현, 〈19세기 후반 수입된 중국 시전지와 개화기 조선 화단―국립고궁박물관
 소장품을 중심으로〉, 163쪽.

67 최경현, 〈19세기 후반 수입된 중국 시전지와 개화기 조선 화단―국립고궁박물관
 소장품을 중심으로〉, 155~160쪽.

68 진준현, 〈오원 장승업의 생애〉, 《정신문화연구》 24권 2호, 2001, 6~7쪽.

69 진준현, 〈오원 장승업의 생애〉, 9~10쪽.

70 진준현, 〈오원 장승업의 생애〉, 11~12쪽.

70 진준현, 〈오원 장승업의 생애〉, 12~13쪽.

72 장승업의 인물화가 《시중화》의 어떤 부분을 차용했는지에 대한 구체적 내용은 김현
 권, 〈청대 해파화풍의 수용과 변천〉, 《미술사학연구(구 고고미술)》 217·218, 1998년
 6월, 105~107쪽 참조.

73 장승업의 산수화가 중국 해상화파의 영향을 어떻게 받았는지에 대해서는 최경현,
 〈조선 말기와 근대 초기의 산수화에 보이는 해상화파의 영향―상하이에서 발간된

화보를 중심으로〉, 《미술사논단》 통권15호, 2002, 238~240쪽 참조할 것.

74 최경현, 〈19세기 후반 수입된 중국 시전지詩篆紙와 개화기 조선 화단〉, 167쪽.

75 진준현, 〈오원 장승업의 생애〉, 17쪽.

76 김은호, 《서화 백년》, 중앙일보사, 1981, 222쪽.

77 김현권, 〈청대 해파화풍의 수용과 변천〉, 100~101쪽.

78 고려대학교박물관 엮음, 《근대 서화의 요람, 耕墨堂(경묵당)─石丁 安鍾元家 기증 기념전》, 고려대학교박물관, 2009, 62~63쪽.

79 김취정, 〈한국 근대기의 화단과 서화 수요 연구〉, 고려대학교 박사학위논문, 2014, 193쪽.

80 김취정은 유병필이 개업한 종로통의 진성의원이 조석진이 화사로 고용되어 일했던 한성서화관과 지리적으로 가까웠던 점이 작용했을 것이라 추정한다. 김취정, 〈한국 근대기의 화단과 서화 수요 연구〉, 205쪽.

81 김취정, 〈한국 근대기의 화단과 서화 수요 연구〉, 212쪽. 김연국은 1913년 최제우, 최시형 등 역대 교주 및 자신의 초상화를 공식 주문했다. 김은호는 김연국의 서울 계동 교주 거처에서 3개월에 걸쳐 전·현직 교주 세 사람의 영정을 완성하고 그 대가로 원서동 131번지 집(236원 상당)을 받았다.

82 이양재, 《오원 장승업의 삶과 예술》, 해들누리, 2002, 63·79쪽.

83 김용준, 《새 근원수필》, 열화당, 2001, 247쪽.

84 김취정, 〈한국 근대기의 화단과 서화 수요 연구〉, 34쪽.

85 F. A. 매켄지, 《대한제국의 비극》, 31쪽.

86 이양재, 《오원 장승업의 삶과 예술》, 107쪽.

87 '미국독립사' 광고, 《황성신문》 1900년 8월 27일 자. 《황성신문》에는 국한문 번역 신서 《미국독립사》, 《법국혁신전사法國革新戰史》 등의 광고가 실렸는데, 광고주는 서울 장안 네 곳의 지전과 함께 '정두환서화포'의 공동명의였다. 서화포의 위치와 상호는 "중서中署(지금의 중구지역) 수진동 '정두환서화포'로 명기되어 있다.

88 진준현, 〈오원 장승업의 생애〉, 6쪽.

89 《京城 상공업조사》에 따르면 지류의 수입 물량은 1908년 235.30원에서 1911년

319.68원으로 늘었다. 이헌창, 〈1882~1910년간 서울 시장의 변동〉, 이태진 외, 《서울상업사 연구》, 서울시립대학교 부설 서울학연구소, 1998, 281~282·276쪽.

90 장승업의 〈풍진삼협도〉에 안중식이 쓴 제발에는 "일찍이 1891년 봄에 육교화방으로 오원 선생을 방문하니 선생은 마침 이 그림을 그리고 있었다"라고 적혀 있다. 김취정, 〈개화기 화단의 후원과 서화활동 연구〉, 고려대학교 석사학위논문, 2007, 8쪽.

91 남석순, 《근대 소설 형성과 출판의 수용미학》, 도서출판 박이정, 2008, 331~338쪽.

92 지승종 외, 《근대사회 변동과 양반》, 아세아문화사, 2000, 18~19쪽 표 참조.

93 까를로 로제티, 서울학연구소 옮김, 《꼬레아 꼬레아니Corea e Coreani》, 숲과나무, 62~63쪽.

2부 일제 '문화통치' 이전: 1905~1919년

1 사사키 초지, 〈조선 고미술업계 20년의 회고 경성미술구락부 창업 20년 기념지〉, 김상엽 편저, 《한국 근대미술시장사 자료집》 제6권, 경인문화사, 2015, 36쪽.

2 F. A. 매켄지, 신복룡 옮김, 《대한제국의 비극》, 1999, 61쪽.

3 F. A. 매켄지, 《대한제국의 비극》, 61~62쪽.

4 F. A. 매켄지, 《대한제국의 비극》, 134~135쪽.

5 F. A. 매켄지, 《대한제국의 비극》, 141쪽.

6 김태웅, 〈1910년대 '京城府'의 유통체계 변동과 韓商의 쇠퇴〉, 《서울상업사 연구》, 286쪽.

7 이태진 외, 《서울상업사 연구》, 서울시립대학교부설 서울학연구소, 1998, 248쪽. 1910년 경성부 일본인 인구는 김태웅이 38,400명, 이헌창이 34,400명으로 서로 다르게 추산했다. 여기서는 김태웅의 추산으로 일원화했다.

8 김태웅, 〈1910년대 '京城府'의 유통체계 변동과 韓商의 쇠퇴〉, 285·307쪽.

9 《제2차 통감부 통계연보》, 1907, 283~286쪽.

10 김태웅, 〈1910년대 '京城府'의 유통체계 변동과 韓商의 쇠퇴〉, 288쪽.

11 황수영 엮음, 《일제기 문화재 피해자료》, 국외소재문화재재단, 2014, 177쪽.

12 엄승희, 〈일제시기 재한일본인의 청자 제작〉, 《한국근현대미술사학》, 한국근현대미술사학회, 2004, 155~156쪽.

13 박병래, 《도자여적》, 중앙일보사, 1974, 24쪽.

14 아놀드 하우저, 최성만 옮김, 《예술의 사회학》, 한길사, 1983, 51쪽.

15 이구열, 《한국문화재 수난사》, 66~67쪽.

16 이구열, 《한국문화재 수난사》, 67쪽.

17 이구열, 《한국문화재 수난사》, 65쪽.

18 표는 조선총독부통계연감을 데이터베이스화한 통계청의 국가통계포털(kosis.kr)의 광복 이전 통계를 활용했다. 홈페이지 내 국내 통계→과거·중지통계→광복이전 통계→범죄·재해→경찰→경찰상관리영업자 수록기간 1910~1913년 참조. http://kosis.kr/statisticsList/statisticsList_01List.jsp?vwcd=MT_CHOSUN_TITLE&parmTabId=M_01_03_01

19 일본인의 재현청자 제작 과정에 대해서는 다음 논문을 참조할 것. 엄승희, 〈일제 시기 재한 일본인의 청자 제작〉, 2004.

20 《별건곤》 제12·13호, 1928년 5월 1일.

21 전우용, 《내 안의 역사》, 푸른역사, 2019, 365~367쪽.

22 황정연, 〈경남대학교 소장 《홍운당첩》 고찰〉, 《경남대학교 데라우치문고 조선시대 서화》, 사회평론, 66쪽.

23 차미애, 〈일본 야마구치 현립대학 데라우치문고 소장 조선시대 회화 자료〉, 《경남대학교 데라우치문고 조선시대 서화》, 국외소재문화재재단, 2015, 119~120쪽. 기증품 중 국보급으로는 고려시대 최고의 금속공예품인 〈청동은입사포류수금문정병〉(국보 제92호), 〈백자철화포도문호〉(국보 제93호), 〈청자상감음각모란문매병〉(보물 제342호), 〈청자철채퇴화삼엽문매병〉(보물 제340호), 〈한호필감지금니임순화법첩〉(보물 제1078호) 등이 있다.

24 국립문화재연구소 엮음, 《미국 보스턴미술관 소장 한국문화재》, 국립문화재연구소, 2004, 22쪽.

25 차미애, 〈일본 야마구치 현립대학 데라우치문고 소장 조선시대 회화 자료〉, 119쪽;

황정연, 〈경남대학교 소장《홍운당첩》고찰〉, 70쪽.

26 나가시마 히로키永島廣紀는 화가 출신 구도 쇼헤이가 문고 설립과 문서 수집을 담당
했으며, 데라우치문고의 조선 서화는 구도 쇼헤이의 심미안에 기초해 사 모은 것이
라고 주장했다. 또 나가시마는 1915년에 개최된 '조선물산공진회'의 심사위원으로
참여했던 구도 쇼헤이가 고적 조사위원회의 일원으로 발령난 것으로 보아 공진회
와 고적 조사사업은 인사 면에서 연속선상에 있는 것이라고 보았다. 차미애, 〈일본
야마구치 현립대학 데라우치문고 소장 조선시대 회화 자료〉, 118쪽.

27 김상엽 편저, 《한국 근대미술시장사 자료집》 제6권, 경인문화사, 2014, 62쪽.

28 김상엽 편저, 《한국 근대미술시장사 자료집》 제6권, 63쪽.

29 "내무부 모 관리가 안중식의 도화를 청구하기 위하여 백화회를 조직했음으로 입회
자가 대략 60명에 이르렀고, 안중식은 그들의 눈앞에서 휘호하는 중이라고 한다."

30 김은호가 조선호텔에 가서 세키야 데이사부로를 만나고 온 며칠 후 총독부에서
천 원을 그림 값으로 보내왔다고 한다. 김은호, 《서화 백년》, 중앙일보사, 1977,
136~139쪽; 김취정, 〈한국 근대기의 화단과 서화 수요 연구〉, 고려대학교 박사학
위논문, 2014, 227쪽 재인용.

31 김은호, 《서화 백년》, 70쪽.

32 김은호, 《서화 백년》, 82쪽.

33 김취정, 〈한국 근대기의 화단과 서화 수요 연구〉, 226쪽.

34 《대한매일신보》 1909년 8월 1일.

35 오세창의 수집 내용에 대해서는 이자원, 〈오세창의 서화수장 연구〉, 서울대학교 석
사학위논문, 2009 참조.

36 미술시장에서 1차 시장은 전술했듯이 작가가 생산한 작품이 컬렉터에게 넘어가는
시장을 말하며, 2차 시장은 한 번 거래된 상품이 경매 등의 중개 시스템을 통해 컬
렉터에게서 컬렉터에게로 매매되는 시장을 말한다. 고려자기는 장인이 당대에 생
산한 것이 아니라 무덤 속 기물이 도굴되어 거래되는 것이라는 점에서 이런 1, 2차
시장 구분이 정확히 맞지는 않다. 그래서 초기 도자기 경매는 도굴품의 도매 성격
을 가졌으나 점차 시간이 흐르며 재판매라는 미술시장에서의 경매 본연의 성격으

로 바뀌어가는 양상을 보인다.

37 川端源太郎, 《朝鮮在住內地人實業家人名辭典 第一編》, 경성: 大正 2(1913), 191쪽.

38 황수영 엮음, 《일제기 문화재 피해자료》, 172쪽.

39 일본 내에서 구미 지식인들의 미술품 수집 열풍을 이끈 이는 메이지 11년(1878) 일본에 온 미국인 페놀로사Earnest Fenollosa다. 일본의 고미술을 높이 평가한 그는 미술품을 수집하기 시작하여 메이지 19년(1886)에 귀국할 때는 무려 2만 점에 이르는 일본의 미술품을 들고 나갔다. 페놀로사를 전후로 하여 많은 외국인들이 일본 미술품의 수집에 나섰다. 프랑스인 세른느스키, 뒤레, 기메, 빙, 발브와 영국인 앤더슨, 이탈리아인 키요츠소네, 미국인 비게로, 모스 등이 거물급 수집가들이었다. 또 일본에 직접 오지 않더라도 유럽과 미국에서는 수집가들이 증가했고, 그러한 사람들의 수요에 맞춰 일본인 미술상 하야시 다다마사林忠正 등과 프랑스인 빙 등의 상인이 프랑스 파리와 미국의 각지에 가게를 열고 적극적으로 판매했다. 東美硏究所 編, 《東京美術市場史》, 東京: 東京美術俱樂部, 1979, 34~35쪽.

40 서만기, 〈日本 植民地時代の發掘調査〉, 《韓國 陶窯址と史蹟》, 成甲書房, 1984, 238~253쪽; 엄승희, 〈일제 시기 재한 일본인의 청자 제작〉, 154쪽 재인용.

41 사사키 초지, 〈조선 고미술업계 20년의 회고 경성미술구락부 창업 20년 기념지〉, 26쪽.

42 고려자기 등이 고물古物로 불린 것은 당시 기사에서 확인된다. 〈다수 고물古物 발굴 평가 수천여 원〉, 《동아일보》 1924년 6월 18일 자. "진위군 북면 봉남리 유정기는 거去7일에 고려기高麗器를 발굴했는데, 다수 파손되었고 봉남리 뒤 장산에서 완전한 고물 십팔점을 체득하야 진위 경찰서에 보관했는데……." 그러나 고물상에서 취급한 물건은 고려자기뿐 아니라 의류, 서적 등 다양했다.

43 조선총독부가 엮은 《조선총독부 통계연보》를 데이터베이스화한 통계청의 국가통계포털(kosis.kr)을 활용했다. 홈페이지 내 국내통계→과거·중지통계→광복이전 통계→범죄·재해→경찰 통계. 이 가운데 1910~1913년 경찰상 관리영업자 통계와 1914~1943년 국적별 경찰관리영업소 통계를 토대로 조사했다. http://kosis.kr/statisticsList/statisticsList_01List.jsp?vwcd=MT_CHOSUN_TITLE&parmTabId=M_01_03_01. 연도별 구체적인 수치는 필자의 박사학위논문을 참조할 것. 손영옥, 〈한국

근대 미술시장 형성사 연구〉, 서울대학교 박사학위논문, 2015, 221쪽

[44] Neil De Marchi and Hans J. Van Miegroet, "the History of Art Markets", *Handbook of the Economics of Art and Culture*(Amsterdam & Boston: North Holland(Elsevier)), 2006, p. 72, 73.

[45] Neil De Marchi & Hans J. Van Miegroet, "the History of Art Markets", p. 104.

[46] 東京美術俱樂部百年史編纂委員會 編,《美術商の百年: 東京美術俱樂部百年史》, 東京: 株式會社東京美術俱樂部・東京美術商協同組合, 2006, 18~19쪽.

[47] 阿部辰之助,《大陸之京城發刊の辭》, 경성: 경성조사회, 대정 7(1918), 1989년 경인문화사 영인본, 445쪽.

[48] 통계청 국가통계포털(kosis.kr) 참조. 국내통계→과거・중지통계→광복이전 통계→교육・문화・과학→1911~1933년 공립 보통학교 교원자격 및 봉급 순. 같은 기간, 일본인 남자 교사의 월급은 54.7원에서 56.6원이었다.

[49] 阿部辰之助,《大陸之京城發刊の辭》, 445쪽.

[50] "Auction Types & Terms"(http://www. auctusdev.com/auctiotypes.html). 사사키의 회고록의 경매 장면 묘사에 근거해 분류했다. 사사키 초지, 〈조선 고미술업계 20년의 회고 경성미술구락부 창업 20년 기념지〉, 36쪽.

[51] 사사키 초지, 〈조선 고미술업계 20년의 회고 경성미술구락부 창업 20년 기념지〉, 36, 52쪽.

[52] 사사키 초지, 〈조선 고미술업계 20년의 회고 경성미술구락부 창업 20년 기념지〉, 37쪽.

[53] 국립문화재연구소,《미국 보스턴미술관 소장 한국문화재》, 22쪽.

[54] 국립문화재연구소,《미국 보스턴미술관 소장 한국문화재》, 21~22쪽.

[55] Hans-Alexander Kneider et. al., *Korea Rediscovered—Treasures from German Museums*(Berlin: Korea Foundation, 2011), p. 47.

[56] 국립중앙박물관 엮음,《미국, 한국미술을 만나다》, 국립중앙박물관, 2012, 22~23쪽.

[57] 임승표, 〈개항장 거류 일본인의 직업과 영업활동: 1876~1895년 부산 원산 인천을 중심으로〉,《홍익사학》제4집, 1990, 166쪽.

[58] 고려자기가 미술품이 되는 과정에서 이왕가박물관의 역할에 대한 분석은 박소현, 〈'고려자기'는 어떻게 '미술'이 되었나—식민지시대 '고려자기 열광'과 이왕가박물

관의 정치학〉, 《사회연구》 제7권 1호, 2006 참조.

59 아놀드 하우저, 최성만·이병진 옮김, 《예술의 사회학》, 1983, 한길사, 123~124쪽.

60 목수현에 따르면 1912년에 발간된 《이왕가박물관소장품사진첩》에서 공식화되었다. 설립 초기에는 변변한 명칭도 없이 언론에서 '박물관'이라 지칭했다. '제실박물관'으로 불리기도 했으나 이는 명목상 황실 체제였기에 일종의 보통명사로 붙여진 것으로 해석되었다. 목수현, 〈일제하 이왕가박물관의 식민지적 성격〉, 《미술사학연구》, 한국미술사학회, 2000, 92~93쪽.

61 국립중앙박물관, 《동양을 수집하다—일제강점기 아시아 문화재의 수집과 전시》, 국립중앙박물관, 2014, 118쪽.

62 이왕가박물관은 공식 개관 1년 10개월 전인 1908년 1월부터 소장품을 구입하기 시작했다. 도자기 납품 내역에 관한 구체적인 정보와 그 의미에 대해서는 필자의 다음 논문을 참조. 손영옥, 〈이왕가박물관 도자기 수집 목록에 대한 고찰〉, 《한국근현대미술사학》, 2018 상반기.

63 표기가 불충분해 동일인이 다른 식으로 표현된 것으로 보이는 경우도 있으나 이는 감안하지 않았다.

64 표기가 다르지만 '大舘龜吉'과 '大?龜吉'은 동일인으로 보인다.

65 사사키 초지, 〈조선 고미술업계 20년의 회고 경성미술구락부 창업 20년 기념지〉, 62쪽.

66 川端源太郎, 《朝鮮在住內地人實業家人名辭典 第一編》, 99쪽.

67 박병래, 《도자여적》, 33쪽.

68 사사키 초지, 〈조선 고미술업계 20년의 회고 경성미술구락부 창업 20년 기념지〉, 22·26·27쪽. 모리는 경성미술구락부 설립 후 실적이 오르지 않자 사직했고, 퇴직 후 1년이 지나지 않아 사망했다.

69 F. A. 매켄지, 《대한제국의 비극》, 139쪽.

70 川端源太郎, 《朝鮮在住內地人實業家人名辭典 第一編》, 144쪽.

71 성도 없이 '성星'이라는 이름 한 글자만 기록되어 있는데, 한국인으로 추정된다.

72 박계리, 〈20세기 한국 회화에서의 전통론〉, 이화여자대학교 미술사학과 박사학위논문, 2006, 363·367쪽.

73 〈고물 조합 팔년 기념〉, 《동아일보》 1920년 5월 8일.

74 손영옥, 〈이왕가박물관 도자기 수집 목록에 대한 고찰〉, 281~282쪽.

75 황수영 엮음, 《일제기 문화재 피해자료》, 173쪽.

76 황수영 엮음, 《일제기 문화재 피해자료》, 174쪽.

77 킴 브란트·이원진, 〈욕망의 대상—일본인 수집가와 식민지 조선〉, 《한국근대미술
사학》 제17집, 2006년 12월, 242쪽.

78 유준영, 《《겸재 정선화첩》의 발견과 노르베르트 베버의 미의식〉, 《왜관수도원으로
돌아온 겸재 정선 화첩》, 국외소재문화재재단, 2013, 83쪽.

79 Hans−Alexander Kneider et. al., *Korea Rediscovered—Treasures from German Museums*, p. 105,
114~116.

80 Hans−Alexander Kneider et. al., *Korea Rediscovered-Treasures from German Museums*, p. 105.

81 가타야마 마비片山まび, 〈19세기 말 20세기 초의 일본인과 고려청자〉, 《한국문물연
구원문물》 제6호, 한국문물연구원, 2016, 192쪽.

82 국립중앙박물관, 《동양을 수집하다—일제강점기 아시아 문화재의 수집과 전시》,
118·179쪽.

83 下郡山誠一, 《李王家博物館·昌慶園創設懷古談》, 녹음테이프, 조선문제연구회,
1966; 박소현, 〈'고려자기'는 어떻게 '미술'이 되었나—식민지시대 '고려자기 열광'
과 이왕가박물관의 정치학〉, 13쪽 재인용.

84 대한제국 말기 창덕궁에서 15년간 순종황제의 측근으로 일한 일본인 곤도 시로스
케는 고미야 이왕직 차관의 업적으로 "조선의 2000년 역사를 말해주는 문화와 예
술을 후손에 보존하기 위한 박물관을 세우는 등"이라며 이왕가박물관의 건립을 그
의 공으로 돌리고 있다. 곤도 시로스케權藤四郎介, 이언숙 옮김, 《대한제국 황실비
사李王宮秘史—창덕궁에서 15년간 순종황제 측근으로 일한 어느 일본 관리의 회고
록》(1926), 이마고, 2007, 143쪽.

85 下郡山誠一, 《李王家博物館·昌慶園創設懷古談》, 녹음테이프, 조선문제연구회,
1966; 박소현, 〈'고려자기'는 어떻게 '미술'이 되었나—식민지시대 '고려자기 열광'
과 이왕가박물관의 정치학〉, 13쪽 재인용.

미술시장의
탄생

86 황수영 엮음, 《일제기 문화재 피해자료》, 174쪽.

87 박계리, 〈20세기 한국 회화에서의 전통론〉, 85~86쪽.

88 박계리, 〈20세기 한국회화에서의 전통론〉, 84쪽.

89 박계리, 〈타자로서의 이왕가박물관의 전통관: 서화관書畵觀을 중심으로〉, 《미술사학연구》, 2003, 228쪽.

90 박계리, 〈20세기 한국 회화에서의 전통론〉, 363쪽.

91 사사키 초지, 〈조선 고미술업계 20년의 회고 경성미술구락부 창업 20년 기념지〉, 62쪽

92 이기환 기자, 〈김홍도 말년 대작, 보물 제2000호 됐다 … 문화재보호법 56년 만〉, 《경향신문》 2018년 10월 4일. http://news.khan.co.kr/kh_news/khan_art_view.html?artid=201810041355001&code=960100#csidx0f4f56dff7edece9a05ccf5f9c09578

93 이자원, 〈오세창의 서화수장 연구〉, 13쪽.

94 전우용, 《내 안의 역사》, 365~366쪽.

95 서화미술회는 이왕직과 총독부의 재정 후원을 받아 이완용을 회장으로 1912년 6월 1일 설립됐다. 서화미술회 전신은 1911년 3월 22일 문을 연 '경성서화미술원'이다. 이 단체는 이왕가박물관의 서화심사원이었던 것으로 추정되는 윤영기의 숙원에 따라 조중응, 조민희 등 친일 귀족들의 후원으로 설립됐다. 이런 인적 네트워크로 미루어 서화미술회가 이왕가 컬렉션에 영향을 미쳤을 것으로 추정한다. 박계리, 〈20세기 한국 회화에서의 전통론〉, 89~90쪽.

96 국립중앙박물관, 《동양을 수집하다 — 일제강점기 아시아 문화재의 수집과 전시》, 10쪽.

97 차미애, 〈일본 야마구치 현립대학 데라우치문고 소장 조선시대 회화 자료〉, 119~120쪽.

98 박계리, 〈조선총독부박물관 서화컬렉션과 수집가들〉, 《근대미술연구》, 국립현대미술관, 2006, 174쪽.

99 박계리, 〈조선총독부박물관 서화컬렉션과 수집가들〉, 176~177쪽.

100 최완수, 〈간송이 보화각을 설립하던 이야기〉, 《간송문화 55집》, 한국민족미술연구

소, 1998, 2쪽.

101 국립중앙박물관, 《동양을 수집하다―일제강점기 아시아 문화재의 수집과 전시》, 10쪽. 중국과 일본 문화재 수집은 재정이 넉넉해진 개관 직후부터 1920년대 전반까지 집중적으로 이루어졌다. 조선총독부박물관이 국외로부터 입수한 중국 문화재의 주요 품목을 보면 거마구車馬具, 동경銅鏡, 와당, 도용, 고전古錢 등으로 대부분 고분 출토품이다. 시대별로는 한대漢代가 가장 많은 비중을 차지한다.

102 사사키 초지, 〈조선 고미술업계 20년의 회고 경성미술구락부 창업 20년 기념지〉, 37쪽.

103 킴 브란트, 〈욕망의 대상―일본인 수집가와 식민지 조선〉, 《한국근대미술사학》 제17집, 2006, 259쪽.

104 오카다 아사타로는 도쿄제국대학 교수의 신분으로 베이징에 거주하며 그곳에 진출했던 일본인 고미술상과 친분관계를 맺고 골동품을 수집했다. 1916년 중국 생활을 정리하고 귀국하면서 중국에서 모은 불교 조각 등 미술품을 이왕가박물관에 최소 11점 이상을 처분했다. 창경궁 명정전에 전시되었던 불비상은 150원에 판매한 것으로 기록되어 있다. 국립중앙박물관, 《동양을 수집하다―일제강점기 아시아 문화재의 수집과 전시》, 120~144쪽.

105 그는 1912년부터 1917년까지 이왕가박물관에 중국과 한국의 도자기, 불상, 나전칠기, 문서 등 수십 점을 매도했다. 국립중앙박물관, 《동양을 수집하다―일제강점기 아시아 문화재의 수집과 전시》, 123쪽.

106 이 기증품은 교토 니시혼간사西本願寺의 문주門主 오타니 고즈이大谷光瑞의 소장품이었다. 그는 일본 불교미술의 기원을 찾아 1902~1914년 3차례에 걸쳐 탐험대를 파견했다. 국립중앙박물관, 《동양을 수집하다―일제강점기 아시아 문화재의 수집과 전시》, 110~114쪽.

107 국립중앙박물관 엮음, 《한국박물관 개관 100주년 기념 특별전―여민해락, 함께 즐거움을 나누다》, 국립중앙박물관, 2009, 41쪽.

108 박계리, 〈조선총독부박물관 서화컬렉션과 수집가들〉, 108쪽.

109 박소현, 〈'고려자기'는 어떻게 '미술'이 되었나―식민지시대 '고려자기 열광'과 이

왕가박물관의 정치학〉, 16~21쪽.

[110] 박계리, 〈20세기 한국회화에서의 전통론〉, 이화여대 박사학위논문, 2005, 92쪽.

[111] 박계리, 〈조선총독부박물관 서화컬렉션과 수집가들〉, 183~185쪽. 박계리는 이왕
가박물관이나 총독부박물관에 서화, 도자기 등을 판매한 이들을 컬렉터로 범주화
한다. 하지만 이케우치 토라키치, 요시다 겐조 등 일본인 대부분이 전문 중개상으
로 판명이 났고, 이들의 역할로 미루어보아 소장이 아니라 거래 수익을 목적으로
하는 딜러의 성격이 뚜렷해 중개상으로 보는 것이 타당하다.

[112] Hans-Alexander Kneider et. al., *Korea Rediscovered—Treasures from German Museums*, pp.
104~105.

[113] Hans-Alexander Kneider et. al., *Korea Rediscovered—Treasures from German Museums*, p. 105.

[114] 추호秋湖, 〈서울잡감〉, 《서울》 1920년 4월호; 김진송, 《서울에 딴스홀을 許하라》, 현
실문화연구, 1999, 53쪽 재인용.

[115] 김은호, 《서화 백년》, 226~227쪽.

[116] 김유탁, 〈수암서화관 취지서〉, 《황성신문》 1906년 12월 8일.

[117] 손영옥, 〈1890~1910년대 언론에 나타난 미술기사 분석〉, 명지대학교 석사학위논
문, 2010, 54~55쪽.

[118] '한성서화관' 광고, 《대한매일신보》 1908년 10월 18일. "본서화관에서 신구서적新
舊書籍과 고금서화古今名畵를 대발수大發售(대발매)이오며 각종 회화류各種繪畵類를
수구수응隨求酬應(즉시 매매)이오니 육속청구陸續請求(계속 청구)하심을 위망爲望(바
람)―경성 동현銅峴 내 33통 8호 한성서화관, 관주 최영호崔永鎬, 화사 조석진趙錫晉."
광고는 10월 27일까지 지속적으로 나온다.

[119] 〈창덕궁 내전 벽화 윤필료의 거처?〉, 《동아일보》 1920년 6월 24일. 이 기사에서 지
전에 그림을 공급하는 화가를 기술만 갖춘 화공으로 낮춰 부르고 있다.

[120] '한묵사' 광고, 《황성신문》 1909년 6월 13일 참고.

[121] 한묵사의 광고 내용이다. "시문서화각종詩文書畵各種을 수구수응隨求隨應흠으로 해
사該社의 발전지망發展之望이 유유ᄒ다더라."

[122] 최연진, 〈서화가 해강 김규진의 사진활동 연구〉, 《한국근대미술사학》 제15집, 2005

년 특별호, 448쪽 재인용.

123 〈부인 구경하는 날〉, 《대한매일신보》 1907년 10월 10일.

124 김은호, 《서화 백년》, 226쪽.

125 〈대화백의 대분망〉, 《매일신보》 1913년 12월 26일. 당대의 3대 서화가 중의 한 명
인 조석진을 고용해 작품을 판매했던 한성서화관도 사업을 확장했다. 《대한민보》
1910년 3월 2일; 김취정, 〈한국 근대기의 화단과 서화 수요 연구〉, 42쪽 재인용.

126 손정목, 〈식민 도시계획과 그 유산〉, 《서울 20세기 공간변천사》, 2001, 453쪽.

127 김태웅, 〈1910년대 '京城府'의 유통체계 변동과 韓商의 쇠퇴〉, 286쪽, 《조선총독부
통계연보》를 토대로 작성했다.

128 이들 서화관에 대한 자세한 내용은 이성혜, 《한국 근대서화의 생산과 유통》, 해피
북미디어, 2014, 189~294쪽 참조.

129 고려대학교박물관 엮음, 《근대 서화의 요람, 耕墨堂(경묵당)—石丁 安鍾元家 기증
기념전》, 14·42·56쪽.

130 고려대학교박물관 엮음, 《근대 서화의 요람, 耕墨堂(경묵당)—石丁 安鍾元家 기증
기념전》, 52·53쪽.

131 고려대학교박물관 엮음, 《근대 서화의 요람, 耕墨堂(경묵당)—石丁 安鍾元家 기증
기념전》, 30·31·36쪽.

132 고려대학교박물관 엮음, 《근대 서화의 요람, 耕墨堂(경묵당)—石丁 安鍾元家 기증
기념전》, 110~13쪽; 영국인 비숍 여사가 1894년 여주 지방의 한 양반집을 방문했
을 때 집 주인이 카메라를 알아보고 사진 촬영을 부탁한 것으로 미뤄, 당시 사진은
지방의 부유층에게로 확산된 듯하다. 정석범, 〈채용신 초상화 형성 배경과 양식적
전개〉, 《미술사연구》 13, 미술사연구회, 1999, 193쪽.

133 고려대학교박물관 엮음, 《근대 서화의 요람, 耕墨堂(경묵당)—石丁 安鍾元家 기증
기념전》, 62·63쪽.

134 고려대학교박물관 엮음, 《근대 서화의 요람, 耕墨堂(경묵당)—石丁 安鍾元家 기증
기념전》, 56쪽.

135 김은호, 《서화 백년》, 222쪽.

136 김소연, 〈도제식 교육과 미술학교〉, 국립현대미술관, 《제6기 근현대 미술사 아카데미—근대 아시아 미술과 만나다》, 국립현대미술관, 2015, 33~34쪽.

137 강민기, 〈학습과 교유의 공간—안중식의 경묵당〉, 고려대학교박물관 엮음, 《근대 서화의 요람, 耕墨堂(경묵당)—石丁 安鍾元家 기증 기념전》, 147쪽.

138 강민기, 〈학습과 교유의 공간—안중식의 경묵당〉, 148쪽.

139 강민기, 〈근대 전환기 한국화단의 일본화 유입과 수용—1870년에서 1920년까지〉, 홍익대학교 박사학위논문, 2005, 65쪽.

140 강민기, 〈근대 전환기 한국화단의 일본화 유입과 수용—1870년에서 1920년까지〉, 53·59쪽.

141 고려대박물관 엮음, 《근대 서화의 요람, 耕墨堂(경묵당)—石丁 安鍾元家 기증 기념전》, 126쪽.

142 경성서화미술원은 설립 추진 과정에서 일부 친일 귀족의 재정적 도움을 받았다. 실질적 운영을 위해 이완용을 회장으로 하는 서화미술회가 조직되었다. 이후 변경된 서화미술회의 장소는 당시 행정구역으로 서부 하방교下芳橋 54번지 9호 근처로 지금의 신문로 1가에서 조선일보사 쪽 골목의 개천 너머에 위치했다. 이구열, 《나의 미술기자 시절》, 돌베개, 2014, 148~149쪽.

143 〈서화미술전람회〉, 《매일신보》 1913년 5월 29일.

144 김소연, 〈한국 근대 전문 서화교육의 선도, 서화미술회〉, 《미술사논단》 36호, 한국미술연구소, 2013, 118~119쪽.

145 고려대학교박물관 엮음, 《근대 서화의 요람, 耕墨堂(경묵당)—石丁 安鍾元家 기증 기념전》, 106쪽.

3부 '문화통치' 시대: 1920년대

1 홍성민, 《취향의 정치학》, 현암사, 2012, 73쪽.

2 부르디외에 따르면 인간의 행동은 엄격한 합리성과 계산에 근거해 행해지기보다 일정한 기억과 습관 그리고 사회적 전통의 영향을 받는데, 그때의 기억과 습관 또는

사회적 전통이 아비투스다. 홍성민, 《취향의 정치학》, 19쪽.

3 홍성민, 《취향의 정치학》, 45·92쪽.

4 다음의 표 2개를 참고해 작성했다. 김소연, 〈김규진의 《해강일기》〉, 《미술사학논단》 16·17호, 한국미술연구소, 2003, 398~399쪽; 이성혜, 《한국 근대 서화의 생산과 유통》, 해피북미디어, 2014, 155~161쪽.

5 1913년까지의 의사, 치과의사 수는 국가통계포털의 광복 이전 통계 가운데 1910~ 1913년 경찰 관리영업자 통계 참조. 1914년 이후의 경우 치과의사 수(1914, 1924)는 〈구강위생 긴급한 요건〉, 《동아일보》 1924년 2월 11일. 1929년 의사 수는 〈의료기관의 당면 문제〉, 《동아일보》 1929년 2월 15일. 1936년 의사 수는 〈삼관전三官専 의전 의사 부족의 조선에 입학금난〉, 《동아일보》 1936년 2월 13일 참고.

6 정준영, 〈경성제국대학 교수들의 귀환과 전후 일본사회〉, 《사회와 역사》 99호, 2013, 82~83쪽.

7 경성제국대학 교수의 지위는 관료사회 내부에서도 매우 높았는데, 강좌교수의 경우에는 최소 고등문관시험 합격자 정도의 관등을 보장받았다. 법문학부와 의학부의 2개학부로 출범해 1926년 개교 당시 경성제대 교수는 25명에 불과했으며, 조교수를 포함해도 40명이 채 되지 않았다. 이후 대학제도가 정비되면서 새로운 교수들이 합류해 법문학부는 60명, 의학부는 50명이 되었다. 여기에 1941년 신설된 이공학부의 교원 60명을 더해 경성제대 교수 집단의 수는 대략 170명 수준이 된다. 정준영, 〈경성제국대학 교수들의 귀환과 전후 일본사회〉, 82~83쪽.

8 박병래, 《도자여적》, 중앙일보사, 1974, 22쪽.

9 경제학에서 A와 B 두 재화 간에 어떤 한 재화(A)의 가격이 상승함에 따라 다른 재화 (B)에 대한 수요가 증가하는 경우 A와 B는 대체재의 관계에 있다고 한다. 그 예로서 커피와 홍차를 들 수 있다. 박은태 엮음, 《경제학 사전》, 경연사, 2014, 260쪽. 이 책에서는 고려청자에 대한 조선백자를 대체재의 관계로 설정한다. 이는 고려청자의 가격이 상승하면서 경제적 여건이 따라주지 않는 계층에서 그 대안으로 조선백자를 구입해 고려청자 소장 욕구를 대리 충족한 측면이 강하기 때문이다. 물론 초기에 조선백자는 고려청자에 비해 하급재이기는 했으나 경제력 부족 때문에 고려청

자를 가질 수 없는 일본인 식자층에 의해 그 심미적 가치가 새롭게 부여되고 또한 수집되면서 미술품으로서의 상품적 가치가 끌어올려졌다. 결과적으로 조선백자는 고려청자를 대체할 수 있는 '만들어진 대체재'라는 특수한 성격을 갖게 된다.

10 송원松園(이영섭), 〈내가 걸어온 고미술계 30년〉 26회, 《월간 문화재》, 24~25쪽.

11 송원, 〈내가 걸어온 고미술계 30년〉 9회, 47쪽.

12 박병래, 《도자여적》, 131쪽.

13 타시로 유이치로, 〈'秋草手'를 통해서 본 근대 일본의 조선백자 인식〉, 《미술사학연구》, 2017년 6월, 163쪽.

14 다카사키 소지高崎宗司, 이대원 옮김, 《조선의 흙이 된 일본인—아사카와 다쿠미의 생애》, 나름, 1996, 47·54쪽.

15 다카사키 소지, 《조선의 흙이 된 일본인—아사카와 다쿠미의 생애》, 68·69쪽.

16 다카사키 소지, 《조선의 흙이 된 일본인—아사카와 다쿠미의 생애》, 100쪽.

17 다카사키 소지, 《조선의 흙이 된 일본인—아사카와 다쿠미의 생애》, 176쪽.

18 다카사키 소지, 《조선의 흙이 된 일본인—아사카와 다쿠미의 생애》, 130쪽.

19 淺川伯敎, 〈朝鮮の美術工藝に就いての回顧〉, 和田八千穗·藤原嘉藏 編, 《朝鮮の回顧》, 1945年 3月; 황수영 엮음, 《일제기 문화재 피해자료》, 국외소재문화재재단, 2014, 151~152쪽 재인용.

20 킴 브란트·이원진, 〈욕망의 대상—일본인 수집가와 식민지 조선〉, 《한국근대미술사학》 제17집, 한국근현대미술사학회, 2006년 12월, 250쪽.

21 킴 브란트·이원진, 〈욕망의 대상—일본인 수집가와 식민지 조선〉, 242·247쪽.

22 박계리, 〈20세기 한국회화에서의 전통론〉, 이화여자대학교 박사학위논문, 2006, 119쪽.

23 박계리, 〈20세기 한국회화에서의 전통론〉, 118~121쪽.

24 야나기는 1922년 10월 5일부터 7일까지 조선시대 도자기 전시회를 열어 조선시대 백자를 대중에게 각인시키는 노력을 했다. 다카사키 소지, 《조선의 흙이 된 일본인—아사카와 다쿠미의 생애》, 145쪽.

25 야나기의 조선백자 미학이 일제의 문화정치가 갖는 포섭적 태도에 부합한다는 점은

'조선의 미'를 알리고 전시하기 위해 그가 세운 조선민족미술관이 조선총독부의 장소 제공 덕분에 경복궁 내의 집경당에 위치한 점에서도 알 수 있다. 야나기는 1921년 〈조선미술관 설립에 관하여〉라는 글을 발표하면서 이 미술관을 위해 "민족예술 folk art로서의 조선의 풍취가 배어 있는 작품을 수집하고자 한다"고 밝히면서 민족예술의 영어 표기로 '민속예술'을 뜻하는 'folk art'를 사용하여 총독부를 납득시켰다. 박계리, 〈조선총독부박물관 서화컬렉션과 수집가들〉, 116쪽.

26 김상엽 편저, 《한국 근대미술시장사 자료집》 제6권, 경인문화사, 2015, 70쪽.

27 박병래, 《도자여적》, 83~84쪽.

28 황수영 엮음, 《일제기 문화재 피해자료》, 180~181쪽.

29 김상엽, 〈일제시기 경성의 미술시장과 수장가 박창훈〉, 《서울학연구》, 2009년 11월, 225쪽. 1900~10년대 골동거래의 시작기, 1910~20년대 고려청자광시대, 1920~30년대 대난굴大亂掘시대, 1930~40년대 골동품 거래 호황기로 분류하고 있다.

30 통계청 국가통계포털(kosis.kr) 활용. 홈페이지 내 국내통계→과거·중지통계→광복이전 통계→범죄·재해→경찰→1914~1943년 국적별 경찰관리영업소 통계.

31 통계청 국가통계포털(kosis.kr) 활용. 홈페이지 내 국내통계→과거·중지통계→광복이전 통계→범죄·재해→경찰→1914~1943년 국적별 경찰관리영업소 통계.

32 〈고물 경매 현황〉, 《동아일보》 1921년 4월 28일.

33 사사키 초지, 〈조선 고미술업계 20년의 회고 경성미술구락부 창업 20년 기념지〉, 김상엽 편저, 《한국 근대미술시장사 자료집》 제6권, 경인문화사, 2015, 41쪽.

34 고미술상인 취고당 주인 사사키 초지와 이토 도이치로는 자본금 문제를 해결하기 위해 골동서화 수집가인 토목업자 아가와 시게로阿川重郎를 통해 한일병합 전에 조선으로 건너와 토목공사를 통해 부를 축적한 토목건축업자들을 주주로 끌어들였다. 1922년 초대 대표는 고미술상 이토 도이치로가 맡았으며, 창업을 추진했던 취고당 주인 사사키 초지는 이사 등을 거쳐 창업 20년인 1942년의 대표로 되어 있다. 아가와 시게로는 1901, 1902년에 경성으로 이주하여, 그 당시 고려도기를 비롯한 조선 고미술 전문가인 아유가이 후사노신과 두터운 친분관계도 있어 조선의 옛 도기를 수집해 우수한 것을 많이 소장했다. 사사키 초지, 〈조선 고미술업계 20년의 회

고 경성미술구락부 창업 20년 기념지〉, 22~26쪽.

35 1910년 조선총독부가 마련한 회사령은 모든 회사의 설립은 총독부의 허가를 받도록 했다. 신고주의인 일본의 상법과 크게 달라 조선에서의 회사 설립을 제약하는 규정이 되었다. 전우용, 《한국회사의 탄생》, 서울대학교출판문화원, 2011, 311~327쪽.

36 방민호, 《서울문학기행》, 아르테, 2017, 131~133쪽.

37 1915년 조선인 상업회의소와 일본인 상업회의소가 통합하면서 영업세 납부액을 회원 자격으로 삼았는데, 당시 상업회의소 회원의 80퍼센트가 일본인이었다. 김상엽, 〈일제시기 경성의 미술시장과 수장가 박창훈〉, 226쪽; 전우용, 〈일제하 서울 남촌 상가의 형성과 변천〉, 《서울 남촌—시간, 장소, 사람》(20세기 서울 변천사 연구 III), 서울시립대학교 부설 서울학연구소, 2003, 207쪽 재인용.

38 국사편찬위원회 제공 한국사데이터베이스 한국근현대회사조합자료.

39 김상엽 편저, 《한국 근대미술시장사 자료집》 제1~6권.

40 사사키 초지, 〈조선 고미술업계 20년의 회고 경성미술구락부 창업 20년 기념지〉, 37쪽.

41 자본금 3만 원 규모는 그리 크지 않아 보인다. 1930년 7월 조선극장이 주식회사 형태로 전환하면서 자본금 8만 원으로 출발했다. 〈조선극장이 주식회사로〉, 《동아일보》 1931년 7월 1일. 또 1922년 설립된 미술품제작소의 자본금은 100만 원이나 됐다. 〈미술품제작창립총회〉, 《동아일보》 1922년 8월 7일. "창립 준비 중인 자본금 일백만 원의 미술품 제작소"에 대해 기사화했다.

42 사사키 초지, 〈조선 고미술업계 20년의 회고 경성미술구락부 창업 20년 기념지〉, 33쪽.

43 사사키 초지, 〈조선 고미술업계 20년의 회고 경성미술구락부 창업 20년 기념지〉, 45쪽.

44 서울옥션 창립자인 이호재 가나아트 회장은 2015년 6월 1일 전화 인터뷰에서 지금도 일본의 대부분 옥션에서는 일반에 공개하지 않고 회원들끼리만 참여하는 경매가 수시로 열리고 있다고 전한다.

45 당시 교토에는 차茶 도구상 조합이 있어 입찰행사를 열었으며 동업자 이외의 참가를 허락하지 않을 만큼 권위가 있었다. 이를 혼가마 입찰이라 불렀는데, 이것이 입찰제의 시초라고 알려져 있다. 東美硏究所 編, 《東京美術市場史》, 東京: 東京美術俱樂部, 1979, 30쪽.

46 서구의 '직접 입찰' 제도의 영향을 받아 시장을 공개해야 한다는 목소리가 나오면서 도쿄미술구락부에서도 쇼와 28년(1953) 이래 연2회 일반에게 공개하는 정찰회正札會가 실시되었다. 東美研究所 編,《東京美術市場史》, 81쪽.

47 김상엽, 〈일제강점기의 고미술품 유통과 경매〉,《근대미술연구》, 2006, 165~166쪽.

48 박병래,《도자여적》, 83~84쪽.

49 김상엽, 〈일제강점기의 고미술품 유통과 경매〉, 167~168쪽.

50 김상엽, 〈일제강점기의 고미술품 유통과 경매〉, 164쪽.

51 김상엽,《미술품 컬렉터들》, 돌베개, 2015, 70~71쪽.

52 김상엽, 〈일제강점기의 고미술품 유통과 경매〉, 164쪽.

53 이자원, 〈오세창의 서화수장 연구〉, 서울대학교 석사학위논문, 2009, 19쪽.

54 사사키 초지, 〈조선 고미술업계 20년의 회고 경성미술구락부 창업 20년 기념지〉, 23쪽.

55 《조선총독부 통계연보》를 디지털화한 통계청 국가통계포털(www.kosis.kr) 활용. 홈페이지 내 과거·중지통계→광복이전통계→인구·가구→인구→시군도별 호구 및 인구 1911-1943. 홈페이지 주소는 다음과 같다. http://kosis.kr/statisticsList/statisticsList_01List.jsp?vwcd=MT_CHOSUN_TITLE&parmTabId=M_01_03_01#SubCont

56 〈서화전람회〉,《황성신문》 1910년 3월 10일; 〈서화전람회 통지〉,《황성신문》 1910년 3월 11일.

57 〈만루전폭진명화滿樓展幅盡名畵〉,《매일신보》 1913년 6월 1일. 이자원, 〈오세창의 서화수장 연구〉, 22쪽 재인용.

58 강민기, 〈근대 전환기 한국화단의 일본화 유입과 수용: 1870년에서 1920년까지〉, 홍익대학교 박사학위논문, 2005, 61쪽; 加藤松林, 〈朝鮮畫壇と淸水東雲先生·二十年前回顧〉,《京城日報》 1929년 7월 5일.

59 김규진의 '고금서화관'에 대한 신문기사는 1918년 이후부터는 보이지 않으며, 그가 1921년 6월 18일부터 1923년 9월 11일까지 쓴《해강일기》에도 고금서화관에 대한 언급이 전혀 없다. "오직 대서화가의 한 길로 나가기 위해" 사진관 영업을 폐지하고 고금서화관도 타인에게 물려준 뒤 기록된 일기였다. 서재원, 〈해강 김규진 (1868~1933)의 회화 연구〉, 고려대학교 석사학위논문, 2008, 17쪽; 김청강,《동양미

술논총》, 우일출판사, 1991, 31쪽 재인용.

60 김현숙, 〈근대기 서·사군자관의 변모〉, 《한국미술의 자생성》 16호, 한길아트, 1999, 469~490쪽; 박계리, 〈조선총독부박물관 서화컬렉션과 수집가들〉, 36쪽 재인용; 목수현, 〈일제하 이왕가박물관의 식민지적 성격〉, 《미술사학연구》, 2000, 92쪽.

61 목수현, 〈조선 미술전람회와 문명화의 선전〉, 《사회와 역사》 89호, 2011년 봄, 87쪽.

62 〈미전 출품화 매상품買上品 결정〉, 《동아일보》 1932년 6월 10일.

63 《매일신보》 1925년 6월 2일; 김현숙, 〈근대기 서·사군자관의 변모〉, 159쪽 재인용. 즉매점에 진열한 작품 중에서는 서양화가 호기심 차원에서 많이 팔려나갔다.

64 목수현, 〈조선 미술전람회와 문명화의 선전〉, 110쪽.

65 〈미전 입선〉, 《매일신보》 1922년 6월 1일.

66 〈예원의 두 명성이 역작한 백 폭 산수의 전람회〉, 《매일신보》 1923년 11월 4일.

67 〈김은호 씨 서화 전람〉, 《동아일보》 1923년 7월 7일.

68 김소연, 〈김규진의 《해강일기》〉, 397·425쪽.

69 김용준, 《민족미술론》(근원 김용준 전집 제5권), 열화당, 2001, 40쪽.

70 김용준, 《민족미술론》, 40~41쪽.

71 조선미전의 심사에 대한 불만으로 불참한 작가로는 허백련, 변관식, 이용우, 노수현 등을 들 수 있으며, 고희동, 김관호의 불참도 심사기준에 대한 불만이 큰 원인으로 지적되고 있다. 김현숙, 〈조선미술전람회의 관전 양식: 東洋畵部를 중심으로〉, 《한국근대미술사학》 제15집, 2005, 158~159쪽.

72 박계리, 〈20세기 한국회화에서의 전통론〉, 63쪽.

73 〈호성적好成績의 서화전〉, 《동아일보》 1922년 4월 1일.

74 〈서화전람회 금월에 개최해〉, 《동아일보》 1927년 10월 2일.

75 이성혜, 〈서화가 金圭鎭의 작품 활동과 수입〉, 《동방한문학》 제41집, 동방한문학회, 2009, 207~208쪽.

76 김소연, 〈김규진의 《해강일기》〉, 425~426쪽.

77 이성혜, 《한국 근대서화의 생산과 유통》, 94~99쪽.

78 목수현, 〈조선 미술전람회와 문명화의 선전〉, 105쪽.

79 이자원, 〈오세창의 서화수장 연구〉, 27쪽.

80 서화전람회를 서화 매매의 현장으로 먼저 주목한 이는 연구자 이성혜. 이 책은 이를 발전시켜 왜 당시에 서화전람회를 판매 공간으로 활용할 수밖에 없었는지에 주목하며 이것이 1930년대 중개상에 의한 전문적인 화랑의 출현으로 가는 과도기임을 강조하고자 한다. 이성혜, 《한국 근대서화의 생산과 유통》, 164~176쪽.

81 1923년 5월 25일 자. 이일당(이완용)이 사람을 보내어 묵죽 4매를 청구하고 금 20원을 보내왔다. 김소연, 〈김규진의 《해강일기》〉, 42쪽.

82 이구열, 〈한국의 근대 화랑사 5〉, 《미술춘추》 6호, 한국화랑협회, 1981, 46쪽.

83 이구열, 〈한국의 근대 화랑사 5〉, 46~47쪽.

84 김소연, 〈김규진의 《해강일기》〉, 392쪽.

85 정영목, 《조선을 찾은 서양의 세 여인》, 서울대학교출판문화원, 2013, 141쪽.

86 롯데갤러리, 〈외국인이 그린 옛 한국 풍경전〉, 2011.

87 〈영미인 소인극〉, 《동아일보》 1932년 2월 4일. 기사는 이 경성소인극구락부의 연극과 관련해 다음과 같이 보도하고 있다. "요사이 서울에 와 있는 외국인으로 조직된 것인데, 영어를 아는 이나 영어극에 유의하는 자는 입회할 수 있다고 합니다. …… 이번에 상연하는 것은 희극 두 가지라는데, 출연하는 이는 영국 총영사 로이드 씨, 경성대학교 교수 하월트 씨, 세브란스 병원장 에비슨 박사와 동부인, 동병원 치과과장 뿌스 박사 등 제씨요, 감독은 극평가 A. W. 테일러 씨와 동부인이라 합니다. 입장료는 조선호텔 건너편 테일러상회나 그날 밤 현장에서 파는데 1원 권, 2원 권이 있고, 학생 권은 50전이라 합니다."

88 강민기, 〈근대전환기 한국화단에의 일본화 유입과 한국화가들의 일본 체험─1890년대부터 1910년까지〉, 《미술사학연구》 제253호, 한국미술사학회, 2007년 3월.

89 윤범모, 《화가 나혜석》, 현암사, 2005, 344쪽.

90 〈순사봉급 개정〉, 《동아일보》 1920년 9월 20일; 〈무차별인가? 대차별인가?〉, 《동아일보》 1920년 6월 2일. 판임관은 중학교 졸업 정도의 학력을 갖고 공개경쟁시험인 보통문관시험에 합격한 자 중에서 임용되었으며 오늘날의 6급 이하 하위직 공무원으로 볼 수 있다. 조선 말부터 관제 변경으로 2품까지를 칙임관, 3품부터 6품까지를 주임관, 7

품부터 9품까지를 판임관으로 변경했다. 칙임관은 현재 총리부터 차관까지, 주임관은 1급부터 5급까지, 판임관은 6급 이하인 것으로 추론이 가능하다. 이종수 엮음, 《행정학 사전》, 대영문화사, 2000, 290·325·341쪽.

91 〈제일은 민영휘 子〉, 《동아일보》 1921년 8월 18일. 경성부가 1년에 400원 이상의 소득자에게 학교비를 부과하기로 했다는 내용을 담고 있다.

92 나혜석은 1920년 교토대학 법학부 출신의 친일파 김우영과 결혼했다. 1927~1928년에는 남편과 세계여행을 했다. 약 21개월간의 세계일주 여행은 1920년대 조선사회에서 획기적인 것이다. 조선인 최초로 외교관을 지낸 김우영은 이후 변호사 개업을 했고 나혜석이 34세이던 1930년 이혼했다. 윤범모, 《화가 나혜석》, 344~357쪽.

93 이중희는 서울의 고려미술회(1923), 평양의 삭성회(1925), 대구의 교남서화연구회(1922), 영과회(1927) 등 대도시를 중심으로 전국 단위의 서양화 단체가 결성된 1923~1927년에 지역 화단 중심으로 서양화가 뿌리를 내린 것으로 보면서 서양화의 수용은 한국인 유학파들이 선도한 것이라기보다는 아마추어 수준을 조금 능가한 그 지역의 국내 거주 일본인 화가들의 영향이 컸다고 분석했다. 이중희, 〈초기 서양화 정착에 관한 연구─조선미술전람회를 중심으로〉, 158쪽.

94 이중희, 〈초기 서양화 정착에 관한 연구─조선미술전람회를 중심으로〉, 176쪽.

95 〈매약 속출─날개 도친 그림〉, 《매일신보》 1922년 6월 4일[3]. 신문과 도록의 내용은 작가명과 작품 제목 등에서 약간의 차이를 보였다. 가토 타쿠야의 〈村의 初春〉은 도록에는 〈村の春先〉, 하야카와 마타조무川又蔵라는 이름은 도록에 하야카와 텐보무川天望로 표시되어 있다. 도록은 《조선미술전람회도록》(경성: 조선사진통신사)을 연도별로 참고했다.

96 〈미전 공개의 제2일〉, 《매일신보》 1923년 5월 1일[3].

97 〈매약 속출, 날개 도친 그림〉, 《매일신보》 1922년 6월 4일[3].

98 《제1회 조선미술전람회도록》에는 하야카와 텐보무川天望로 되어 있다.

99 이중희는 조선미전의 10대 서양화가로 이인성, 김인승, 심형구, 김중현, 정현웅, 김종태, 나혜석, 김용조, 선우담, 박영선을 꼽으면서 이들의 입선 내역을 정리하여 도표로 제시했다. 이중희, 〈초기 서양화 정착에 관한 연구─조선미술전람회를 중심

으로〉, 176쪽.

100 한국인 동양화가의 더 높은 가격 기록 보유자는 당시 최고 인기 작가인 김은호와 이도영인데, 1921년의 제1회 서화협회전람회에서 김은호의 〈축접미인도逐蝶美人圖〉 300원, 1922년 제2회 서화협회전람회에서 이도영의 〈금계金鷄〉가 500원으로 최고가를 기록한 바 있다. 〈오채영채한 전람회〉, 《매일신보》 1921년 4월 2일[3]; 〈고금서화 성공리에 폐회〉, 《매일신보》 1922년 4월 1일[3].

101 〈이당 김은호 제7회 제국미술원전람회 입선〉, 《동아일보》 1926년 11월 8일[3].

102 〈팔리운 선전 작품〉, 《매일신보》 1939년 6월 14일[3].

103 20회(1941)부터는 조선미술전람회 도록이 발간되지 않아 1941년의 경우는 어떤 장르가 인기 있었는지 비교를 하지 못했다.

104 〈매약 속출─날개 도친 그림〉, 《매일신보》 1922년 6월 4일[3].

105 김소연, 〈김규진의《해강일기》〉, 398~399쪽; 이성혜, 《한국 근대 서화의 생산과 유통》, 155~161쪽.

106 국가통계포털(kosis.kr) 참고. 국내 통계→과거·중지 통계→광복 이전 통계→인구·가구→인구→국적별 인구 구성비 및 성비(1911~1943).

107 손정목, 《일제강점기 도시사회상연구》, 일지사, 1996, 115쪽.

108 〈이인성 개인전 성황〉, 《동아일보》 1938년 11월 5일[2].

109 김말봉, 진선영 엮음, 《김말봉 전집 3─찔레꽃》, 소명출판, 2014, 27~33쪽.

110 서양화가 공진형은 자기 작품의 첫 구매자로 양정고보를 언급했다. 〈작품 이전과 이후─작가와 모델과의 로맨스(제45─화가 공진형씨)〉, 《동아일보》 1937년 6월 20일[6].

111 〈오채영채한 전람회〉, 《매일신보》 1921년 4월 2일[3]; 〈일운묘채逸韻妙彩가 횡일橫溢 서화협회 제5회 전람회 출품한 점수가 88점〉, 《매일신보》 1925년 3월 26일[4].

112 〈미술의 가을, 협전 금일 개막〉, 《매일신보》 1931년 10월 17일[2].

113 〈조선미전 폐회 이십일일에〉, 《동아일보》 1924년 6월 23일[2].

114 〈미전의 결산 팔리운 작품〉, 《매일신보》 1933년 6월 6일[2].

115 〈잘 팔리는 선전 작품〉, 《매일신보》 1939년 6월 14일[3].

116 〈서화전람회의 광경〉, 《매일신보》 1921년 4월 23일[3].

117 〈금일 서화협회전람회〉,《매일신보》1927년 10월 22일[2].

118 〈서화협회전 작품 반입─십사일 휘문고에서〉,《매일신보》1930년 10월 15일[2].

119 〈감탄할 역작과 대작, 선전 반입 작품 양일간에 3백 점〉,《매일신보》1941년 5월 22일[2].

120 박은태 엮음,《경제학 사전》, 31쪽.

121 이성혜,《한국 근대 서화의 생산과 유통》, 150~151쪽.

122 해강 김규진은 윤필료와 관련 청나라에서 배워온 것이라고 밝히고 있는데, 그가 청나라 유학시기 교유했던 오창석이 실시한 윤필료 제정 방식을 보면, 당편堂扁, 재편齋扁, 대련對聯, 횡직폭橫直幅 등 형태와 장정에 따라 값을 달리했다. 최현미, 〈근대 상하이 미술시장 연구〉, 30쪽.

123 이성혜, 〈서화가 金圭鎭의 작품 활동과 수입〉, 215~220쪽.

124 일본에서 유학한 사회주의 운동가이자, 언론인, 학자였던 이여성李如星(1901~미상)은 1934년 서화협회에서 주도한 제13회 서화협회전에 비회원으로 출품한 동양화 〈어가소동漁家小童〉이 입선함으로써 활동을 본격화했다. 해방 후 월북했고, 북한에서 최고인민회의 대의원을 지냈다.

125 구본웅, 〈무인戊寅이 걸어온 길─미술계(하), 금년의 이채는 吳 金 二人畫集〉,《동아일보》1938년 12월 9일.

126 이성혜, 〈서화가 金圭鎭의 작품 활동과 수입〉, 225쪽.

127 〈포드 자동차 가격 특별 저락低落〉,《동아일보》1923년 11월 7일.

128 김은호,《서화 백년》, 54~55쪽.

129 또 1935년대 초반에 4,500대, 1935~40년경에는 8,000대 내지 1만 대였다. 손정목, 《일제강점기 도시사회상 연구》, 일지사, 1996, 335~340쪽.

130 〈鮮展をあるく〉,《경성일보》1929년 9월 4일. 이 기사는 대담의 형식을 빌려 시중에서는 1원 20전밖에 하지 않는 사군자 작품이 조선미술전람회에 다른 작품들과 나란히 전시되고 있음을 비판하고 있다. 김소연, 〈김규진의《해강일기》〉, 397쪽.

131 김소연, 〈김규진의《해강일기》〉, 390~391쪽.

132 김소연, 〈김규진의《해강일기》〉, 391쪽.

133 국가통계포털(kosis.kr) 활용. 홈페이지 내 국내 통계→과거·중지 통계→광복 이전 통계→교육·문화·과학→1911~1933년 공립보통학교 교원 자격 및 봉급 참조.

134 〈조선 풍속화를 산수화와 함께 출품한 평양화가〉, 《매일신보》 1921년 6월 6일.

135 〈金圭鎭氏 作品 頒布計劃さる〉, 《경성일보》 1927년 6월 1일; 김소연, 〈김규진의 《해강일기》〉, 397쪽.

136 〈해강옹의 기념반포회〉, 《매일신보》 1928년 6월 1일.

137 1930년 9월 5일 《조선통신》 제1346호 부록에 김규진과 함께 당시 유명한 서예가인 성당性堂 김돈희의 작품 가격표가 나와 있다. 그림 가격 외에 송료(운반료), 지장료 (표구값) 등을 별도로 받고 있다. 이성혜, 〈서화가 金圭鎭의 작품 활동과 수입〉, 222쪽.

138 박청아, 〈한국 근대 초상화 연구—초상사진과의 관계를 중심으로〉, 《미술사연구》 제17호, 미술사연구회, 2003, 214쪽.

139 이태호, 〈20세기 초 전통회화의 변모와 근대화—채용신·안중식·이도영을 중심으로〉, 《동양학》 제34집, 동양학연구원, 2003, 279쪽.

140 박청아, 〈한국 근대 초상화 연구—초상사진과의 관계를 중심으로〉, 212~213쪽.

141 박경하, 〈1920년대 한 조선 청년의 구직 및 일상생활에 대한 일고찰—《진판옥일기》(1918~1947)를 중심으로〉, 《역사민속학》 제31호, 2009, 163·165쪽.

4부 모던의 시대: 1930년대~해방 이전

1 1930년대를 문화사적인 측면에서 '모던의 시대'로 정의하고 분석한 수작으로는 김진송의 《서울에 딴스홀을 許하라》(현실문화연구, 1999)가 있다.

2 이영훈, 《한국경제사》, 일조각, 2016, 164~167쪽.

3 이영훈, 《한국경제사》, 167~168쪽.

4 통계청 국가통계포털(kosis.kr) 활용. 홈페이지 내 과거·중지 통계→광복 이전 통계 → 인구·가구→인구→시군도별 호구 및 인구 1911~1943년→경성부 인구

5 항공사진을 토대로 다시 그린 파노라마 지도로, 경성부와 함께 명수대, 인천부의

모습을 담고 있다. 가로 153센티미터 세로 142센티미터의 크기로 평면적인 다른 지도와 달리 조감도의 형태로 제작되어 건물의 입면을 확인할 수 있는 이점이 있다. 저작자는 이시카와 류조石川隆三, 발행인은 조선신문사의 편집국장이던 와다 시게요시和田重, 출판은 조선신문사가 맡았다. 당시 가격은 20엔(현재 7만~8만 엔 정도의 가격)이었다. 개인의 기증을 받아 서울역사박물관이 영인하여 출판했다. 서울 역사박물관, 《대경성부대관大京城府大觀》, 2015, 예맥, 13쪽.

6 이명휘, 〈식민지기 조선의 주식회사와 주식시장 연구〉, 성균관대학교 박사학위논문, 2000, 160~168쪽.

7 이명휘, 〈식민지기 조선의 주식회사와 주식시장 연구〉, 160~168쪽; 조선취인소, 《조선취인소연보》, 조선총독부, 1939; 《조선총독부통계연보》 소화 8년판, 223쪽; 《조선총독부통계연보》 소화 13년판, 157쪽.

8 전봉관은 1930년대의 부동산투기, 금광투기 등 근대 조선을 들썩인 투기 소동에 대해 열전 형식으로 소개한다. 전봉관, 《럭키 경성》, 살림, 2007.

9 1919년 이후 13년간 금지되었던 금 수출이 1931년 1월 11일부터 허용되면서 일본 은행, 조선은행, 대만은행 등 제국의 중앙은행에서는 즉각 금화와 지폐를 교환해 주는 태환 업무를 재개했다. 이를 계기로 식민지 조선에서는 엄청난 양의 금이 생산되었고, 금광 개발 열기는 상상을 초월할 만큼 뜨거웠다. 1925년 5,663킬로그램이던 연간 금생산량은 1931년부터 9,000킬로그램을 넘어서더니 1933년 1만 킬로그램대로 올라섰고, 1937년에는 2만 킬로그램대를 넘어섰다. 전봉관, 《황금광 시대》, 2~43·217쪽.

10 광산업은 어업과 함께 1930년대 중반 한국인이 경제적인 부를 늘릴 수 있는 주요한 업종으로 조사되었다. 〈소득세에 나타난 조선의 부력富力〉이라는 제하의 《동아일보》 1938년 2월 17일 자 기사는, "근대에 광업과 어업으로 성공하여 일약 대부호가 되는 경향이 있는 것인데, 최근 3년간(1935~1937)에 있어서 광업가로 십만 원 이상 (연간)소득을 하는 사람의 증가 추세는 소화 10년(1935)에 2명이든 것이 동 11년(1936), 12년(1937)에는 7명으로 되었다. 또 어업으로 증가된 것은 소화 10년에 1명이든 것이 동 11년에는 6명, 동 12년에는 11명으로 되어서 어느 부분으로 보다

도 광업과 어업자의 진출이 현저한 것을 말하고 있는 터이다"라고 소개한다.

11 이광수, 《흙》, 1932; 전봉관, 《황금광 시대》, 147쪽 재인용.

12 전봉관, 《럭키 경성》, 83~108쪽.

13 국제철도인 길회선(지린~훵령) 종단항 입지를 놓고 청진, 옹기, 나진 세 후보지가 경합 끝에 1932년 8월 23일 나진이 최종 결정된 사실을 발표했다. 이후 나진의 땅값은 폭등에 폭등을 거듭했는데, 최종적으로 그해 12월 조선총독부의 만철이 종단항 결정 이전 가격으로 항만과 시가지를 수용하겠다고 전격 발표했다. 당시 수용 대상 부지 가격은 넉 달 동안 1,000배 가까이 올랐고 땅주인도 여러 번 바뀌어 투기바람을 실감케 한다. 이 과정에서 함경북도에서는 백만장자가 10여 명, 십만장자가 100여 명 배출되었다. 전봉관, 《럭키 경성》, 13~45쪽.

14 박병래, 《도자여적》, 중앙일보사, 1974, 33쪽.

15 허영란, 〈전시체제기(1937~1945) 생활필수품 통제연구〉, 《국사관논총》 제88집, 2000, 291·298쪽.

16 박병래, 《도자여적》, 33쪽.

17 최완수, 〈간송이 문화재를 수집하던 이야기〉, 《간송문화 51—'11월의 문화인물 간송' 추모특집》, 한국민족미술연구소, 1996, 14쪽; 김상엽, 《미술품 컬렉터들》, 돌베개, 2015, 288쪽 재인용.

18 박병래, 《도자여적》, 24쪽.

19 고유섭, 〈만 근의 골동수집—기만과 횡재의 골동세계〉(3), 《동아일보》 1936년 4월 16일. 고유섭은 이 글에서 고기(청자)를 도굴한 것으로 보이는 사람이 진흙이 묻은 상태로 골동상에게 넘긴 청자향로가 수천 원은 될 것인데, 골동상이 400~500원으로 후려치는 사례를 제시한다.

20 〈전과 5범의 우적牛賊〉, 《동아일보》 1923년 5월 27일; 〈의령에 우적〉, 《동아일보》 1937년 7월 3일; 1928년 소 값은 박경하, 〈1920년대 한 조선 청년의 구직 및 일상생활에 대한 일고찰—《진판옥일기》(1918~1947)를 중심으로〉, 《역사민속학》 제31호, 2009, 165쪽.

21 타시로 유이치로, 〈'秋草手'를 통해서 본 근대 일본의 조선백자 인식〉, 《미술사학연

구》, 2017년 6월, 165~166쪽.

22 타시로 유이치로, 〈'秋草手'를 통해서 본 근대 일본의 조선백자 인식〉, 165쪽.

23 타시마 유이치로, 〈'秋草手'를 통해서 본 근대 일본의 조선백자 인식〉, 167쪽.

24 타시마 유이치로, 〈'秋草手'를 통해서 본 근대 일본의 조선백자 인식〉, 167쪽.

25 〈가격 등귀 불구 가옥 매매는 격증〉, 《동아일보》 1939년 6월 26일. 기사는 금년 들어 매매가 껑충 뛰면서 전년에 비해 가격이 3배 이상 올랐다고 전한다. 최고 800원에서 최하 350원에 거래되고 있으며 1938년까지 최고 가격은 300원에서 최저 200원이었다고 한다.

26 〈경복궁을 중심으로 일본인의 북점北漸〉, 《동아일보》 1923년 10월 26일.

27 권행가, 〈1930년대 고서화전람회와 경성의 미술시장〉, 《한국근미술사학》 제19집, 2008, 184~186쪽.

28 사사키 초지, 〈조선 고미술업계 20년의 회고 경성미술구락부 창업 20년 기념지〉, 김상엽 편저, 《한국 근대미술시장사 자료집》 제6권, 경인문화사, 2015, 23쪽.

29 사사키 초지, 〈조선 고미술업계 20년의 회고 경성미술구락부 창업 20년 기념지〉, 41~42쪽.

30 사사키 초지, 〈조선 고미술업계 20년의 회고 경성미술구락부 창업 20년 기념지〉, 42쪽.

31 매립賣立은 경매 등에 출품해서 판다는 뜻으로 매각과 같은 의미다.

32 사사키 초지, 〈조선 고미술업계 20년의 회고 경성미술구락부 창업 20년 기념지〉, 23쪽.

33 사사키 초지, 〈조선 고미술업계 20년의 회고 경성미술구락부 창업 20년 기념지〉, 42쪽.

34 박병래, 《도자여적》, 88쪽.

35 김상엽 편저, 《한국 근대미술시장사 자료집》에 수록된 경성미술구락부 경매도록을 참고할 것.

36 김상엽 편저, 《한국 근대미술시장사 자료집》 2권, 603쪽; 《한국 근대미술시장사 자료집》 3권, 217쪽.

37 김상엽 편저, 《한국 근대미술시장사 자료집》 3권, 166쪽.

38 김상엽 편저, 《한국 근대미술시장사 자료집》 3권, 351·381쪽.

39 이구열, 〈한국의 근대 화랑사―오봉빈의 조선미술관 하〉, 《미술춘추》, 화랑협회,

1979년 10월, 31~32쪽.

40 이구열, 〈한국의 근대 화랑사—오봉빈의 조선미술관 하〉, 30~31쪽.

41 이구열, 《나의 미술기자 시절》, 돌베개, 2014, 180~188쪽.

42 오봉빈이 경영한 조선미술관의 전시 내용에 대해서는 권행가의 〈1930년대 고서화
전람회와 경성의 미술 시장—吳鳳彬의 朝鮮美術舘을 중심으로〉와 함께 다음 논문
을 참조할 것. 김상엽, 〈朝鮮名寶展覽會와 《朝鮮名寶展覽會圖錄》〉, 《미술사논단》 25
호, 2007.

43 권행가, 〈1930년대 고서화전람회와 경성의 미술시장〉, 184~186쪽.

44 이자원, 〈오세창의 서화수장 연구〉, 서울대학교 석사학위논문, 2009, 22쪽.

45 김용준, 〈동미전을 개최하면서〉, 《근원 김용준 전집》 5, 214쪽; 《동아일보》 1930년 4
월 12~13일.

46 권행가, 〈1930년대 고서화전람회와 경성의 미술시장〉, 169쪽.

47 권행가, 〈1930년대 고서화전람회와 경성의 미술시장〉, 168쪽.

48 이자원, 〈오세창의 서화수장 연구〉, 22~23쪽.

49 권행가, 〈1930년대 고서화전람회와 경성의 미술시장〉, 169쪽.

50 이자원, 〈오세창의 서화수장 연구〉, 24쪽.

51 오봉빈이 경영한 조선미술관의 서화 거래에 대한 자세한 내역은 다음 논문을 참조
할 것. 권행가, 〈1930년대 고서화전람회와 경성의 미술시장〉, 184~186쪽.

52 세키노는 전시에 출품된 작품을 토대로 1932년에 《조선미술사》를 출간하며 이때 선
보인 작품들을 조선 회화의 대표작으로 소개했다. 그는 "나는 조선 회화에 대해 충
분히 연구할 수 없었다. 이왕가박물관과 총독부박물관, 일부 수장가들의 수장품을
본 것을 토대로 이뤄졌다"고 밝혔다. 이자원, 〈오세창의 서화수장 연구〉, 24쪽.

53 이 작품은 모리 고이치의 경성미술구락부 유품 경매(고 森悟一氏 愛品書畵并二朝鮮陶
器賣立)에서 전형필이 구입한다. 이자원, 〈오세창의 서화수장 연구〉, 23~24쪽.

54 이자원, 〈오세창의 서화수장 연구〉, 38쪽.

55 김상엽, 〈朝鮮名寶展覽會와 《朝鮮名寶展覽會圖錄》〉, 《미술사논단》 25호, 2007년 하
반기, 178·184쪽.

56 《매일신보》에서는 적극 홍보하여 기사 8회, 화보 5회를 연재했다. 정선의 〈수양청
풍〉, 이인문의 〈강산무진도〉, 김명국의 〈달마도〉, 김득신의 〈신선도〉 등이 화보로
나갔다. 김상엽, 〈朝鮮名寶展覽會와《朝鮮名寶展覽會圖錄》〉, 179·180~181쪽.

57 고문으로 등총린, 매일신보 사장 최린, 이왕직창경원장 시모코리야마 세이이치下郡
山誠一, 이왕가미술관장 가쓰라기 스에지, 조선총독부학무국촉탁 가토 가코, 수장
가 박창훈, 화가 김은호, 이한복, 손재형, 조선미술관장 오봉빈, 감상가 임상종 등
이 추대되었다. 오봉빈 편, 《조선명화전람회도록》, 발행처 미상, 1938; 이자원, 〈오
세창의 서화수장 연구〉, 25쪽 재인용.

58 간송미술문화재단, 《대한콜렉션》, 간송미술문화재단, 2019, 24쪽.

59 최완수, 〈간송이 문화재를 수집하던 이야기〉, 《간송문화 51—'11월의 문화인물 간
송' 추모특집》, 한국민족미술연구소, 1996, 2쪽.

60 〈廿五年回顧입오년회고, 이들이 걸어온 길은 곧 조선의 길, 이들이 걸어갈 길은 곧
조선의 길, 문화의 모체 兩書舖양서포(1)—한남서림 주인 백두용씨談, 滙東書館 주
인 고유상씨談〉, 《매일신보》 1930년 5월 1일.

61 〈책문화 1300년 전展/紙上 감상(1) 훈민정음 원본, 한글 모양—창제 원리 담은 '국
보'〉, 《동아일보》 1993년 11월 23일.

62 이구열, 《나의 미술기자 시절》, 돌베개, 2014, 211~219쪽.

63 손정목, 《일제강점기 도시사회상 연구》, 일지사, 1996, 114쪽.

64 김상엽, 〈일제강점기의 고미술품 유통과 경매〉, 《근대미술연구》, 국립현대미술관,
2006, 158쪽.

65 《삼천리》 제12권 제8호, 1940년 9월 1일. 김상엽, 〈근대의 서화가 松隱 李秉直의 생
애와 수장활동〉, 《서울학연구》 제37호, 서울시립대학교 서울학연구소, 2009년 겨
울, 488쪽 재인용.

66 김상엽, 〈일제강점기의 고미술품 유통과 경매〉, 《근대미술연구》, 국립현대미술관,
2006, 159쪽.

67 김상엽 편저, 《한국 근대미술시장사 자료집》, 경인문화사, 2014.

68 박병래, 《도자여적》, 7·42~46쪽.

69 타시로 유이치로, 〈'秋草手'를 통해서 본 근대 일본의 조선백자 인식〉, 168쪽.

70 타시마 유이치로, 〈'秋草手'를 통해서 본 근대 일본의 조선백자 인식〉, 167~168쪽.

71 〈골동서화의 대수장가, 박창훈 씨 소장품 매각을 機로〉, 《동아일보》 1940년 5월 1일.

72 김상엽, 〈일제강점기의 고미술품 유통과 경매〉, 159쪽.

73 충남 논산 출생의 의사다. 박병래, 《도자여적》, 10쪽.

74 창랑산인滄浪散人, 〈수장가收藏家의 고금古今─본사 학예부 주최 고서화전을 앞두고〉, 《동아일보》 1934년 6월 21일.

75 오봉빈, 〈서화골동의 수장가─박창훈씨 소장품 매각을 기機로〉, 《동아일보》 1940년 5월 1일.

76 최완수, 〈간송이 문화재를 수집하던 이야기〉, 2쪽.

77 박소현, 〈'고려자기'는 어떻게 '미술'이 되었나─식민지시대 '고려자기 열광'과 이왕가박물관의 정치학〉, 《사회연구》 제7권 1호, 31~33쪽.

78 최완수, 〈간송이 문화재를 수집하던 이야기〉, 15쪽; 〈간송澗松이 보화각葆華閣을 설립하던 이야기〉, 《간송문화》 55집, 한국민족미술연구소, 1998, 16·17쪽.

79 김상엽, 《미술품 컬렉터들》, 돌베개, 2015, 230쪽.

80 박병래, 《도자여적》, 131~132쪽.

81 박병래, 《도자여적》, 138쪽.

82 송원, 〈내가 걸어온 고미술계 30년〉 9회, 《월간 문화재》, 한국문화재보호재단, 1973~1974, 40쪽.

83 박병래, 《도자여적》, 117·118·120·121쪽.

84 김상엽 편저, 《한국 근대미술시장사 자료집》 2권, 592쪽.

85 김상엽, 〈일제시기 경성의 미술시장과 수장가 박창훈〉, 227쪽.

86 김상엽, 〈일제시기 경성의 미술시장과 수장가 박창훈〉, 227쪽.

87 박병래, 《도자여적》, 41쪽.

88 박병래, 《도자여적》, 37쪽.

89 김상엽, 〈일제시기 경성의 미술시장과 수장가 박창훈〉, 227쪽.

90 방민호, 《서울 문학기행》, 아르테, 2017, 142쪽.

91 장규식, 〈일제하 종로의 문화공간〉, 《종로: 시간·장소·사람》, 서울시립대학교 서울학연구소, 2001, 196쪽.

92 박병래, 《도자여적》, 34쪽. 서양화가 구본웅이 골동상을 차린 시기와 관련 1933년 소공동 카페 낙랑파라 옆에 골동품상 '우고당友古堂'을 세웠다는 주장이 있다.

93 근대 주요 수장가의 한 사람으로 후일 국무총리를 지낸 장택상은 《조광》 인터뷰(1937년 3월호)에서 "경성만 하여도 이런 도자기로 생활하는 일인 내지 사람이 5, 600명이나 되고, 그 판매 가격이 칠십팔만 원어치나 된다"고 증언했다.

94 이원복, 〈간송 전형필과 그의 수집 문화재〉, 《근대미술연구》, 국립현대미술관, 2006, 203쪽; 최완수, 〈간송이 보화각을 설립하던 이야기〉, 《간송문화》 55집, 한국민족미술연구소, 1998, 15쪽.

95 사사키 초지, 〈조선 고미술업계 20년의 회고 경성미술구락부 창업 20년 기념지〉, 29~35쪽.

96 사사키 초지, 〈조선 고미술업계 20년의 회고 경성미술구락부 창업 20년 기념지〉, 33~35쪽.

97 〈서화 골동 야화〉, 《매일경제》 1983년 7월 8일. 전 고미술상중앙회 회장을 지낸 골동상 예당 대표 신기한申基漢의 회고록이다.

98 박병래, 《도자여적》, 43쪽.

99 표는 김상엽 편저, 《한국 근대미술시장사 자료집》에 수록된 46개의 경성미술구락부 경매도록을 분석했다.

100 〈양화가의 모임인 녹향회 결성〉, 《동아일보》 1928년 12월 16일.

101 〈새 미술단체 백만회白蠻會 조직―도쿄에서〉, 《동아일보》 1930년 12월 23일. "동인은 길진섭, 구본웅, 김응진金應璡, 이마동, 김용준 5인이요. 임시 사무소는 도쿄 시외 야방정하로궁野方町下鷺宮 104에 두었으며, 제1회 전람회는 명년 4월 경성에서 개최하리라 한다."

102 〈녹향회의 제1회 전람〉, 《동아일보》, 1929년 5월 23일; 〈녹향회 주최 녹향 미전 방금 개최 중〉, 《동아일보》 1931년 4월 15일.

103 〈도상봉 씨 양화 전람〉, 《동아일보》 1928년 6월 2일; 〈양화 전람회〉, 《동아일보》

1928년 7월 5일.

104 朝鮮每日新聞社 編, 《大京城》, 京城: 朝鮮每日新聞社, 昭和 4(1929), 170쪽(1989년 경 인문화사 영인본). 여기서 공장은 원동력을 사용하거나 직원 5인 이상 규모, 산액(매출 액) 5,000원 이상을 말한다.

105 〈경방제품은 우리의 광목―이천만 동포에게 주장함〉, 《동아일보》 1929년 11월 17 일. 이 글은 대창무역주식회사 등 경성포목상 조합 일동으로 되어 있다.

106 구경화, 〈이순석의 생애와 작품 연구〉, 서울대학교 석사학위논문, 1999, 11~12쪽.

107 이순석·정시화 대담, 〈석공예가 이순석의 선구적 생애와 작품〉, 《꾸밈》, 1978년 9 월; 구경화, 〈이순석의 생애와 작품 연구〉, 12쪽 재인용.

108 〈끽다점 탐방기〉, 《삼천리》 제6호, 1934년 5월 1일; 조이담·박태원, 《구보 씨와 더 불어 경성을 가다》, 바람구두, 2005, 182쪽.

109 〈상공업 미술 시대성과 상품 가치〉, 《동아일보》 1932년 8월 18일.

110 〈권연 은하의 의장 도안 모집〉, 《동아일보》 1932년 7월 23일.

111 〈경성상공회의소 마크 현상 모집 요강〉, 《동아일보》 1934년 7월 15일.

112 〈상미商美학계 충동 포스터와 도안 방학 이용으로 정련〉, 《동아일보》 1938년 7월 22일; 〈본사 광고부 주최의 상업 미전 개막〉, 《동아일보》 1939년 9월 21일.

113 국립중앙박물관, 《동양을 수집하다―일제강점기 아시아 문화재의 수집과 전시》, 국립중앙박물관, 2014, 148쪽.

114 이로써 덕수궁 안에서는 조선의 고대 미술에서 일본 현대 미술로 자연스럽게 동선 이 이어진다. 관람자들은 조선의 고대 미술과 일본의 현대 미술을 연속적인 맥락에 서 구경하게끔 되는데 한국인 관람자에게 식민통치를 내재화하려는 의도로 기획되 었을 것이다. 이미나, 〈李王家 미술관의 일본미술품 전시에 대하여〉, 《한국미학예 술학회지》 통권 제11호, 한국미학예술학회, 2000, 218쪽; 〈미술관 6월 4일에 일반 공개〉, 《동아일보》 1938년 5월 31일.

115 〈이왕가 미술관〉, 《동아일보》 1936년 4월 15일. 당시 신문은 건축 예산 십만 원을 들여 이전한다는 소식을 전하면서 관람 편의 제고를 이전 이유로 들고 있다. 이는 곧 박물관의 행정을 소장 중심에서 전시 중심으로 바꾸었음을 뒷받침해준다. "그러

나 그(이왕가박물관)는 미술품을 진열할 만한 시설이 없는 옛날 건물일 뿐 아니라 창
경원은 부府 중에서 치우친 곳으로 일반 관람에 불편이 적지 아니하므로, 교통이 매
우 편의한 덕수궁으로 그 위치를 옮기어 신축키로 된 것이라고 한다."

116 국립중앙박물관, 《동양을 수집하다―일제강점기 아시아 문화재의 수집과 전시》,
122쪽.

117 국립중앙박물관, 《동양을 수집하다―일제강점기 아시아 문화재의 수집과 전시》,
150쪽.

118 국립중앙박물관, 《동양을 수집하다―일제강점기 아시아 문화재의 수집과 전시》,
152~153쪽.

119 국립중앙박물관, 《동양을 수집하다―일제강점기 아시아 문화재의 수집과 전시》,
155~156쪽.

120 김영나, 《20세기 한국미술》, 예경, 2001, 123~132쪽.

121 광복 이후 국전 전시장으로 사용되다가 1969~93년 국립현대미술관으로 쓰였다.
이후 1995년에 경복궁 복원 계획에 따라 철거됐다. 목수현, 〈1930년대 경성의 전시
공간〉, 《한국 근대미술사학》 제20집, 한국근현대미술사학회, 2009, 111~112쪽.

122 목수현, 〈1930년대 경성의 전시 공간〉, 111쪽.

123 〈미술협회 전람회 입廿 1일부터 화신서 개최〉, 《동아일보》 1939년 4월 8일.

124 〈계획 끝난 부민관 불원不遠에 착공〉, 《동아일보》 1934년 6월 27일.

125 부산근대역사관 엮음, 《백화점, 근대의 별천지》, 부산근대역사관, 2013, 126쪽.

126 김진송, 《경성에 딴스홀을 허하라》, 287~288쪽.

127 〈石井 화백 전람회〉, 《동아일보》 1920년 5월 4일.

128 부산근대역사관 엮음, 《백화점, 근대의 별천지》, 120쪽.

129 서울의 6대 백화점 1일 출입인원은 다음과 같다. 미쓰코시 12만 6,000명, 미나카이
11만 9,000명, 화신 11만 7,000명, 조지아 9만 5,000명, 히라다平田 6만 2,500명. 〈서
울 안 대백화점의 일일 간 입장자수〉, 《삼천리》 8권 8호, 1936년 8월 1일.

130 목수현, 〈1930년대 경성의 전시 공간〉, 107쪽.

131 〈도상봉 씨 양화 전람〉, 《동아일보》 1928년 6월 2일; 〈양화 전람회〉, 《동아일보》

1928년 7월 5일.

132 〈이응노 남화전〉, 《동아일보》 1939년 12월 17일.

133 1922년 서화협회 전람회의 경우 4월 18일부터 30일까지 13일간 열렸는데, 이런 장기간의 전시는 그해 개최된 조선미술전람회를 의식한 것으로 보인다. 1924년의 서화협회 전시는 3월 27일부터 4일간 개최되었다. 〈호성적의 서화전〉, 《동아일보》 1922년 4월 1일; 〈금일 서화전람〉, 《동아일보》 1924년 3월 27일.

134 〈화가 조영제군 양화전람회 개최〉, 《동아일보》 1940년 3월 5일.

135 〈현역 작가 총평〉, 《동아일보》 1938년 2월 15일.

136 〈미전 출품화 매상품買上品 결정〉, 《동아일보》 1932년 6월 10일; 〈이마동 작 중견작가전 사진〉, 《동아일보》 1938년 2월 19일.

137 〈선전특선작가 신작전 개최〉, 《동아일보》 1939년 9월 9일.

138 김은호, 《서화백년》, 중앙일보사, 1977, 188쪽.

139 오윤정, 〈백화점, 미술을 전시하다〉, 부산근대역사관 엮음, 《백화점, 근대의 별천지》, 219~220쪽.

140 山本眞紗子, 〈北村鈴菜と三越百貨店大阪支店美術部の活動〉, Core Ethics Vol. 7, 立命館大學大學院先端綜合學術研究科, 2011, 323~333쪽. 이 논문은 미쓰코시백화점 미술부 개설 초기 미술부 주임으로 활약했던 기타무라 레이사이北村鈴菜의 활동상을 적고 있다.

141 林杞一郎, 〈畵廊事始, そして 戰後の ブム〉, 《美術手帖》, 東京: 美術出版社, 1983年 11月, 17~19쪽.

142 오윤정, 〈백화점, 미술을 전시하다〉, 부산근대역사관 엮음, 《백화점, 근대의 별천지》, 225쪽.

143 이과회는 창설된 지 20여 년이 지난 1930년대 후반 이미 일본 미술계 내에서 영향력을 행사하는 화단의 중심이 된 것 또한 사실이지만, 여전히 문전을 모델로 하는 선전이 절대적인 권위를 행사하는 조선 미술계에서 이과회 출신 모더니스트 작가들의 전시는 신선한 자극을 주었으리라 생각된다. 오윤정, 〈백화점, 미술을 전시하다〉, 225쪽.

144 목수현, 〈1930년대 경성의 전시공간〉, 《한국근대미술사학》 제20집, 한국근현대미술사학회, 2009, 107쪽.

145 목수현, 〈1930년대 경성의 전시공간〉, 106쪽.

146 장규식, 〈일제하 종로의 문화공간〉, 173~174쪽.

147 목수현, 〈1930년대 경성의 전시공간〉, 108쪽.

148 조이담·박태원, 《구보 씨와 더불어 경성을 가다》, 179쪽.

149 〈꺅다점 탐방기〉, 《삼천리》 제6호, 1934년 5월 1일 자; 조이담·박태원, 앞의 책, 182쪽.

150 조이담·박태원, 《구보 씨와 더불어 경성을 가다》, 179쪽.

글을 마치며

1 이구열, 〈한국의 근대화랑사〉 6·7·8, 각각 《미술춘추》 7~9호, 1981, 한국화랑협회.

찾아보기

【ㄱ】

가나야 미쓰루 114, 137, 221

《개자원화보》 193

개항기 5~7, 14, 16, 17, 20, 21, 23, 26, 27, 40~42, 58, 65, 67~71, 79, 87, 92, 93, 99, 125, 129, 178, 181, 189, 220, 314, 322, 360, 370

갸라리 342, 348, 349, 352

겐테, 지크프리트 41

경묵당 87, 89, 181, 190, 191, 193, 196

경성미술구락부 108, 132, 147, 162, 201, 206, 215~226, 271, 279, 288, 289, 293, 295, 297~302, 306, 309, 311, 313, 314, 316, 320, 321, 325, 326, 328, 329, 331~333, 369

경성소인극구락부 244

경성주식현물취인시장 286

고금서화관 177, 178, 180, 182, 185~ 189, 199, 231, 237, 242, 268, 305

고랜드, W. 62, 68

고물古物 67, 125, 126, 132, 328

고미야 미호마쓰 107, 146, 157, 158

《고씨화보》 193

고야마 후지오 114

고이소 료헤이 345

〈고종신축진연도병〉 75, 76

〈고종임인진연도병〉 76

곤도 사고로 8, 107, 115, 129, 130,
 132, 143, 144, 146, 151, 158, 159,
 161, 163, 290

〈관월도〉 161, 162

광통교 18~20, 79, 99~101

교남서화연구회 199, 238

구도 쇼헤이 123

구로다 가시로 123

〈궐어도〉 90, 193~195

《근역서화징》 92, 127

《근역서휘》 126

《근역화휘》 126

기명절지화 78, 80, 81, 84, 85, 87, 92,
 96, 97, 183, 193

기성서화회 199, 238

길상화 18

김영기 177, 178

김유탁 8, 179~181, 199, 242

김윤보(일재) 43, 44, 46, 47, 55, 234,
 240, 241, 273

김은호(이당) 87, 90, 124, 185, 190,
 194, 195, 198, 234, 236, 241, 258,
 268, 271, 301, 303, 359, 363, 365

김정희(추사) 80, 224, 239, 304

김준근(기산) 31, 43, 44, 46, 55, 58,
 66, 370

《꼬레아 꼬레아니》 102, 368

【ㄴ】

나카무라 요시헤이 343

남계우 81

녹과회 338

녹향회 337, 338

니시야마 스이쇼 345

【ㄷ】

다나베 이타루 345, 346

덕수궁 석조전 343~346

데라우치 마사타케 8, 111, 113, 119,
 120, 122, 123, 167, 169

도상봉 339, 353

도화서 20, 29, 56, 90, 178, 195, 370

동미회 338

동양화 85, 177, 232, 235, 236, 247,
 254, 255, 257~259, 261, 263~265,
 268, 302~304, 335, 337, 345, 353,
 356, 358, 359, 363, 367

【ㄹ】

라이프치히 그라시민속박물관 29, 33~
　　35, 37~40, 42, 44, 53, 54, 57
로세티, 카를로 60, 102, 368

【ㅁ】

마르텔, 에밀 61, 63, 69
마쓰바야시 게이게쓰 345
마이어, 에두아르트 30, 33, 35
매립회 300, 301
매켄지, 프레더릭 27, 109~111, 148
목일회 338, 353, 366
묄렌도르프, 파울 게오르크 폰 7, 27~
　　30, 33~35, 38, 44, 56, 57
문인화가 17, 20, 81, 83, 121, 164, 198,
　　268
문혜산 44, 48, 50~52
《미국 국립박물관 버나도·앨런·주이
　　코리안 컬렉션》 32, 33, 36, 38
(미국 국립) 스미스소니언박물관 7, 31,
　　33, 35, 36, 38, 44, 48, 49, 56, 58,
　　62
미술시장 5~8, 13, 15~17, 20, 23, 27,
　　28, 40, 41, 70, 71, 78, 80, 91~93,
97, 105, 111, 113, 114, 127, 133,
137, 140, 159, 179, 180, 189, 199,
201, 204, 206, 215, 217, 225, 253,
267~269, 271, 272, 277, 279, 282,
283, 288, 289, 292, 293, 295, 297,
298, 300, 304~306, 310, 314, 321,
330, 335, 336, 349, 368~373
미쓰코시백화점 279, 281, 284, 292,
　　349~352, 354, 360, 362, 363, 368,
　　369, 371
미야케 조사쿠 114, 115, 130, 152, 159
민영익 30, 87
민영환 84

【ㅂ】

바스티안, 아돌프 34
박병래 147, 208, 215, 289, 291, 321,
　　322, 326, 327, 329
백만회 337
〈백자철사포도문항아리〉 207
백화점 갤러리 279, 335, 349, 351~
　　353, 356, 357, 360, 362, 363
백화회 124
버나도, 존 31~33, 44, 48, 62
베를린 왕립 민족학박물관 34

미술시장의
탄생

베버, 노르베르트 153

베베르, 카를 64

변원규 83, 96

보스, 휴버트 73, 74, 247

분쉬, 리하르트 12, 27

〈분청사기상감국류문매병〉 145, 151

불화화가 문고산 50, 52

【ㅅ】

사사키 초지 70, 107, 108, 130, 136,
137, 146, 147, 162, 170, 206, 216,
221, 299, 300, 328

〈산수도〉(정선) 120

〈산수도〉(이징) 161, 162

삼팔경매소 137, 170, 299

상업미술 336, 339~342

서동진 233, 339

서병오 87, 236

서양화 7, 56, 57, 73~75, 201, 232,
235, 236, 247~254, 256~266,
268, 302, 335~339, 343, 345, 346,
349, 352, 353, 356, 358, 361, 362,
365, 367, 368

서화사 18, 20, 99

서화포 21, 99, 100, 103

세키노 다다시 169, 310

세화인 218, 222, 223, 311, 328, 329,
332, 333

송도서화연구회 238

수암서화관 8, 179~181, 242

수출화 21, 23, 40, 42, 43, 56, 67

쉬느와즈리Chinoiserie(중국풍) 42, 60

스에마쓰 구마히코 64, 157

스위지, 폴 16

시미즈 도운 196, 198, 230

《시중화》 85, 86, 89, 191

신명연 81, 82

《심전화보》 191, 192, 194

10명가 초대 산수풍경화전(10명가전)
303, 304

【ㅇ】

아마쿠사 신라이 197

아사카와 노리타카 63, 64, 201, 208~
211, 292

아사카와 다쿠미 208, 209

아카보시 고로 153, 211

아카오 107, 129, 131, 132, 136, 137,
147

안종원 198, 303

안중식 86~90, 92, 93, 95, 124, 125, 181, 183, 190~198, 236, 239, 303, 304

앨런, 호러스 27, 30~33, 36, 61, 62

야나기 무네요시 201, 208~212, 292

언더우드, 릴리어스 64, 65

예술의 생산자 16

예술의 수요자 16

예술의 중개자 16

오경연 84, 85, 96

오복점 351

오봉빈 293, 295, 297, 303~311, 321, 323, 328, 329, 332

오세창(위창) 92, 126, 127, 236, 303, 306, 307, 309, 315, 321

오카쿠라 덴신 122, 138

《오하기문梧下記聞》 28

옵스트, 헤르만 35

〈왕세자두후평복진하계병〉 74, 76

우가키 가즈시게 283

원격 컬렉터 7, 28, 34

유물 수집 상인 39, 40

유최진 80

〈육각면추초문 청화백자 항아리〉 209

육교화방 79, 101

윤단제 187, 268

〈이갑전로도〉 120, 121

이도영 92, 96, 124, 190, 197, 198, 236, 237, 301, 303, 304, 310

이마동 353, 356~358, 361

이마무레 운레이 197, 198, 254

이상좌 161, 162

이순석 340, 341, 365, 366

이왕가미술관 343~347

이왕가박물관 6, 8, 64, 105, 108, 117, 139~151, 156~164, 167, 168, 172~174, 231, 232, 267, 290, 310, 311, 343, 344

이응헌 83, 96

이징 161, 162

이토 히로부미 59, 60, 64, 107, 108~111, 113~116, 120, 140, 152, 290

임숙재 340

【ㅈ】

장승업 79, 81, 83~87, 91~94, 96, 97, 99, 100, 181, 303

〈장흥고명분청사기인화문대접〉 151

재판매 133, 136, 137, 217, 221, 297, 298, 300, 302, 304, 306, 311, 314, 331

쟁어, H. 39, 40

조석진 87, 89, 90, 92, 93, 95, 124,
　　125, 181, 183, 190, 195, 197, 198,
　　236, 303, 304
《조선고적도보》 169, 207, 320, 321
조선미술관 293~295, 297, 298, 302~
　　308, 310, 329, 332
조선미술전람회(조선미전) 7, 44, 195,
　　196, 201, 205, 208, 231~235, 237,
　　238, 241, 242, 249~267, 272, 273,
　　301, 337, 346~348, 357~359, 362
조선총독부 8, 113, 119, 123, 124,
　　152, 153, 163, 169, 173, 195, 201,
　　204, 205, 207, 209, 231, 232, 249,
　　260, 262, 283, 286, 300, 314, 358,
　　359
(조선)총독부미술관 343, 348
조선총독부박물관 105, 120, 140, 141,
　　167~170, 172~174, 267, 343
조선취인소 284, 286
조중묵 29, 36, 56, 57
〈조청상민수륙무역장정〉 79
조희룡 80, 268
주이, 피에르 루이 31~33, 56, 62
지전紙廛 17, 29, 90, 91, 99~103, 178,
　　181, 182, 204, 360
직업화가 17, 18, 20, 42~44, 48, 50,
　　70, 81, 83, 88, 100, 187, 190, 198,

268, 270, 370

【ㅊ】

〈천산대렵도〉 8, 120, 121
천연당사진관 177, 184~186, 188
〈청자상감국화모란문참외모양병〉 158,
　　159
〈청자상감포도동자문표형주자승반〉 8,
　　149, 151, 158
체본 191, 193~195
초본 191
최창학 287, 288, 309, 319

【ㅋ】

칼스, 윌리엄 62, 69

【ㅌ】

테일러 무역상회 243, 244
틸레니우스, 게오르크 35

【ㅍ】

플랑시, 콜랭 드 61
피셔, 아돌프 154, 155, 174

【ㅎ】

하야시 추자부로 137
한국 근대 미술시장 8, 16, 17, 20, 70,
 105, 282, 371, 373
〈한궁도〉 77
한진우 36, 44, 48, 49, 52
함부르크 민족학박물관 30, 33, 35, 37,
 43
《해강일기》 238, 240, 242, 261, 269

〈해상군선도〉 89, 294
《해상명인화고》 191
해상화파 23, 78~80, 83, 85, 86, 91,
 191
《해악전신첩》 315
《혜원전신첩》 315
홍세섭 81
화숙畵塾 87, 179, 181, 190, 195, 196,
 198
화신백화점 갤러리 341, 348, 352,
 353, 357~359, 361~363
《화원별집》 161, 162
화원화가 17, 20, 53, 80, 163, 164
《훈민정음 해례본》 316
휘호회 196, 237, 238, 240, 241
휴, 월터 33, 48

＊이 책은 방일영문화재단의 지원을 받아 저술·출판되었습니다.

미술시장의 탄생 – 광통교 서화사에서 백화점 갤러리까지

⊙ 2020년 4월 19일 초판 1쇄 발행

⊙ 2021년 6월 30일 초판 3쇄 발행

⊙ 글쓴이 손영옥

⊙ 펴낸이 박혜숙

⊙ 디자인 김정연

⊙ 펴낸곳 도서출판 푸른역사

　우) 03044 서울시 종로구 자하문로8길 13

　전화: 02)720-8921(편집부) 02)720-8920(영업부)

　팩스: 02)720-9887

　전자우편: 2013history@naver.com

　등록: 1997년 2월 14일 제13-483호

ⓒ 손영옥, 2021

ISBN 979-11-5612-165-7 03600